觀·物

哲学与艺术中的视觉问题

《意象》第五期

叶朗 主编

北京大学出版社
PEKING UNIVERSITY PRESS

图书在版编目(CIP)数据

观·物:哲学与艺术中的视觉问题/叶朗主编.—北京:北京大学出版社,2019.10
(美学与艺术丛书)
ISBN 978-7-301-30381-8

Ⅰ.①观…　Ⅱ.①叶…　Ⅲ.①艺术哲学—研究　Ⅳ.①J0-02

中国版本图书馆CIP数据核字(2019)第034702号

书　　名	观·物:哲学与艺术中的视觉问题
	GUAN·WU: ZHEXUE YU YISHU ZHONG DE SHIJUE WENTI
著作责任者	叶　朗　主编
责 任 编 辑	谭 艳　赵 阳
标 准 书 号	ISBN 978-7-301-30381-8
出 版 发 行	北京大学出版社
地　　址	北京市海淀区成府路205号　100871
网　　址	http://www.pup.cn　新浪微博:@北京大学出版社
电 子 信 箱	pkuwsz@126.com
电　　话	邮购部 010-62752015　发行部 010-62750672　编辑部 010-62755910
印 刷 者	天津中印联印务有限公司
经 销 者	新华书店
	730毫米×1020毫米　16开本　16.25印张　336千字
	2019年10月第1版　2022年12月第6次印刷
定　　价	49.00元

未经许可,不得以任何方式复制或抄袭本书之部分或全部内容。
版权所有,侵权必究
举报电话:010-62752024　电子信箱:fd@pup.pku.edu.cn
图书如有印装质量问题,请与出版部联系,电话:010-62756370

观·物——哲学与艺术学术研讨会

"仰以观于天文,俯以察于地理,是故知幽明之故。"(《周易·系辞传》)物构成了世界。世界并非是孤寂、与人无关的,而是有人参与其中,与人有着万千牵连的世界。因人的在,世界得以开显,物得以呈现。世界在人的观法中与人相遇。观亦非是静态对立的物的再现,而是人在观,观一个人文化成的世界,人在观法中参赞天地之化育,显露物之真性。

对于"观"与"物"的理解,是艺术与哲学共同在探讨的论题。尤为重要的是,对此论题的探讨,已经不是在艺术或哲学领域可独立完成的研究。当涉及对物之真性之观,艺术与哲学的研究必然已经在其理论传统的最深处紧密扣连。带着这样的关切,北京大学美学与美育研究中心在2013年11月21—22日,于北京大学燕南园56号召开了"观·物——哲学与艺术学术研讨会"。来自中山大学的倪梁康教授,山东大学的张祥龙教授,复旦大学的孙向晨教授,北京外国语大学的汪民安教授,清华大学的肖鹰教授,北京师范大学的刘成纪教授,台湾中山大学的游淙祺教授、宋灏教授、杨婉仪副教授,台湾清华大学的吴俊业教授,香港中文大学的刘国英教授、张灿辉教授,香港理工大学的梁宝珊副教授,香港浸会大学的黄国钜副教授以及来自北京大学哲学系的王博教授、吴增定教授、吴飞教授、刘哲副教授和美学与美育研究中心的朱良志教授、彭锋教授、杜小真教授、宁晓萌副教授、李溪副教授、刘耕博士等在此次会议上做了精彩的发言,并于两天的会议中展开了激烈而深入的讨论。这是一次令人难忘的会议,也是一次成果丰硕的学术讨论会。为了保存和展示此次会议的成果,北京大学美学与美育研究中心特将会议的精彩论文编辑成册,作为中心期刊《意象》的第五期"观·物——哲学与艺术学术研讨会"专号出版,特此为记。

目　录

观·物
　　——唯识学与现象学的视角 ································ 倪梁康/1

"美在其中"的时—间性
　　——《尧典》和《周易》中的"观" ···························· 张祥龙/12

"世界之子"的双重面貌
　　——既脱离又不脱离自然态度的现象学还原 ············ 游淙祺/27

摄影图像现象学引论 ·· 刘国英/39

目光的追问
　　——从福柯"实物—画"概念看画与物关系 ················ 宁晓萌/52

尼采关于酒神及象征性表达 ···································· 黄国钜/66

闲适与物观：袁宏道的审美人生观 ······························ 肖　鹰/75

中国古典美学中的物、光、风 ···································· 刘成纪/87

从比较美学再思徐复观的艺术创造论 ························· 文洁华/98

枕屏：内在之观 ·· 李　溪/110

晋代诗歌中的山水意象与怀古之情 ···························· 王一楠/128

目居于物：山水画与观看部署 ·································· 宋　灏/143

"现"象之美与"表"象之美：以中国山水画为例 …………… 杨婉仪/159

纯粹观照下的绘画"绝对空间"
——由倪瓒谈起 ……………………………………… 朱良志/171

文徵明《真赏斋图》与"真赏"之观念 …………………… 刘　耕/201

"潇湘八景"之"八景"意涵考 ……………………………… 吴　湘/229

传承：从恽向到恽寿平 …………………………………… 刘子琪/238

观·物

——唯识学与现象学的视角

中山大学哲学系　倪梁康

一、"观·物"的静态结构

"观·物"：从唯识学的角度看，"观"是看的行为，即"能识"或"见分"；"物"是所看见的对象，即"所识"或"相分"。它们构成一个心识行为的两个最重要成分，这里暂且不论心识行为的其他方面。而从现象学的角度看，"观"是意识的活动，即意向的"能识"或"意向活动"（Noesis）；"物"是在意识中呈现的对象，即意向的"所识"或"意向对象""意向相关项"（Noema）。这个意义上的"观"或"见"，不仅仅指眼睛的、视觉的看，而且更多指精神意义上的看，与佛教中"观音"之"观"含义相似，可以指对颜色、形状的观看，也可以指对声音、酸甜苦辣、香臭冷暖的观察。这个意义上的"物"，也不仅可指"物品""对象""物质"，而且也可指"我以外的人"，如此等等；其中与佛教的"相分"或现象学的"意向相关项"最接近的含义是"内容、实质"，一如"言之有物"的"物"。①

可以说，"观·物"是对具有认识作用之主体与被认识的客体的一种表

① 关于"物"的含义，还可以参考宋明理学中的相关讨论：朱熹将儒家的"格物致知"的要求理解为对外部事物及其秩序的研究，以此获得关于世界的知识。参见黎靖德编：《朱子语类》，北京：中华书局，1986年，第1935页。王阳明则通过其龙场顿悟而明察到：这里的"物"所指的东西已经不在人心之外，而是指人的思想、言语和行为；"格物致知"是指纠正自己的行为，从而实现自己的良知。参见王守仁：《传习录》卷下，第201条；《王阳明全集》，吴光、钱明、董平、姚延福编校，上海：上海古籍出版社，1992年，第91页。

达方式。就此而论,远在近代的主客体思考模式及其问题产生之前,与主客体相近的认识范畴就已经在佛教唯识学中出现,而现象学则是西方哲学彻底解决近代主客体模式及其问题的一个当代尝试。① 它们就时间而言,代表着前—主客体思维模式与后—主客体思维模式的另外两种思维可能性,而由于它们在义理方面上基本一致,因此也可以说是另外一种可能性。

现代意义上的"主—客体"概念是在勒内·笛卡尔(René Descartes)之后100多年才出现的。与此相关的思维模式不仅是笛卡尔心物二元论的思考结果,而且也是从公理出发演绎出其他法则的纯粹逻辑系统的产物,在他这里具体地说,是出自从我思的主体明见性中演绎出所有客体的明见性的思想过程的产物。

唯识学与现象学都不会把自己理解为一种逻辑演绎系统。这意味着,在它们这里,意向对象的范畴不是从意向活动范畴中演绎出来的,而是构成心识本质的两个不可进一步还原的要素。唯识学确定,一切心识行为都至少含有四个要素,即唯识学的四分说——见分、相分、自证分和证自证分;现象学则基本确立意识的最基本的、亦即无法进一步还原的三分——意向活动、意向对象、自身意识。②

至此,我们所涉及的主要还是心识的认知活动,即现象学意义上的最基本表象行为,或客体化行为。唯识学将它们称作"心"或"心王",以此表明它们相对于其他心识现象的主宰地位,例如相对于审美感受、道德感受等。感受活动是在认知活动基础上形成的另一种心识活动,唯识学将感受活动称作"心所",即隶属于"心王"的心识现象。"恒依心起,与心相应,系属于心,故名心所。"③现象学将它们称作"非客体化行为"。这个名称并不意味着,具有这些名称的心识活动没有客体,或不朝向客体,而只是意味着,它们并不构造客体,也无法构造客体,因而只能借助已有的客体。所有客体都是由客

① 如海德格尔所言,胡塞尔的《逻辑研究》"扭断了"主—客体的虚假问题的"脖子",而在此之前"任何对此模式(主—客体模式)的沉思都没有能够铲除这个模式的不合理性"。参见 Martin Heidegger, *Ontologie*, GA 63, Frankfurt a. M. 1993, S. 81。
② 关于意识分析中的现象学三分说与唯识学四分说的区别,参见倪梁康:《唯识学中"自证分"的基本意蕴》,《学术研究》,2008年,第1期。
③ 《成唯识论》卷五。

体化行为或心王构造起来的。就"观·物"的意识结构举例来说,我看见美丽的风景或听到美妙的音乐,产生审美的感受。这里的看风景或听音乐是心王或客体化行为,审美的愉悦感是心所或非客体化行为。与此同理,我们不可能在没有相应客体的情况下产生出爱或恨的感受。

因此,无论对唯识学而言,还是对现象学而言,心所或感受活动都不是从心王或表象活动中演绎出来的,但心王构成心所的可能性条件。换言之,客体化行为不一定有非客体化行为伴随,而非客体化行为则一定有客体化行为伴随。即使我们常常谈到"莫名的悲哀"和"无名的喜悦",即某些一时间没有相关客体的感受,但这些感受原则上最终还是可以回归到一定的表象活动或心王之上。

唯识学认为心王有八种——阿赖耶识、末那识、意识、眼识、耳识、鼻识、舌识、身识;心所则有五十一种,并分为六类——遍行、别境、善、烦恼、随烦恼、不定。①"心,心所。若细分别,应有四分。"②所有的心识活动,无论心王还是心所,按照唯识学的教义都有四分。现象学也认为,意识总是关于某物的意识,无论这意识活动是表象或客体化行为,还是感受或非客体化行为。除此之外,"每个行为都是关于某物的意识,但每个行为也被意识到。每个体验都是'被感觉到的',都是内在地'被感知到的'(内意识)"③。意识在意指自己对象的同时也以非对象的方式内意识到自身的活动,因此我们在埃德蒙德·胡塞尔(Edmund Husserl)现象学这里可以确立意识三分之说。

至此为止的所有这些确定都还只是与对心识的基本结构的静态描述有关。所谓"静态",指的是在心识中存在的因素以及它们之间相互关联的相对稳定,它们构成意识分析与语言分析中的结构主义理论的基础。以这里的静态描述分析为例,在心王、心所之间,或在客体化行为与非客体化行为之间存在一种关系:只有在心王或客体化行为已经进行的情况下,心所和非客体化行为才会发生。

① 在这些包含情感、感受在内的非客体化行为中,虽然我们找不到美丑感受的类型,但在"遍行"中的"受"心所之种类中原则上包含了美感和丑感的可能性。
② 《成唯识论》卷二。
③ 参见〔德〕埃德蒙德·胡塞尔:《内时间意识现象学》,倪梁康译,北京:商务印书馆,2010年,第188页。

具体落实到艺术作品欣赏,我们以梵高(Van Gogh)的《一双旧鞋》①为例:只有在观看到(或在已经看过的情况下重新回忆起)梵高的画作《一双旧鞋》的前提下,各种附带的感受才能产生,或者以自身意识的方式,或者以反思的方式。无论这些感受或感悟是否会导致向着一个新的源初性突破的海德格尔式现象学本源描述,或是导致德里达相关的发生现象学诠释,甚或导致弗洛伊德式的精神病理学分析,它们都以对《一双旧鞋》作品的观看为前提。这个状况既适用于对文化作品的观看或聆听等表象活动与相应感受,如梵高的《向日葵》、莫奈的《睡莲》,也适用于对优美的自然世界的观看或聆听等表象活动与相应感受,如山明水秀、鸟语花香、丽日皓月。

这里有一个问题需要进一步展开:对优美的风景的观赏究竟是两个行为,即对风景的表象与对风景之优美的感受,还是一个行为的两个部分,即对风景的看与一同伴随的美感(审美的自身意识)?

对于这个问题,胡塞尔在《逻辑研究》中曾有过思考和讨论,但并未给出确定的结论。② 现在来看,这两种事实上都可能存在。就第一种可能而言,在听到一段音乐的同时,我们感受到由这段音乐引起的愉悦或振奋,这里的感受虽然依据了对音乐的听,但却可以在音乐消失后依然存在一段时间,这是所谓的"余音绕梁,三日不绝"(《列子·汤问》)。事实上绕梁的并非声音本身,而是由声音引发的相关感受。按照马克斯·舍勒(Max Scheler)的现象学情感分析,这种感受的相关项或相分已经不再是"余音"本身,而是由它引发出的"价值",因此,同时形成的价值感受与对象表象可以是由两个意识行为组成的。在唯识学的意义上,这两者的关系为心王—心所,各有见分、相分等四分。以梵高的《一双旧鞋》为例,马丁·海德格尔(Martin

① 从目前在艺术史学界对梵高的这幅作品的讨论来看,我们无论如何也不能像海德格尔那样再将这幅被确认为其作品第255号的绘画称作"一双农鞋"。首先不能将这幅画以他的说法称作"农鞋",乃至"农妇的鞋",因为一方面,在梵高此前的农民画中农民所穿的都是木鞋而非皮鞋,另一方面,画中的鞋实际上很可能是梵高在巴黎时期(1886—1888)在旧货市场买回来用于下雨天穿的鞋;其次,它甚至都很难被称作"一双鞋",因为如德里达所言,它们看起来更应当是两只左脚的鞋,甚至还有可能是一只左脚的女鞋和一只左脚的男鞋,因为它们的鞋带的系扎方式也不尽相同,如此等等。
② 详细论证参见倪梁康:《现象学的始基——胡塞尔〈逻辑研究〉释要(内外编)》第六章,北京:中国人民大学出版社,2009年。

Heidegger)对它的阐释显然是立足于此类感受和联想之上。

当然我们也有充分的理由将对一个事物的感知或表象与一同伴随的审美感、道德感等视作一个行为的两个成分,例如孟子所说"今人乍见孺子将入于井,皆有怵惕恻隐之心"(《孟子·公孙丑上》),便应当是指在看见孩童有可能落入井中而产生的同感和怜悯。此外,在发现自己做错时的羞耻感、面对某个崇高事物时的敬畏感、观看惊悚影片时的恐惧感等,在许多情况下都是直接和间接感知(直观行为)的一个部分,而非通过对感知的反思而形成的另一个派生行为。这些感受包含在感知或直观中,构成其中自身意识的部分,或者说,它们构成伴随着见分和相分的自证分。我们继续以梵高的《一双旧鞋》为例,对它的观看大都会伴随着一种非反思的直接感受,即将它感受为不足为奇的、极为寻常的,甚至粗糙丑陋的。① 当然也有可能将它非对象地感受为亲切的、熟悉的,如此等等。这些不假思索的、非客体化的、通常未被注意到的感受,往往是我们称之为"感受"的东西。

我们可以将通过对艺术作品的观赏所获得的感受分为两类:作为自身意识的直接感受因素,以及作为非客体化行为的被引发的感受活动。这个分类不仅仅适合于我们的审美活动,而且也适用于所有的心王—心所的关系,或者说,适用于所有客体化—非客体化行为的关系。

这两类感受的产生都有其发生的背景。在观看梵高的《一双旧鞋》时究竟会有何种非反思的直接感受伴随,感觉它不足为奇、极为寻常,甚至粗糙丑陋,还是感觉它亲切而熟悉无比?这是一种可能性。

另一种可能性在于,我们对梵高《一双旧鞋》的观看或是唤起了海德格尔式的带有大地礼拜和农民礼拜的畅想:"从鞋具磨损的内部那黑洞洞的敞口中,凝聚着劳动步履的艰辛。这硬梆梆、沉甸甸的破旧农鞋里,聚积着那寒风料峭中迈动在一望无际的永远单调的田垄上的步履的坚韧和滞缓。鞋皮上粘着湿润而肥沃的泥土。暮色降临,这双鞋底在田野小径上踽踽而行。在这鞋具里,回响着大地无声的召唤,显示着大地对成熟谷物的宁静馈赠,

① Dietrich Schubert, "Van Goghs Sinnbild 'Ein Paar alte Schuhe' von 1885, oder: ein Holzweg Heideggers", in Frese, Tobias, Annette Hoffmann (Hrsg.): *Habitus: Norm und Transgression in Bild und Text*, Berlin: DeGruyter 2011, S. 330-354.

表征着大地在冬闲的荒芜田野里朦胧的冬眠。这器具浸透着对面包的稳靠性无怨无艾的焦虑,以及那战胜了贫困的无言喜悦,隐含着分娩阵痛时的哆嗦,死亡逼近时的战栗。"①或者可以引发梅耶·夏皮罗(Meyer Schapiro)在一个艺术史家、犹太流亡者的立场上给出的解读:"他(梵高)将自己的旧鞋孤零零地置于画布上,让它们朝向观者;他是以自画像的角度来描绘鞋子的,它们是人踩在大地上时的装束的一部分,也由此能让人在找出走动时的紧张、疲惫、压力与沉重——站立在大地上的身体的负担。它们标出了人在地球上的一种无可逃避的位置。'穿着某人的一双鞋',也就是处于某人的生活处境或位置上。一个画家将自己的旧鞋作为画的主题加以再现,对他来说,也就是表现了一种他对自身社会存在之归宿的系念。"②这两种解读都是建立于由非客体化行为所引发的感受活动以及对此感受活动的反思之上。

雅克·德里达(Jacques Derrida)曾对这两种针锋相对的理解和诠释做过评论,他看到它们之间的共同点:尽管前者看到的是对自然的浪漫沉思,后者看到的则是流浪者的足迹,但它们都代表了艺术作品的诠释者向画像之中的自身投入,而不是对艺术家之创作本意的再现。③

我们在这里并不想讨论德里达在艺术史思考中运用的解构方法是否合理,而是只想在这里指出他对艺术理解者和诠释者的意识分析实际上与胡塞尔的发生现象学的思考相一致。事实上我们在这里已经进入到意识分析的另一个层面或向度:意识的发生与积淀。这个思考的向度在佛教唯识学中也被称作缘起论。它在欧洲近代以来的哲学发展中主要是通过黑格尔—狄尔泰的动机而得到体现的。与此相对,前一个意识分析的向度,即意识的静态结构分析,则主要通过由笛卡尔—康德(包括英国经验论)的动机而得到展现的。

① Martin Heidegger, "Der Ursprung des Kunstwerkes (1935-1936)", in M. Heidegger, *Holzwege*, GA 5, Frankfurt a. M. 1977, S. 19. 中译本参见〔德〕马丁·海德格尔:《林中路》,孙周兴译,上海:上海译文出版社,1997年,第17页。

② Meyer Schapiro, "The still life as a personal object-a note on Heidegger and Van Gogh", in: Marriane L. Simmel ed., *The Reach of Mind Essays in Memory of Kurt Goldstein*, New York: Springer Publishing Company, 1968, pp. 203-209. 中译文参见〔美〕梅耶·夏皮罗:《描绘个人物品的静物画——关于海德格尔和凡高的札记》,丁宁译,《世界美术》,2000年,第3期。

③ Jacques Derrida, *La Verite en Peinture*, Paris: Fammarion, 1978, p. 291f. 德译本参见 Jacques Derrida, *Die Wahrheit in der Malerei*, Wien: Passagen, 1992, S. 303f.

二、"观·物"的缘起发生

这里首先需要提到,海德格尔对于胡塞尔的意识现象学分析从一开始就持有一个重要的批评意见:意向性分析虽然提供了克服主客体的思维模式的可能,但它没有深入到起源于人的实际性的生存层面。他认为自己对人的生存状态的此在阐明与分析要比对人的意识的意向性分析更为本源,更为原初。① 他在早期的讲座中主张:"意向性建立在超越性的基础上,并且只是在这个基础上才成为可能——人们不能相反地从意向性出发来解释超越性。"②"从作为此在的基本结构的烦的现象出发可以看到,人们在现象学中用意向性所把握到的那些东西,以及人们在现象学中用意向性来把握这些东西的方式,都是残缺不全的,都还只是一个从外部被看到的现象。"③ 即使在后期的讨论课上,他依然一再强调:"从其根本上透彻地思考意向性,这就意味着,将意向性建立在此在的超越性基础之上。"④ 海德格尔在这里触及了一个发生分析意义上的根本问题,尽管他与胡塞尔都未曾使用过这样的概念。

但事实上,当胡塞尔在1913年发表的《纯粹现象学与现象学哲学的观念》第一卷第115节中将意识行为概念做了扩展,使它不仅包含行为的进行(Aktvollzüge),而且也包含行为的引发(Aktregungen)时,他已经触及海德

① 因此,在1923年题为"存在论"的弗莱堡讲座中称赞胡塞尔扭断了主客体思维范式的脖子之后,海德格尔在同年5月致他和胡塞尔共同的学生勒维特的信中还说:他的亚里士多德研究的发表会将胡塞尔的脖子扭断。海德格尔的信转引自 Martin Kusch, *Language as calculus vs. language as universal Medium—A Study in Husserl, Heidegger and Gadamer*, Dordrecht 1989, p. 294。其原文如下:"……我的'存在论'还时不时地有所滑动……但明显越来越好……其中有对现象学的主要打击……我现在已经完全立足于自身了……我正在认真考虑是否不应当将我的亚里士多德文章撤回来……在(马堡的教授职位)'聘请'方面恐怕不会有任何结果了。而如果我一旦将它发表出来,甚至可能就毫无指望了。或许老头子(der Alte)真的会注意到,我扭断了他的脖子……这样继任(胡塞尔的教椅)的事情也就完了。"相关论述还可参见 O. Pöggeler: *Der Denkweg Martin Heideggers*, Pfullingen Neske Stuttgart, 1990, S. 354。
② Martin Heidegger, *Die Grundprobleme der Phänomenologie* (1927), GA 24, Frankfurt/Main, 1975, S. 230.
③ Martin Heidegger, *Prolegomena zur Geschichte des Zeitbegriffs*, a. a. O., S. 420.
④ Martin Heidegger, *Vier Seminare*, Frankfurt/Main 1977, S. 122.

格尔在10多年后才提出的想法。至迟自20世纪20年代初,他也已开始系统地思考这个意义上的发生现象学问题。此后,胡塞尔在30年代将静态现象学理解为对意识行为中的意义构造的研究,将发生现象学理解为对其中的意义积淀的研究。概言之,在确定了意识活动中表象行为对非客体化行为,例如对感受行为的结构奠基作用之后,胡塞尔进一步得出:客体化行为的进行受此前的意识活动以及它们的意义积淀的制约,由此回溯到最初的前客体化行为对客体化行为的制约作用上。如果我们回到梵高《一双旧鞋》的例子上,那么发生现象学的研究所要讨论的问题是:为什么我们在看到《一双旧鞋》时会有不同的感触和联想产生,甚至要讨论我们为什么会去看《一双旧鞋》,而不是去看另外的东西?是什么规定着我们的看,包括看的对象和看的方式?

这个回溯的进程与佛教唯识学关于心识的缘起和转变的说法相符合。所谓心王有八识之分,并非指它们是相互并列的横向的意识类型,好像有八个人并排而立,而是指它们是前后相继的纵向意识发展变化阶段,类似一个人从婴儿到成人直至老人的各个阶段的成长历程。从第八阿赖耶识到第七末那识再到眼耳鼻舌身意前六识的转变,在唯识学中被称作"三能变"。用现代的现象学或心理学的语言来说,它们基本上代表了人格形成的三个基本阶段。胡塞尔在其发生现象学研究中也区分出原自我(Ur-Ich)、前自我(Vor-Ich)和本我(Ego)的三个阶段,与唯识学的"三能变"学说十分相似。或许这并不是一个巧合。类似的确定与划分,在弗洛伊德那里我们也可以找到。海德格尔至迟在1925年的《时间概念历史导引》的弗莱堡讲座(第13节)中已经明确地看到了胡塞尔在此方向上的思考进路,并在积极的意义上将它称作胡塞尔的"人格主义趋向"。

海德格尔可能没有看到的是,胡塞尔此后还将交互主体性现象学的研究与发生现象学的研究结合在一起,进一步开出了意识现象学的历史向度。对于个人而言,通过意识的进行而完成的意义积淀是人格的基本内涵,对于集体乃至整个人类而言,交互主体的意义构成和意义积淀是人类的总人格及其成长与发展历史的基本内涵。相对于意识分析和语言分析中的结构主义理论,我们在这里完全可以将这个意识发生领域中的相关现象学研究称之为"发生主义",当然不是在那种将一切都化解为发生的极端发生主义的意义上。

与胡塞尔的静态结构现象学相近的思考在佛学中相当于"实相论",而与他的发生历史现象学相近的思考则在佛学中相当于"缘起论"。

回到"观·物"的议题上,我们对任何"物"的"观",都已经受到我们之前的"观"的活动和所观的"物"的规定与制约,无论是以有意的还是无意的方式。对一棵具体的树,植物学教授、木匠或与拥有这棵树的农民的观看是截然不同的,即使他们观察的时间和角度、在场获得的感觉材料几乎完全相同,他们赋予这棵树的意义、在观看时伴随产生的感受、由此产生的回忆与联想等也仍然会大相径庭。其至他们为什么会观看这棵树而不是其他东西的原因也不尽相同。正如海德格尔所说,我之所以注意到教室里的这张椅子,是因为它挡住了我的路。同样,我们对一双鞋子的观看以及对一幅叫《一双旧鞋》的画作的观看也是如此。

我们以前的意识活动在很大程度上决定着我们现在的和将来的意识活动。这个事实是对佛教"业"的思想和主张的印证。如果我们一再向意识的本源回溯,最终我们会到达一个前客体化行为的阶段,在这个阶段上见分—相分或意向活动—意向相关性的区别尚未形成,例如在前自我或原自我阶段上,或在阿赖耶识或末那识的阶段上。尽管如前所述,玄奘在《成唯识论》卷二中确认:"心,心所。若细分别,应有四分。"但后人对阿赖耶识与末那识是否也有四分仍存疑义。①

① 例如李炳南:"问:八识各有四分,未知何者是第八识之见分?何者是八识之相分?何者是八识证分?何者是八识证自证分?何者是五六七识见分?乃至何者是五六七识之证自证分?(邱炳辉)答:此问云繁,何以不及一二三四等识,若云一至四等识之四分皆已明了,便可类推以知后四。此问云简,而又求后四各个四分,观此似又对四分之义尚未明了。惟是已难置答,至此八识我辈初机所知,仅能体会到第六,七八则多渺茫矣,再论其四分,不更难乎。然既从八识下问,只有勉强搪塞。八识之'相分'为一切种子,'见分'是第七识,能知七识为八识之见分者,是'自证分',由此再起能缘作用,证知自证七识为八识之见分不谬,是八识之'证自证分',余仿此。"参见李炳南:《唯识第八》,《佛学问答类编》,上海:上海佛学书局,2008年。

作者在这里承认八识四分的问题"已难置答",因此只能"勉强搪塞";但他的回答的确是依据了《成唯识论》的说法,即把阿赖耶识和末那识的四分做纵向的理解:末那识是阿赖耶识的见分,前六识则是末那识的见分。但这个说法在霍韬晦那里已经受到质疑和反驳。他虽然没有回答阿赖耶识与末那识是否有四分的问题,但直接反对《成唯识论》用心识的能变来解释心识的四分的做法,认为这是护法一系的理解,并不一定符合世亲的原意:"把识的转化就是分别理解为'分别'与'所分别'的见相二分(第十七颂),便可能是有意地改译或是受后期学说的影响所致。"参见霍韬晦:《安慧'三十唯识释'原典译注》,香港:香港中文大学出版社,1980年,第3页。

至此可以看出，现象学在两个意识分析的结论方面有别于佛教唯识学或玄奘引入的唯识学系统：其一，意识的静态结构并非四分，而是三分；其二，这个三分仅仅适用于前六识，亦即意向意识，此前的意识行为不具有三分的结构，因此可以称作前客体化行为。

对于一个当下的意识活动来说，许多此前的意义积淀决定着当下意识中的意义给予活动，即胡塞尔所说的"立义活动"（Auffassung）和海德格尔所说的"释义活动"（Auslegung）。总体而言，人格或人性是与本性和习性相关联的：前客体化行为更多与人格中的本性相关，而客体化行为更多与习性的积累相关。它们共同决定着当下的意识活动以及发生于其中的意义给予活动。由此我们可以较好地理解海德格尔与夏皮罗争论的根源所在，也可以理解德里达解释的根据所在。

当然，在海德格尔的艺术诠释中明显存在着某种"太多"和某种"太少"：自己赋予艺术作品的意义太多，对作者赋予该作品的意义领会太少；甚至可以说，艺术家的在场被有意无意地忽略不计。因此，当人们看到海德格尔在他的艺术哲学思考中坚持"在梵高的画中发生着真理"或者"真理在艺术中敞开"的主张时，他们必然会提出"这是谁的真理"的问题。究竟是通过梵高自己的《一双旧鞋》所体现的梵高式真理[①]，还是通过海德格尔看到的"农鞋"所体现的海德格尔式真理？

我们在这里并无批评海德格尔艺术哲学思想的意思，因为这显然不能算是一个艺术哲学家的缺点和问题，而至多可以被视为一个艺术史家或艺术批评家的不足或弱点；亦如黑格尔的世界历史思考不会受历史事实的反驳或证伪：历史事实必须服从理念，而不是反之。如舒伯特（Dietrich Schubert）所言："对他（海德格尔）来说，重要的是大地—农民的视角，而非梵

① 参见高更的回忆："画室里有一双敲了大平头钉的鞋子，破旧不堪，沾满泥土；他为鞋子画了一幅出手不凡的静物画。我不知道为什么会对这件老掉牙的东西背后的来历疑惑不定，有一天便鼓足勇气地问他，是不是有什么理由要毕恭毕敬地保存一件通常人们会当破烂扔出去的东西。'我父亲'，他说，'是一个牧师，而且他要我研究神学，以便为我将来的职业做好准备。在一个晴朗的早晨，作为一个年轻的牧师，我在没有告诉家人的情况下，动身去了比利时，我要到厂矿去传播福音，倒不是别人教我这么做，而是我自己这样理解的。就像你看到的一样，这双鞋子无畏地经历了那次千辛万苦的旅行。'"转引自〔美〕梅耶·夏皮罗：《描绘个人物品的静物画——关于海德格尔和凡高的札记》，丁宁译，《世界美术》，2000年，第3期。

高的艺术作品;这个作品被去语境化了,被去人格化了,因而以某种方式被降级了。"① 对于梵高来说,鞋是其本己生命的一部分。因而海德格尔所看到和诠释的《一双旧鞋》,并非梵高的鞋,而是他自己的鞋。易言之,他在梵高的《一双旧鞋》中看到的是他自己想要的鞋。

这里涉及的问题很多,如艺术的功能和诠释的权利的问题:如果在艺术批评中,对具体艺术作品及其产生前提的相应审美移情和确切意义理解不是必需的,那么艺术作品对于诠释者或真理的发现者而言实际上也就不再是必需的,他完全可以撇开艺术作品——一双自然的农鞋与梵高的《一双旧鞋》作为真理敞开的场所实际上已无区别,它们都可以成为诠释者的工具。真理无须艺术作品便可以敞开自己。海德格尔的艺术论的逻辑结果就是艺术的终结,当然这最终也会导致他自己的艺术真理论的终结。

然而这些已经不是我们这里所要讨论的问题了。或许我们还可以再参考一下后人就梵高对海德格尔的诠释所做反应的猜测:"无论如何,梵高对观看他的'鞋'的无限可能性不会感到进一步的诧异。他曾在致一位评论家的信中写道:'简言之,我在您的文章中重新发现了我的画,只是比它们更好、更丰富、更有意义。'"② 如果梵高在这里所说的并非谦虚之辞,那么海德格尔可以说已经获得了梵高的授权。

至此,如果我们择要言之:"观·物"的发生结构所涉及的是海德格尔或德里达意义上的"绘画中的真理"或"艺术的真理"——发生的真理,与"观·物"的静态结构所涉及的便是胡塞尔意义上的"科学的真理"或"哲学的真理"——结构的真理,那么我们还只是说出了我们之所见。

但如果我们还要进一步说"观·物"的发生结构包含在实践哲学的领域中,"观·物"的静态结构包含在理论哲学的领域中,那么我们就有可能犯下过度诠释的错误。

① Dietrich Schubert, "Van Goghs Sinnbild 'Ein Paar alte Schuhe' von 1885, oder: ein Holzweg Heideggers", in: Frese, Tobias, Annette Haffmann (Hrsg.): *Habitus: Norm und Transgression in Bild und Text*, Berlin: De Gruyter, 2011, S. 340.

② Uta Baier, "Wie sich Forscher über van Goghs Schuhe streiten", *Die Welt*, 24. 10. 2009.

"美在其中"的时—间性

——《尧典》和《周易》中的"观"

山东大学哲学与社会发展学院　张祥龙

　　人类的哲理思想一直希望有自己的直观之眼,所以无论古今中外,都有一些哲理与"观"结下不解之缘。即便在西方正统的理性哲学的发源处,也是有"观"的。比如柏拉图讲的"理式"(idea 或 eidos,一般译作"理念"),就是从"观看"(eideo)而来,即灵魂之眼所观看到的终极实在。[①] 从那时起,西方哲学总迷恋于某种观,或是纯理性的观,或是感性的观,一直到胡塞尔的"现象学的'看'",明标出是一种"本质直观"。但这些观有一个特点,就是被"所观",也就是观的对象所牵制和主导。直到胡塞尔后期的发生现象学,也就是在对内时间之流的原构成方式的反观中,才开始出现非对象化的观察方式。它在海德格尔和后来现象学的发展中,成了一个重要的观法。

　　中国古哲人一样要观。但他们的观法与西方人似乎是头尾颠倒的,也就是说,越是古老的中国哲人,乃至那些"信而好古"的哲人们,越是非对象式地来观。观天察地,观阴阳消息,观天时人时,也就是天人共处共构的生存时间。而越是离现代近的中国哲人们,越移向对象式的观,比如宋儒"穷至事物之理"的格物致知之观,乾嘉学派钩沉辑佚的考据之观,乃至现代中国哲学的概念化、观念化及实证对象化之观。本文想在中国哲理的发端处,

[①] 陈康在他 1944 年的《柏拉图〈巴曼尼德斯篇〉》译注中写道:"但 eidos、idea 的原义是什么?这两字同出于动词 idein(eideo)。Eidos 是中性的形式,idea 是阴性的形式。Idein 的意义是'看',由它产生出名词即(意味着)所见的。"参见汪子嵩、范明生、陈村富、姚介厚:《希腊哲学史》卷二,北京:人民出版社,1997 年,第 658 页。

即《周易》和《尚书·尧典》开启出的哲理呈现处①,来观其观而明其法。

一、《周易》之"观":观时之中

《周易·系辞上》曰:"《易》与天地准,故能弥纶天地之道。仰以观于天文,俯以察于地理,是故知幽明之故;原始反终,故知死生之说。"这里讲的"观",要义不在观可控的客体化之物,而是通过观天察地以"知幽明之故",观原始反终而"知死生之说",因为这观看的出发点——"仰以"和"俯以"之"以……"或凭借——不是主客间的关系,而是《易》所呈现的能"与天地准"的阴阳象数结构,即阴阳对补交生和再生的机理。而阴阳对生出的并被人直接观察到的,就是"幽明"和"死生"。所谓"幽明之故"或"昏暗与光明的缘故"②,与同一章讲的"昼夜之道"类似,意指天地人共有的阴阳时—间性③,或时—间之物。而"原始反终"表现出的"死生之说",意味着阴阳交合和分离所生出的春秋时间。所以《周易集解》引《九家易》曰:"阴阳交合,物之始也;阴阳分离,物之终也。合则生,离则死,故'原始反终,故知死生之说'矣。交合,《泰》时春也;分离,《否》时秋也。"④由此来看,古人观天文,首先就是"观变于阴阳"(《周易·说卦》),而阴阳变化的首义就是时间——"时春""时秋"等,因而此"观阴阳"所观的出的原象就是阴阳变化之时,既是天时,亦是地

① 本文以下讨论多有依据《易传》处。《易传》虽至孔子及其弟子们的时代才出现,但笔者经考察认为它们的确揭示出了《周易》本经所蕴含的哲理,所以将它们当作阐发《周易》哲理的有效根据。比如"阴阳"这样的文字表述可能靠后(如殷周时期)出现,用来阐发《易》象要到《易传》,但如果它们的确表达了卦象构成的原理,那么我们用它们来谈伏羲后(如尧舜时期)的古人世界,就不算是时代错置。

而对于中国古代经典的真伪,则应该汲取现代疑古主义屡屡出错的教训,采取"无罪推断"的辨析态度,即,如果没有确切不疑的证据来证明其伪,就认其为不伪。所以,考虑到这样一个事实,即到目前为止,还没有关于《尚书·尧典》的确切判伪依据,本文认定此典不是伪书,也就是:它所记载的,的确是从尧舜时代起就有效地流传——从口头流传到文字流传——下来的历史事实。

② 刘大钧、林忠军解此"幽明"为:"幽明:幽暗光明。"参见刘大钧、林忠军译注:《周易经传白话解》,上海:上海古籍出版社,2006年,第281页。李道平曰:"'阴阳'即幽明也。"参见李道平:《周易集解纂疏》,北京:中华书局,1994年,第554页。

③ 朱熹《周易本义》曰:"'幽明''死生''鬼神',皆阴阳之变,天地之道也。'天文'则有昼夜上下,'地理'则有南北高深。"如此理解的幽明有时空二义。我用"时—间"来并涉之,但毕竟偏重于时,所以下文中多言"时"。但此"时"中也确有"空间"意,如《周易》众卦象图和传解所表明的。总之,本文的"时",相当于"时—间"。

④ 李道平:《周易集解纂疏》,北京:中华书局,1994年,第554页。

上的人时。于是《周易·观·彖》讲:"观天之神道,而四时不忒。"

《观》的要义在观其大。《周易·序卦》曰:"物大然后可观也,故受之以《观》。"观的东西("物")必须是"大"的,而这"大"的意思在儒家和道家都是指非同一化的、与天地四时相呼应的存在状态。如《周易·乾·文言》道:"夫大人者,与天地合其德,与日月合其明,与四时合其序,与鬼神合其吉凶。先天而天弗违,后天而奉天时。"真正的"大人",不是以自身为单一实体的人,或"我思故我在"的思想主体,而是与"他者",也就是日月、四时、鬼神相应相合的人,所以他既是先天,又是后天,实际上是后天经验在脱二元化的先天中达到原发时间,即"奉天时"。《老子》25 章则是大的哲理颂歌:"有物混成……字之曰道,强为之名曰大。大曰逝,逝曰远,远曰反。故道大、天大、地大、王亦大。域中有四大,而王居其一焉……道法自然。"这哲理上的"大",一定不能是一元论的,又不是对象多元论的,而必是原本多相,比如阴阳二相和这里讲的道、天、地、王四相的;但这做出了区分的"多"是如此原本,以至于必相互遭遇而生生不已,此所谓摆脱掉各自偏执性的"自然"。

《观》的"大"意要结合它前面的《临》卦才能尽显。《序卦》说:"临者,大也。"如何理解呢?除了一般的"以尊临卑""以德临人"的尊大之意外,更原本的临大含义要从《临·彖》讲的"《临》,刚浸而长,说而顺,刚中而应。大亨以正,天之道也"来领会。《临》卦乃《观》卦的覆卦(两卦象互为颠倒),兑下坤上,即下二爻乃阳爻,上面四爻皆为阴爻。所谓"刚浸而长",是说《临》卦下面二阳爻或第二阳爻之"刚"(阳为刚)有向上之势,必与兑象上半之水泽(水泽本来就有向下之势)相交遇,所以是"(阳)浸(于水泽中)而长"。而第二刚阳之爻(下卦之中爻)与上面第五阴爻(上卦之中爻),乃至以上四阴爻,有"阴阳相应"的感应关系,此所谓"刚中而应"。由此两种象势,就必有阳与阴的充分相交而生发出新的可能或新的生命时机,于是也就"大亨(通)以正"。① 总之,《临》之"大"就大在阴阳交感之正中出现的发生成长的趋势,或者叫做"在交感中的来临趋势"。而《观》之大也就因此大在通观此来临趋势,或观物之大者,而不是观视寻常之现成小物。所以李道平在疏解《观》

① 关于《临·彖》这段话的更严密的象数解释,参见《周易集解纂疏》中虞翻注文和李道平的疏解。其意与本文中的阐释方向一致。

的卦辞时,引述《春秋谷梁传》隐公五年的话:"常视曰视,非常曰观。"① 即寻常的观视,也就是视见规范对象之物叫做"视";只有非常的视,也就是对于超规范的非对象之物——正在发生来临之趋势——的观视才能叫做"观"。

《观》卦(坤下巽上)的卦辞的确突出了这个观意。其辞曰:"盥而不荐,有孚颙若。"它的意思是:"当你仰观了祭祀开始时以爵倾酒灌地而迎神('盥')的祭仪后,就不必再观看后面的献飨仪式('荐')了,因为这时你心中已经充满了诚信敬穆之情。"②这"盥"是祭礼的非对象化的灵魂,因为它用青铜爵尊将酒灌于地,让先祖的神灵降临。如马融所言:"盥者,进爵灌地以降神也。此是祭祀盛时。"③而"荐"则是比较规范对象化的祭仪,也就是在盥之后,向已经降临的神灵献上牲物等祭品。以酒灌地而迎祖神,神是否降临,并不确定,要靠祭祀主持者的德行、诚信和时机把握来感召。只有达到"刚浸而长,说而顺,刚中而应。大亨以正"的原发来临的势态,祖神才会以"他者"(the Other)的方式当场来临。所以这"盥"或"灌"乃非常之礼,也就是适宜于仰观之大礼,或正在构成神临趋势之祭礼盛况。"灌(即盥)礼非常,荐为常礼。故观盥而不观荐……所以明灌礼之特盛也。"④一言以蔽之,观即观瞻那还未规范化的、正在诚挚中来临的神圣时刻或时—间。

注家还将此《观》义联系到《论语·八佾》的一段,即"子曰:'禘自既灌而往者,吾不欲观之矣'",也不无深意。马融言:"王道可观,在于祭祀;祭祀之盛,莫过于初盥降神。故孔子曰:'禘自既灌而往者,吾不欲观之矣。'……故观盥而不观荐,飨其诚信者也。"⑤这么理解《八佾》中的这句话,就比一般只从鲁君行禘礼之僭越非礼的角度来解释,要更有哲理。"灌"或"盥"乃禘礼之初生而正在盛大起来的时刻,孔子慧识此礼乃至其他一切礼仪的盛时所在,只愿随之而思而行,由此将礼义与"兴于诗……成于乐"贯通一气,构成自己全部学说的哲理灵魂,所以断断乎不愿让它在后起的规范化之繁文缛

① 李道平:《周易集解纂疏》,北京:中华书局,1994年,第229页。
② 此译文基本上引自黄寿祺、张善文译注:《周易译注》,上海:上海古籍出版社,2013年,第120页。
③ 李道平:《周易集解纂疏》,北京:中华书局,1994年,第227页。
④ 李道平:《周易集解纂疏》,北京:中华书局,1994年,第229页。
⑤ 李道平:《周易集解纂疏》,北京:中华书局,1994年,第227页。

礼中丧失，因为那里已经没有可观之大了，所以夫子当然"不欲观之矣"。

如果这么理解，那么前面讲的"观时"也就不只要确定时间、制定历法，还要有一层深意，即通过入天—地—人之时（四时乃至四方是其天然表现）而领会终极或中极（太极）并教化天下。所以不仅《临》要讲"刚中而应。大亨以正"，而且《观·彖》更要说"中正以观天下"。可见"观"的根本在"中正"，或就是"中"，因"正"也是以"中"为本。无论仰观还是俯察，无论是"大观在上"，还是"下观而化"（《周易·观·彖》），其原观就是观中，而且首先是观那正在来临的时—间之中，因这"时中"乃是中的源头。甚至这观本身就处于去观（观瞻）与被观（观示）之中，还正处在它们的交织形成之中："自上示下，读去声，义取观示。自下仰上，读平声，义取观瞻。《观》卦《彖》作观示，《观》爻《象》作观瞻，义各有当。然使人观之谓之（去）观，其实一也。"① 这么来看，观之为观，就在去观和被观的回旋换位的动态发生之中，也就是时化和被时化的互构之中。

"先王以省方观民设教"（《周易·观·象》），王者省察观视四方之民，由此而设立能观示于百姓的降神之礼，"圣人以神道设教，而天下服矣"（《周易·观·彖》）。而能够以神道设教或观民设教，是由于已经观天之神道，也就是一阴一阳、阴阳不测的时—间之道，并在"观盥"中知鬼神之情状了，所以这神不伤人（《老子》60章），也就是不异化人、控制人，而是教化人、使人生美且好，达到"黄中通理，正位居体，美在其中"（《周易·坤·文言》）的境界②。由此可说：观之时义和中义大矣哉！

① 李道平：《周易集解纂疏》，北京：中华书局，1994年，第227页。
② 这段《坤·文言》的引文与上面数次引用的《观》卦有内在联系。虞翻对"黄中通理"解释道："谓五。《坤》息体《观》，地色黄，《坤》为'理'。以《乾》通《坤》，故称'通理'。"李道平进一步疏解为："'谓五'，谓六五（爻）也。'《坤》息体《观》'者，阳息阴消，《坤》亦言息者，息者，长也，谓阴（爻）长至四（《观》卦中的六四位）而体成《观》也。'《坤》为地'，《说卦》文。'天玄而地黄'，故云'地色黄'。《系（辞）上》曰'俯以察于地理'，《乾凿度》曰'地静而理曰义'，故'《坤》为理'。《观》阳（爻）自《乾》来，故云'以《乾》通《坤》称通理'。"参见李道平：《周易集解纂疏》，北京：中华书局，1994年，第92页。

可见，《坤·文言》的"黄中通理"乃至"美在其中"之"中"，与《观·彖》讲的"中正以观天下"之"中"，有象数和卦理上的联系。由此还可见得，"黄中通理"之说，不仅与《观》卦有关，还与我们开头引用的《系辞上》的话有关。

二、《尧典》之观:观天象而得人时

这《周易》中的"观"意,在《尧典》中更有可观之处。《尚书大传》云:"孔子谓颜渊曰:'《尧典》可以观美。'"①这"观美"从何而来呢?首先要知道美的含义。按以上所引《周易》的讲法,是"黄中通理,正位居体,美在其中,而畅于四支,发于事业,美之至也"(《周易·坤·文言》)。这里的关键还是"中",因为"黄""正""畅于""发于"都是中的表现,比如在颜色、五行、爻位、身体和事业上的表现。"中"为什么美呢?原因是:中意味着"在其中",绝不落实到任何客体和主体上,所以是在一切二元化分裂和一元统一之前的"在发生之中""在接通之中""在实行之中""在分合错变之中""在明暗交替之中""在有无相生之中",一句话,"在时—间的涌现之中"。而《尧典》之所以可以观美,一定是可以观见这些"在其中",尤其是"时中"。而"时中"在儒家视野中,又是中庸之善德,"君子之中庸也,君子而时中"(《礼记·中庸》)。所以"观美"之"美"与"善"乃至儒家心目中的"真—诚—性"["诚者,天之道也……诚者不勉而中,不思而得,从容中道"(《礼记·中庸》)],都可以打通。

仔细阅读此典,可看出有如下的几个观察角度:观天象而得人时之美,观舜孝而见仁政之美,观诗乐而沐艺术之美。其中观孝是这些观美体验中的一个不可缺少的契机,而它与天人时—间、尧舜德政和诗乐艺术之美的关系,迄今还少有人重视。所以以下分述这三种观美或美观,但重点放在论述它们的相互关联上。

《尧典》在简短地颂赞了帝尧的品德和功业之后,开始叙述他做的第一件大事,即"乃命羲和,钦若昊天,历象日月星辰,敬授人时"②,也就是命天官羲氏家族与地官和氏家族中的为官者,诚敬地依顺上天,观看、推演和效法天象,即日月星辰的天行样态,以便将从中得到的天时虔敬地授予人间,成

① 更完整的引文是:"孔子谓颜渊曰:'《尧典》可以观美,《禹贡》可以观事,《咎(皋)繇(陶)谟》可以观治,《鸿(洪)范》可以观度,六《誓》可以观义,五《诰》可以观仁,《甫刑》可以观诚。'"引自孙星衍:《尚书今古文注疏》,陈抗、盛冬铃点校,北京:中华书局,1986年,孙序第2—3页。
② 本文所引《尚书·尧典》,除了特加说明之外,皆引自孙星衍:《尚书今古文注疏》,陈抗、盛冬铃点校,北京:中华书局,1985年。

为人时,即百姓人群的生存时间。这种时间是"在其中"的。首先,从形式上讲,这"仰以观于天文"以四中星——春分时的星鸟、夏至时的星火、秋分时的星虚、冬至时的星卯——为准确地标志四季的时点,在"人仰观"与"天垂象"之间构造出引发敬畏和惊喜的呼应。其次,这"天象之观"不会落实为人的主观或天体运动的客观,而是在宏富的天文、深广的地理与虔诚勤劳的人民之间回旋,既是在发生之中、幽明交错之中,又是在接通之中、实现之中。

这意思可从对春象的描述里窥其一角:"分命羲仲,宅嵎夷,曰旸谷。寅宾出日,平秩东作。日中,星鸟,以殷仲春。厥民析,鸟兽孳尾。"这一段引文如用现代汉语表达,大致是:"尧分派羲仲住在东海边的嵎夷,正是叫做旸谷之地,朝日就从那边大海波涛中升起。要他虔敬地在祭祀中引导日出,辨识东春万物发动出生的气象①,以呼应农耕。春分那一天,日与夜均分;太阳在地上与地下周行,壶滴箭刻所量,昼夜各为五十刻。这一天的日冥入昏时,仰观正南方,可见朱鸟(朱雀)七星②灿然于夜空,用它们来确认春三月之中心。这时民众散布在田野,以便耕种,鸟兽交尾,繁殖生育。"人与天地万物在春时中相遇,在诚敬礼乐里交织,既鸿蒙阔大、舒张于原隰山海,又精准中节、取信于日月星辰。读起来是极其深宏壮美,蕴意繁多。这只是在写春天和东方,后面还有其他三季三方的变奏铺叙,层层迭起,和而不同。③

这样的"黄中通理"和"美在其中"的境界,一直在后世的儒家与道家的源头思想家的灵魂中回漾。孔子"吾与点也"的情怀、孔颜之乐的境界、"天何言哉"的感叹,以及夫子对《关雎》"乐而不淫,哀而不伤"的赞美,乃至《夏小正》和《月令》等篇的追随,都表现出儒家这种天人应和的大美情思,并不

① 《尚书大传》:"东方者,何也?动方也,物之动也。何以谓之春?春,出也,万物之出也,故谓东方春也。"参见皮锡瑞:《今文尚书考证》,盛冬铃、陈抗点校,北京:中华书局,2004年,第20页。
② 关于这"星鸟",有不同的讲法,参见孙星衍:《尚书今古文注疏》,陈抗、盛冬铃点校,北京:中华书局,1986年,第16—17页。如其疏云:"经言'星鸟'者,鸟谓朱雀,南方之宿……《天官书》云:'七星,颈。'即鸟之颈。经云星鸟昏中为仲春。"但又言:"如郑康成之意,南方七宿,总为鸟星。"
③ 为了便于读者参考,这里将这一大段原文录上:"乃命羲和,钦若昊天,历象日月星辰,敬授民时。分命羲仲,宅嵎夷,曰旸谷。寅宾出日,平秩东作。日中,星鸟,以殷仲春。厥民析,鸟兽孳尾。申命羲叔,宅南交,曰明都。平秩南讹,敬致。日永,星火,以正仲夏。厥民因,鸟兽希革。分命和仲,宅西,曰昧谷。寅饯纳日,平秩西成。宵中,星虚,以殷仲秋。厥民夷,鸟兽毛毨。申命和叔,宅朔方,曰幽都。平在朔易。日短,星昴,以正仲冬。厥民隩,鸟兽氄毛。帝曰:'咨!汝羲暨和。期三百有六旬有六日,以闰月定四时,成岁。允厘百工,庶绩咸熙。'"

亚于老子"道法自然"(《老子》25章)和庄子"逍遥游""天—地—人—籁"的合唱。

儒家更能从中感受到政治天命的变易循行。尧对舜所说的"天之历数在尔躬,允执其中"(《论语·尧曰》),这"历数"并不只是历法,而更是天地神人互动交织成的天命或民族的生存时间,只能在允执其中——信守"美在其中"的中正之道——里成就之、维持之。

三、观人时而明孝义

尧做的第二件大事就是从"侧陋"的下层人群中选拔出虞舜,并最终禅位于他,成就了政治史的典范。但很少有人能看出这两件大事的内在联系,只是将前者看作是制定历法,后者是政治行为,甚至只归为"原始社会"的政治特点。但如果能像春秋公羊学的传统那样,从"元年春王正月"这样的计时方式中感到政治的要害所在,那就或许能观察到两者之间的联系。

董仲舒讲:"以元之深正天之端,以天之端正王之政。"(《春秋繁露·玉英》)此"元"首先就是"元年春王正月"之"元"或"元时",而所谓"隐公元年"只是后者的一种表现罢了。所以董子认为"天无常于物,而一于时"(《春秋繁露·天道无二》)。他又讲:"是以《春秋》变一谓之元(将'隐公一年'变为'隐公元年')。元,犹原(源)也。其义以随天地终始也。故人唯有终始也,而生死(原字为'不',据苏舆《义证》改之)必应四时之变。故元者为万物之本。"(《春秋繁露·玉英》)[①]这里讲的"终始"与"应四时之变"的"生死"同义,"元"即指那最大的"始"或"原",也就是生发出天地万物的开头——"万物之本"。但这"本"并不是形而上的逻辑本体,而是生存时间的开始。"谓一为元,大始也。""一",不论是"第一"之一还是"同一"之一,都不足以成为万物的始源,所以必变"一"为"元"。而此元绝非日译词"一元""二元"之"元"(终极实体或元素)或古希腊人讲的"本原"(Arche),而是内含导致发生的根本

① 有关此"元"之"时"义的更多辨析,参见张祥龙:《拒秦兴汉和应对佛教的儒家哲学:从董仲舒到陆象山》第二讲,桂林:广西师范大学出版社,2012年。

差异之元极①或太极。此外,这大始既缘自人君之元年,又是阴阳乾坤之元时,并不因为改称"一年"为"元年"或"元"而丧失其时性。所以王应麟云:"《舜典》(今文《尚书》中的《尧典》包含它)纪元日('月正元日,舜格于文祖'),《商》训称元祀,《春秋》书元年,人君之元,即乾坤之元也。"②可见"元"乃天地和人君的时—间性的总源,内含三时相之原差异。何休及后人训"元"为"气",也应首先作"时气"来理解。③ 如果政治之本在元时,那么尧的"钦若昊天,历象日月星辰,敬授人时"之举与他的政治行为之间,就可能有不可忽视的关联。

尧为什么要在拒绝了数位被推荐者——包括他的儿子和有事功的大臣们——之后,对民间一介鳏夫舜发生兴趣呢?无他,只是因为舜表现出了不寻常的孝行。为什么孝与治国德能相关呢?这是一个涉及中国古代政治乃至中华文明特征的大问题,应该更详审深入地探讨,但就从本文的思路来说,也可以给出一个提示性的回答,即孝意识与治国能力都以时间意识为前提,而前者相比于后者要更为原本。这种意识如果很突出,那就会激发出天人政治的能力。

孝意识从源头处讲是一种时间意识,也就是在前代与后代之间的代际亲时意识,表现为这种意识结构中的时流回环。父母对子女的慈爱是顺时流(既是物理时间流,又是亲子时间流)而下,所以天然充沛。子女,尤其是成人后的子女对父母或先辈的孝爱则是逆物理时间流而上,因而不那么本能化。但由于在亲子时间结构中,过去时相与将来时相的内在交织、相互需要,所以孝爱亦有人类天性的根基,只是其明显的表现有个体的差异,而且对于多数人,明确的行孝意识需要家庭、教育和文化的引发和维护。而正是

① 按《中文形音义综合大字典》对"元"的字源分析与《说文解字》不完全一致。参见高树藩编纂:《中文形音义综合大字典》,北京:中华书局,1989年。《说文解字》依据小篆认"元"的字源"从一从兀",而《中文形音义综合大字典》在承认这个解释的同时,依据甲骨文和金文认此字更古的来源是"从二从儿"。原文是:"甲文'元',与金文'元'略同。金文'元':从二从儿。'二'为古'上'字,'儿'即'人'字。人之上为元,亦即在人之上者为首,故作'首'解,就是人的头。"(同上书,第106页)因此"元"的古字中是有差异蕴意的,因为"上"与"下"对,"首"也与"脚"或"尾"对,就如同"阳"与"阴"对。
② 引自苏舆:《春秋繁露义证》,钟哲点校,北京:中华书局,2011年,第67页。
③ 何休为《春秋》"隐公元年"注曰:"变一为元。元者气也,无形以起,有形以分,造起天地,天地之始也。故上无所系,而使春系之也。"引自苏舆:《春秋繁露义证》,钟哲点校,北京:中华书局,2011年,第68页。此元气是天地之始,"使春系之",自是原发的时气。

由于孝意识介于天然与教化之间,不像慈爱那样更多源于本能(但在人这里,慈也必受到时间意识的影响),所以它一旦开发出来,如同语言能力的开发,就会牵带出其他的人类化意识,尤其是会实现孝子的长程时间意识,或者说,是使之从潜伏态实现为日常态,甚至是被激发态,由此而引出道德意识、社群意识、学习意识、艺术意识和政治意识。

舜的孝意识是超常的,面对极恶劣的缺慈情境也能表现出来。"父顽,母嚚,象傲(父亲愚劣不堪,后母说话不实,弟弟象倨傲不悌)"(《尚书·尧典》),其情状之恶,《史记·五帝本纪》有更具体的描述:"舜父瞽叟盲,而舜母死,瞽叟更娶妻而生象。象傲。瞽叟爱后妻、子,常欲杀舜,舜避逃,及有小过,则受罪。事父及后母与弟,日以笃谨,匪有解。"后来还有焚廪埋井之谋害恶举。而舜居然能一一"避逃"开去,同时又并非一逃了之,而是逃死不逃罪,"及有小过,则受罪"。此所谓"小过",多半只是这对父母眼中舜犯的小过错,因而其责罚不至于使舜死亡或重残,于是舜就受之。而只有在此逃死受罪之中,舜才能不让父母和胞弟犯杀子害兄之大罪,自己也不能成为无家可归之人,于是"克谐以孝烝烝,乂不格奸(能够与之柔和相处,行厚美之孝行,克己而使家人不多犯恶行)"(《尚书·尧典》)。

所以,舜孝极度艰难。其难有三。其一,如上所言,在如此险恶形势中,能逃死又不逃罪就极难。其二,要克服逃死与孝心的冲突更难。能够逃死,舜必有防范家人之心,但此防范之心如何又能同时真爱父母及劣弟?此孝爱似乎陷入了人情矛盾之中,类似于荀子讲的"两心"或心之"两拟",也就是意识中两种心意各自起作用,后起的心篡夺原本的心的地位,还要冒充原本之心。① 其三,因其孝太不寻常,尤其是涉及人情矛盾和"两心"的可能,要确认它也极难。面对这个舜现象,除了孝之外,还有多种可能,比如为了博取孝名而有孝行;只为了尽义务而行孝,却无真的爱父母之心;因心理障碍(比如受虐狂、痴呆)而需要父母;等等。总之,要排除舜孝是伪孝,殊不易,如果他是王莽一类的大奸之人的话。

① 有关讨论,可参见张祥龙:《先秦儒家哲学九讲——从〈春秋〉到荀子》第九讲,桂林:广西师范大学出版社,2010年。

尧只能凭借他超常的天地人时的意识来识别。这种时间的一个原本展露,就是四时,正如上面所引《周易·观·彖》所讲:"观天之神道,而四时不忒。"在古人看来,从观天象而得到并引入人间的四时是神圣的和智慧的,"法象莫大乎天地,变通莫大乎四时,县(悬)象着明莫大乎日月"(《周易·系辞上》)。首先,这时是变易着的,永不停息,世上万物从中生出。其次,它总变易出一个稳定的循环样式,春夏秋冬,周而复始。再次,由于这稳定源自变易,所以其中也很有不测的随机而变的可能,比如天气的浮动。最后,这时间就出自阴阳的对生和消长,更无其他本源。以这种时间意识来辨识舜孝,有这样几种益处。其一,它也有亲子时间的结构,阴阳源头有元初性别差异,对交而生生,造就了天地父母,生养哺育天下万物和人类;其二,四时循环隐含反源报本的"逆流"或"回流"结构,也就是孝时结构;其三,变易与随机使得有此时间意识的人富于把握时机的能力。所以,如上所引,"大人者,与天地合其德,与日月合其明,与四时合其序"(《周易·乾·文言》)。凭此,尧不但能够深切体会孝心的意识状态和构成方式,理解孝意识与政治能力的关联,而且能够以出其不意的方式来测试出舜孝的真伪。

尧"试"["我其试哉"(《尚书·尧典》)]舜,涉及传大位,也就是关乎族群与国家的命运,所以极其慎重,又极其巧妙,让任何可能的大奸之徒无可躲藏。"女于时,观厥刑于二女[(尧)将自己的两个女儿(娥皇、女英)嫁给舜,以通过二女就近观察舜在家中的表现]。"此方式与耶和华以杀子献祭试亚伯拉罕不同,与周文王、秦穆公以对谈试姜子牙、百里奚也不同,它似温柔却老辣异常,充满时机智慧。以少女对鳏夫,阴阳对交,必有不受任何深心巧思控制的不测新境的时机化构成,所以势必有当事人的真情暴露。此外,妻子日夜就近生活,在家中观舜,历时长久曲折,真相难以遮盖。另外,同时有两位妻子而不只是一位,倚角而峙,换位而观,则所观见者不容掩饰。

通过这种阴阳观、内观、近观、双观,总之是"在其中"之时—间观、超客体之大观,尧最后确认舜孝之真实无疑,然后才交他办理各项政务,放到种种情境中再考查,发现这孝子的确是德才兼备,能将他"逃死不逃罪"中表现出的时机化能力["欲杀,不可得;即求,尝在侧。"(《五帝本纪》)——当舜的家人要杀害他时,总不能得逞;但真有需要而求助于舜时,他又总能出现在家人的身旁]——转移到他的办事、识人和祭祀之中。于是命其代己摄政,

最后禅位于他。

可见舜孝的形成与尧对此孝的测试，都有"在发生之中""在接通之中""在实行之中""在分合错变之中""在明暗交替之中""在有无相生之中""在时—间的涌现之中"的特点，因而可观其美。

四、舜事业之时慧大美

尧舜共有而相通的深长时间意识，塑造了让后世无比崇敬和赞美的尧舜时代。"日出而作，日入而息；凿井而饮，耕田而食；帝力于我何有哉？"（《帝王世纪》）这首尧时老人唱出的《击壤歌》，映现了那个时代的非体制对象化、非力量化的政治特点。人民感受不到"帝力"，而只感受到让井—田—饮—食融入其中的"日出"—"日入"，也就是"历象日月星辰，敬授人时"的天人呼应之时，所以夫子称其为"大"。"大哉，尧之为君也！巍巍乎，唯天为大（'钦若昊天'），唯尧则之（'历象日月星辰，敬授人时'）。荡荡乎，民无能名焉（'帝力于我何有哉？'）。"（《论语·泰伯》）

而舜完全承继尧之大处，也就是让人无法命名的宏深中正处，或时中处，所以"子曰：'无为而治者，其舜也与？'"（《论语·卫灵公》）。于是我们在《尧典》中看到，舜摄位后，马上表现出政治上强烈的天人时间意识："在璇玑玉衡，以齐七政。"（《尚书·尧典》）"璇玑玉衡"或视之为北斗七星，或认为是天文之器如浑天仪。《尚书大传》说得更微妙："琁（璇）者，还也。机（玑）者，几也，微也。其变几微，而所动者大，谓之琁机。是故琁机谓之北极。"[①]"七政"乃四时、天、地、人。通过观识天象天时的几微来领会七政，来治理国家，这是舜初摄位时所展示者，与尧之"敬授人时"一脉相承。正式登帝位后，舜对官员们说："食哉，惟时！（此处按《尚书正义》与皮锡瑞《今文尚书考证》断句）柔远能迩，惇德允元。"意思是："我们要努力呵，以时为本！这样才能柔安远国、亲善近者，让我们的美德醇厚，将命运托付给元兴大化。"而他施政中的诸举措，如沟通天地神人["圣人以神道设教，而天下服矣。"（《周易·观·象》）]、四时巡守["先王以省方观民设教。"（《周易·观·象》）]、封山浚

① 孙星衍：《尚书今古文注疏》，陈抗、盛冬铃点校，北京：中华书局，1986年，第36页。

川、象刑惩凶、选贤任能、礼乐教化、开通言路,的确是"敕天之命,惟时惟几(谨事天命,就在于'时'与'几'呵)"(《尚书·皋陶谟下》)的"璇机"手笔。而他之所以能够将这些后世仰望而难及的举措成功地付诸实施,当然还有赖于他那源自孝诚意识的超常时机化能力。"圣人之功,时为之庸(用)""夫人事必与天地相参,然后可以成功"(《国语·越语下》)。他的成功就是尧的成功,也是孝道政治或天时化政治的成功。这种成功特别鲜明地体现在他的诗乐之教中。

"诗言志,歌永言,声依永,律和声"(《尚书·尧典》),四个分句次递粘黏,将诗之音声乐意表达得回旋而上,由此而使人进入"直而温,宽而栗,刚而无虐,简而无傲"的时中晕和境界,于是"八音克谐,无相夺伦,神人以和"(《尚书·尧典》),"祖考来格……《箫韶》九成,凤凰来仪"(《尚书·皋陶谟下》),充满了尧舜时代的大美意境。无怪乎,孔子说"《尧典》可以观美",还要说"《韶》:'尽美矣,又尽善也。'"(《论语·八佾》)。

五、补记:勒维纳斯对"光之暴力"的破解和阴阳哲理的内在和平

本文一开头提到西方的哲学之"观",它到海德格尔哲学中成了前对象化的境域之观,而后来在法国的伊曼努尔·勒维纳斯(Emmanuel Levinas)那里,又出现了新的反省。在勒维纳斯看来,西方传统的哲学之观的根本问题还不在于是观对象还是观非对象,而在于观的方式,即是以同一化、整体化的统全方式来观,还是以包含根本差异或"绝对他者"[①]的破界("无限")方式来观。前者就是西方传统哲学中的存在论(Ontology)追求的普遍主义化的真理观,认为最真实者必进入没有任何绝对他者造成的隐蔽角落的终极光照之中,以便得到充分观视,而这种排除一切外在性或他者独立性的普照被他看作是"暴力"和"战争"的哲理依据。"那显示在战争中的存在面容被固定在整体性的概念中,它统治着西方哲学",原因就是"它(战争)建立起这样一种秩序,没有人能与之保持距离,因而也就没有什么东西是外在的"。[②]

① Emmanuel Levinas, *Totality and Infinity: An Essay on Exteriority*, trans. A. Lingis, The Hague/Boston/London: Martinus Nijhoff Publishers, 1979, 29, 33.
② Emmanuel Levinas, *Totality and Infinity: An Essay on Exteriority*, trans. A. Lingis, The Hague/Boston/London: Martinus Nijhoff Publishers, 1979, 21.

德里达称勒维纳斯的这个思想是对于"光之暴力"[①]的批判。在这样一个视角里,西方哲学主流所构造的是"一种光与统一体的世界,即(如勒维纳斯所说的)'一种光的世界、无时间世界的哲学'"[②]。为了跳出这种桎梏了无数哲学家——从柏拉图到前期胡塞尔(甚至部分地包含海德格尔)——的哲学观法,即依据存在论和知识论的绝对之光来观看世界、制造思想和人间暴力的观法,勒维纳斯提出了不同于胡塞尔的意识直观现象学和海德格尔的生存解释学化的存在论的他者哲学。对于勒维纳斯来说,正是那绝不在任何意义上屈从于整体性操纵的绝对他者,使得原初的时间、语言、道德责任感及和平成为可能。为了具体论证这一追求非暴力的思路,他提出了一系列新鲜术语或对老术语的新解释,比如享受、欲望、劳作、性爱、丰产、居住、家庭、亲子关系、孝顺、面孔、无限性、形而上学等,其中他者、时间、性爱、丰产、家庭、亲子关系、孝顺、和平与本文所讨论的"时—间"观法有某种深刻的可比较性。

阴阳思想与西方哲学主流的存在论和知识论的最大不同,是它包含着原发的他者关系。阴与阳绝对相反,不能够在任何意义上相互替代或一方控制另一方。当然,它们也相互需要,正如道德之我与他者。只有在这种互为他者的面对面关系中,在光与暗的交织互映中,才有生生不息的丰产和原初生命及原价值的诞生,"天地之大德曰生,圣人之大宝曰位,何以守位曰仁"(《周易·系辞下》)。而且,正因为这种最根本处的他者关系,《周易》和《尧典》表达出了鲜明的性别、时间、亲子和孝道哲理,在思想和文明的终极处展示出真正非暴力的和平哲学,或者说是本文力图揭示的那样一种让原道德、原美学先于存在论和知识真理观的大观哲学。由此可见哲理思想的确有某种跨文化的结构可比性:西方哲学到现象学不能将其"观"从方法上变为对本质的直观;现象学里边,到海德格尔不能揭示出非对象化的时观,由此而能在一定程度上与华夏的天道哲理,特别是道家相沟通;这种广义的现象学又非要到勒维纳斯的他者化哲学,不能生出与性爱、家庭(而不只是

[①] 〔法〕雅克·德里达:《暴力与形而上学:论埃马纽埃尔·勒维纳斯的思想》,《书写与差异》,张宁译,北京:生活·读书·新知三联书店,2001年,第139页。

[②] 〔法〕雅克·德里达:《暴力与形而上学:论埃马纽埃尔·勒维纳斯的思想》,《书写与差异》,张宁译,北京:生活·读书·新知三联书店,2001年,第151页。

海德格尔讲的"家园")、亲子关系内在相关的时间哲理,并由此而能够与儒家有了范式际处的相交点,或者说是相互引发型的他者关系。

因此,在本文最终结束前引述三段勒维纳斯的话也许不是多余的:

> 父亲不仅仅是儿子的原因。成为某个人的儿子意味着在这人的儿子状态中成为我,在他(父亲)里边实质性地成就自己的存在,但又不通过身份认同来被维持于其中。我们对于丰产的全部分析旨在建立这样一个辩证的结合,它保留住了两个矛盾的运动。儿子重续了父亲的单独性,但又总是外在于父亲,(因为)这儿子是一个独特的儿子。父亲的每一个儿子都是独特的儿子,被选中的儿子,但这不是从(独生子这样的)数量上讲的。父亲对儿子的爱成就了可能与他人单独性的独特关系;在这个意义上,每一种爱都必须向父爱靠近。

> 性爱和清晰地表达出它的家庭保障了这样一种生活,在其中这个我并不消失,而是被允诺和召唤向善;它们同时保障了(跨越家庭内个体死亡的)代际间巨大成就的无限时间,没有这种时间,善就会只是主观性和愚笨。

> 家庭乃人类时间之源。[①]

① Emmanuel Levinas, *Totality and Infinity: An Essay on Exteriority*, trans. A. Lingis, The Hague/Boston/London: Martinus Nijhoff Publishers, 1979, 278-279, 280, 306.

"世界之子"的双重面貌

——既脱离又不脱离自然态度的现象学还原

台湾中山大学哲学研究所　游淙祺

前　　言

处于自然态度中的人如何观物？这个问题涉及自然态度本身如何被描述或说明。

这个问题之所以必须被提出，原因在于，有关自然态度的描述是否出于自然态度。自然态度意味着一种包含在直直向前的素朴生活形态当中的思维方式，这种生活对于世界带有浓厚的实践兴趣，其主要特征在于行动，不在于思考，若有，也是行动中的思考，而非纯粹的思考、理论态度的思考。在自然态度中，人们不是没有反思活动，但素朴成分居多的反思最终还是以解决现实问题为最终目的。这样的思维模式与反思形态能够成就一套关于自身思考模式的自我理解或描述吗？这是个关键问题。

以近代自然科学为典范的科学思考能否成就关于自然态度本身的描述？这是极不可能的，近代的自然科学以追求客观真理自居，对于充满主观色彩的自然态度不屑一顾。它以质疑、批判的姿态面对自然态度，志在超越自然态度，而非真诚地面对自然态度。自然态度的林林总总不是它的课题所在。换句话说，标榜追求客观真理的自然科学跳过了自然态度。

那么，还有什么是我们赖以处理、描述自然态度的依据呢？在胡塞尔的现象学思想里，自然态度本身令人困惑。一般来说，它是相对于超验态度的

一种前反思思维方式。在未进入现象学的思考之前，一般人素朴地活在世界上，带着对世界的浓厚兴趣，实践地存活于世。人们素朴地相信，世界本身客观地独立存在，而对世界的了解则有赖科学家提供知识。平常人们目光所及无非就是身边的各种事物，人们不曾深入思考，这些事物究竟是如何显现的，而该显现方式与他们本身的思维或知觉方式又有何关联。

这种素朴的思维方式妨碍我们对事物本身的理解。为了不受这种思维方式的影响，胡塞尔提出著名的现象学方法——称之为"还原""悬搁"或"放入括号"，总之，目的在于回到事物自身去。这是我们所熟悉的现象学论述。"自然态度"在此之中扮演了极为负面的角色。只要它构成我们回到事物自身的阻碍，我们便应该离它越远越好。这样的自然态度在现象学里头是没什么地位的，我们没有耗费时间和精力去理会它的必要。

和超验态度相比，自然态度确实没有引起我们注意的理由。然而，我们仍不免好奇，胡塞尔是如何"描述"自然态度的。他是没有依据地泛泛而谈，还是依据自己的现象学方法？如果是前者，凭什么要我们接受胡塞尔对自然态度所做的说明或描述？既然胡塞尔认为，只有作为严格科学的现象学才是值得信赖的，那么我们便不能不需要一门论述自然态度的现象学。假如只有在这样的前提下我们才能接受胡塞尔有关于自然态度的论述的话，那么，我们可以在哪里找到一门关于自然态度的现象学呢？它存在于胡塞尔的著作中吗？甚至于我们还可以问，有这样一门学问吗？它不背离胡塞尔的思路吗？

翻开大家都不陌生的《观念一》(*Ideen zu einer reinen Phänomenologie und phänomenologischen Philosophie. Erstes Buch: Allgemeine Einführung in die reine Phänomenologie*)，我们看到胡塞尔在第 27—30 节，用了短短四节的篇幅介绍自然态度的基本特质，在第 31 及 32 两节"现象学还原"看似已经呼之欲出，但胡塞尔却随即又用了极长的篇幅，也就是第 33—46 节（标题："意识与自然实在"）去介绍所谓"心理学的反思"(psychologische Reflexion)[①]。关于这部分的工作，胡塞尔认为：

① Hua III: 69.

> 我们开始进行一系列的考察,在这些考察的范围内,我们不进行现象学的悬搁。我们以自然的方式朝向"外部世界"并且在不放弃自然态度的同时对我们的自我和它的体验进行心理学的反思。①

这项工作的意义无非是对自然态度的各种特质进行描述,而该项描述又先于所有的理论说明。胡塞尔说:

> 我们为了描述自然态度的被给予特征,以及为了描述自然态度自身特征而提出的东西,是先于所有"理论"之纯粹描述的一个区块。②

根据以上说明,我们没有理由不相信,胡塞尔关于自然态度的描述不会只是泛泛而谈,毕竟他在《观念一》花了整整 14 节的篇幅讨论自然态度,只不过所谓"心理学的反思"用词还不很精确,甚至还不被他自己看作严格意义下的现象学,所以如果说这些段落向来未曾引起太多关注,是可以理解的。但是当胡塞尔于 1923—1924 年在《第一哲学》(*Erste Philosophie*)正式启用"现象学心理学"的名称,又在 1925 年的夏季课程讲座全力投入对现象学心理学之阐明的话,那我们便再没有理由不去讨论胡塞尔究竟是如何处理自然态度这个问题了。③ 他究竟采用什么样的方法,有什么样的阐明过程,又得出什么样的结论来?这些都是值得关注的问题。

一、心理学家的任务

首先胡塞尔指出,作为现象学心理学家,其任务在于阐明这个自然而世俗的"自我—外在世界"之对比,对存活于世间的人来说,他的世界生活

① Held 1990:146-147;Hua III:69. 凡是引自 Klaus Held (Hrsg.) *Edmund Husserl:Die Phänomenologische Methode,Ausgewälte Texte* (Stuttgart:Reclam,1990)一书的文字皆参见倪梁康的译本(埃德蒙德·胡塞尔:《现象学的方法》,黑尔德编,倪梁康译,上海:上海译文出版社,2007 年),略作修改。
② Held 1990:136;Hua III:60.
③ 现象学心理学与有关自然态度之描述的关系,可以从收录在 *Ideen III* (Hua V)中的一篇短文 "Nachwort zu den *Ideen I*"("《观念一》的后跋")得到说明。胡塞尔指出:"那门纯粹内在心理学、那门真正的意向性心理学(当然最终是一门纯粹交互主体的心理学)彻彻底底揭示自身为自然态度的构造现象学。"(Hua V:159)

(Weltleben)究竟是如何构造的。① 为了完成这项任务,心理学家必须采取特定的方法,也就是大家所熟悉的还原或悬搁。透过悬搁,心理学家为自己创建了现象学自我,以这般心理学家的身份,在将世界判为无效的情况下,做好准备去研究纯粹心灵自身。②

现象学自我相对于自然的自我,后者自然地存活于世界中,具有包含诸如认识活动、评价、意愿等的各种经验。世界对于自然的自我来说是客观存在,他在习性中持续拥有世界作为客观有效之信念。在此信念中,自然的自我拥有其职业、嗜好、稳固的人格面向,带着心中的理想、目标等存活于世。这就是自然的自我的特质,或者,如胡塞尔所言,是世界之子(Weltkind)的特质。③

预先存在于世界之子的自然意识(natürliches Bewusstsein)中的想法是,世界之物(Weltliches)总是客观存在之物,被认定为具有存有学上的效力。针对这般素朴的想法,现象学自我有必要去执行使之被判为无效的动作,亦即悬搁,它将自然的自我对于世界的持续的存有信念都给中止了,而在后续的发展中任何其他的态度也跟着改变了,也就是执着于世界之物的信念之态度被改变了。进行特殊反思活动的现象学自我在不间断的一贯性中剥除整个世界以及与世界相关之物的有效性,与这些信念保持距离。于此基础上,一个全新的经验场域被开启了,这便是纯粹主体经验的场域,自身体验的以及流动的纯粹本有生命之场域。一切自然的有效性都被判为无效,再没什么被留下。整个世界被我放入括号,那些以自然的方式被设定为有效的纯然客观经验再也不被现象学自我认定为有效了。④

透过悬搁,一个新的主题跃然而生,这是纯粹自我,这是绝对自身封闭的新类型之经验领域,它是纯粹现象学经验的主题,也是隶属于纯粹自我的本有主题。⑤ 现象学自我正是借此在自我之中创建了自身封闭的人格习性,它所具有的特殊类型完全不同于所有那些在自然生命中成长出来的人格面

① Hua IX: 473.
② Hua IX: 471.
③ Hua IX: 442.
④ Hua IX: 442.
⑤ Hua IX: 443.

向,因为现象学自我这个人格面向是有意被创建出来的。现象学自我专注于自身的意识生活,运作着自我的经验与自我观察,除了那些与自我不可分离者之外不作任何有效性的设定,那些在素朴状态下所奉行的世界有效性一概被注销。①

现象学的还原全然不同于自然的反思(natürliche Reflexion),因为那些朝向自我所进行的自然反思未能有效地带出纯粹自我来。这种反思与世界的实践活动之关系仍过度紧密,也就是仍对世界之物设定了有效性,所以它需要被改造。唯有经过改造,自然的反思才能被带到纯粹的反思中去。②

但经过还原之后,现象学自我是否便从此断绝与世界的所有关系?胡塞尔耐人寻味地指出:

> 这个包含作为世间人(Mensch)的我在内的世界借由现象学放入括号的方法,或者又称为现象学的还原,与我的纯粹自我处在一种极为值得注意的相关性底下。③

这个问题牵涉现象学心理学还原与超验现象学还原之间的差异,更涉及现象学心理学,亦即关于自然态度的现象学问题。而这个问题最终又离不开存活于世间的人如何进行其世界生活的问题。

二、现象学心理学与不彻底的还原

如前所言,现象学自我针对存活于世界的自我进行观察与描述的工作,本身并不参与任何与世界生活有效性相关的活动。现象学自我注视并描述世界生活,但不参与世界的活动,不接受其任何有效性的设定。所有自然的兴趣都变成他的主题了,这些关联于自然的自我如何带着兴趣而存活于世的主题乃是被观察与描述的对象。现象学自我一点也不参与该项活动。

所有这些被描述的主题都只是有关于进行这些活动者的主题,非现象学自我的主题。身为不带着任何兴趣的自我观察者,心理学家唯一的主题

① Hua IX: 440-441.
② Hua IX: 438.
③ Hua IX: 443.

在于自然的自我自身及其意识活动与能力,而不去执行任何相关的意向或赋予有效性,也不去追问这些被设定的有效性是有理或无理。

但只要这个"放入括号"的活动并未排除与世界相关的意识,甚至这个世界意识正是主题所在的话,那么世界意识便成为纯粹主体之不可分离的情况。① 就被研究的意识是相关于世界的意识而言,进行研究的纯粹意识主体也是相关于世界意识的,而且该世界意识以纯粹现象的方式显现给从事研究的意识主体。世界的意识之所以未被排除在外,关键因素在于现象学心理学家并不执行普遍的悬搁。胡塞尔说:

> 我们在此处在一个令人瞩目的情况底下,心理学家,或作为心理学家的我并不执行普遍的悬搁,毕竟我还让世界维持其效力,并愿意持续如此。②

他甚至指出:

> 作为实证的研究者,我仍是世界之子,要对世界,特别是对位在其中的心灵进行研究,其中包括将自己也当作我自己的自然身体的心灵主体进行研究。③

我们必须对上述引用的这句话做适当诠释,以避免不必要的误解。研究者不是直接作为世界之子,毕竟他已经执行了悬搁,身份已经不同于一般自然的自我。只不过,由于他所研究的自我是存活于世的人,所以他不能不赋予这个研究对象有效性,最起码尊重这个人的意识所含有的存有有效性。就此意义而言,他所执行的悬搁,若以超验还原的标准来看,是不彻底的。它依旧保留了世界的存有有效性,从这个角度来看,作为实证的研究者,现象学心理学家仍然是世界之子,或更准确地说,是间接作为世界之子。这同时意味着,现象学心理学家不完全脱离世界之子的身份,不操作超验还原。④

对于胡塞尔来说,超验还原的本有特质在于:它彻底排除自然素朴信念

① Hua IX: 444.
② Hua IX: 471.
③ Hua IX: 471.
④ Hua IX: 471.

的有效性，并且不容许将自然的基础（natürlicher Boden）当做事先被给予的。所有自然态度及其构造物都仅仅被当作超验现象学的构造显象（konstitutive Vorkommtnisse），而超验哲学或超验观念论则是这个带着认识的态度之研究成果。所有的自然生活都要从它的绝对源泉获得解释。作为超验的研究者，我可说将所有可能的世界都透过悬搁而还原到构造它的可能超验意识中去。于是关于普全的世界存有论之所有学科无不必须被悬搁，并且从现实的世界出发，超验我可透过可能性的自由变异而获得整个先天性。于是只存在一门在其种类当中完全是封闭的本质超验科学，也就是一门"纯粹意识"与可能一般超验主体性的存有论。但在其中所有可能的构造型态都是被任何一个超验主体所认同，所有的存有论也在其中被接受。所有可能一致的经验系统莫不在此可能性中出现，在此系统中任何一个可能的世界都来到一致的经验给予性中，而使得所有可能的有关世界的科学，或者，所有可能一般世界的存有都莫不与之相关。[①]

总而言之，现象学心理学还原终究不同于超验现象学还原，它与世界还维持着某种联系，借此联系建立起现象学心理学的特征。关于这一点还需要透过阐明还原与自然态度之间的关系再加以厘清。

三、还原与自然态度的关系

自然的生活与还原后的纯粹意识生活之间存在着明显的裂痕，这是胡塞尔在说明还原的意义时不断提及的。在《胡塞尔全集》第九册的 1925 年现象学心理学夏季课程讲座第 37 节，胡塞尔对于现象学还原所做的说明与一般的说明并无明显差别，指出自然态度应该如何被排斥，其存有设定如何丧失其有效性，转而只承认纯粹意识领域的有效性等。现象学心理学家不接受那个对于自然人来说，世界是客观存在着的世界，具有一般有效性这样的信念，而以未参与的观看者身份，将世界当作纯然现象来加以考察，而不参与其所设定的效力。然而在对于该节的补充说明，也就是在附录 XVIII 到 XXII 这 5 个附录中，胡塞尔却花了大约 40 页的篇幅反反复复阐述还原

① Hua IX：473-475.

的含义,显示胡塞尔自己对于第 37 节的说明如何不尽满意。关键何在?他说了一段耐人寻味的话:

> 该动作必须正确地被了解才行。这不仅仅关联到一个习常的判断上的中止而已,仿佛世界的存有被质疑了,之后才终于又被证成了那般。①

这里涉及还原与自然态度的存有设定之间的关系。依据胡塞尔向来的解释,还原无非即拒斥自然态度,不接受其存有设定的有效性,从而在建立现象学自我的情况下,于其纯粹意识领域展开对象如何被构造的描述。然而胡塞尔在行文脉络中却不断释出下列讯息:还原之后,自然态度的存有设定之有效性依然被保留,现象学自我曾是世界之子,还原之后也依然是世界之子。这项说法与还原的根本含义相抵触。该如何解释?

在相关的行文脉络中,我们不难看出自然态度与还原之间的关系发生微妙的改变。作为方法论,还原必须建立在不参与世界活动及其种种经验,亦即对世界的存有有效性不感兴趣的基础上。保留这些设定的有效性必然会干扰现象学考察的进行。然而就内容来说,世界经验却是原本即存在于自然态度之中,世间人在此一态度中带着种种信念及其设定展开其世界生活。现象学心理学存在的目的,或者现象学心理学的任务便是说明世间人,那个自然的自我是如何在世界生活中展开其各式各样意识活动的。诚如胡塞尔所说:

> 我将自身确定为在上位的我,并习惯性地扮演现象学家的角色,则我将看到,那个在下位的自我[那个该成为我的主题之自然自我(das natürliche Ich)]如何这般那般地带着世界的兴趣活在世界上。②

又说:

> 现象学心理学家专注地看着,那个自然的我究竟是怎么做事的,它的意究竟如何活动,什么是主题,什么是有效力的,这些都被我描

① Hua IX: 443.
② Hua IX: 444.

述着。①

在此基础上,世间人与其周遭世界之间的关系便容易明白了。世间人存活于世,他具备带有心灵生活的身体,或反之,是带有身体的心灵生活。依赖其身体,世间人在其周遭世界中展开其实践生活,如胡塞尔所言:

> 被构造的真实之物,我在此发现自己是在自然世界(natürliche Welt)之中人,并发现……我的心灵生活是与该身体有关的,心灵激活着身体。②

自然的自我所拥有的存有有效性不会因为反思活动而消失。于是,自我一方面维持世界之子的身份,另一方面则借由反思建立新的现象学自我,以此考察原先的自然我。当自我以现象学自我的身份描述自然我的知觉活动时,不能不理会其中的知觉对象,知觉对象不能不被共同考察与描述。任何被经验的世界之物亦莫不共同被考察与描述。

心理学家的任务在于以现象学自我的身份,去阐明这个自然而世俗的"自我—外在世界"之对比是怎样的一个情况,也就是自然的自我的世界生活是如何自我构造的。此情况虽意味着自我的分裂,成为"进行反思的我、对自己进行考察的我以及那个该被考察的我"③。只不过这项分裂并不导致自然态度与还原之间的对立,反而是自然态度从悬搁或还原所排斥的对象转变成为被考察的对象,自然态度与还原之间从对立矛盾转变成为协同合作的关系。抱持自然态度的自然自我或作为世间人的自我顿时从妨碍进行现象学考察的自我变成了被考察的对象。也就是说,作为方法论的还原,自然态度不具有正面意涵,它应该被拒斥,但自然态度及其存有设定却也是还原后所考察的对象,是现象学心理学所研究的内容。如胡塞尔所说:

> 心理学的态度中,我将所有的心灵之物以及所有心灵莫不当作纯粹心理学主题加以对待。对于所有心灵的主体或我来说,现象学的还原乃是思想地移于所有之中并可说在我之内与他们合而为一(innerlich

① Hua IX: 44.
② Hua IX: 69.
③ Hua IX: 438.

identifizierend)。我也属其中。我有着原本的经验、原本的知觉、回忆、期待等等。①

胡塞尔甚至认为，在此意义下，未尝不可说，现象学自我又回到"那个"世界去了，这个世界就是那个对于身为世间人的自然自我来说从来都一直有效、存在着的单一而相同的世界。②也就是说，世界之子的身份不仅直接适用于自然的自我，而且也间接适用于现象学自我。如此一来，本文在前言所提出的问题"胡塞尔是如何描述或说明自然态度的"在此才算得到响应。也唯有如此，胡塞尔对于自然态度的描述才值得信赖，而他所谓"自然态度的构造现象学"(die konstitutive Phänomenologie der natürlichen Einstellung)③之含义才算获得厘清。

在胡塞尔的心目中，现象学心理学的这项任务从未曾被认真提出过，所以它是一个有必要进行的尝试。他对这门学问的重视，可从现象学心理学又被他称作绝对的精神科学(absolute Geisteswissenschaft)④看出一些端倪——它为所有人文社会科学奠定了共同的基础。对胡塞尔来说，举凡所有人文精神活动的现象无不是现象学心理学考察的对象；反过来看，我们未尝不能说，欲掌握人文精神的要旨便离不开现象学心理学这个途径。就胡塞尔认定现象学心理学之为绝对的精神科学这点而言，它所发挥的作用明显有别于超验现象学，并终而获得自身的独立地位。

结　论

胡塞尔如何描述自然态度？透过现象学心理学，透过不同于超验现象学还原的现象学心理学还原，透过凸显纯粹心灵与世界生活之间的相即又相离的吊诡关系，我们已经不难找到答案了。前面提到，心理学的任务在于说明世界生活的统整性是如何内在地自我构造的。而现象学心理学还原的

① Hua IX：470.
② Hua IX：472.
③ Hua V：159.
④ Hua IX：376.

目的,则在于思想地移情于所有具心灵之物者(包含我自己在内)之中而与他或他们合而为一。现象学心理学家由于不执行普遍悬搁的缘故,间接地仍具有世界之子的身份。但为了对纯粹心灵进行研究,心理学家又必须将世界判为无效,于是产生表面上既判世界为无效又保留世界的有效性这般矛盾吊诡的情形。话说回来,还原只是将自我暂时带离世界之子的身份,使我摆脱对世界事物的兴趣,注销客观的经验,以便专注在存活于世的心灵生活是如何运作这个主题上,而世界作为世间人的心灵生活之相关项这个事实则从未被注销过。纯粹现象学经验表明,纯粹自我与世界终究具有不可被剥夺的内在关系。[1]

在胡塞尔的心目中,相较于超验现象学,现象学心理学的位阶比较低一些,所以胡塞尔总是不断提到,抵达现象学心理学之后,还有超验现象学的阶段要完成。后者才是胡塞尔心目中最高阶段的学问,只有它才配称为哲学,现象学心理学虽然是现象学的双重含义之一,但只能是现象学意义下的心理学。尽管如此,但它接近世俗世界,以考察进行世界生活的个体或群体的世间人之意识为目标,就作为人文社会科学的共同基础而言,现象学心理学终究不失其自身的价值。换句话说,就算现象学心理学这门学问并非胡塞尔心目中最高等级的学问,但若从人文社会科学的角度来看,它既然是其哲学基础所在,便不能不说已经具备一定的哲学高度了。

参考文献

Husser, Edmund. *Ideen zu einer reinen Phänomenologie und phänomenologischen Philosophie*. Erstes Buch: Allgemeine Einführung in die reine Phänomenologie. 1. Halbband: Text der 1.-3. Auflage; 2. Halbband: Ergänzende Texte(1912-1929). Neu hrsg. Von Karl Schuhmann. Nachdruck, 1976. (Hua III)

———. *Ideen zu einer reinen Phänomenologie und phänomenologischen Philosophie*. Drittes Buch: die Phänomenologie und die Fundamente der Wissenschaften. Hrsg. Von Marly Biemel. 1971. (Hua V)

[1] Hua IX: 472.

——, *Die Krisis der europäischen Wissenschaften und die transzendentale Phänomenologie. Eine Einleitung in die phänomenologische Philosophie*. Hrsg. von Walter Beimel. Nachdruck der 2. verb. Auflage, 1976. (Hua VII)

——, *Erste Philosophie* (1923-1924). Erster Teil: Kritische Ideengeschichte. Hrsg. von Rudolf Boehm. 1956. (Hua VII)

——, *Erste Philosophie* (1923-1924). Zweiter Teil: Theorie der phänomenologischen Reduktion. Hrsg. von Rudolf Boehm. 1959. (Hua VIII)

——, *Phänomenologische Psychologie. Vorlesungen Sommersemester* 1925. Hrsg. von Walter Biemel. 2. verb. Auflage, 1968. (Hua IX)

Held, Klaus (Hrsg.) *Edmund Husserl: Die Phänomenologische Methode, Ausgewälte Texte, Stuttgart: Reclam*, 1990. (Held 1990)(埃德蒙德·胡塞尔:《现象学的方法》,黑尔德编,倪梁康译,上海:上海译文出版社,2007年)

摄影图像现象学引论

香港中文大学哲学系　刘国英

　　自从数码相机流行，特别是装有高解析度摄像镜头的智能手提电话普及化之后，摄影已是(后)现代人日常生活中一项极为寻常的活动。然而，我们对摄影活动有多少了解？这篇短文只是一个摄影业余爱好者对摄影活动初步反思的一些结果。本文既非从摄影师的专业技术角度来考察，也非从社会学家或历史学家的视角了解摄影，即视摄影为一种捕捉社会或历史真相、反映社会或历史景观的活动。笔者仅从一个观察主体的视角出发，尝试透过现象学方法，勾画出对摄影活动之理解的一些基本特征。

一、围绕摄影图像的一些问题：新闻传播工具抑或艺术作品？

　　摄影图像是怎样的一回事？自从19世纪上半期摄影机面世以来，生产及制作摄影图像的机械及技术出现了极大演变。仅仅从技术层面来说，在过去的一个半世纪，摄影器材的进步可以说是一日千里。在今天这个数码时代中，摄影图像往往呈现于所谓虚空间中，愈来愈不需要透过物理空间和物质性的载体呈现。然而，这样一来，摄影图像的存在论地位愈益含糊，以至成谜。一张摄影照片和一幅素描或一帧版画的区别在哪里？一张摄影照片是否纯然是一个新闻传播的工具，因而只担负着把被视为自在的实有之外在世界复制的功能，亦即充当着一种对外在世界的生产性再现之任务？倘若如此，则摄影活动的功能基本上只是模仿，它的任务是揭示世界中事物

的现存状态之真状或真相。

如果摄影活动的首要功能是求真,这种"真"是一种什么意义下的真?它是否是一种自然科学论说意义下的真?也就是说,它似一个科学命题般,在摄影图像上的每一部分、每一点、每一个细节都不多不少地与图像要表现的事物的各个部分或各种元素一一对应?抑或这种显真功能的发挥,需要观看摄影图像的观察主体的主动参与?这里马上出现了两种对"真"的不同理解。自然科学,特别是现代数学化的物理学意义下的真,是假定整体等于各部分相加的总和,它服从的是一种数学总和的逻辑,而任何物理现象都可化约到同质的物理性元素。但莫里斯·梅洛-庞蒂(Maurice Merleau-Ponty)的知觉现象学及格式塔心理学教晓我们,在视觉活动中,整体大于各部分相加的总和,整全的知觉对象(即格式塔心理学所说的Gestalt)带来了一个知觉意义,这知觉意义不能化约到物理性元素的相加。此外,视觉场是由主题或前景与背景两组异质元素构成,视觉对象之能被看见,在于主题或前景与背景之间有不能化约的差异。因此视看之真不等于物理学命题之真,而视觉逻辑也有别于数学总和的逻辑。

观察摄影图像的主体,其活动当然依于视觉逻辑进行。但在传达摄影图像上的真之时,仅仅运用眼睛是否能胜任?面对摄影图像的观察主体,是否需要借助言说的介入,以便捕捉在他目光面前展开的场景?也就是说,观察主体不单捕捉那些在摄影图像上可见的、在场的元素,还要捕捉那些在摄影图像上并非直接可见、不在场的(隐蔽的)元素?这就意味着,摄影图像也包含着一个诠释论面向,它不限于当下呈现在肉眼跟前的可见项,它还包含着一个属于意向性深层的序列的面向,这一面向需要一个观察主体在语言的协助下揭示。倘若我们沿着这一思路追索下去,我们将不难发现,摄影也包含着一个解构的面向。因为摄影图像不单是一个狭义的视觉对象,它亦可呈现为在一个绘图空间中交集着在场元素与不在场元素、直下显现元素与隐蔽元素的对象。从一种对"解构"作广义的理解出发,把遮蔽着不可见的、隐蔽的、不在场的元素的东西拆解,让本来不可见的、隐蔽的或不在场的元素成为可见,使之以某种方式呈现,就是解构的活动,它同时也是一种诠

释的活动,因此摄影图像的阅读也可以包含解构面向和诠释论面向。(图一)摄影图像更可以在观察主体的有意识的察看行为(conscious act of viewing)中,显露出某种无意识面向。这显示,摄影图像具有其自身独特的时间性和空间性,这种时间性和空间性不能化约为物理实在性(physical reality)序列的时间和空间。

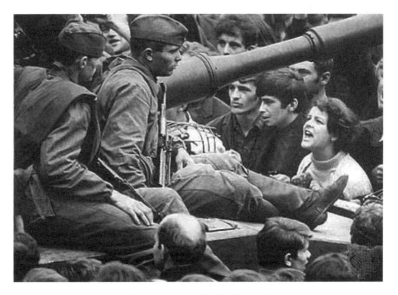

图一 1968年"布拉格之春"

这是1968年8月21日早上捷克首都布拉格街头的一个景象:一群手无寸铁的年轻捷克学生,与入侵的苏联坦克车上的武装军人对峙。不可见的元素——平民的义愤与勇气 vs 入侵军队象征的强大暴力镇压性手段——跃然画面,这是摄影图片的解构面向和诠释论面向的最佳说明。

摄影愈来愈被视为一种不折不扣的艺术活动。这可见于以下事实:近二三十年来,愈来愈多西方著名的博物馆和艺术机构举办大型摄影展。与此同时,出现了"摄影图画"("photographic tableau" "tableau photographique")这一术语(法国摄影图像研究大师塞维里埃[Jean-François Chevrier]率先提出),用以指称一张摄影照片也有其绘图效应,可

以媲美一幅绘画或一帧素描。① 塞维里埃在总结 20 世纪法国摄影大师罗伯特·德瓦诺（Robert Doisneau）一生的成就时，就用上"*Du métier à l'œuvre*"，即《从职业到作品》作为德瓦诺摄影回顾展专集的书名。而这本摄影集英文译本的书名"*From Craft to Art*"（《从工匠到艺术》），则更能表达德瓦诺摄影作品的艺术意涵。② 换句话说，摄影不再被视为只是担负着模仿和记录一个外在世界的事物之作用，它已成为一种完整的现代艺术形式。

然而，一张摄影照片的艺术成分在哪里？显然就在于它能唤起快感、想象，以及情绪的潜能。一句话，就在它那能感触的力量。在唤起我们的想象和情绪之际，一张照片就显示了它是一种带有能感触的意向性（affective intentionality）之存在。它可以做出不同方式的召唤：政治性的召唤（公义的召唤）、道德的召唤（慈悲或怜悯的召唤）、生态学的召唤（对大自然的保护的召唤）或神学的召唤（来自神明、叫人谦卑的召唤）。倘若这样的理解方式无误，则一张摄影照片亦有其批判功能：对不正义的批判、对不道德的批判、对自然环境之破坏的批判、对世俗功名利禄和虚荣心的批判。摄影的批判功能，与它能感触的意向性直接相关。（图二）换句话说，摄影图像有表象真实的功能和艺术性的功能，也有能感触的功能和批判性的功能。这众多功能之间的关系为何？若以汉娜·阿伦特（Hannah Arendt）的一对著名概念"沉思式生活"和"行动式生活"来说，摄影照片有众多不同性质的功能，显示了它既非纯然是我们的"沉思式生活"的对象，也不纯然是我们"行动式生活"的对象。

倘若摄影照片可被视为一种艺术作品，则它是一种有着特殊地位的艺术作品，因为它可以通过机械的方式无穷地被复制。这样一来，摄影作品就

① 参见塞维里埃的说明："图画是一种视觉与想象思维的形式以至结构，它可以透过不同程序实现，当然可以透过绘画实现，但近年更可以透过摄影实现……它是一种人类的艺术形式，意思是指它在艺术表象的领域中确立了人的身体的直立形象。"Jean-François Chevrier, "The tableau and the Document of Experience", in *Click. Double Click. The Documentary Factor*, ed. Thomas Woski, Köln: Verlag der Buchhandlung, Walther Köln, 2006, p. 51. 塞维里埃进一步指出，作为图画的摄影作品，是一种记录了人类经验的文献艺术品。

② Jean-François Chevrier, "*From Craft to Art*", in Robert Doisneau, *Robert Doisneau: from Craft to Art*, with texts by Agnès Sire and Jean-François Chevrier, Eng. Trans. Miriam Rosen, Göttingen: Steidl, 2010, pp. 14-77.

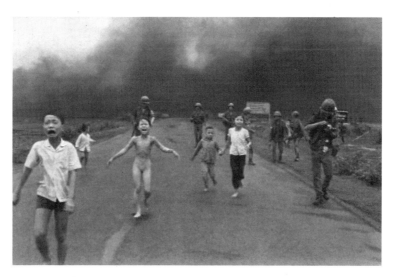

图二 轰炸越南浪潦村

1972年6月越南战争期间,南越政府空军轰炸被怀疑支持越共的越南浪潦村村民,时年九岁的女孩潘金福(Phan Kim Phúc)中弹烧伤,全身赤裸逃命,被美联社工作的越南摄影记者黄幼公(Huynh Cong Ut,或称Nick Ut)摄得。这张获得普立策奖与1972年世界新闻摄影比赛奖的照片,成为揭露越战的恐怖,及引起举世对越战的无辜受害者的同情之著名作品,是摄影照片的能感触功能和批判性功能的最佳例证之一。

没有了传统工艺式制作而成的艺术品那种独一无二的性格。然而,为何一张缺少了独一无二性格的摄影照片仍可被视为艺术品?如果摄影照片自身包含了众多表面上互相矛盾的性格和功能,那么它真正的存在论地位为何?上述这些问题,只是支撑着瓦尔特·本雅明(Walter Benjamin)①和罗兰·巴

① Walter Benjamin, "Das Kunstwerk im Zeitalter seiner technischen Reproduzierbarkeit", first English translation by Harry Zohn under the title "The Work of Art in the Age of Mechanical Reproduction", in *Illuminations*, ed. Hannah Arendt, London: Fontana Press, 1973, pp. 211-244. 本雅明这经典文章的较新版本亦有英译本,包括:"The Work of Art in the Age of Its Technological Reproducibility: Second Version", English translation by E. Jephcott and H. Zohn, in *Walter Benjamin: Selected Writings*, vol. 3, ed. Howar Eiland and Michael W. Jennings, Cambridge, MA: The Belknap Press of Harvard University Press, 2002, pp. 101-133, 及"The Work of Art in the Age of Its Technological Reproducibility: Third Version", English translation by H. Zohn and E. Jephcott, in *Walter Benjamin: Selected Writings*, vol. 4, pp. 251-283.

特(Roland Barthes)①关于摄影活动的先驱性研究所要处理的一大堆问题中的一少部分。

在这篇短文中,我们当然难以对上述各个问题做任何有深度的处理。我们在此只尝试提供解答上述问题的一些线索。倘若摄影图像是一种可以无穷复制的艺术作品,这显示了,尽管摄影图像必须在化学或电子媒介上呈现,它并非像物理对象般属于实在性序列的对象;反之,摄影图像是一个属于理念性序列的对象。如胡塞尔在《逻辑研究》中认为的,所有意义构成的理念性在于它能被无穷地重复。② 由于一个理念性对象能够无穷重复,它可以落入任何时间序列中,但仍保留其意义的同一性,亦即它可以透过无穷多经验的或实在的例子,来显示它作为一个拥有同一性的本质结构的对象;这样一来,一个理念性对象就显现成一个在多样性中的遍在的时间性单元。对胡塞尔而言,就是这遍在的时间性性格界定出意义构成的理念性。然而,当晚年的胡塞尔试图理解几何学的理念性对象之生成,他发现几何学的理念性必须在一种图形的空间性,特别是在一种书写语言的空间性上才能开展其功能,并同时在时间中持续地存在。③

换句话说,几何学的理念性之为一遍在的时间性单元,在于其透过书写建构的图形的空间性。同样,摄影图像的理念性——我们也许可说是一种"准理念性"——亦要在一个属于它的图画空间性和图形空间性上开展。摄

① Roland Barthes, *La chambre claire: note sur la photographie*, Paris: Cahiers du Cinéma-Gallimard-Le Seuil, 1980; *Camera Lucida: Reflections on Photography*, Eng. Trans. Richard Howard, New York: Hill and Wong, 1981;〔法〕罗兰·巴特:《明室:摄影札记》,许琦玲译,《台湾摄影季刊》,1995年;罗兰·巴特:《明室:摄影纵横谈》,赵克非译,北京:文化艺术出版社,2003年。

② Edmund Husserl, *Logische Untersuchungen*, Zweiter Band, I. Teil, I. Untersuchung, §11, Tübingen: Max Niemeyer, 1980, pp. 42-45; *Logical Investigations*, Vol. One, Investigation I, §11, Eng. trans. J. N. Findlay, London: Routledge & Kegan Paul, 1970, pp. 284-286;〔德〕埃德蒙德·胡塞尔:《逻辑研究》,倪梁康译,第二卷第一部分,上海:上海译文出版社,1998年,第44—47页。

③ Edmund Husserl, "Vom Ursprung der Geometrie", in *Die Krisis der europäischen Wissenschaften und die transzendentale Phänomenologie*, Husserliana VI, ed. Walter Biemel, The Hague: M. Nijhoff, 1954, p. 371; "The Origin of Geometry", in *The Crisis of European Sciences and Transcendental Phenomenology*, Eng. Trans. David Carr, Evanston: Northwestern University Press, 1970, pp. 360-361;〔德〕埃德蒙德·胡塞尔:《欧洲科学的危机与超越论的现象学》,王炳文译,北京:商务印书馆,2001年,第436—437页。

影图像的准理念性性格,是理解它作为一种在多样性中显现单一性的存在论基础。因此,尽管一张摄影照片可以通过机械手段被无穷复制,但它仍能维持它在存在论层面的单一性和独一性。

二、摄影图像的所予方式——知觉与想象的交织

对把握摄影图像的意识样态进行考察,我们会发现,它既不是来自纯粹的知觉,也不是来自纯粹的想象,而是两者之间的混合物。事实上,摄影图像从来不是像物理序列的知觉对象那样呈现。后者必须透过侧显来呈现,那就是说,物理的知觉对象必须在知觉主体处于一定的视角下被给予,而知觉对象在每一时刻被给予之际,都只能透过某一些侧面局部地给予,而对象的其他侧面的给予,则只能透过知觉主体在其后的时刻中移动其身体来展开。因此,胡塞尔教晓我们,一个物理序列的知觉对象的统一性只是推定的,因为知觉过程本身是一个目的论过程,它只能在时间的无穷开展这一理想状况中完成。然而,摄影图像的被给予方式并非如此。

摄影图像不是以侧显的方式被给予的。它作为可见对象的给予是一下子完成的,因而并不必须在时间中逐步开展。从这一面向考察,摄影图像的所予方式似乎与想象对象相似。然而,就如让-保罗·萨特(Jean-Paul Sartre)在他光芒四射的《想象物》(*L'imaginaire*)一书中所显示的,一个想象物之被给予,可以完全没有建基于任何知觉对象。萨特如是说:

> 想象意识的意向性对象有如下特色:它并不在那里,也不是如实地被设定;又或者它并不存在,以及它被设定为不存在,或者它根本完全没有被设定。[1]

想象对象是一个纯然创发性的生产行为的结果。[2] 换句话说,它是主体

[1] Jean-Paul Sartre, *L'imaginaire: psychologie phénoménologique de l'imagination*, Paris: Gallimard, 1940, p. 25; *The Imaginary: A Phenomenological Psychology of the Imagination*, Eng. Trans. Jonathan Weber, London & New York: Routledge, 2004, p. 13.

[2] Jean-Paul Sartre, *L'imaginaire*, p. 26; *The Imaginary*, p. 14.

的自由和自发行为的生产性成果,但摄影师完全没有这种自由。摄影师不单必须依靠科技的支持来制造出摄影图像,而我们也不可能离开感性的和可见的世界来制成一张摄影照片(这是罗兰·巴特称为摄影照片的"studium",即作为一感性对象及其感触内容的一面)。① 然而,摄影图像不能被化约成仅仅是摄影照片上的可见项。一张摄影照片上的可见项虽然源于感性世界,但它却随时可以打开一个想象世界。当一张摄影照片放在我们眼前,我们看着照片之际的意识当然是一种知觉意识,但摄影照片的能感触的效应(罗兰·巴特所说的"punctum"一面)②会引导我们不仅仅留驻于可见项中,我们的心思会从纯然可见项中跃出,此时想象力和想象物就介入。摄影师和观察者当然是一个"世界中的存在",但世界从来不能被化约成仅仅是可见项的给予,因为世界的结构性界域总是会引发我们的目光超越可见项之处。界域就是想象物被召唤要从可见项手上接过接力棒之处,本身不是对象性存在,是不可见的,却令殊别对象可见。因此,若从生成现象学的视角考察,摄影视看的意识恰恰是知觉与想象的交织,在这过程中可见项召唤想象物加入行动。这样一来,摄影视看的意识既不是纯然的知觉意识,也不是纯然的想象意识,而是一种混杂的意识。当罗兰·巴特说摄影活动是"引人沉思的",他可能与我们的想法差不多:"摄影照片令人反思,令人提议另一种意义、一种字面以外的意义。"③然而,在罗兰·巴特有这种想

① Roland Barthes, *La chambre claire*, p. 48; *Camera Lucida*, p. 26. 许琦玲译本把"studium"译作"知面"(《明室:摄影札记》,第36页),但巴特明确地说明"studium"不是"研究"(l'étude),故这一译法不太恰当。赵克非译本索性保留原文不做翻译(《明室:摄影纵横谈》,第42页),但这样就不能把这一词语的意思由汉语传达出来。按巴特的解说,"studium"与"punctum"是一张摄影照片的两大元素。"Studium"是指它载负着一定的感性内容,并带有一定的人文旨趣,吸引着我们,成为我们谈论的题材。"Punctum"则指出一张摄影照片有一种威力强大的影响力,像针一样刺痛我们,使我们不能对之无动于衷。巴特以"studium"与"punctum"一对拉丁文概念来表达他对摄影图像的特性之了解,主要想带出其作为具有感触意向性(affective intentionality)的存在特性之两个面向。笔者提议把它们分别翻译成"感触内容"与"感触力量"。

② Roland Barthes, *La chambre claire*, p. 49; *Camera Lucida*, p. 27; 许琦玲译本把"punctum"译作"刺点"(《明室:摄影札记》,第37页),赵克非译本则保留原文不做翻译(《明室:摄影纵横谈》,第42页)。

③ Roland Barthes, *La chambre claire*, p. 65; *Camera Lucida*, p. 38; 许琦玲译本,《明室:摄影札记》,第46页;赵克非译本,《明室:摄影纵横谈》,第60页。

法之前,梅洛-庞蒂早已在探讨绘画的特色之际,指出当我们观看图画时,我们的意识是一种混杂意识:

> 我观看一幅图画时,并不像一般人看一件对象,我不会把它固定在它那个地点上,我的目光在它中间游走,就如游走于存在的光环中;与其说我看着它,不如说我从它开始看,又或者我与它一起看。①

这表明,一个图像令我们能看到的,总是多于它仅仅在可见项上显示的。

三、从新闻目光到艺术目光

若知觉是知识论态度的来源,想象就是美感态度的来源。从与摄影视看相关的意识样态之双重性或混杂性格来看,我们便能更好地理解摄影图像的双重性:它既能充当新闻传播工具的功能,即扮演着纪录客观实在性的角色,也能发挥艺术性功能,亦即召唤我们的想象力及与之相伴的美感态度之介入。以萨特的语言来说,想象力恰恰就是"意识那'去实在性'的巨大功能……以及它的意向性相关联项——想象物"②。

胡塞尔重视知觉的基本知识论功能;梅洛-庞蒂在胡氏这一学说的基础上,指出每一个前反思状态下的,即自然的知觉行为,都依于一种"知觉信念"而成立,知觉信念是把我们带到知觉世界、接纳一切被知觉事物的行为。这是一种"超越证明而能知"③的行为。换句话说,自然的知觉行为开启了并维持着知觉主体对世界及世间中各种事物之不可动摇的信念:世界及世间中各种事物在知觉主体跟前打开,它们超越一切怀疑,因而不需要任何证明,故此它们也超越一切证明。我们都知道,胡塞尔称支撑着一切自然知觉

① Maurice Merleau-Ponty, *L'œil et l'esprit*, Paris: Gallimard, 1964, p. 23; "Eye and Mind", in *The Merleau-Ponty Aesthetic Reader: Philosophy and Painting*, ed. Galen A. Johnson, Evanston: Northwestern University Press, 1993, p. 126;梅洛-庞蒂:《眼与心》,龚卓军译,《典藏艺术家庭》,2007 年,第 84 页;中译文由本文作者译出,中译本页码仅供参考。
② Roland Sartre, *L'imaginaire*, p. 11; *The Imaginary*, p. 3.
③ Maurice Merleau-Ponty, *Le visible et l'invisible*, Paris: Gallimard, 1964, p. 48; *The Visible and the Invisible*, Eng. Trans. Alphonso Lingis, Evanston: Northwestern University Press, 1968, p. 28.

的态度为"自然态度"①。当我们察看世界及其中的事物之际,倘若我们持守着这种自然态度,我们就认为被看见的事物是真实的,它们毫无疑问是存在着的。新闻摄影就是持守着这一自然态度,它的目的就是力图说服我们,摄影图像所揭示的是一种自然的、不能被怀疑的真相或真理。强调摄影照片的社会与历史功能的理论家,就是诉诸自然态度下知觉信念的真理宣称之无可怀疑性格。

然而,当我们把一直视摄影图像为传递世界的真实面貌这一功能搁置,亦即把我们对摄影图像之真理价值的信念存而不论,当我们把目光专注于摄影图像显现的种种,例如光影之间的反差或平衡效果、空间布局、图形元素或结构、颜色之间的对比或和谐效果、画面上显现的动态感或宁静和不动感、主题与背景之间的互相衬托或抵消、照片的构图、画面显现的深度或纹理等,我们就是对前述的自然态度从事了悬搁。当我们把摄影图像是否指涉着某些实在地存在于世界之中的事物这一问题搁置起来,我们就从一直持守着的自然态度转移到一个对尘世事物毫不感兴趣的纯观察者那种态度。以胡塞尔现象学的术语来说,这一态度的转变体现着意识行为的转换,是一种"想象转换"的行为,在这一行为中,"当然可说是进行了某种判断,但它们不是真正的判断:我们并没有相信,但我们也没有否定,我们也没有怀疑人们告诉我们的一切;我们静听故事,但绝不相信什么;我们以单纯的'想象'取代真正的判断……与其进行作为对事物的情状之信念的判断,我们从事着质的转换,对事物的情状作中立的接纳,但这中立的接纳并不等同于对这事物的情状之虚构的表象"②。这一中立态度是美感态度的基础,它是一种观照的态度,它对知识论课题和存在论课题都不感兴趣,也不从利害或实

① Edmund Husserl, *Ideen zu einer reinen Phänomenologie und phänomenologischen Philosophie*, I. Buch, *Allgemeine Einführung in die reine Phänomenologie*, Tübingen: Max Niemeyer, 1980, §30, "Die Generalthesis der natürlicher Einstellung", pp. 52-53; *Ideas Pertaining to a Pure Phenomenology and to a Phenomenological Philosophy*, First Book, *General Introduction to a Pure Phenomenology*, Eng. Trans. F. Kersten, Dordrecht: Kluwer Academic Publishers, 1983, §30, "The General Position which Characterizes the Natural Attitude", pp. 56-57;〔德〕埃德蒙德·胡塞尔:《纯粹现象学通论》,李幼蒸译,北京:商务印书馆,1992年,第89—91页。
② Edmund Husserl, *Logische Untersuchungen*, Zweiter Band, I. Teil, p. 490; *Logical Investigations*, Vol. Two, pp. 645-646;〔德〕埃德蒙德·胡塞尔:《逻辑研究》,倪梁康译,第二卷第一部分,上海:上海译文出版社,1998年,第549页(中译文由本文作者译出,中译本页码仅供参考)。

用观点出发,却让自己受到这"去实在性"式的视看产生的愉悦感所影响,并沉浸于这种离开了一切真假、好坏和利害考虑的愉悦感中。在这美感态度的视角下,一张摄影照片就显现成一件艺术作品。

四、通向一门摄影诗学?

我们的注意力更多地投放在摄影图像的绘图元素上,其空间面向受到更大的重视。然而,当观察主体就摄影图像展开叙述,并在他述说的故事中唤起了那不可见者、不在场者或无意识,想象力及想象物就积极地介入摄影视看中。这时就可以说有一种摄影的诗学:想象物在一个叙事中被唤起,而这个叙事在它独特的时间性中展开。因此,当罗兰·巴特透过"studium"(感触对象及其内容)与"punctum"(感触力量)这一对概念来建构他的摄影现象学理论时,他似乎只是止于一种静态的建构工作。[①] 同样,当他强调过去是摄影活动的时间面向时,并说摄影"是没有未来的"——因为摄影没有前摄[②],他拒绝承认摄影图像可借着其能感触的意向性去引入想象物的积极参与,从而产生一个象征的场域,这一场域并不停留在某一张摄影照片在拍摄之际那一历史的过去。我们在前文已指出,一张摄影照片之能显现成一件艺术品,恰恰在于它能在一种美感态度下被观看,而美感态度是一种由想象力引导的态度。事实上,不单观察主体在观看摄影照片时常常会运用想象力,就是摄影师在拍摄时也会运用想象力。塞维里埃在描述想象力在德瓦诺摄影作品中的积极作用时说:"对德瓦诺而言,想象或幻想并非与工作对立,而是与重复的机械操作那种令人心智麻木的纪律对立。幻想是嬉戏,与标准的生产程序对立,嬉戏则是对日常景况的想象性形变。"[③]倘若想象力和想象物可以积极地介入摄影视看,而我们从想象物唤起的象征场域作为

① Roland Barthes, *La chambre claire*, pp. 123-124; *Camera Lucida*, pp. 78-79;许琦玲译本,《明室:摄影札记》,第 95—96 页;赵克非译本,《明室:摄影纵横谈》,第 124—125 页。
② Roland Barthes, *La chambre claire*, pp. 140; *Camera Lucida*, p. 90;许琦玲译本,《明室:摄影札记》,第 107 页;赵克非译本,《明室:摄影纵横谈》,第 141—142 页漏译了相关的段落。
③ Jean-François Chevrier, "From Craft to Art", in Robert Doisneau, *Robert Doisneau: from Craft to Art*, p. 21.

出发点去考察摄影图像的特性的话,我们就可以说:一门摄影的诗学是可能的。

如我们在上文所指出,罗兰·巴特曾说过摄影图像是"引人沉思的",因此我们没有理由把摄影视看所引发的"思考"只限于历史的过去。罗兰·巴特自己也曾就摄影视看的操作提出过如下的指引:"说到底……要更好地看一帧摄影照片的话,最好是抬高头或闭起眼睛……闭起眼睛,让(照片的)细部单独地上升到(我们的)能感触的意识。"[1]笔者在阅读到罗兰·巴特这个指引之前便用上了它,现在我们以它来说明笔者的一次摄影视看的经验。

笔者于20世纪80年代中期曾在巴黎蓬皮杜中心参观过一次大型的摄影展。今天,在该展览上看过的百余张的摄影照片中,只有一张仍留在我脑海中(图三)。每当我想起这张照片时,它还是那么历历在目。不过,一直以来我想不起照片的作者和标题。那是一张黑白照片,主角是一位看上去四五十岁的日本女士,以及她那身体变形的孩子。这孩子有成年人的脸庞和身躯,但四肢却严重萎缩。她们两人一同在一个大浴盆中沐浴,而照片的背景则漆黑一片,深不见底。在我的记忆中,我以为那是关于广岛原子弹爆炸后,受辐射影响而中毒的受害者。后来我知道我对照片背景数据的记忆有误,但它没有影响我对照片的深刻印象和分析。[2]那孩子全无面部表情,但母亲以充满慈爱的目光看着在她怀里的孩子。这张摄影照片以非常强烈的对比打进我的心坎里:中毒后的孩子人体变成怪物与母亲对伤残孩子的慈爱这充满人性的表现之间的对比,中毒这单一事件与绝对普世性的母爱之对比。照片上的光暗对比也令我难忘:漆黑一片的背景与母亲和孩子脸上的光亮度的反差,形成明显的诗意效果。母亲和孩子脸上的光亮度象征着母亲无条件和无尽的关怀与慈爱所带来的希望,这里有一种宁静的力

[1] Roland Barthes, *La chambre claire*, pp. 88-89; *Camera Lucida*, pp. 53-54;许琦玲译本,《明室:摄影札记》,第64页;赵克非译本,《明室:摄影纵横谈》,第85—87页。

[2] 在看过本文最初以英文撰写的初稿后,我的现象学家摄影师兼同事好友张灿辉教授告诉我,文末谈及的照片名"Tomoko Uemura in Her Bath"(《智子入浴》),它是美国著名新闻摄影师尤金·史密斯(W. Eugene Smith) 1972年的作品。植村智子(Tomoko Uemura)是植村凉子(Ryoko Uemura)的女儿。她们住在日本南部九洲熊本县水俣湾(Minamata)旁的一条小渔村。就像很多村中的小孩,智子是一种称为水俣病(Minamata disease)的遗传病受害者,这种病由工业污染带来的水银中毒造成。然而,上述有关该照片各种正确资料的知悉,并没有影响到笔者对照片的感受和分析。

量——希望的力量从照片中跃出,它足以克服漆黑一片的过去。这张摄影照片高度见证了摄影作品的政治的—批判的功能和艺术的—诗意的功能。这是摄影照片作为艺术品之能感触力量的见证。

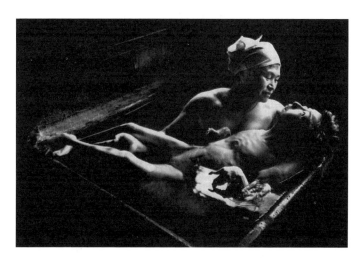

图三 《智子入浴》("Tomoko Uemura in Her Bath" by W. Eugene Smith, Minamata, 1972)

目光的追问

——从福柯"实物—画"概念看画与物关系

北京大学哲学系　宁晓萌

"毫不显眼的物最为顽强地躲避思想。"

——海德格尔《艺术作品的本源》

在讨论马奈(Manet)绘画的讲座中,福柯指出:"自15世纪意大利文艺复兴以来,西方绘画就存在着这样一个传统,即试图让人遗忘、掩饰和回避'画是被置放或镶嵌在空间的某个片段中'的这个事实……因此,自15世纪意大利文艺复兴以来,这种绘画试图表现的是置放于二维平面上的三维空间。"[①]这段话使我们意识到,在沉睡的意识之中似乎的确存在着这样一种误区,即想当然地认为那种在所谓二维的限度之中力图树立起一个三维的世界的努力、那种总是试图凭借其巧夺天工的技艺来使自身摆脱作品身份而跻身于自然物序列的努力是属于绘画艺术本性的。这样的理解,会使得人们认为绘画自其根本处意味着一种致力于遗忘和摆脱自身的活动,其全部努力即在于让人忘记其自身固有的物质属性,在于让人以为它是自然真实之物,而不是画,不是某种复制品、某种表象。然而这种理解,无论如何都导致了一种倾向性,即把自然真实之物,亦即绘画希望人们看到的样子,摆在较高的位置上,而把仍然带着其自身物质属性的绘画,即绘画试图

[①] Michel Foucault, *La peinture de Manet, suivi de Michel Foucault, un regard*, ed. Maryvonne Saison, Paris: Seuil, 2004, p.22.(附法文版页码)中译本参见〔法〕米歇尔·福柯:《马奈的绘画:米歇尔·福柯,一种目光》,谢强、马月译,长沙:湖南教育出版社,2009年,第14页。译文有所改动。

遗忘和摆脱的样子,置于附庸的位置上。长久以来,人们痴迷于对绘画如何在其二维平面上树立起一个三维世界的研究,或称其为制造假象的幻术,或认为这是一种神奇的魔法,却往往不记得追问:为什么那个二维的平面是应当被抛弃和遗忘的？为什么绘画只有掩藏自身才能成为好的作品？绘画为何不能宣示其自身的存在？绘画之为绘画的本性究竟何在？

一、画 之 物 性

一切仍需从绘画自身的物质属性说起。在这一话题上,似乎无论如何都无法回避海德格尔《艺术作品的本源》一文所造成的深刻影响。对海德格尔来说,谈论艺术以及艺术作品,不可避免地要从其物因素(das Dinghafte)着眼。然而艺术作品之所以成其为艺术作品,却断然非纯然物自身所可造就。为了说明这一点,海德格尔试图首先透过对物概念的考察来澄清所谓作品之物因素者为何,唯此,在他看来,才能进而考察"艺术作品是不是一个物,而还有别的东西就是附着于这个上面的",以及"根本上,作品是不是某个别的东西而绝不是一个物"。[①] 然而随着对传统物概念的检讨,海德格尔也立即发现,各种既有的物的概念非但不能够清晰地表明物之物因素本身,反而总是阻碍着人们去发现它。在海德格尔看来,"这一事实说明为什么我们必须知道上面这些关于物的概念,为的是在这种知道中思索这些关于物的概念的来源以及它们无度的僭越,但也是为了思索它们的自明性的假象"[②]。对于海德格尔而言,对既有的物概念的考察,在于彰显这样一种困难,即"毫不显眼的物最为顽强地躲避思想"[③]。正因如此,海德格尔不得不怀疑"纯然物的这样一种自行抑制,这样一种栖息于自身中的无所促逼的状态,恰恰就应当属于物的本质吗？那么,难道物之本质中那种令人诧异的和

① Martin Heidegger, "The Origin of the Work of Art", in *Off the Beaten Track*, Cambridge: Cambridge University Press, p.11. 中译文参见〔德〕马丁·海德格尔:《艺术作品的本源》,孙周兴编译:《依于本源而居——海德格尔艺术现象学文选》,杭州:中国美术学院出版社,2010年,第15页。
② 〔德〕马丁·海德格尔:《艺术作品的本源》,孙周兴编译:《依于本源而居——海德格尔艺术现象学文选》,杭州:中国美术学院出版社,2010年,第22页。
③ 〔德〕马丁·海德格尔:《艺术作品的本源》,孙周兴编译:《依于本源而居——海德格尔艺术现象学文选》,杭州:中国美术学院出版社,2010年,第23页。

封闭的东西,对于一种试图思考物的思想来说就必定不会成为亲熟的东西吗？如果是这样,那我们就不可强求一条通往物之物因素的道路了"①。面对物对思想如此顽固的抵抗,海德格尔试图说明两件事情:一方面,他指出"对物之物性的道说特别艰难而稀罕"②,想要直接从物之物性出发而达到对艺术作品的解释,目前看来是不太行得通的;另一方面,他也并不由于这条路不通就避过不谈,恰恰相反,海德格尔刻意以如此有分量的篇幅将困难彰显出来,让人们随同他一起经历一次对物之物性的遮蔽的发现,即一种看似清晰且流行的思想,或许正是对事物真相的掩藏,而我们必须"防止这些思维方式的先入之见和无端滥用"③。海德格尔随即转换角度,展开透过器具之器具存在寻求通向物的道路的考察。而本文却并不打算沿着海德格尔的讨论继续发展下去。因为在其对物之物性道说的困难中,已经出现了对本文讨论最具启发的信息。

海德格尔指出"毫不显眼的物顽强地躲避思想"时,他事实上已经在以一种非概念的方式为我们描画出物之本性。物或者物性恰恰意味着一种在其自身内部的封闭性,意味着它不可被化约,意味着其无可辩驳地"有"和不会以任何方式全然转化为"无"。无论在具体事物身上有多少令我们感到亲熟的东西,最终规定着物之物性的,恰恰不是这些亲熟,而是那些令人惊异和感到陌生的东西。既然物恰恰意味着一种对我们思想的躲避,意味着某种自身带有封闭性的陌生者,我们的确不应当将之强行纳入我们自己的体系中,使之成为朝向我们完全敞开的、与我们亲密无间的东西。应当允许在我们的世界中依然葆有这样一极,它是完全异于我们的,对我们而言它是一个彻头彻尾的他者,即便我们能够与之发展最和谐的关系,它也依然在其本性之中存在着。这样一种对于物和物性在一般性上、而非就其具体现实形态的规定,在海德格尔对"大地"的描述中更加清楚地展露出来。他自己也

① 〔德〕马丁·海德格尔:《艺术作品的本源》,孙周兴编译:《依于本源而居——海德格尔艺术现象学文选》,杭州:中国美术学院出版社,2010年,第23页。
② 〔德〕马丁·海德格尔:《艺术作品的本源》,孙周兴编译:《依于本源而居——海德格尔艺术现象学文选》,杭州:中国美术学院出版社,2010年,第23页。
③ 〔德〕马丁·海德格尔:《艺术作品的本源》,孙周兴编译:《依于本源而居——海德格尔艺术现象学文选》,杭州:中国美术学院出版社,2010年,第22页。

指出:"为了规定物之物性,无论是对特性之载体的考察,还是对在其统一性中的感性被给予物的多样性的考察,甚至那种对自为地被表象出来的、从器具因素中获知的质料—形式结构的考察,都是无济于事的。对于物之物因素的解释来说,一种正确而有分量的洞察必须直面物对大地的归属性。大地的本质就是它那无所急促的承荷和自行锁闭,但大地仅仅是在耸然进入一个世界之际,在它与世界的对抗中,才自行揭示出来。"①大地在本质上意味着自行锁闭。海德格尔认为:"建立一个世界和制造大地,乃是作品之作品存在的两个基本特征,它们休戚相关,处于作品存在的统一体中。"②而艺术作品所谓的制造"大地",恰在于"把作为自行锁闭者的大地带入敞开领域之中"③。亦即,正是大地带着其自身的闭锁和坚固突兀地展露在一个敞开的领域之中,大地让自己公布于众,不是以解开其自身闭锁的方式而成为公开的,而是将自己公开为某种闭锁,因为"唯有大地作为本质上不可展开的东西被保持和保护之际——大地退遁于任何展开状态,亦即保持永远的锁闭——大地才敞开地澄亮了,才作为大地本身而显现出来"④。

 带着这样的理解,让我们返回对画之物性的考察,或许我们会看到一些过去忽略了的问题。通常而言,当人们谈论画的物性,不外乎从两个方面来谈:一方面,绘画不能够脱离其物质材料,譬如画布、颜料之类;另一方面,人们往往把绘画作品与其所表象的对象联系起来,认为画的"内容"是物,而画是物的表象,是对物的描述和揭示。即便对于海德格尔而言,亦是如此。绘画唯被视为从一般性上谈论的艺术作品之际,才是那个建立世界和制造大地的东西。而在具体谈论中的梵高画作,却更被称作是"一双鞋子",更由于其提供了对于某种器具的描画而被选中。可以看出,绘画本身,画之为画的存在,是并未进入海德格尔考虑之中的。在他所生活的时代,尽管现代绘

① 〔德〕马丁·海德格尔:《艺术作品的本源》,孙周兴编译:《依于本源而居——海德格尔艺术现象学文选》,杭州:中国美术学院出版社,2010年,第49页。
② 〔德〕马丁·海德格尔:《艺术作品的本源》,孙周兴编译:《依于本源而居——海德格尔艺术现象学文选》,杭州:中国美术学院出版社,2010年,第34页。
③ 〔德〕马丁·海德格尔:《艺术作品的本源》,孙周兴编译:《依于本源而居——海德格尔艺术现象学文选》,杭州:中国美术学院出版社,2010年,第34页。
④ 〔德〕马丁·海德格尔:《艺术作品的本源》,孙周兴编译:《依于本源而居——海德格尔艺术现象学文选》,杭州:中国美术学院出版社,2010年,第34页。

画的变革正在蓬勃、丰富地开展着,但对他而言,作为作品的绘画更多的是在其过去性中,作为已经终结的艺术、作为摆放和辗转于博物馆之间的作品形态呈现着。对于画之为画的反省不是海德格尔本人会考察的问题,但却不妨碍在上述海德格尔对物与物性的理解中获得一种解释的可能。

二、画 之 为 物

倘若我们能够不把绘画当作物的表象,而是把它看作同样在其自身之中有着某种坚固性的、自行锁闭的物,那么,我们对于画之为画的本性的考察或许会有所突破。福柯对绘画的反省,从某种程度上说,恰恰体现了这一点。

在 20 世纪六七十年代,福柯的写作表现出对绘画艺术特别的关注,譬如,1966 年出版的《词与物》(Les mots et les choses),1968 年发表并于 1973 年作为单行本出版的《这不是一只烟斗》(Ceci n'est pas une pipe),以及在 70 年代所做的几次关于马奈绘画的演讲。对于作为哲学家的福柯而言,他会在其学术生涯的一个阶段,并且是一个较为成熟和关键的阶段,对绘画问题展开相对集中的研究和讨论,这表明绘画对他而言绝不仅仅是一个闲谈之间牵涉到的话题,而是归属于其此阶段关于事物秩序考察脉络之中的问题。基于这种考虑,本文亦试图追寻福柯论画背后的哲学关怀,来看待他的"实物—画"概念及其在关于绘画的反思上所做出的贡献。

在谈论马奈绘画的演讲中,福柯认为:"马奈所做的(我认为,无论如何,这是马奈对西方绘画最重大的贡献和变革之一),就是在画中被表象的东西内部凸显油画的这些物质方面的属性、品质或局限,绘画、绘画传统可以说仍然以回避和掩盖这一切为己任","马奈重新发现(或许应当说发明)了'实物—画'(tableau-objet),即,作为物质性的画,被外光照亮的、有色彩的之物

的画,观者面对着或围绕着去看的画"。① 他认为,在马奈绘画中出现了对15世纪意大利文艺复兴以来,西方绘画传统始终难以摆脱的对其自身特质的回避和隐藏的一种实质性的挑战。马奈的绘画似乎终于宣告了绘画对其自身的反省和揭示的开始,故而福柯特别痴迷于马奈绘画,并指出"'实物—画'的发明,这种油画物质性在被表象物中的嵌入,正是马奈带给绘画变革最核心的价值所在"②。

借助福柯对马奈绘画的分析,我们也有机会能够以一种非常具体的方式去了解福柯在此所提出的"实物—画"概念。福柯借助马奈的十三幅作品,从空间、光照、观者位置三个方面勾画出马奈绘画所揭示的"实物—画"特质。在此,本文不可能细致地去追随他对每一幅作品具体的画面分析,而仅仅希望从福柯所关注的问题或者说他希望人们去关注的问题的角度入手,来看待这种"实物—画"。

(一) 距离

经典绘画的杰作,往往在于巧妙地经营画布空间,以一种合理、严谨又和谐的方式,让画布变成一个有着无限景深的景观的入口。透视法的运用——视角(光源)的选择、距离的营造——乃是成就一幅古典油画之关键。而马奈绘画的突兀之处则恰恰在于对那片景深的封闭。福柯注意到,马奈总是利用某种大块面的东西或是黑暗和混乱的场景来封住人们的视线。譬如《杜伊勒利公园音乐会》中拥挤的场面和树林,《歌剧院化装舞会》中黑色礼服和礼帽组成的嘈杂纷乱的人群,更典型的譬如《马克西米利安的处决》中直接利用了一堵墙。事实上,借着福柯的眼睛我们会发现,同样的情形不仅仅出现在福柯所选取的几幅画作之中,翻看马奈的画册,这样的封闭几乎

① Michel Foucault, *La peinture de Manet, suivi de Michel Foucault, un regard*, p. 23, 24. 参见〔法〕米歇尔·福柯:《马奈的绘画:米歇尔·福柯,一种目光》,谢强、马月译,长沙:湖南教育出版社,2009年,第15、16页。本文涉及的"tableau-objet"概念,意在说明画自身即作为"物"存在,笔者倾向于译作"画之为物",但过于拗口,故参考中译本作"实物—画",但亦希望能通过对此概念的解释避免字面含义可能造成的误解。

② Michel Foucault, *La peinture de Manet, suivi de Michel Foucault, un regard*, p. 23, 24. 参见〔法〕米歇尔·福柯:《马奈的绘画:米歇尔·福柯,一种目光》,谢强、马月译,长沙:湖南教育出版社,2009年,第15、16页。

随处可见(譬如说福柯所未曾选取的《左拉像》)。对福柯而言,马奈的这种对于景深的刻意封闭,意在停止对距离的表象。原本可以安稳有序地排列在画布所经略的空间中的人物,此刻被驱赶到画面的最前部,拥挤在一起,似乎即将要被赶出画面来了。他们不再归属于我们现实生活的空间,不再好似投影一般被排列在画布上。画面上人物之间的比例和位置关系不再被自然而然地提供给观者的感官,而似乎总是带着什么秘密,总是有待解释。同时,福柯特别在意马奈对纵横线的使用,在他看来,纵横线正象征着画布的纹理,它们不断地增强着画布的平面效果。这样一来,我们不难发现,在马奈的画面中似乎有一种平面的力量,由内里向外推动着,想要把一切人物和场景推出来,而仅只保留平面的画在其中。福柯认为马奈画作中所营造的距离是绘画自身的空间语言,而不再是可供感知的距离:"在此,我们进入一个绘画空间:距离不再为观看服务,景深不再是感知的对象,空间位置与人物的远离只是被一些符号所确定,这些符号只有在绘画中才具有意义和功能(就是说,这些人物的身材与那些人物的身材之间的关系是随意的,纯象征意义的)。"①

(二) 不可见者

出现在马奈绘画中的这种起封闭作用的背景式的块面,在取缔了景深和感官距离表现的同时,也在塑造某种障碍,视看的障碍。古典绘画总是试图把自身变成一片景观,这片景观不仅仅是我们透过画框看出去的景象,而且还要利用一切合理而可能的手段,譬如镜子,譬如窗户,尽可能地去表现那些在其所选取的视角下原本看不到的事物的面相。因为一种多面向的展示,似乎才能够掩盖绘画之为平面的缺陷。然而马奈却恰恰运用各种起阻隔作用的图像封闭了这一切。没有窗的墙壁,嘈杂拥堵、不留缝隙的事物、栅栏,即便栅栏可以从缝隙望过去的部分也会用人的身体,甚至一团雾气(在《铁路》中)遮挡起来。这样一种阻隔意在道出一个事实,即,这只是一幅画,而不是景象或现实自身。在画框所限定的平面里,在画布和颜料的质地

① Michel Foucault, *La peinture de Manet, suivi de Michel Foucault, un regard*, p. 29. 参见〔法〕米歇尔·福柯:《马奈的绘画:米歇尔·福柯,一种目光》,谢强、马月译,长沙:湖南教育出版社,2009年,第21—22页。

的限度中,能够展示的只是这么多。空间的无限延伸不再归属于绘画本身。绘画的任务不在于尽可能地将一切皆纳入眼中。对福柯而言,马奈的绘画恰恰在向我们展示一种不可见性。即原本我们希望能够突破画框的表面望进去看到的景象,此刻被各种障碍遮挡了起来。马奈让我们只能去看那些他想要我们在画布表面上看到的东西,而不再满足我们目光无度地要求去画布后面或被设想为在画布深处应该有的东西。如福柯所言:"马奈正是在画中发挥用油画面积本身提供的不可见性的游戏……这是绘画第一次向我们展示某种不可见物:目光在此是要向我们表明,有某种应该看到的东西,从定义,甚至从绘画的本质、油画的本质上讲,这种东西必然是不可见的。"①

(三) 光照

从关于马奈绘画对感知距离的取消的讨论开始,我们已经进入到一种感知传统原则解体、重构的进程之中。在这样一个进程中,我们不难体会到,绘画的帝国原来构建得如此精致和严格,一个基本原则的松动必然导致全然的崩溃。马奈画作《吹笛的少年》似乎毫无遮掩地向我们展示着这一切。按照之前的方式,我们再次看到了一个封闭的布景,没有空间,没有距离,只在画面下方有一道并不清晰的交际线,似乎让人松一口气,这少年凭借着这道线以及短短的影子,还有几分像是站在地面上的样子。对福柯而言,这幅画向我们提示的,是"被照亮的方式"。马奈完全放弃了人们熟悉的各种可能的光照系统。在画面内部没有任何关于光源的暗示。没有光,没有让光得以投射或散发出来的任何符号,更加没有光照的原则和系统可循。只有少年脚下的一点点影子提示着人们,光来自少年的正对面。

继而在《草地上的午餐》中,我们再次看到这样一种来自正面的光照。所不同的是,在这幅画中更加复杂地体现了两种光照的方式。画面后方传统的来自画内的光照和前方被正面光照亮的赤裸的女人。两种光照的交汇

① Michel Foucault, *La peinture de Manet, suivi de Michel Foucault, un regard*, p.35. 参见〔法〕米歇尔·福柯:《马奈的绘画:米歇尔·福柯,一种目光》,谢强、马月译,长沙:湖南教育出版社,2009年,第28页。

在同一画面中，造成强烈的冲突和不协调。

正面的光照给人造成某种不安。因为这样一种光照的来源恰恰与我们观看的位置重合。从某种程度上说，就好比一幅本在黑暗之中的画突然被观者的目光照亮了。从这个意义上说，我们也就不难理解何以《奥林匹亚》在展出时遇到如此大的争议。人们勉强可以接受《吹笛的少年》，《草地上的午餐》由于毕竟在画面中，无论出于什么目的，从某种程度上保留了传统的空间和光照手法在其中，也还没有到令人无法直视的地步，而《奥林匹亚》让观者如此切近和直接地去注视一个赤裸的女人的身体（并且在此形象上还重叠交织着各种复杂的刻意安排），这便把绘画的问题从感知原则的冲突上升为某种道德情感上的挑战了。本文并不希望由此卷入关于这几幅画作复杂的讨论中去，却也希望从表面上借这一现象表明光照系统的转变对于绘画而言可以是多么强烈的变革。来自画作外部的正面光照，不但完全改变了画面中光照的语言，而且由于与观者目光的尴尬重叠，也将观者卷入画中，改变了人们对观画活动的理解。

（四）观看

随着传统绘画空间语言的解体，马奈的绘画也在尝试建立一种新的逻各斯。《弗利—贝尔杰酒吧》这幅画就体现着这种成熟和充满复杂性的空间语言。我们依然可以从中看到那些已经熟悉的表现方式。由整面镜子取代了墙放置在背景的位置，依然禁止目光向深处发掘。而镜子的使用也是如此之吊诡，它不遵循常规向人们展示事物的背面，而是在制造迷局。如果我们要存心陷入这一迷局，就会纠结于这幅画的光源和观看者的位置——究竟是由我们自己的位置出发，从正面出发（因而无从解释女招待在镜中的影像位置），还是从画面右侧那个顾客的位置出发（因而镜中不应该有顾客本人的侧影，画中大部分形象的角度也应当随之调整）。感知距离的封闭、来自画外的正面的光照以及对不可见性的直接体现，最终走向了对观看的颠覆。人们无法确定一个画家借以完成画作的视角，也无法确定一个观者观看的视角，甚至，在具体而细致的检视之下，人们不得不承认，也许应当接受这幅画并不是固定站在一个位置上看到的景象，即使人们在画前走来走去，也不可能确立一个最佳的观看位置。传统的空间秩序实际消散了。在福柯

看来,马奈"使用了绘画的基本物质元素,他正在发明一种……实物—画(tableau-objet)或画—实物(peinture-objet),而这正是人们最终可以摆脱表象本身,用油画纯粹的特性以及其本身的物质特性,发挥空间作用的基本条件"①。

人们完全有理由对"实物—画"的概念不以为然。这一概念仅仅出现在福柯关于马奈的演讲中,而且目前我们看到的是根据录音和笔记所整理的演讲稿,从文献的角度看也不是理想的形态。然而这一概念的出现毕竟为我们提供了理解绘画的新视角,即,画是作为物存在的。画之为物不仅在于在它身上凝聚着各种具体的物质特性,譬如画布、油料的质地或是画框的形状,亦不仅在其所表象的事物。画不是飘浮在其物质材料或表象的上空,并非在这些材料和所表现的内容之上,才有一个层次被我们称作是"画"。而根本是画本身裹挟着这一切,有血有肉地带着其真实的质地和纹理现身。画之为物的意义不仅仅在于凸显出画的物性特征,更在于其对于这些物性特征和事物表象的吸收,画由于让这些东西成为自身之中的成分,而非外在地与物发生联系,而真正成为一种坚实的物,成为"作为实物的画"或"作为画的实物"。

三、目光的追问

"实物—画"的概念或许会引起人们另一种疑问:是否只有对马奈而言才存在着"实物—画"? 这一概念是否也可以很好地用于表述其他的绘画?

显然马奈是一个非常特殊的个例。在现有的画史研究中,人们往往把马奈与现代城市生活结合起来,把马奈作为某种现代性的表征来研究。然而这些研究往往只是在马奈的绘画生涯与其绘画所展示的现代巴黎生活场景之间建立起一些外在的联系,譬如透过铁路、城市场景等意象讨论现代人眼中的世界形象等等。反倒是福柯对马奈的分析采取了一种内在于画史的

① Michel Foucault, *La peinture de Manet, suivi de Michel Foucault, un regard*, p.47. 参见〔法〕米歇尔·福柯:《马奈的绘画:米歇尔·福柯,一种目光》,谢强、马月译,长沙:湖南教育出版社,2009年,第43页。

视角,完全从马奈绘画对绘画传统的变革的角度揭示出一种在绘画内部完成的对于绘画的反思。在此意义上,福柯虽选取了马奈绘画作为研究的主题,却避开了从一个个具体现代生活器具和场景切入马奈的路径,而选择纯粹从绘画的基本要素(基本语言)出发去理解马奈的方式。在这样一种纯粹由对绘画的内在反省而来的研究中,一种作为一般性的物的特质反而更加凸显出来。为了考察这种更在一般性意义上起作用的"实物—画"概念,我们需要离开马奈,而透过其他绘画来检验。幸运的是,福柯刚好为我们提供了对马奈之前和之后的不同画家作品的解释。

著名的例子显然来自于《词与物》中对维拉斯凯兹名作《宫娥》的解读。《词与物》的出版(1966年)是早于马奈讲座的,所以现在我们是在由后来的观念出发追溯一种较早的见解。然而倘若比照关于马奈的讲座,我们很容易在对《宫娥》的分析中看到一些似曾相识的结构。

(一) 遮蔽

再一次地,我们以一种追溯的方式看到了许多大块面的阻隔出现在一幅绘画作品中。画面前部左侧的画板,画面后方的墙壁,壁上的画框,以及镜子。这种遮蔽对福柯而言颇具深意。他认为:"在这幅画中,表象在每时每刻都被表象了:画家、调色板、背着我们的画布的巨大的深色表面、悬挂在墙上的画、观察着的观众以及那些环绕并观察着他们的人;最后,在中间,在表象的中心,接近重要的东西,是一面镜子,它向我们显示什么被表象了,但是作为反映,这面镜子是如此远、如此深埋在一个不真实的空间中、对指向别处的所有目光来说是如此的陌生,以至于它仅仅是表象的最微弱的复制。画中所有的内部线条,尤其是那些来自中央反映的线条,都指向那个被表象但不在场的东西。"①在此,福柯把这些出现在画面中的大块面的表现视为各种表象的化身。正在创作中的图画,用以悬挂图画的墙壁、画框,以及代表着一种特殊表象方式的东西——镜子。这些代表着各种表象的东西皆以一种被遮蔽的方式出现在这幅作品中——画板只显露出背面,画框中的画处

① Michel Foucault: *Les mots et les choses*, Paris: Gallimard, 1966, p.319. 中译本参见〔法〕米歇尔·福柯:《词与物:人文科学考古学》,莫伟民译,上海:上海三联出版社,2001年,第401页。

在黑暗中,而镜子也没有以反照的形式展现我们设想它应该展现的景象,而是"不真实地"反映出国王与王后的形象。表象的功能在此显得如此的微弱,甚至可以说是虚幻的、近乎无效的。它们现身于画作之中,但却并未成为作品引人注目的核心,而是因着这种微弱和无效自动呈现为某种背景。

(二) 光照

画作之中仍然存在着几处开口(在对马奈画作的分析中同样存在着关于开口的讨论)。右侧的窗户为画作设定了一个内部的自然的光源,而正对面敞开的门又造成了另外一束意外的光,此外便是后面墙壁上画框所反射的一道莫名的光亮。并非来自同一光源的光线系统,为图画营造出一种奇特的光线的交织。福柯格外重视这种横向和纵向贯穿着画面的射线,因为射线的两端刚好指向画中画家试图表象而却又没有出场的东西。

(三) 目光

在福柯看来,这幅画中占据中心位置的,是那面镜子以及镜中现身的国王菲利普四世及其妻子。在他看来,"在这个中心,恰好重叠有三种目光:当模特被描摹时,是模特的目光,当目击者注视着这幅画时,是目击者的目光,当画家构作他的图画时,是画家的目光"[①]。三种目光在画作中表现为对于其所缺乏的东西的恢复。即,画家目光中的模特——应当出现而不可能出现在画面中的、在画家前方、亦即观者目前所处的位置的盛装的菲利普四世及其妻子;国王目光中的自己的肖像——原本应当在国王所看不到的画家正在创作的画板的另一面;以及目击者目光中的景象——原本应当刚好与我们目光中的景象相反,是不能够呈现在同一幅画面之中的。如今,三种目光中原本应当不能直接呈现在同一画面上的景象,在这面镜子中重合了。于是在这幅画中,一方面我们看到的是表象的苍白,另一方面则是各种目光的交织所激活的新的空间秩序。

或许福柯为这幅画赋予了太过现代的解释。对他而言,在这幅画中,

[①] Michel Foucault: *Les mots et les choses*, Paris: Gallimard, 1966, p.30. 参见〔法〕米歇尔·福柯:《词与物:人文科学考古学》,莫伟民译,上海:上海三联出版社,2001年,第19页。

"似乎存在着对古典表象的表象,以及古典表象对其所敞开的空间的限定",并且,"在由表象既汇集又加以散播的这种弥散性中,存在着一个从四面八方都急切地得到指明的基本的虚空:表象的基础必定消失了,与表象相似的那个人消失了,认为表象只是一种相似性的人也消失了……因最终从束缚自己的那种关系中解放出来,表象就能作为纯表象出现"①。即对福柯而言,这幅创作于17世纪的作品在某种程度上宣示着古典秩序(其语汇、其表象基础及其空间系统)的消解,与一种新秩序的构建。艺术史家达尼埃尔·阿拉斯(Daniel Arasse)把这种用17世纪的作品支持20世纪哲学家的学说看作是"一件非常危险的事情",并以艺术史的文献考察说明了这种危险。② 然而对他而言,福柯的这种冒险,或者以他的话说,福柯所犯的这种"错时论的错误",却意味着一种悖论——"这个错误可能是迷人的、灿烂的、有趣的,同时也是主观的、危险","哲学家搞错了,却错得不无道理"。③ 由文献方面考察而来的艺术史的事实,并不会取消福柯对于画作的分析。镜中国王与王后画像无论承载着怎样的社会意义,其在画面中的独特位置、其所揭示的不可见性和目光的交织、由其所开敞的奇特的空间秩序都依然意味着一种存在的可能性。之所以会造成这样的"悖论",恰恰因为福柯不是在绘画之外解释绘画,他的解释不依赖于作品与其环境的外部联系,而是在作品内部、在绘画之为绘画的自身的各种语汇与原则中考察其运作的机制。无论《宫

① Michel Foucault: Les mots et les choses, Paris: Gallimard, 1966, p.31. 参见〔法〕米歇尔·福柯:《词与物:人文科学考古学》,莫伟民译,上海:上海三联出版社,2001年,第21页。
② 达尼埃尔·阿拉斯指出:"有件福柯不知道也不可能知道的事。在最近一次修复《宫娥》的时候,大家才发现,我们今天看到的《宫娥》其实是两幅画叠加而成的。透过X光分析我们看到,第一版的画面中并没有正在作画的画家,有的只是镜子、大红窗帘,还有一个青年男子正在把一根似乎是指挥棒的东西交给小公主,而这时小公主正处于画面的正中心。很明显,这是一幅'王朝接替画'。画中有小公主,她是王位的继承人;画面深处有一面镜子,映射出国王与王后的形象,他们是王室谱系中的奠基人。这种构图非常聪明地反映了王朝接替画的原则。不过,几年后,另一个继承人出生了,他就是普洛地佩罗,这样,王位自然就转向了这个男继承人,而不再属于女继承人。前一版的王朝接替画失去了价值。这时,维拉斯凯兹在国王的要求下,修改了左侧画面(从我们的方向看的左侧),去掉递交指挥棒的小男孩,添上了自己的形象——画家似乎正在画位于画面景深处的国王与王后。"参见〔法〕达尼埃尔·阿拉斯:《绘画史事》,孙凯译,北京:北京大学出版社,2007年,第155页。同时,阿拉斯也指出,从文献和艺术史的角度说,国王与王后同时出现在一幅画中的肖像画也无迹可考。亦即是说,事实上从艺术史的角度对这幅画的解释,由于其空间语言和形制上的奇特性,反而可能是很难解释通的。
③ 〔法〕达尼埃尔·阿拉斯:《绘画史事》,孙凯译,北京:北京大学出版社,2007年,第156页。

娥》这幅画有着怎样的社会历史意义,对福柯而言,它都以另外一种形式呈现着,即纯粹作为绘画,仅在观者注视的目光中展示出其自身内部的各种关系和秩序。在这幅仅为目光存在的作品中,不是我们习得的各种物理的、几何的或感知的空间秩序在引领着我们的视线,而是作为目击者的我们被它捕获,被作品中画家的目光所捕获,被安放在画家所指定的位置上,从此参与他所要构造的位置关系和空间秩序。

尽管在写作《词与物》时,福柯还没有使用"实物—画"这样的概念,我们却可以比照其关于《宫娥》和马奈绘画的研究,看到一种致力于仅将绘画理解为绘画自身、寻求绘画之为绘画的内在机制的努力。或许对福柯而言,纯然在其内在的传统中延续着、而不被视作任何其他东西(话语、表象、思想)之附庸的绘画,有可能成为一种值得考察的文献档案,可以以一种与话语、知识或经济结构等并列的形态为我们展现世界秩序的缔造。另外,"实物—画"的概念,虽然对于福柯的研究而言,更加指向一种古典语言的结束和现代秩序的构建,但对于我们理解绘画本身——不是将绘画视为艺术的某一个具体门类或分支,亦非任何附属于其他传统的东西,而是将绘画自身看作一个古老的传统——却提供了一个很好的契机。它使得人们终于看到在绘画被赋予的各种似乎应当如此的身份和功能之下,还有着绘画自身的封闭性和坚固性,有着绘画之为绘画的内在的原理和力量。绘画从根本上说亦是一种物。作为物存在着的绘画,不会仅仅是可无限度复制的图片或仅具有图像指示的意义,它没有也不会被其他科学技术取代,没有也不会被思想吞噬,它自有其存在的根基及运行和持续运行的机制。

尼采关于酒神及象征性表达

香港浸会大学 黄国钜

弗里德里希·尼采(Friedrich Nietzsche)《悲剧的诞生》里有一个没有满意解答的问题：无形无状的酒神意志，如何变成悲剧里的象征表达？或用尼采自己的话："音乐在图像和意念的镜子里作为什么表达出来？"[①]尼采的答案，从主观与客观艺术家的区别开始，最后归结到第八章关于萨提儿歌咏团(satyrchor)的讨论，他的论点是，歌咏团在兴奋的状态下，会看到一些活生生的图像和人物在他们眼前晃动，而他们也会感觉到一种要进入这些形象里进行戏剧表演的冲动。然而，问题是这些形象和图像从何而来？他们是酒神的一部分吗？还是阿波罗从外在加上去的？尼采没有说清楚他们的来源，令人怀疑的是，这个"来自吊台的神"(deus ex machina)的答案，能否充分解释酒神和阿波罗的调和关系？关于这方面的研究，一般可分为两个流派：一方面有学者尝试从形而上学的层次解释酒神智能与象征表达的关系[②]，酒神的真理如太阳一样，照射到各个本来是黑暗的星体上，因为星体表面上不同的大小、形态，有如象征(Gleichnis)一样，而把太阳光反映出不同图像，所以，尼采以明度(Effulguration)来形容这现象；另一方面有学者则具

① Friedrich Nietzsche, Sämtliche Werke: Kritische Studienausgabe (KSA) in 15 Bänden, ed. *G. Colli & M. Montinari*, Berlin; New York: De Gruyter, 1999, p.50.
② 例如 Claudia Crawford, "The Dionysian Worldview: Nietzsche's Symbolic Language and Music" in: *Journal of Nietzsche Studies*, no 13 (Spring 1997), pp.72-80。Bernhard Lypp, "Der Symbolische Prozess des Tragischen" in: *Nietzsche Studien*, 18, 1989, pp.127-140.

体分析舞蹈和戏剧艺术的象征力量①,但甚少有人尝试把这两个层次关联起来。② 这问题不只对尼采研究有意义,对一般美学问题也有重要启示:音乐和图像的关系如何理解? 无形无状的音乐,能否转化成有形的图像?

然而,尼采对此问题也提供了一些线索,如在《酒神的世界观》一文,他指出酒神追随者通过酒神的世界观看到世界的痛苦和荒谬,于是以他全部创造的符号能力,把这种荒谬和可笑的感觉表达出来。酒神智慧与象征表达之间的关系不是真理(Wahrheit),而是或然率(Wahrscheinlichkeit):因为酒神世界里不断地毁灭和创造,不能以固定意义的符号来表达,于是,真理与其表达不是固定意义上的关系,而是人必须不断创造新的符号,来接近那种不断变动和重复毁灭的世界,而符号的角色要以特殊的动作或图像,表达抽象、普遍、无形无状的意志。

这点在尼采另一篇关于语言的文章里有进一步的发挥。在他的《语言本质的双重性》里,他把语言分为两个组成部分:基础音调(Tonuntergrund)与动作语言(Gebärdensprache),前者是指纯粹音调的起伏,后者则指嘴巴、舌头和身体的动作,两者的配合,构成了语言。这跟叔本华(Schopenhauer)的音乐哲学里音乐和概念之间的关系相对应的,是无形无状,而语言把音乐变成有形符号,同样,尼采称呼文字为"辅音响音文字"(konsonantisch-vokalisches Wort):辅音代表嘴巴活动,响音则表达意志,因为意志的活动是连续不断的,而符号的意义是固定的,所以,身体必须不断活动,改变嘴巴的形状,来充分表达意志的流动。当中,身体扮演了中介的角色,它既直接感受到意志的活动,同时也是符号表达的工具。

另一个可以参考的论点来自海德格尔,他指出醉狂(Rausch)不只是一种无形状的混沌,而是能创造美丽的力量,在醉狂状态下,艺术家懂得在混沌的影像中选取主要的部分表达自己,混沌能够通过自我限制,创造秩序,所以,醉狂不是混乱无秩序,而是通过最简单、最丰富的方式表达自己。海德格尔特别强调身体的作用,他有一句名言:"生命通过身体活着。"(das

① Udo Tietz, "Musik und Tanz als Symbolische Formen: Nietzsches Ästhetische Intersubjektivität des Performativen" in: *Nietzsche Studien*, 31, 2002, pp. 75-90.
② Sarah Kofman 甚至认为,音乐和文字属于不同的性质,无法调和。参见 Sarah Kofman, *Nietzsche and Metaphor*, tr. Duncan Large, London: Athlone Press, 1993, p. 8.

Leben lebt, indem es leibt)①身体是混沌展示自己的场域,而身体则通过自己的构造,把外在的混沌图式化(schematisieren)起来。

一、尼采早期韵律研究

尼采在19世纪70年代,即写作《悲剧的诞生》前后,对古希腊音乐和韵律理论进行了一系列的研究,尤其是关于古希腊音乐理论家亚里士多塞诺斯(Aristoxenus)的节拍理论。这些研究,近年引起了学术界的兴趣,甚至有学者认为能补充《悲剧的诞生》里关于音乐与图像关系的不足,为尼采关于酒神和阿波罗调和的理论铺路。②

尼采在这些研究中经常反复强调一点:所谓韵律,是人类克服时间的工具。③他又根据叔本华的音乐意志论,指出"韵律是意志的中断"(Rhythmik: Intermittenzformen des Willens)。于是,冈瑟(Günther)指出,尼采这些研究对理解或进一步补充《悲剧的诞生》关于音乐与图像的关系,有重要的意义。她的主要论点是,酒神的意志,即一种无形的时间流动,被阿波罗的韵律打断,而这种韵律是空间性的,于是,空间化(verräumlicht)的时间单位,则可以成为进一步图像化或符号化表达的基础。另外,冈瑟又说,韵律是个体化(Individuation)的过程,即把普遍的意志变成空间上可以分割的个体。④

我们可以把这个过程跟德国观念论对时间空间的推论比较。谢林(Schelling)在《超越观念论系统》(System des transzendentalen Idealismus)里指出,时间是纯粹的内延性(Intensität),它不断流动,但没有空间外延,所

① Martin Heidegger, *Nietzsche 1*, Pfullingen: Neske, 1961, p. 565.
② Friederike Felicitas Günther, Rhythmus beim frühen Nietzsche, in: *Monographien und Texte zur Nietzsche-Forschung*, Bd. 55, Berlin; New York: De Gruyter, 2008, p. 120. 詹姆斯·波特甚至指出,《悲剧的诞生》原本还包括一章处理韵律,参见 James I. Porter. *Nietzsche and the Philology of the Future*, Stanford: Stanford University Press, 2000, p. 130, n8。
③ "Dann wäre der Takt als etwas Fundamentales zu verstehen: d. h. die ursprünglichste Zeitempfindung, die Form der Zeit selbst.", Alle Kräfte sind nur Funktion der Zeit. KSA 7, Nachlass 1871, 9(116), p. 317.
④ Friederike Felicitas Günther, Rhythmus beim frühen Nietzsche, in: *Monographien und Texte zur Nietzsche-Forschung*, Bd. 55, Berlin; New York: De Gruyter, 2008, p. 120.

以没有同时存在的事物；空间则是纯粹的外延性（Extensität），没有时间流动，所以只有共存而没有互相影响，而必须要有两者的混合，时间的流动受阻，就变成空间，才能得出时间空间的外在世界。① 虽然尼采要做的不是推论出时空世界，但类似上述时间的空间化的过程却同样发生。时间的流动必然伴随着意志的活动，而时间则通过韵律变成长短不一的单位，尼采进一步提出类似谢林的说法"我们可以假设时间或空间＝0"，意思是说，时间和空间互相排斥，绝对的时间流动没有空间，纯粹的空间则时间不存在，只有两者的配合才能构成真实事物。如此，我们可以认为尼采所讲的无形的流动变成空间的过程，跟谢林所讲的类似，即通过节奏，纯粹时间的流动变成有外延的"空间化"的时间单位，好让符号象征可以进入。

在另一篇关于所谓时间原子论（Zeitatomlehre）的残篇里，尼采指出，如果空间单位是无限的小，则这些单位之间的空间也是无限的小，于是所有空间都会融合在一起（zusammenfallen），而整个空间就可以一次被认知；但是，时间则有点不一样，如果时间是绝对的流动，那么就会出现无限切割的问题，因为我们要想象运动的可能性，于是那些无限小的时间单位，必须要有更大的单位去涵盖，这必然假设一个感知意识的存在，因为如果时间是可以无限分割的话，那么时间流动有两种可能性：第一种，时间流动是在不同的单位之间跳跃，但这无法解释时间如何同时又是一个连续（continuum）；第二种，想象一个更大的时间单位来包含这些小的时间单位之间的跳跃。所以，从感知意识来讲，在这些时间单位之间，必然有贯串所有这些像是断裂的时间单位的一种恒常力量（constante Kraft），这样，无论我们如何随意地把时间流动切割为大小不同的时间单位，一种恒常、有规律性的力量流动都会在不同大小的时间单位之间存在，尼采称为时间图像的规律性（Regelmässigkeit der Zeitfiguren）。②

于是，尼采得出的结论是，人类克服时间的方式，就是随着我们的需要，建构长短不一的时间单位，来分割时间。所谓韵律的快慢、节奏，单位的长

① F. W. J. Schelling System des Transzendentalen Idealismus, in: *Manfred Frank hrg. F. W. J. Schelling: Ausgewählte Schriften*, Frankfurt am Main, 1995, Bd. 1, pp. 544-545.
② KSA 7, Nachlass 1873, 26(12), p. 577.

短,则依据我们是把时间分割成大单位还是小单位。单位变小,虽然可以填满时间,但如果这些单位太小,节拍太快,超过人类耳朵的接收能力,我们就无法听得到里面的韵律和节拍。所以,韵律并非纯粹把时间打断,而是将其分成长短不一的空间,作为韵律的基础。

那么,长短音在韵律中会对时间产生什么作用呢?尼采进一步提出"时间点距离行动"(actio in distans temporis punctum)的说法:一段长的时间单位,相对于下一段时间,因为它比较长,跟下一个单位的距离远了,所以,在感觉上,长的时间单位仿佛比较慢。尼采于是从长短时间单位对下一个时间单位的影响来思考这问题:在演说、唱歌或演奏音乐的时候,其中长的单位,应该对下一个单位有同样的影响,但因为距离远了,它累积的能量比较多,加速也比较快,相反则然。① 如果我们把这说法应用在韵律上,则可以这样理解:一个音的长短,累积的能量与加速,会影响下一个音的能量。那么,一个时间单位的音符,以长或短的方式被念出来,其累积了的能量,以及延后对下一个单位的影响,会在下一个音单位被念出来的时候,在其力量和加速中显示出来。于是,长短分隔的韵律方式,可能是能量累积和释放互相分隔的最好方式,相反,连续几个长音,会令能量拖延消散;而连续几个短的音,则会令能量无法累积。所以,最终来说,韵律化了的时间是一个从连续变成似乎是断裂,但又会互相影响的时间单位的排列。②

二、主体的角色

然而,这里值得注意的是主体扮演的角色,因为尼采的任务,不是如德国观念论一样,从纯粹意识活动推论出整个外在世界,尼采的萨提儿歌咏团有一个重要的特点,他们一开始就是一个身体性的存在。为了凸显主体和身体的意义,我们可以尝试把阿波罗的个体原则(principium individuationis)状态与酒神的萨提儿歌咏团的状态做一比较:

就如身处一片波涛汹涌的汪洋大海,四周一望无际,如高山的潮浪

① KSA 7, Nachlass 1873, 26(12), p. 578.
② Ibid., p. 579.

起伏咆哮,航海的人坐在他的小舟中央,信任他脆弱的木船一样,一个个体的人,安静地坐在充满痛苦的世界中央,信任着个体原则,并被这原则支撑着。(《悲剧的诞生》)①

另一方面,尼采如此形容萨提儿歌咏团:

> 酒神的醉狂状态,能够向一大群人传达艺术能力,令人觉得被一群神灵包围着,甚至是他们的一员,这种悲剧歌咏团的过程,是原始的戏剧现象:把自己投射出去,然后就如真地进入了另一个身体、另一个人物一样来演戏。这过程在戏剧发展的开始,这已经不再是那种不和他的图像融合起来游吟诗人的艺术,而是像画家一样,用观察的眼睛,跳出自己来看他们……(《悲剧的诞生》)②

此两者表面似乎是对立,但它们有一个共同点,即主体作为全世界的中心。在阿波罗状态里,主体是个体原则的基础,他跟世界保持距离,以安全的距离观察世界,他看到的,同样是酒神的混沌状态,不过他看到的只是这个世界的表面现象,只足以满足阿波罗的视觉艺术的需求,因为他在个体原则的保护之下,内心没有因为酒神的混沌而骚动,它只是纯粹的笛卡尔的认知物(res cogitans),一个观察的意识。相反,萨提儿歌咏团对酒神智慧不只有智性认识,他一开始就是一个身体性的存在,而不是纯粹的认知物,他身处古希腊圆形剧场的中央,不只是以距离观察外在世界,而是身处暴风的中央,直接感受在眼前摇晃的活生生的影像,这样才能解释为何他们看到的不只是景象,而甚至有进入他们身体,作戏剧表演的冲动。

进一步说,阿波罗宗教里"认识自己"(know thyself)这个伦理要求,表面上与酒神无关,因为酒神启发的是忘我,是自我的毁灭,与个体原则对立。但仔细思考,酒神可能也牵涉某种认识自己,只是这种认识稍有不同而已。所谓认识自己,就是认识个人的内心,包括他的情绪、思想、判断,以致他的限制。然而,尼采的论证似乎暗示酒神状态也牵涉某种自我认识,他对自己

① 笔者译。参见 Friedrich Nietzsche, Sämtliche Werke: Kritische Studienausgabe (KSA) in 15 Bänden, ed. *G. Colli & M. Montinari*, Berlin; New York: De Gruyter, 1999, p. 26。
② 笔者译。参见 Ibid., p. 61。

内心深处的意志有超乎常人的认识,甚至发现这意志其实并非他个人的,而是宇宙的意志本身,再通过图像,如镜子般反映出来。然而,个体与宇宙意志有一种微妙的关系,个体并非完全消融在宇宙意志的混沌中,因为无论他如何与意志融合在一起,仍然有一部分自我保持距离,作为这个意志的观察者,以至作为这意志图像反映的镜子,这就如尼采的文章《酒神的世界观》所说一样,是从一个距离观察酒神的世界。

于是,这种主体与意志的关系,产生了有趣的后果,他看到的不是内心主观感觉的投射,而是酒神启发的感情外在的投射。这个过程跟上述时间空间的推论有相类似之处,而只有一点相异之处,就是这推论不是从零开始,而是有身体作为基础。我们可以这样描述这个过程:当萨提儿歌咏团把内在的意志和情绪向外空间伸延时,他第一个碰到的是他自己的身体,作为这个个体化过程的第一个既定事实,他先以自己的身体感受酒神的威力,并手舞足蹈地表达出来,然而,因为酒神太过汹涌澎湃,单一个个人完全无法盛载、表达,就像把一大壶烫水倒进一个小杯子里,水必然满泻、溢出,所以,当酒神启发的情绪溢出于个人之后,这些情绪必然向外继续另一个个体化的过程,形成另一个个体。在歌咏团眼中,这个新的个体好像是一个外在的他者,一个纯粹视觉的图像,但他在内心深处明白,这些映像跟自己一样,都是酒神启发的产物,随时会被酒神吞噬,重新创造。因为他自己本身就是身体的存在,所以这些映像跟阿波罗视觉的纯粹图像不一样,他们是自己内在于身体感应到的情绪的外延,但因为这些情绪是普遍性的,超越个别身体的,而他自己则只有一个身体,于是酒神在他身体上,就如尼采所讲的明度一样,从一个发光体,投射出多个反射这发光体的映象,来表达这些剩余、超越个别身体的情绪。情形就像柏拉图《伊安篇》(Ion)里面所说的,缪斯女神就像磁铁一样,她触动所有的游吟诗人,他们于是可以得到一种普遍的启发,可以扮演阿喀琉斯(Achilles)、阿格曼农(Agamemnon)或赫库芭(Hecuba),同样,酒神启发的图像,其实全部都内在连贯起来,不过是在个体的眼里,因为他们停留在个别个体的角度,才以为这些图像是外在分开的个体。

于是,海德格尔所讲的醉狂通过自我约束来创造造型,变得更可以理解:这个个体化的过程是根据内在情绪和外在造型的比例关系进行的,在一个个体形成的过程中,艺术家认为这个人物以这种性格,最能表达这种情

绪,形式与内容之间存在着有效比例的关系,性格鲜明的人物于是就以戏剧的方式表达出来。而酒神的澎湃与丰盈,让诗人不断向外投射出更多的造型,个体以为这些情绪是外在的、他人的,那只是因为他限于自己的身体和个人性格而已。这个自我限制的过程,随着一个个的个体构造而不断进行,它跟德国观念论的空间推论不一样的地方在于,这个体化的过程并非逐一进行,而是因为酒神的庞大震慑力,犹如天神显灵(epiphany)一样,贯注进一个身体上,然后如明度一样,同时反射出多个身体出来,就如尼采形容的那样,"酒神的醉狂状态,能够向一大群人传达艺术能力,令人觉得被一群神灵包围着,甚至是他们的一员"。

三、身体的符号

最后,关于符号产生的过程,我们可以借用克罗伊策(Creuzer)的符号理论做进一步的解释。克罗伊策最重要的著作,《古老民族的符号与神话》(*Symbolik und Mythologie der alten Völker, besonders der Griechen*)是尼采在巴索尔年代的读物,可能对尼采写作《悲剧的诞生》造成一定的影响。[①] 克罗伊策从古希腊语"symbolon"一字的原意,即把两件事物带到一起,理解象征的意义,即把普遍、无限的意义,通过有限的个别符号,带到一起,以后者表达前者,他说:"人视自己为创造的中心,从自己的本性(Natur)里看到万物的本性(Naturen),又在万物的本性里看到自己的本性。"[②] 于是,人必须以自己的性质、本性,来表达外在的事物,人在感官与理念之间徘徊,拥有双重本性(Doppelnatur),于是,无限的意义必须在有限的符号中表达,而在有限的符号里面,灵魂一次直观到符号包含的多个意义,那么,符号及其意义便产生紧张的关系:一方面符号企图表达普遍意义,另一方面,这意义则必须以特殊的个体及身体操作表达出来。在这紧张关系中,人类的身体受到酒神启示,发现自己必须不断创造新的符号来表达这普遍的意义,他必须不

① 然而,究竟影响到什么程度则难以断定,参见 Silk, M. S. and Stern, J. P. *Nietzsche on Tragedy*, Cambridge, New York: Cambridge University Press, 1981, p. 415f, n. 98。
② Creuzer, F., Symbolik und Mythologie der alten Völker, besonders der Griechen, Leipzig & Darmstadt, 1842, band iv, p. 23.

断把形态和限制加诸在这些无形状的意义上，创造符号，然后又要不断克服这些限制，再创造新的符号和身体动作来充分表达这汹涌的情感。所以，他需要不断移动身体、改变姿势、做出动作、尖叫、叹息，甚至发表长篇演说等，来表达这些丰富的意义，这就是戏剧动作的开始。

尼采在讨论时间原子论时提到的距离的动作（actio in distans），可以进一步帮助我们理解这个关系：因为韵律的参与，身体会按照力量的比例，不断创造符号，在每个符号、每个动作之间的韵律性关系，则可以反映能量的累积及释放。比如说，一个演员举起一只手，可能代表他准备要做一个动作，或出拳袭击别人，但是，如果他举起较长时间，却会在观众心目中引起另一些各种相关情绪的联想，如愤怒、仇恨，但可能同时是犹豫不决。这动作保持得越长，情绪的能量累积越多，情绪可能越变得越复杂，反过来，情绪越深刻、越复杂、越处于激烈的运动，则需要越多的符号交替运用、越配合得宜的韵律性动作以及符号与符号之间的收和放的交替关系，来表达这种情绪能量的累积和释放，甚至发表演说。所以，韵律不只是机械性地把时间切断的工具，而是有计算过的情绪的累积和发泄，在通过符号的不断创造和活动中表达出来。从无形状的意志流动变成身体符号，以至戏剧的动作，整个过程，大致可以这样理解。

闲适与物观:袁宏道的审美人生观

清华大学哲学系　肖　鹰

一、"闲适人生"的精神溯源

袁宏道的一生,仅有43载春秋。他少年聪慧,擅长诗文,24岁(1592)中进士,27岁(1595)谒选为吴县(今苏州)知县。他自27岁始,到他43岁病逝,三度出任朝廷命官,三度辞官,做官的累积年限不超过7年。他三度做官,都做得很好。袁宏道在吴县为官一年余,即令吴县大治,展示了难得的治理才能,时任首辅申时行称赞他说"二百年来无此令矣";他深得民心拥戴,辞官将离吴县时,吴县百姓闻知他因庶祖母詹姑病危辞官,"吴民闻其去,骇叫狂走,凡有神佛处皆悬幡点灯建醮,乞减吴民百万人之算,为詹姑延十年寿。以留仁明父母。其得人心如此"①。但他的人生志趣,实在不在于做官。他说:"世间第一等便宜事,真无过闲适者。白、苏言之,兄嗜之,弟行之,皆奇人也。"②这是他在《识伯修遗墨后》一文中所说的话,可视作是他倡导闲适人生的口号。1604年,撰此文时,袁宗道已去世四年,袁宏道在公安柳浪乡居亦四年。

"闲适"的精神宗师,当上推到庄子。庄子说:"今子有大树,患其无用,何不树之于无何有之乡,广莫之野,彷徨乎无为其侧,逍遥乎寝卧其下。不

① 袁中道:《珂雪斋集》,钱伯城点校,上海:上海古籍出版社,1989年,第757页。
② 袁宏道:《袁宏道集笺校》,钱伯城笺校,上海:上海古籍出版社,2008年,第1111页。

夭斤斧,物无害者,无所可用,安所困苦哉!"(《庄子·逍遥游》)"逍遥无为""无所可用",这就是闲适精神的要义。但庄子并没有用"闲适"一词,白居易大概是后世文人中首倡"闲适"者。他在《与元九书》中将自己的诗歌分为四类,"闲适诗"即其中一类。他说:

> 仆数月来检讨囊箧中,得新旧诗,各以类分,分为卷目。自拾遗来,凡所适所感,关于美刺兴比者;又自武德讫元和,因事立题,题为《新乐府》者,共一百五十首,谓之"讽谕诗";又或退公独处,或移病闲居,知足保和,吟玩情性者一百首,谓之"闲适诗";又有事物牵于外,情理动于内,随感遇而形于叹咏者一百首,谓之"感伤诗"。又有五言、七言、长句、绝句,自百韵至两韵者,四百余首,谓之"杂律诗"。①

白居易在这里对"闲适诗"的定义,实际上也是对"闲适"本身的定义。"退公独处""移病闲居",是就"闲适"的境况而言——"闲";"知足保和,吟玩情性",是指出了"闲适"的精神意态——"适"。若要达成"闲适",就境遇而言,须是"闲";就精神而言,须是"适"。白氏还指出了"闲适"的审美风格:"至于讽谕者,意激而言质;闲适者,思淡而词迂。以质合迂,宜人之不爱也。"(《与元九书》)"思淡而词迂",即指"闲适"是以吟赏玩味为主旨的,因此,用思轻淡,词调舒缓。

白居易主张闲适,自谓是以古人"穷则独善其身,达则兼济天下"的精神为导向。他说:"仆虽不肖,当师此语。大丈夫所守者道,所待者时。时之来也,为云龙,为风鹏,勃然突然,陈力以出;时之不来也,为雾豹,为冥鸿,寂兮寥兮,奉身而退。进退出处,何往而不自得哉?故仆志在兼济,行在独善,奉而终始之则为道,言而发明之则为诗。谓之讽谕诗,兼济之志也;谓之闲适诗,独善之意也。"②白氏以美刺干政的"讽喻诗"为"兼济之志",以吟玩情性的"闲适诗"为"独善之意",他将"闲适"的"个人"取向揭示得非常清楚。他写《与元九书》正值被贬官江州(今九江),做闲官"司马",实属"寂兮寥兮,奉身而退"的"穷时"。他以"知足保和,吟玩情性"为"适",自然是"独善之意"。

① 白居易:《白氏长庆集》卷二十八,四部丛刊景日本翻宋大字本。
② 白居易:《白氏长庆集》卷二十八,四部丛刊景日本翻宋大字本。

苏东坡引白居易为先朝同道,他为官一生,屡遭贬放,晚年被贬黄州,作诗推崇白居易说:"微生偶脱风波地,晚岁犹存铁石心。定是香山老居士,世缘终浅道根深。"①在诗末他还自述说:"乐天自江州司马,除忠州刺史,旋以主客郎中知制诰,遂拜中书舍人。轼虽不敢自比,然谪居黄州,起知文登,召为仪曹,遂忝侍从,出处老少大略相似。庶几复享此翁晚节闲适之乐焉?"②

袁宏道倡导闲适人生,以白居易、苏东坡为旗帜。袁宏道与白、苏略有差异的是,他不是在被贬处闲的境遇,即"穷"中,而是在初获授官的新官任上,即"达"时求闲适。袁宏道1595年,即中进士后四年,才得选授吴江(今苏州)县令一职。然而,正是这位勤政亲民的袁宏道县令,一方面励精图治,政绩斐然,把官做得上下都认可,另一方面却不断写辞职书,上任不到两年,连续上书七封请辞书,上峰无奈,只好准辞。他在任上,反复修书亲友,倾诉为官的苦衷。在1595年的书信《龚惟长先生》中,袁宏道说:

> "无官一身轻",斯语诚然。甥自领吴令来,如披千重铁甲,不知县官之束缚人,何以如此。不离烦恼而证解脱,此乃古先生诳语。甥宦味真觉无十分之一,人生几日耳,而以没来由之苦,易吾无穷之乐哉!计欲来岁乞休,割断藕丝,作世间大自在人,无论知县不作,即教官亦不愿作矣。实境实情,尊人前何敢以套语相诳。直是烦苦无聊,觉乌纱可厌恶之甚,不得不从此一途耳。不知尊何以救我?③

正是在这为官的"如披千重铁甲"的大束缚中,袁宏道生起追求闲适、做"大自在人"的志意。

在1595年致徐汉明的信中,袁宏道把"学道之人"分为四种(玩世者、出世者、谐世者、适世者),他最认同向往的是"适世者"。他说:

> 玩世者,子桑、伯子、原壤、庄周、列御寇、阮籍之徒是也。上下几千载,数人而已,已矣,不可复得矣。出世者,达摩、马祖、临济、德山之属皆是。其人一瞻一视,皆具锋刃,以狼毒之心,而行慈悲之事,行虽孤

① 苏轼:《苏文忠公全集》东坡集卷十六,明成化本。
② 苏轼:《苏文忠公全集》东坡集卷十六,明成化本。
③ 袁宏道:《袁宏道集笺校》,钱伯城笺校,上海:上海古籍出版社,2008年,第222页。

寂,志亦可取。谐世者,司寇以后一派措大,立定脚跟,讲道德仁义者是也。学问亦切近人情,但粘带处多,不能迥脱蹊径之外,所以用世有余,超乘不足。独有适世一种其人,其人甚奇,然亦甚可恨。以为禅也,戒行不足;以为儒,口不道尧、舜、周、孔之学,身不行羞恶辞让之事,于业不擅一能,于世不堪一务,最天下不紧要人。虽于世无所忤违,而贤人君子则斥之惟恐不远矣。弟最喜此一种人,以为自适之极,心窃慕之。除此之外,有种浮泛不切,依凭古人之式样,取润贤圣之余沫,妄自尊大,欺己欺人,弟以为此乃孔门之优孟,衣冠之盗贼,后世有述焉,吾弗为之矣。①

"玩世者"即庄子所代表的道家高人,袁宏道以为是现世不可再有的了;"出世者"即禅宗祖师达摩所代表的佛禅宗师,"以狼毒之心,而行慈悲之事",是袁宏道难以认同的;"谐世者"即孔子(司寇)所代表的儒家,袁宏道认为"用世有余,超乘不足";"适世者",无德无能,无为无志,"甚奇,然亦甚可恨","最天下不要紧人",而袁宏道却最赞赏认同这种人,"以为自适之极,心窃慕之"。值得注意的是,虽然引白、苏为"闲适"的旗帜,袁宏道心目中的闲适人,却并非以"穷则独善其身,达则兼济天下"的白、苏之辈志士仁人为原型,而是"身不行羞恶辞让之事,于业不擅一能,于世不堪一务"的"最天下不要紧人"。"做不要紧人"是身为官情所缚的袁宏道意想中的"大自在人"——闲适者。

还是1595年,身为吴江县令的文人袁宏道,在致舅父龚惟长的另一封信中,提出了"人生五乐"。他说:

> 数年闲散甚,惹一场忙在后。如此人置如此地,作如此事,奈之何?嗟夫,电光泡影,后岁知几何时?而奔走尘土,无复生人半刻之乐,名虽作官,实当官耳。尊家道隆崇,百无一阙,岁月如花,乐何可言。然真乐有五,不可不知。目极世间之色,耳极世间之声,身极世间之鲜,口极世间之谭,一快活也。堂前列鼎,堂后度曲,宾客满席,男女交舄,烛气熏天,珠翠委地,金钱不足,继以田土,二快活也。箧中藏万卷书,书皆珍异。宅畔置一馆,馆中约真正同心友十余人,人中立一识见极高,如司

① 袁宏道:《袁宏道集笺校》,钱伯城笺校,上海:上海古籍出版社,2008年,第217—218页。

马迁、罗贯中、关汉卿者为主,分曹部署,各成一书,远文唐、宋酸儒之陋,近完一代未竟之篇,三快活也。千金买一舟,舟中置鼓吹一部,妓妾数人,游闲数人,泛家浮宅,不知老之将至,四快活也。然人生受用至此,不及十年,家资田地荡尽矣。然后一身狼狈,朝不谋夕,托钵歌妓之院,分餐孤老之盘,往来乡亲,恬不知耻,五快活也。士有此一者,生可无愧,死可不朽矣。若只幽闲无事,挨排度日,此最世间不紧要人,不可为训。古来圣贤,公孙朝穆、谢安、孙玚辈,皆信得此一着,此所以他一生受用。不然,与东邻某子甲蒿目而死者,何异哉?①

袁宏道所谓"人生真乐五种",一为声色玩赏之乐,二为宾客欢宴之乐,三为高朋雅聚之乐,四为风流冶游之乐,五为乐极而穷之乐。这五种"真乐",前四种均是以富贵打底,穷侈极欲之乐,而其乐的终究便是"家资田地荡尽矣,然后一身狼狈"。袁宏道以这个"乐极而穷"为人生真乐五种之最,实有大寓意的。大概而言,其寓意有二:其一,富贵之乐,并非可靠之乐,依仗富贵而乐,总不免穷极而终;其二,人生真乐之至,恰是穷极之际,"恬不知耻","只幽闲无事,挨排度日",做"最世间不紧要人"。袁宏道论的"五乐论",是含有深刻反讽和自嘲意味的,不可作字面理解。1595年的袁宏道,一方面是深感官场缚执而解脱不得,一方面又确有一腔新政利民的抱负欲展。他向亲友申明要做"最世间不紧要人",实在因为他正在做而且也愿意做"世间紧要人"。他的苦恼无奈是,"要紧人"做得不自在,而自在的"不要紧人"又做不了。在1596年的《李子髯》一信中,袁宏道提出"作诗"为"人生之寄"的观点。他说:

髯公近日作诗否?若不作诗,何以过活这寂寞日子也?人情必有所寄,然后能乐。故有以奕为寄,有以色为寄,有以技为寄,有以文为寄。古之达人,高人一层,只是他情有所寄,不肯浮泛虚度光景。每见无寄之人,终日忙忙,如有所失,无事而忧,对景不乐,即自家亦不知是何缘故,这便是一座活地狱,更说什么铁床铜柱刀山剑树也。可怜,可怜!大抵世上无难为的事,只胡乱做将去,自有水到渠成日子。②

① 袁宏道:《袁宏道集笺校》,钱伯城笺校,上海:上海古籍出版社,2008年,第205—206页。
② 袁宏道:《袁宏道集笺校》,钱伯城笺校,上海:上海古籍出版社,2008年,第241页。

其实，袁宏道提出人生真乐五种之说，荒诞反讽之外，何尝又不是于现实缚执中对人生大解脱的"寄兴"呢？后世学者以此五说批评袁宏道贪图声色享乐，实在冤枉了袁宏道。

二、为官与归隐的两难

1597年，袁宏道获解官之后，携友人往江浙一带游赏，"走吴、越，访故人陶周望诸公，同览西湖、天目之胜，观五泄瀑布，登黄山、齐云，恋恋烟岚，如饥渴之于饮食。时心闲意逸，人境皆绝"①。这期间的袁宏道，的确度过了他一生中短暂（约一年）的"最不要紧人"的闲适生活。

袁宏道本是极敏感多情于色相之人。在解官前，以县令之身视察当地灾情时，他游览灵岩，写出的是这样令人歆歔的文字：

> 石上有西施履迹，余命小奚以袖拂之，奚皆徘徊色动。碧鬈缃钩，宛然石发中，虽复铁石作肝，能不魂销心死？色之于人甚矣哉！……嗟乎，山河绵邈，粉黛若新。椒华沉彩，竟虚待月之帘；夸骨埋香，谁作双鸾之雾？既已化为灰尘白杨青草矣。百世之后，幽人逸士犹伤心寂寞之香趺，断肠虚无之画襹，矧夫看花长洲之苑，拥翠白玉之床者，其情景当何如哉？夫齐国有不嫁之姊妹，仲父云无害霸；蜀官无倾国之美人，刘禅竟为俘虏。亡国之罪，岂独在色？向使库有湛卢之藏，潮无鸱夷之恨，越虽进百西施何益哉？②

但是，在解官后的"心闲意逸"之际，袁宏道的游记所表现的是"只幽闲无事，挨排度日"的意绪。举《雨后游六桥记》为例：

> 寒食雨后，予曰此雨为西湖洗红，当急与桃花作别，勿滞也。午霁，偕诸友至第三桥，落花积地寸余，游人少，翻以为快。忽骑者白纨而过，光晃衣，鲜丽倍常，诸友白其内者皆去表。少倦，卧地上饮，以面受花，多者浮，少者歌，以为乐。偶艇子出花间，呼之，乃寺僧载茶来者。各啜

① 袁中道：《珂雪斋集》，钱伯城点校，上海：上海古籍出版社，1989年，第758页。
② 袁宏道：《袁宏道集笺校》，钱伯城笺校，上海：上海古籍出版社，2008年，第165页。

一杯,荡舟浩歌而返。①

这是很典型的被后世称为袁宏道"性灵小品"的文章。文字简略而又极为细致,写景状物、叙事抒情,真是"思淡词迁":感觉主导了思绪,声色落于文字,不是浓墨重彩的触目惊心,而是云淡风轻的生趣悦人。这篇短小的游记比之于唐宋柳宗元、苏东坡诸大家的游记,你会感觉它只是一幅简笔小景,尺幅局促而无远景可观。但是,袁宏道笔下文字,却又是这样独特的"简笔":字字贴切,而又字字空灵,看似无心涂写的笔触,却又笔笔触景追心。袁中道称袁宏道此间文字"人境皆绝",所言极是。只是需要解说的是,这"人境皆绝",也就是人境合一、心物不二的生动气象。

然而,即使在这"心闲意逸"的"闲适人生"中,袁宏道的感触体悟也并非一味地驻留于花香月媚。他游会稽(今绍兴),写《兰亭记》,为王羲之《兰亭序》引发如此感慨:

> 古今文士爱念光景,未尝不感叹于死生之际。故或登高临水,悲陵古之不长;花晨月夕,嗟露电之易逝。虽当快心适志之时,常若有一段隐忧埋伏胸中,世间功名富贵举不足以消其牢骚不平之气……羲之《兰亭记》,于死生之际,感叹尤深。晋人文字,如此者不可多得。昭明《文选》独遗此篇,而后世学语之流,遂致疑于"丝竹管弦""天朗气清"之语,此等俱无关文理,不知于文何病?昭明,文人之腐者,观其以《闲情赋》为白璧微瑕,其陋可知。②

"虽当快心适志之时,常若有一段隐忧埋伏胸中,世间功名富贵举不足以消其牢骚不平之气。"这样的说法,写于袁宏道"快心适志"之时,自然不是泛泛而论,他埋伏在胸中的"隐忧"和难以消解的"牢骚不平之气",实际上总不免以他的"闲适"的做派和诗文表现出来。

1598年,解官一年多的袁宏道,在家兄袁宗道的劝导下,赴北京候补,授顺天府教授职,至1600年,官升至礼部仪制主事。然而,这时的袁宏道似乎更有闲情逸趣于花鸟虫鱼和种种天地色相。只不过,他的《瓶史引》道出了

① 袁宏道:《袁宏道集笺校》,钱伯城笺校,上海:上海古籍出版社,2008年,第426页。
② 袁宏道:《袁宏道集笺校》,钱伯城笺校,上海:上海古籍出版社,2008年,第443—444页。

其胸中的"隐忧"和"牢骚不平之气"。该文说：

> 夫幽人韵士，屏绝声色，其嗜好不得不钟于山水花竹。夫山水花竹者，名之所不在，奔竞之所不至也。天下之人，栖止于嚣崖利薮，目眯尘沙，心疲计算，欲有之而有所不暇。故幽人韵士，得以乘间而踞为一日之有。夫幽人韵士者，处于不争之地，而以一切让天下之人者也。惟夫山水花竹，欲以让人，而人未必乐受，故居之也安，而踞之也无祸。嗟夫，此隐者之事，决烈丈夫之所为，余生平企羡而不可必得者也。幸而身居隐见之间，世间可趋可争者既不到，余遂欲欹笠高岩，濯缨流水，又为卑官所绊，仅有栽花莳竹一事，可以自乐。而邸居湫隘，迁徙无常，不得已乃以胆瓶贮花，随时插换。京师人家所有名卉，一旦遂为余案头物，无扦剔浇顿之苦，而有味赏之乐，取者不贪，遇者不争，是可述也。噫，此暂时快心事也，无狃以为常，而忘山水之大乐，石公记之。①

这里值得注意的是，袁宏道指出幽人韵士屏绝声色，钟情山水花竹，实为"不得不"，其意图不过是为了"处于不争之地，而以一切让天下之人者也"。山水花竹非世人争逐乐受之物，占据它们无争夺之忧，不会惹祸。在《瓶史》中，他纤毫毕致地描绘瓶中养花插花的技巧、程序，体贴万分地描绘瓶花的姿容风韵，影映的是他如此独特的境遇："幸而身居隐见之间，世间可趋可争者既不到，余遂欲欹笠高岩，濯缨流水，又为卑官所绊，仅有栽花莳竹一事，可以自乐。"这样的"闲适"，若以为"独善"，自然是有很深刻的"不得不"的委屈迁就的。②

袁宏道在诗文中倡导、讴歌闲适，要求大解脱、做最不要紧人。然而，真从官情世道中解脱出来，做了"闲适人"，时间久长了，他又不禁眷恋市井，怀念世众。他1601年初居柳浪不久，给友人陶周望的信称"山居颇自在"，"闲适之时，间亦唱和。柳浪湖上，水月被搜，无复遁处"，而且体会到过往"只以精猛为工课"之误，学道之要是以"冷淡人情"的"任运"为工课。③ 然而，不过

① 袁宏道：《袁宏道集笺校》，钱伯城笺校，上海：上海古籍出版社，2008年，第817—818页。
② 阿英说："《瓶花斋》一集，表现了中郎对时局最复杂的苦闷，也说明了他自己内心冲突最激烈的过程。此集作时，他正在京师，小人当道，正义难伸，倭议纷纷，时局严重……他目击种种的失败，愤慨达于极点……他拼命地压抑自己愤怒的感情，想发展他的'嘿'之哲学，把自己对'时事'的注意力，牵扯到许多琐碎的事情上。"参见袁宏道：《袁宏道集笺校》，钱伯城笺校，上海：上海古籍出版社，2008年，第1763页。
③ 袁宏道：《袁宏道集笺校》，钱伯城笺校，上海：上海古籍出版社，2008年，第1244页。

六年,1606年再致信陶周望却说:

> 山居久不见异人,思旧游如岁。青山白石,幽花美箭,能供人目,不能解人语;雪齿娟眉,能为人语,而不能解人意。盘桓未久,厌离已生。唯良友朋,愈久愈密。李龙湖以友为性命,真不虚也。①

与这封信相呼应的是他1604年的组诗《甲辰初度》之一:"闲花闲石伴疏慵,镜扫湖光屋几重。劝我为官知未稳,便令遗世亦难从。乐天可学无杨柳,元亮差同有菊松。一盏春芽融雪水,坐听游衲数青峰。"②袁宏道是二度称病辞官之后,在柳浪山居,但隐居久了,他体会到的是人情冷暖、市井繁寂,非可以山风水月、花木鸟鱼替代。对于他,入世为官不妥当,但遗世独立也难持久。正因为不能真正忘怀世故人情,山居的闲适就有"不得不"为之的自我放逐的无奈与苦涩。"一盏春芽融雪水,坐听游衲数青峰。"这看冰雪消融、春芽吐翠的闲适者,比之于那寂寞游走于青峰间的僧人,是加倍的寂寞和"不要紧"的。因为他并不真正安心于这寂寞和"不要紧"。

三、"闲适"的美学遗产

1606年,袁宏道结束柳浪山居,赴北京任吏部郎官。他这次做官约两年,同样勤勉为政,出使陕西主持乡试(典试秦中),也是革故鼎新。但终了,1608年他依然以病请辞。归乡游途中,他撰写《游苏门山百泉记》,说道:"举世皆以为无益,而吾惑之至,捐性命以殉,是之谓溺。"但是,他又说"溺"只是以"常情"论为"至怪",以"通人"看却是"人情"。关于自己,他说:

> 百泉盖水之尤物也。吾照其幽绿,目夺焉。日晃晃而烁也,雨霏霏而细也,草摇摇而碧也,吾神酣焉。吾于声色非能忘者,当其与泉相值,吾嗜好忽尽,人间妖韶,不能易吾一盼也。嗜酒者不可与见桑落也,嗜色者不可与见嫱、施也,嗜山水者不可与见神区奥宅也。宋之康节,盖异世而同感者,虽风规稍异,其于弃人间事,以山水为殉,一也。或

① 袁宏道:《袁宏道集笺校》,钱伯城笺校,上海:上海书籍出版社,2008年,第1274页。
② 袁宏道:《袁宏道集笺校》,钱伯城笺校,上海:上海古籍出版社,2008年,第1052页。

曰:"投之水不怒,出而更笑,毋乃非情?"曰:"有大溺者,必有大忍,今之溺富贵者,汩没尘沙,受人间摧折,有甚于水者也。抑之而更拜,唾之而更谀,其逆情反性,有甚于笑者也。故曰忍者所以全其溺也。"曰:"子之于山水也,何以不溺?"曰:"余所谓知之而不能嗜,嗜之而不能极者也,余庸人也。"①

这篇游记,写于1609年,是袁宏道以43岁辞世前的一年。他称自己对于山水闲逸之情"知之而不能嗜,嗜之而不能极",即"有嗜而不溺",承认自己实为"庸人"而非"通人"。这其实是他自己一生性情的自白。他本是热爱自由、向往自然的,但是他又不能如李贽一般"捐性命以殉",家国亲朋,都是他终其一身牵扯不舍的情节。"劝我为官知未稳,便令遗世亦难从",这是袁宏道人生根本的性情纠结,他的矛盾在于此,他的深刻生趣也在于此。他三度入仕,三度致仕,无去无归,死而后已。1598年以后的袁宏道,呕心沥血要寻求"安于常人"的"平易质实",极而言之,要寻得庄子式的逍遥。"惟能安人虫之分,而不以一己之情量与大小争,斯无往而不逍遥矣。"②然而,正如甘于做泥涂之龟的庄子心怀的却是高山真人之志,而袁宏道不仅不能安于人虫之分,甚至于真做"不要紧"的"常人",也是不得安心的。因此,他之求闲适,实在是因为背面有为天下的大志不甘。就此而言,"闲适人生"确实是"兼济天下"的文人士夫的另一个面目,这面目展现为美学,是对功利人生的补充超越——它以超功利的闲情逸致灌注与人生自由灵动,它本质上是一种由我及物、由物及心的"达"——达至人生于世的自然自在。袁宏道畅舒性灵而求闲适,人生意义就在于此。

袁宏道的"闲适人生",以其撰写的小品文为体裁,造就了一种亲切、鲜活、即物即我的审美情趣及审美方式。这种审美方式,即非审美的静观,也非由我及物的移情,而是在我与物相遇的当下,我的生命舒张,感官与物象自然沟通,在身心调适中,我的眼耳手足肌肤与物象一同朗然于天地光景中。我们且看袁宏道《瓶史》写"浴花"一则:

① 袁宏道:《袁宏道集笺校》,钱伯城笺校,上海:上海古籍出版社,2008年,第1484页。
② 袁宏道:《袁宏道集笺校》,钱伯城笺校,上海:上海古籍出版社,2008年,第796页。

 夫花有喜怒寤寐晓夕,浴花者得其候,乃为膏雨。澹云薄日,夕阳佳月,花之晓也;狂号连雨,烈焰浓寒,花之夕也。唇檀烘目,媚体藏风,花之喜也。晕酣神敛,烟色迷离,花之愁也。欹枝困槛,如不胜风,花之梦也。嫣然流盼,光华溢目,花之醒也。晓则空亭大厦,昏则曲房奥室,愁则屏气危坐,喜则欢呼调笑,梦则垂帘下帷,醒则分膏理泽,所以悦其性情,时其起居也。浴晓者上也,浴寐者次也,浴喜者下也。若夫浴夕浴愁,直花刑耳,又何取焉。浴之之法,用泉甘而清者细微浇注,如微雨解酲,清露润甲。不可以手触花,及指尖折剔,亦不可付之庸奴猥婢。浴梅宜隐士,浴海棠宜韵致客,浴牡丹、芍药宜靓妆妙女,浴榴宜艳色婢,浴木樨宜清慧儿,浴莲宜娇媚妾,浴菊宜好古而奇者,浴腊梅宜清瘦僧。然寒花性不耐浴,当以轻绡护之。标格既称,神采自发,花之性命可延,宁独滋其光润也哉?①

 这则在《瓶史》中标题为"洗沐"的文章,全文更长。在常人看来,如此说道"浴花",实在神乎其神,小题大做了。然则,袁宏道视花为物,非视之为无情性之植物,而如视人一般,同以"性灵"视之。花既有"性灵",爱花赏花者,自然当以"性灵"的立场与之相待遇。袁宏道主张"悦其性情,时其起居",不仅是主张依循花的生物节律伺养之,而且主张尊重花的个性,不同性情的花当由具有相应性情的人来伺养。袁宏道虽然在这里用了指述人的行为情态的"梦""醒""愁""喜"等词语指述花的生活,但意不在将花拟人化,而是主张"性情"本来是天下万物与人类共有的,不能以"性情"待物者,绝不可得物之生趣也。"夫赏花有地有时,不得其时而漫然命客,皆为唐突……若不论风日,不择佳地,神气散缓,了不相属,此与妓舍酒馆中花何异哉?"②赏花本为"求雅",而不懂花的性情,不能以性情待之,反成恶俗。袁宏道由此开拓的审美空间,可以称为一个以"性情"为核心,由我生物,由物悦情的生命空间。

 袁宏道的闲适小品,发之于物我并生的性情,落实于市井人生,更酿造出在天地景物风致中看人生、赏玩人情世故的审美意绪。他的西湖纪游诸篇,都是这样的"闲适"小品。比如《西湖二》:

① 袁宏道:《袁宏道集笺校》,钱伯城笺校,上海:上海古籍出版社,2008年,第824页。
② 袁宏道:《袁宏道集笺校》,钱伯城笺校,上海:上海古籍出版社,2008年,第827页。

西湖最盛,为春为月。一日之盛,为朝烟,为夕岚。今岁春雪甚盛,梅花为寒所勒,与杏桃相次开发,尤为奇观。石篑数为余言,传金吾园中梅,张功甫家故物也,急往观之。余时为桃花所恋,竟不忍去。湖上由断桥至苏堤一带,绿烟红雾,弥漫二十余里。歌吹为风,粉汗为雨,罗纨之盛,多于堤畔之草,艳冶极矣。然杭人游湖,止午未申三时,其实湖光染翠之工,山岚设色之妙,皆在朝日始出,夕舂未下,始极其浓媚。月景尤不可言,花态柳情,山容水意,别是一种趣味。此乐留与山僧游客受用,安可为俗士道哉!①

西湖纪游,本当以西湖景致为对象,以其变迁风韵为主题。而袁宏道笔墨敷衍出来的,却是风物中的人间性情,褒贬抑扬,不脱山水晨昏之灵气,但更渲染出意味醇厚的人情世态。这样的以景托人、借景写人的文学趣味,虽不可说是袁宏道孤心独发,但却是他将之推广提升到中兴之景。明清之际张岱的游记小品,实深得袁宏道真传。比如张氏的《西湖七月半》,无疑有很重的袁宏道《西湖》组文的印迹。兹录《西湖七月半》上半部分如下:

西湖七月半,一无可看,止可看看七月半之人。看七月半之人,以五类看之:其一,楼船箫鼓,峨冠盛筵,灯火优傒,声光相乱,名为看月,而实不见月者,看之。其一,亦船亦楼,名娃闺秀,携及童娈,笑啼杂之,环坐露台,左右盼望,身在月下,而实不看月者,看之。其一,亦船亦声歌,名妓闲僧,浅斟低唱,弱管轻丝,竹肉相发,亦在月下,亦看月,而欲人看其看月者,看之。其一,不舟不车,不衫不帻,酒醉饭饱,呼群三五,跻入人丛,昭庆、断桥,喧呼嘈杂,装假醉,唱无腔曲,月亦看,看月者亦看,不看月者亦看,而实无一看者,看之。其一,小船轻幌,净几暖炉,茶铛旋煮,素瓷静递,好友佳人,邀月同坐,或匿影树下,或逃嚣里湖,看月而人不见其看月之态,亦不作意看月者,看之。②

① 袁宏道:《袁宏道集笺校》,钱伯城笺校,上海:上海古籍出版社,2008年,第423—424页。
② 张岱:《陶庵梦忆》卷七,清乾隆五十九年王文诰刻本。

中国古典美学中的物、光、风

北京师范大学哲学学院　刘成纪

中国古典美学的发展过程，一般可描述为从物象、意象到意境的嬗变过程，即从"观物取象"到"游心造境"。从这个序列不难看出，物象是中国古典美学的起点。关于物象何以可能的讨论，人们一般从主体的感知方面找原因，即所谓"美不自美，因人而彰"。但仔细想来，问题并不是如此简单。比如，自然物之所以在人的眼中显象，一方面和人的感知能力有关，但人的感官之所以能够形成对对象的感知，却又必须以自然物的"可感性"作为先决条件。那么，自然物为什么是可感的？在人介入之前，自然本身是否具有为物赋形的前置性力量？在中国古典美学中，《易传》和道家广泛涉及这种"物自显象"的观点，从而为审美形象的形成确立了不可动摇的物性基础。下面，本文将通过对"物""风""光"诸范畴的讨论，考察中国古典美学如何认识自然本身向形象开显的问题，并借此对现代以来泛主体化的美学史观做出校正。

一、物

在中国古典美学中，"物论"于美论而言具有奠基的意义。《易·系辞》云："昔包牺氏之王天下也，仰则观象于天，俯则观法于地，观鸟兽之文与地之宜，近取诸身，远取诸物，于是始作八卦，以通神明之德，以类万物之情。"从美学角度看这种"观物取象"之论，物明显构成了审美形象诞生的坚实背景。同时，就艺术而言，人们一般认为，艺术表达是艺术家主观情志的抒发，

但在中国古典美学中,"物性的根基"却依然构成了"艺术作品最直接的现实"。① 比如,古诗中的言志总是以托物为前提,达情总是以写景为寄寓。由此,在物、象、情三者之间,对物性的理解,而不是对人性的体认,就成为中国古典美学的基本问题。

那么,物是什么?它如何与美发生关联?一般而言,我们生存的世界是一个被形形色色的物填充的世界,被人感知与否并不能构成物之为物的决定因素。这是因为,诉诸人感官的是物之现象,而在现象的背后,则存在着作为材料或实体存在的物自身。在美与物的关系中,人们一般认为,事物可以诉诸现象直观的侧面是美,隐匿在现象背后的实体性存在是真。但在中国古典美学,尤其是道家哲学中,这种真却代表着美的最本质层面。"圣代复元古,垂衣贵清真",它因无象而表征着事物的本相,从而与自然、素朴,甚至自由等概念相联系。与这种"无象"的"真美"相比,为人的感知力重构的现象世界往往因"失真"而陷入第二义,而且极易导致对美之真身的遮蔽。老子所谓的"五色令人目盲,五音令人耳聋,五味令人口爽",正是强调了色、声、味的世界与世界本相的隔离。后来,从庄子的"得意忘言"到王弼的"得意忘象",则因为看到了代表事物真实性状的"物意"的本源性,而将虚妄的言、象世界作为审美活动必须超越的对象。

《庄子·天道》云:"极物之真,能守其本。"如果说现象的背后隐匿着物之真身,而这真身又代表着美的本相,那么这真身存在的根据又是什么?按照道家哲学的设定,决定着世界本相的东西不是别的,就是本体之道。道被"有"和"无"共同规定,但在根本意义上,"无"又比"有"更具本源性。比如老子云:"道生一,一生二,二生三,三生万物。"这句话中的"一",明显意指最原初的"有"。进而言之,如果"一"为道所生,就意味着道的始基不可能是"有"或"一",而只可能是作为"有"或"一"存在根据的"无"。老子云:"天下万物生于有,有生于无。"正是将有无对待的道论进一步推进到了"以无为本""无中生有"的本无论。

道家以无作为世界的底色,在本体论上是一个重要的澄清。但是,这种澄清并不是消极的,而是要为物从不存在走向存在确立一个无法继续还原

① 〔德〕马丁·海德格尔:《林中路》,孙周兴译,上海:上海译文出版社,1997年,第21页。

的始基。老子云"无名天地之始,有名天地之母",正是将"无"作为万物创化的始基来看待。老子又云:"故常无欲以观其妙。"这里作为无之属性的"妙",预示着一种变化多端、无法把握的可能性。这种可能性,就其内在深度而言是无极,就其向外部世界敞开而言是无限。无的无极性和无限性为其向物的演化提供了时间性的起点和空间性的背景。

从以上分析可以看出,道家的无不是消极的虚无,而是一种创化的伟力;它也不是不存在,而是以无形式开启着无限的存在。与物表象的明晰性相比,它是混沌;与物存在的确定性相比,它是扑朔迷离的恍惚。但正是这种非明晰、非确定的特征,使其具有了向物之明晰和确定生成的无限可能。在道家看来,最能表征这种混沌与恍惚的东西是气[①],据此,以无为本的道论又可被具体表述为元气自然论。如庄子云,万事万物"察其始而本无生;非徒无生也,而本无形;非徒无形也,而本无气";但它"杂乎芒芴之间,变而有气,气变而有形,形变而有生"。(《庄子·至乐》)也就是说,万物一方面本于无,另一方面源自自然的一气运化。所谓的物就是阴阳之气的凝聚和物态化。至此我们可以看到,由于有形的自然物以无作为其存在的本质,所以它的美不局限于事物的感性外观,而是以其深层意味("妙")为根据。同时,由于自然物内部包蕴着充满动能的元气,所以它是有生命的。这种内置于物之核心处的生命被庄子称为"机"——"种有几……万物皆出于机,皆入于机。"(《庄子·至乐》)它以最具本己性的内驱力使万物形成、演化,并在外涌的边界处显现为不同的形体。

无之美在其妙,气之美在其运化的活力,物之美在其对生命动能的包蕴。但就审美活动必须寄于形象的特点而论,这种内在的活力必须外化为感性形象。"物生而后有象,象而后有滋。"(《左传·僖公十五年》)既然物内部的强大生命动能使其向形象开显,那么它的感性就不仅仅源于人的外部感知,而是更根本地植根于它向形象生成的内在潜质。从美学角度讲,这种事物自身"辉煌地呈现的感性"[②],要求欣赏者向它特有的、强有力的形象表

[①] 晋人潘岳《西征赋》云:"古往今来,邈矣悠哉,寥廓惚恍,化一气而甄三才。"《文选·潘岳·西征赋》李善注:"寥廓惚恍,元气未分之貌。"

[②] 〔法〕杜夫海纳:《审美经验现象学》上册,韩树站译,北京:文化艺术出版社,1996年,第115页。

示敬意,而不是凌驾其上。也就是说,这里的审美对象首先是"美者自美",然后才是"因人而彰";首先是"物自显象",然后才是人的"观物取象"。于此,物似乎主动地规定着自己的形象标准、维护着自己的独立性,在审美主体介入之前已经自我完成。

二、光

中国古典美学对自然物生命本质和表象能力的肯定,提示给人一种全新的审美观。这种观点使物超越了质料的意义,具有了内在的审美潜质和深度。但必须注意的是,自然物的生命特质并不能构成使其显象的充分条件。这是因为,作为事物内部支撑的无、道、气、生命等范畴代表的是一种力的势能,它们能够提供的是向形象生成的可能性,而非形象的现实形态。要将这种可能性转化为审美的现实对象,还必须借助其他手段。

中国古典哲学中的道,既是一个本体性的范畴,又是一个功能性的范畴。那么,作为功能性范畴的道怎样促成了万物的显象呢?老子在《道德经》中讲:"道之为物,惟恍惟惚。惚兮恍兮,其中有象,恍兮惚兮,其中有物。"在这段话中,老子谈了作为材料的物向作为形象的物转化的问题。所谓的"恍"是光的瞬间闪现,所谓的"惚"则指对象陷入不能被感知的黑暗。①"恍"与"惚"的交错预示着光明与黑暗相互斗争的胶着状态,而物的显象则明显是指一个对象在光的烛照下由遮蔽到敞亮、由幽玄转入澄明。这样看来,如果说终极之道是不可谈论的,甚至是不可感知的,那么,道家哲学则在现象界找到了最能代表道的本相的可见的对象。这个对象就是为物赋形

① 老子虽然用"恍惚"指称有无交合的混沌状态,但"恍"与"惚"又明显代表了事物存在的两种不同形状。其中,从"惚"到"恍"导致象的生成("惚兮恍兮,其中有象"),从"恍"到"惚"导致象还原为物("恍兮惚兮,其中有物"),这里明显是用"恍""惚"分别喻指光明与黑暗。另外,与"恍""惚"对应,《道德经》云:"故常无欲以观其妙,常有欲以观其徼。""道冲,而用之或不盈。渊兮,似万物之宗;湛兮,似或存。"这中间的"恍"与"有""阳""徼""湛"相类同,"惚"与"无""阴""妙""渊"相仿佛。按《说文解字》"徼,光景流也,从白从放",《辞海》"湛,清澈",与"恍"均倾向于外显、光明义;《毛传》注《诗·大雅·皇矣》"是绝是忽"云"忽(惚),灭也",《说文解字》"渊,回水也"意指深潭;《道德经》王弼注"常无欲以观其妙"云"妙者,微之极也",均倾向于内敛、黑暗义。也就是说,虽然历史上对老子的"恍惚"有诸多解释,但以此指称光明与黑暗的交错是无疑的。

的光。

　　《庄子·天地》篇中讲到一则寓言："黄帝游于赤水之北,登乎昆仑之丘而南望,还归,遗其玄珠。使知索之而不得,使离朱索之而不得,使喫诟索之而不得也。乃使象罔,象罔得之。"这里所谓的"象罔",是实象也是虚象。它徘徊在有无之间,与本体之道最接近。"玄珠"可视为道的象征,也可视为那尚未表现为形象、被遮蔽于黑暗之中的实体之物。那么,这种穿行于有无之间的"象罔"是如何形成的呢?《道德经》云:"视之不见名曰夷,听之不闻名曰希,抟之不得名曰微……是谓无状之状,无物之象,是谓恍惚。迎之不见其首,随之不见其后。执古之道以御今之有。能知古始,是谓道纪。"这里的"夷""希""微",都是在形容实体之物或本体之道的超验品质,而与它们最接近的"象罔"则是"无状之状,无物之象"。对于这种"象外之象"的生成,老子用了"恍惚"来描述。也就是说,象罔产生于光明与黑暗的交错中。光明压倒了黑暗("惚兮恍兮"),隐匿的实体就表现为"象";黑暗袭来淹没了光明("恍兮惚兮"),事物就回到遮蔽状态,重新还原为"罔"。从这种分析看,被今人作为美学范畴反复讨论的"象罔",其实是有其存在的物质性背景的。光是它在有、无之间穿行的立法者("道纪"),它的存在依托于光明与黑暗的互动和消长。

　　在传统意义上,我们一般将古典哲学中的光作为一种隐喻来看待,但事实上,它却包含着对实体世界向现象世界生成的真知灼见。《庄子·庚桑楚》云:"宇泰定者,发乎天光。发乎天光者,人见其人,物见其物。"也就是说,实体性的物要想成为可观照的象,必须"烛之以日月之明",必须借助于"十日并出,万物皆照"。(《庄子·齐物论》)比较言之,如果说道是万物之宗,那么光就是万象之宗。老子云:"道充而用之,或不盈。渊兮似万物之宗。解其纷,和其光,同其尘,湛兮似或存。吾不知谁之子,象帝之先。"在这段话中,老子除了强调道以其虚无的本性成为万物之宗外,光的作用也被强调——它被看成使万物为人湛然显象的决定者。这光既是"道之子"("吾不知谁之子"),也是象之源("象帝之先")。

　　从以上分析看,道是创化万物的力量,由其衍生的光则是为万物赋形的直接力量。道不可直接被言说、被感知,那么它就用被光表现的形象被言说、被感知。由此,光也就成了决定现象存在的最具本源性的现象。老子讲:"万物负阴而抱阳,冲气以为和。"这句话被黑格尔解释成"宇宙背靠着黑

暗的原则,宇宙拥抱着光明的原则"①,是很有道理的,因为陷于黑暗就意味着它的存在受到威胁,所以世间万物存在的基本姿态就是背靠黑暗而拥抱光明,甚至在超越的层面上,进一步"为光明的原则所拥抱"②。按照这一思路,日本美学家今道友信曾对《庄子·逍遥游》中的鲲鹏之变做过颇具想象力的解释。在他看来,"北冥有鱼"的"北"在中国古典哲学中意味着阴,也就是两极之中否定的一极,那是昏暗的地的方向。北冥之鲲在形变的过程中飞向南方,这意味着向两极中积极的一极,即向明亮的充满光的方向飞去。南冥的天池正是那光的国度,是光在具象世界中的显形。③

在中国道家和西方基督教关于创世问题的思考中,虽然道和基督教的上帝有很大差别,但它们对光表现万物的巨大作用却给予了同样的肯定。在《圣经·创世纪》的开篇,基督教的先哲这样描述世界的创造过程:

> 起初,神创造天地。地是空虚混沌,渊面黑暗;神的灵运行在水面上。神说:"要有光",就有了光。神看光是好的,就把光暗分开了。神称光为昼,称暗为夜。有晚上,有早晨,这是头一日。

上帝在创世的第一日,在创造天地之后就马上创造了光,这绝不是偶然的。因为虽然天地已被创造,但如果沉浸在一片永远也无法显象的黑暗里,那么它仍然会因无法被感知而成为一种无意义(虚无)的存在。只有有了光的烛照,那处于幽暗状态的存在物才会在世界中显形,物才会由材料转化为形式。

老庄之道和神学的上帝作为一种无法在现象界显形的东西,它们都需要一些代理者来完成化育万物并使之显形的工作。在基督教创世神话中,上帝在第一天即创造了光,这意味着光在一切造物中最接近上帝,在现象世界中最具形而上属性。也正是在这个意义上,基督教虽然拒绝将上帝搞成物质性的偶像,但却从不拒绝他以光的形象对圣徒显形。与此对应,中国的哲学之道无声无臭,无形无象,这种玄妙莫测的存在就更需要在现象界寻找替身,更需要一种普遍意义的现象作为具体现象的决定者。于是,道生出了

① 〔德〕黑格尔:《哲学史讲演录》第 1 卷,北京:商务印书馆,1997 年,第 128 页。
② 〔德〕黑格尔:《哲学史讲演录》第 1 卷,北京:商务印书馆,1997 年,第 128 页。
③ 参见〔日〕今道友信:《东方的美学》,蒋寅译,北京:生活·读书·新知三联书店,1991 年,第 124—125 页。

阴和阳(黑暗与光明),前者代表对世界的否定,指向虚无和不存在;后者代表对世界的肯定,指向实有和一切可被感知的形象。

《淮南子·原道训》云:"夫无形者,物之大祖也;无音者,声之大宗也。其子为光,其孙为水。皆生于无形乎!夫光可见而不可握,水可循而不可毁。故有像之类,莫尊于水。"在这段话中,光被置于无形、无音的道和作为"有象之物"的水之间。这种特异的"物"一方面因"可见"而是一种形象,另一方面因"不可握"而与现实中的物拉开了距离。它最接近道,所以是道之子;它又使万物显象,所以是水之父。这种中介位置使其成为从道、到物、再到象的接引者,它的任务就是实现自然物从遮蔽到无蔽、从黑暗到敞亮的转渡。

三、风

道家是以道统摄世界,以光表现世界。前者使万物在本性上冥合为一(齐物),后者使万物以形体的差异表现为多。但是,光对世界的表现是静态的,它只能使物呈现出形象而不能发出声响,只能呈现出静象而不能表现为动象。光的这种特点,极类似于尼采对古希腊日神精神的界定。在尼采看来,阿波罗这个通体发亮的光明之神,代表着一种"严肃的宁静"。这种静穆是造型艺术所具有的根本精神。[①] 比较言之,道家哲学的"光",从宏观方面讲,它为万物赋形;从微观方面讲,它也可以决定艺术作品的造型,因为光线的明暗强弱使艺术表现的对象具有了立体感。这种比较意味着,在老庄和尼采之间,虽然前者偏重物在光中的显形,后者偏重艺术作品的造型,但他们对光的属性的认定是一致的。

与日神的宁静相对应,尼采用酒神精神来指称古希腊艺术精神内在的动荡和放纵,并以此指代古希腊音乐、抒情诗以及悲剧合唱队的精神取向。比较言之,酒神只能使人放纵,只对人有效,它无法使没有"饮酒嗜好"的自然物体现出狂放的动感。从这个角度讲,酒神精神对中国哲学中的自然问题缺乏描述力。那么,在无限广大的自然生命空间中,那赋予世界活跃的生

① 参见〔德〕尼采:《悲剧的诞生》,李长俊译,长沙:湖南人民出版社,1986年,第22、73页。

命动感和音乐感的东西是什么？庄子认为不是别的，就是那使自然山林在"大块噫气"中亦舞亦歌的风。如《庄子·齐物论》云：

> 夫大块噫气，其名为风。是唯不作，作则万窍怒呺，而独不闻之翏翏乎？山林之谓佳，大木百围之窍穴，似鼻，似口，似耳，似枅，似圈，似臼，似洼者，似污者；激者，謞者，叱者，吸者，叫者，譹者，宎者，咬者，前者唱于，而随者唱喁。泠风则小和，飘风则大和，厉风济则众窍为虚。而独不见之调调，之刀刀乎？

风的形成，来自于天地间自然之气的流动。这种流动被中国古典哲学解释为阴阳二气不断平衡和失衡的结果。比较言之，在一体之道的统摄下，如果说光通过使物显象成为自然向美生成的决定因素，那么风则通过使物运动而给人提供一个充满动感之美的自然界。风与道的关系，在道家哲学中有充分的强调。比如，从世界生成的角度看，道家讲气化论，所谓的气化是指自然之气的运动，而气之运动所表征的可感对象正是风。从存在论角度看，世界的存在被道家描述为风中的存在。像老子所讲的"冲气以为和"，这里的"冲气"意味着"气"在运动中体现它的力量，世界的和谐也是在气的运动中表现的一种动态和谐。老子《道德经》又云："天地之间，其犹橐籥乎？虚而不曲，动而愈出。"这里的"橐籥"指风箱。如果说天地是一个大风箱，那么自然万物的存在必然是一种为风鼓荡的动态的存在。

道家哲学是一种自然哲学。对于这种哲学而言，风与光绝不是一般的自然现象，而是构成其哲学体系的重要范畴。从老庄关于风的大量论述看，老子从抽象的道讲到气，再讲到风，更多关涉风的哲学本源和存在性状问题；庄子则更重视风的现实表现和超越性价值。在庄子看来，现实中的生命物总有被其所属物种限定的侧面，这种限定意味着不自由。比较言之，风虽然被道或气限定，但它无翼而飞，与现实中的人或物相比，拥有更大的自由。据此，对风的凭附就成为人或物超越自身局限的重要手段。庄子云："列子御风而行，泠然善也，旬有五日而后返。"（《庄子·逍遥游》）涉及的就是由对风的凭附达至自由的问题。在《秋水》中庄子又讲："夔怜蚿，蚿怜蛇，蛇怜风，风怜目，目怜心。"其中，蚿之所以羡慕蛇，是因为"吾以众足行，而不及子之无足"；蛇之所以羡慕风，是因为风不但无足，而且无形，却可以"蓬蓬然起

于北海,蓬蓬然入于南海"。庄子以上关于风的认识有三点值得注意:其一,风因无形而近道,这从经验层面论证了风的本源性;其二,风是自由的形式,物对风的凭附就是对自由的凭附;其三,在《庄子》一书中,多次提到"风起北方",发于北海,入于南海。这中间,如果北方代表阴的方向,与黑暗阴冷相联系,南方代表阳的方向,与光明温暖相联系,那么,风从北向南的运动就代表着一种理想。自然物通过对风的凭附入于这一理想的居地,就代表着自由理想的达成。

风与物之运动、自由及理想的关联,在《庄子·逍遥游》"鹏鸟南飞"一节得到了集中的体现。其中,大鹏飞翔的目的地是象征光明之地的南方的天池,但对于这个"不知其几千里""其翼若垂天之云"的庞然大物来讲,风的强力支撑仍然构成了使飞翔成为可能的物质性背景。庄子讲:"是鸟也,海运则将徙于南冥。"关于"海运",宋林希逸《南华真经口义》云:"海运者,海动也。……海运必有大风,其水涌流,自海底而起,声闻数里。言必有此大风,而后可以南徙也。"[1]清人胡文英在《庄子独见》中的解释更直接:"海运言气之流转,或指为飓风。"[2]此外庄子也讲:"鹏之徙于南冥也,水击三千里,抟扶摇而上者九万里,去以六月息者也。野马也,尘埃也,生物之以息相吹也。""风之积也不厚,则其负大翼也无力。故九万里,则风斯在下矣。而后乃今培风,背负青天而莫之夭阏者,而后乃今将图南。"这里明显是将风看成了大鹏高飞远举的背后推动力。这"卷起漩涡的飓风"积聚起的巨大力量使大鹏借势腾空而起,在南飞的过程中托起它的双翼,直至达到理想的居地。

在庄子看来,风不但是使物由静转动、摆脱现实羁绊的强大助力,而且也是万物发出声响的根源。从上引《齐物论》"大块噫气,其名为风"一节可以看出,声音的产生正是来自风与自然界各种实存之物的相互撞击——当风掠过山林,钻入形状各异的洞穴,整个山林也就在风与树梢、洞穴的遭遇中发出千万种不同的声响,从而形成伟大的自然之音。

在《齐物论》中,庄子将声音分为三类,即天籁、地籁和人籁。其中,作为给予万物声音的本源性的风就是天籁,即声音在现象层面的本体,或者说使

[1] 崔大华:《庄子歧解》,郑州:中州古籍出版社,1988年,第5页。
[2] 崔大华:《庄子歧解》,郑州:中州古籍出版社,1988年,第5页。

万物之声成为可能的东西。① 而大地上的"众窍"与风的遭遇则产生作为"大地风琴"的地籁，这是大自然发出的乐音。至于人籁，庄子认为"人籁则比竹是已"。这是讲作为艺术存在的音乐来自于人工制造的乐器，来自于乐器对风之强弱及流向的人为改造。确实，在音乐演奏中我们常可以看到，一根竹笛之所以能奏出悠扬嘹亮的乐音，原因并不在于竹笛本身，而在于手指的起落改变了笛腔中风的自然流向；一把弹拨乐器之所以能发出"大珠小珠落玉盘"般的美妙之音，原因也不在于琴本身，而在于被拨动的琴弦在风中的震荡。在这里，风也就理所当然地成为声音、乐音、音乐在现象层面的本源。

林希逸曾在对庄子《齐物论》的注解中指出："万物之有声者，皆造物吹之。"② 其中的"造物"，是指促成万物存在、生成、演化的道。那么，作为"造物"的道怎么与声音建立联系呢？我们可以按照声、风、气、道的顺序作如下的推定，即：声音来自风，风来自气，气源于道；或者反向说，道生气、气生风，风生声，声又反过来与道呼应。这样，从声到风，从风到气，从气到道，从道再回到发出"调调、刀刀"之声的万物，就在实有和现象界形成了一个有趣的循环。这个循环也许经不起科学的推敲，但在经验层面却是合理的。比如，后世中国人在生活实践中创造了"风声""风气"等语词，他们显然像庄子一样感悟到了风是一种一边通向声、一边通向气的中介性存在。与此相类似，为万物赋形的光也是一种中介性存在，它向上通向道，向下通向形，这也是中国人创造出"道光""光色"之类语词的根源。由此看来，虽然道这一范畴对中国哲学而言具有本体的意义，但它无形无声的特点却妨碍了对其进行审美的表达。在此，光与风也就成了道从本体向现象、从哲学向美学转渡的桥梁。

四、审 美 世 界

老子在《道德经》中讲："万物负阴而抱阳，冲气以为和。"从哲学层面看，

① 宋人赵以夫《庄子内篇注》云："声出众窍，谁实怒之？"从《齐物论》看，使众窍发怒的是风，而风即是天籁。在《齐物论》中，庄子对天籁有直接的解释，即："大块噫气，其名为风。是唯不作，作则万窍怒呺。"众窍的声音来自对风的凭附，只有风的声音来自它自己，这就是庄子讲的天籁——"夫吹万不同，而使其自己也"。

② 崔大华：《庄子歧解》，郑州：中州古籍出版社，1988年，第45页。

由阴阳指代的万物存在的空间格局与大气对这个空间格局的充盈,共同构成了一个完整的世界轮廓。从诗学和美学的层面看,光和风作为最初向人显形的有形之物,前者使自然成为可视的存在,后者使自然成为可听的存在。在这里,风与光也就成了万物作为现象性存在的最初规定。在现代汉语中,中国人总爱用"风光"来称谓自然界美丽的景色,这绝不是偶然的,它们的一个共同意指就是将风和光当作了物象之美最抽象、最简洁的形式。也就是说,我们欣赏具体的自然美景并不是欣赏风和光,但没有风和光,大自然就无法显现出美丽的形象。这样,风光作为使万物成为形象的形象,也就可以指代一切形象。

在自然界中,风和光既是现象,又是为万物赋形的力量。光的本质是静的,而风的本质是动的。在动静之间,世界中一切物象之美的现实表现似乎都可归结为这两种力量的结合。其中,光使万物从幽暗的深渊走出,完成了美的本质论向美的现象学的转换,并以它们的形体标示着事物空间性存在的轮廓。同时,这宁静的日光为自然物披上了一层如梦如幻的色彩,使它在静谧之中显现出独特的韵致。而风则以它的浮力和流动性承载、推动着万物的运动,这种运动既体现为物象运动受到阻滞时发出的鸣响,又体现为运动中的物象在随风飘去时给人带来的情感上的喜悦和哀伤。于此,对中国古典美学而言,所谓的审美世界,也就是风与光互动的现象世界。

风与光,使世界由实体性存在转换为现象性存在,或者说由真转向了美。但必须注意的是,这种对物存在方式的改变依然是外力的赋予,而不是物自身的促动。如前所言,在中国古典哲学的语境中,物不是僵死的而是有机的,不是机械的而是包蕴生命动能的。这种生命动能决定了物自身向形象自动(而不是他动)绽出的可能性。由此,物显象的决定因,不是作为主体的人,甚至不是作用于物之外观的风与光,而是更本源地自置于物自身的存在性状之中。或者说,物显象的原因,首先最本己地表现为物自身向形象开显的内部机能,其次表现为风与光的互动,最后才表现为人的感觉对物之形象的主观映现。其中,如果我们暂时搁置审美活动中的主观因素而单论客体独立的审美价值的话,物、风、光,无疑就成了审美活动成为可能的对象根据,成了重建一种客观论美学的"一个中心和两个基本点"。

从比较美学再思徐复观的艺术创造论

香港浸会大学 文洁华

一、引言:西方艺术创造论的种类与难题

随着西方创意工业跟经济发展的挂钩,关于艺术创造的种种论述,成为工商及官方机构不断讨论的话题。但艺术创造之源起、经过及个中涉及的哲学及美学形态,却仍有待深入探讨;特别是中国美学关于艺术创造,多以隐喻方式潜藏于审美经验的论述中,跟西方形形色色、旗帜鲜明的艺术创造论形成对比,因而比较美学的方法,实有助于整理中国传统美学中蕴藏的有关思考。现先对西方美学史中对于艺术创造的说法,做出概括的检讨。

何谓创造?科学与艺术所谓的创造思维是同源的吗?二者在何种状态下出现分歧?关于艺术创造,西方美学同样喜欢赋予神秘性、不能理解或莫测的想象,以下列出的是美国美学家道格拉斯·摩根(Douglas Morgan)的一些分析及总结。[①]

1) 以艺术创造为不可思议的,在内容上以崭新的性质涌现一份惊讶。

2) 艺术作者以自己的挣扎作为代价的创作经过,以制造出一种强烈地看世界的经验。

3) 以"独特"及"原创性"等同于艺术创造经验,并以艺术创造等同于奇迹。

[①] Douglas Morgan, "Creativity Today: A Constructive Analytic Review of Certain Philosophical and Psychological Work", *Journal of Aesthetics & Art Criticism*, New Jersey: Wiley Blackwell, vol. XII, No. 1, September 1953.

4）艺术创造"由无至有",其中隐含着形而上学式的困难。

5）艺术创造等如创作过程本身,答案在关于创作过程的连串事件中。

6）界定艺术创作的关键,在于艺术作者本人是否具有一种所谓艺术家或创作人的性情(creative personality)。

摩根说以上对艺术创造是什么的回答,大多是非科学性的探问、假设,甚至是唯名论式的界定。虽不排除观察及研究,但集心理学、形而上学及思辨性的理论于一身,以为艺术创造只是一个大类,对不同品性的作者,以及文化和创作环境如何衍生不同创作成果的研究,明显不足。①

严格来说,艺术创作与"新"有必然关系?"独特性"跟"熟悉性"是排斥的吗?艺术创造是否必须指涉一些存有性及本质性的因素,包括灵感论及所谓"神推鬼拱"?什么是"新奇"(Novelty)?可以是经验的重组或重新安排的成果吗?

艺术的新奇成果作为一个全然的美感对象,它产生的审美经验可以是强烈的、亲切的,且带动着情感。摩根的譬喻是画家在创作中使他从新颖的视觉、感觉及思维中,建立了完全的新视野。②

二、"精思天蒙":中国美学论艺术创造的轮廓

中国美学之艺术创造论,亦有不少集中于创作过程的描写,也涉及西方美学常谈的几个步骤,包括预备状态(preparation)、酝酿状态(incubation)、灵感状态(inspiration)以及经营或验证状态(elaboration or verification)。石涛"一画"论便是一例。不少学者对《石涛画语录》中之"一画"搜索枯肠,并以一画之本源为道家之"道""朴""无";由无到有,由道生一。因而石涛乃借多种表达,描述所谓"一画"在发生前的混沌状态,再谈艺术表达的状态,说其中充满无限可能,继而呈现为作品。③

① Douglas Morgan, "Creativity Today: A Constructive Analytic Review of Certain Philosophical and Psychological Work", *Journal of Aesthetics & Art Criticism*, New Jersey: Wiley Blackwell, vol. XII, No. 3, September 1953.

② Douglas Morgan, "Creativity Today: A Constructive Analytic Review of Certain Philosophical and Psychological Work", *Journal of Aesthetics & Art Criticism*, New Jersey: Wiley Blackwell, vol. XII, No. 12, September 1953.

③ 吴泰瑞:《谈石涛的"一画"与皴法之实践》,《艺术荟粹》,台湾水墨画会,2007年。

因而,《石涛画语录》①里便出现了"一画者,众有之本,万象之根",以及"太古无法,太朴不散;太朴一散,而法自立矣"等说。这是就艺术创作中的预备及酝酿状态。至于灵感状态,便正如石涛所示:"法自画生,障自画退。法障不参,而斡旋坤转之义得矣,画道彰矣。"画评者分析说艺术主体唯有让一己的生活深入于艺术的创作过程中,才能去除创作的障执;而画法的产生,也是来自创作过程中反复探讨和实验的成果。石涛的皴法由长短不一的曲线所组成,企图扭转张力。其间如在《搜尽奇峰打草稿》中的平直线紧密而结实,时有侧锋之律动感,可见此乃在经营及实践中,以笔墨收放间之法度,印证着作画于"凝神入道"里的领会。

从西方美学批评的角度来看,石涛的画论可被视为一种在先验与后验,形上层的领悟与形下实践的纠结与分歧。若进一步明悉个中的创作过程,他们会认为有必要检视其中的措辞及用语,以及其与艺术现象的关系。② 例如石涛说:"写画凡未落笔,先以神会,至落笔时,勿促迫,勿怠缓,勿陡削,勿散神,勿太舒,务先精思天蒙。"所谓"精思天蒙"跟他画中的笔、墨、水、色、造型及构图之间,还有没有进一步关联的可能?

当然西方美学中也有类似的说法,如德国艺术理论家康拉德·费德勒(Konrad Fiedler)的描述:"艺术家开始创作的时候,他关于作品的思想在本质上是不确定的,不可名状的,也不具有承担义务的性质。最初的创作活动的动力常常是某种含混的需要,多少带点模糊的思想内容和关于形式的不确定的构想,甚至下一步也是某种不可预见的,受到(内容与形式)两方面制约的辩证发展过程的结果——即最初的冲动与冲动之后的实验步骤……"③

"精思天蒙"跟费德勒的描述,将是本文继续检视的问题。

此外,跟艺术创作结下不解之缘的,是创作力丰富的人物性情。什么人可以"精思天蒙"?那是否必须基于一种或多种特殊的创作力品格,包括感受力、想象力、理想形态以及超脱尘俗、不考虑利害关系的能力?但形上理

① 本书关于石涛话语,皆参见石涛:《石涛画语录》,朱季海注释,台北:华正书局,1990年。
② Douglas Morgan, "Creativity Today: A Constructive Analytic Review of Certain Philosophical and Psychological Work", *Journal of Aesthetics & Art Criticism*, New Jersey: Wiley Blackwell, vol. XII, No. 17, September 1953.
③ 转引自〔匈〕阿诺德·豪泽尔:《艺术社会学》,居延安译,台北:雅典出版社,1991年,第107页。

境不是每个人都可以抵达的吗？中国美学中论伟大作者的性情，大都是在伟大或上佳作品出现以后的回顾或品评，我们又能否将有关的品德视为艺术创作的充分条件？

西方美学也常以艺术家的天赋为敏锐、知觉性强、感受力高、精力充沛、才智过人、有好奇心、敢于冒险并善于审美判断的能力，因而构成了"天才论"。但正如摩根所说，"天才"一词过于笼统，可以应用于任何成就。[1] 此外，"天才论"又被分析为西方艺术史中因经济及社会环境，如贵族阶级的炫耀而造就，又或由赞助文化（patrons）所催生的一种想象。由"天才论"进展至近年西方美学的心理分析，亦将艺术创作的性情归诸对感性资料的重构能力，或如弗洛伊德所说的欲望转化。那是一种弹性处理情欲压抑的能力，皆逐渐远离了过于独断的形而上学色彩。摩根说愈来愈多的人以"技巧"取代"创造力"了，认为技巧至少可供量度且具科学性，并且可以对艺术家与非艺术家的区别进行研究及分析。[2]

以科学语言或角度探讨中国传统美学中的艺术创造论，不是本文的题旨，但现代西方美学对形而上学美学的怀疑与批评，实有助于我们对中国传统美学的阐述与评价。本文拟采取比较美学的方法，并以徐复观用现代语言阐释道家美学之"游"的观念，再思道家美学中的艺术创造论，进一步加深我们对有关观念的理解与掌握。

三、徐复观论庄子之"游"与艺术创造

徐复观在《中国艺术精神》一书中不时以比较美学的内容，道出中西美学之别。就"艺"这一名词，他说中国美学不说"艺术"而说"六艺"，即从生活实用中之礼、乐、射、御、书、数的具体技能开始。道家便从具体艺术活动中

[1] Douglas Morgan, "Creativity Today: A Constructive Analytic Review of Certain Philosophical and Psychological Work", *Journal of Aesthetics & Art Criticism*, New Jersey: Wiley Blackwell, vol. XII, No. 20, September 1953.

[2] Douglas Morgan, "Creativity Today: A Constructive Analytic Review of Certain Philosophical and Psychological Work", *Journal of Aesthetics & Art Criticism*, New Jersey: Wiley Blackwell, vol. XII, No. 23, September 1953.

的技巧进深到精神意境,谈艺术得以成立的最后根据。"庖丁解牛"便是一个精彩的例子。① 徐复观说西方一些思想家在穷究美得以成立的历程和根源时,常常谈及艺术家在创作中所用的功夫,这跟庄子所说的学道工夫有相近之处。他并引申说庄子之道的本质,其实是"艺术性"的,包括精神自由解放的题旨。他并在此课题上提及西方美学家立普斯(Lipps)、海德格尔、卡西勒(Cassirer)与黑格尔,并以自由为艺术创作的目的。②

(一) 论庄子之"游"

徐复观说庄子之"游"的概念,能道出艺术创作为自由的真义。他先以"游戏"的概念诠释,并总结出关于"游"的几个特征。③

游戏是非目的的,无实际利害关系。

游戏一如艺术,必须以想象力"从中作梗"(西方艺术便说想象力是使美得以成立的重要条件);想象力可分为创造之力、人格化之力及产生纯感觉之形相之力;个中可见他糅合了西方"创造"的观念、中国美学论人格与艺术的关系,以及西方如克罗齐以艺术为形相之直觉说,谈游戏与艺术活动之同构同型。

具有以上能力者,便是庄子所说的"至人·真人·神人",徐复观更称他们为"能游之人",并以之为"艺术化了的人"。

所谓比较美学,徐复观还是重谈庄子"逍遥游""心斋"与"坐忘"的观念,乃取其中几点跟艺术创作活动相提并论,包括于游戏艺术活动中消解由生理而来的欲望,以达到精神的自由解放,以及不让人对物作意识的活动。他一方面引述海德格尔说在做美的观照的心理考察时,乃以主体能自由观照为前提;说以美的态度眺望风景、观照雕刻等,心境愈自由,便愈能得到美的享受。但他同时强调庄子"虚而待物"的观念,以"心斋"摆脱知识,以及"坐忘"同时超脱欲望("堕肢体、黜聪明"),谈道家一种较具深度之"美的观照",即所谓"能徇耳目内通"的纯知觉活动。于心识的超觉活动中,主体

① 徐复观:《中国艺术精神》,台北:学生书局,1966年,第50—53页。
② 徐复观:《中国艺术精神》,台北:学生书局,1966年,第54—62页。
③ 徐复观:《中国艺术精神》,台北:学生书局,1966年,第63—64页。

能直观物之本质,并通向自然。如此艺术主体便可自由解放于道之无限理境。①

(二) 论庄子之"心斋"

于此,徐复观再以德国胡塞尔现象学中的纯粹意识,加以"对照、考查";以"美的观照"跟胡氏现象学将知觉事象时的心理之力(对知觉加以括号、中止判断),做出分析。其结论概括来说,相近之处是说现象学由归入括号及中止判断后出现了现象学的还原,即意识自身的作用(Noesis)与被意识到的对象(Noema)的关系。此乃根源性的合一,不谈意识作用中的前后或因果,是纯然的主客合一,于此亦跟道家同样,谈对物之本质的把握。但他更强调庄子于"心斋"中的"心与物冥"中见出"虚""明"的性格,即更能见出物之本相的全然呈现。② 这点跟艺术的关系,乃在心斋中顿生"美的意识"。他引用庄子之言"虚室生白,吉祥止止",以"吉祥"为美的意识之另一表达意涵。其结论是心斋之心,乃艺术精神及艺术创造之主体。③

关于美的观照,庄子还用了"不将不迎"一语,形容主体与客体之间平和的邂逅。徐复观更进一步形容审美经验中"艺术品"的诞生,艺术或创作的起源,乃正如庄子《齐物论》中所言:"天地与我并生,万物与我为一。"④

关于这种共生的艺术经验,徐复观再次引用美学家立普斯著名的内模仿说,即观赏者的身体与作品(如雕塑或舞台上演员的身体)配合,主体并非跟作品对立,而体验到自己跟对象完全的统一。在观赏中,主体的情感投射于对象而使之拟人化,载负了主体的情感。但他从比较美学角度,道出了立普斯跟庄子就此点的区别。那区别在于庄子之去喜怒哀乐或无情,个中之"情",包括欲望之情及人心之情,并引用"德充符"之语句:"吾所谓无情者,言人之不以好恶内伤其身。"⑤此点跟庄子"心斋"之意贯彻,为忘知去欲,游心于道,同于大自然之大通。他说庄子的主张,更能得到在美的观照中主客

① 徐复观:《中国艺术精神》,台北:学生书局,1966年,第72—73页。
② 徐复观:《中国艺术精神》,台北:学生书局,1966年,第79—80页。
③ 徐复观:《中国艺术精神》,台北:学生书局,1966年,第80页。
④ 徐复观:《中国艺术精神》,台北:学生书局,1966年,第83页。
⑤ 徐复观:《中国艺术精神》,台北:学生书局,1966年,第90页。

合一共感之真趣及纯粹。①

(三) 论艺术创造

关于艺术创造的关键,到此便得到更大的发挥。于上述之"虚"与"明"中见出物之本性,事物即以新的形象呈现,从所未见的便是指对象澄明通透的价值和意味自身。徐复观说在上述心斋之明中,"透视出知觉所不能达到的'使其形'的生命的有无;则所谓艺术家由透视、洞见、想象,亦即由庄子之所谓'明',以把握事物的本质,实有其真实之意义"②。于此可见他论艺术创造之真源。他借此再以比较美学论高低。"若不从现实、现象中超越上去,而与现实、现象停在一个层次,便不能成立艺术。"③

徐复观特别谈到约翰·杜威(John Dewey),说他不能解答艺术上的问题。虽然他不过这样说了一句,但此处大可检视杜威的"艺术即经验"说,并加以比较说明。杜威在其《作为经验的艺术》一书中,以美感经验为生物在其生活环境中,跟他物的互相适应,当中见出达尔文进化论的影响。他说当环境未能满足存活于其中的主体需要或欲望时,主体便得节制有关的需要和欲望,继而积极地改变环境,主动创造自己需要或欲望的条件。这看来是达尔文进化论中"适者生存"的道理。④

当"调适"(adjustment)概念应用于美感经验,便可分为创作与欣赏两方面的活动。调适于创作便是指艺术性修改与整理直到满意;调适于欣赏便是全神贯注,不作他想,不带功利目的。如此在美感经验中的造与受,杜威认为必须保持平衡,使有关的经验得以发展,深入体验,以致圆满或完整;那亦是主体与环境之间的互动结果。这经验吊诡的是:它自身在全神贯注的观赏或创作里没有外在目的,但它却源自一种实际的需要,即人与环境的适应调节。杜威对美感经验做出如此的诠释:

> 就其(美感经验)是经验的程度来说,经验是提升了的生命力。它

① 徐复观:《中国艺术精神》,台北:学生书局,1966年,第93页。
② 徐复观:《中国艺术精神》,台北:学生书局,1966年,第95页。
③ 徐复观:《中国艺术精神》,台北:学生书局,1966年,第103页。
④ Dewey, J. *Art As Experience*. N.Y.: Dover Publication, 1980, 3-19.

所意味的不是关于私人情绪与感觉中的存在,而是与世界之主动与灵活的交往;在其高峰时,它意味自我与事物界的完全融合,是有韵律及在发展中的。因为经验是生物体在事物界的挣扎与成就,它是艺术的根源。[1]

杜威对美感经验的体会,是人与环境或对象的主动性的调适,追求身心与物交感的和谐完整的经验。但这主要还是生物性及感官性的,如果把它说成是一种幸福,至少还有待补充感官调适的喜悦跟幸福感的差距。毕竟谈生物体在环境中的挣扎和成就,跟在人文的维度上谈美感及艺术经验还是有很大距离的。跟道家所蕴含的美学观比较,前者不管是如何主动和活跃,还是一种平面性的接触与调适;后者直指事物圆满的本源本相,显然更能透彻地彰显美感经验中的意义与价值。

徐复观说杜威不能解决艺术上的问题,是因为他不满意杜威关于以下问题的答案:审美及艺术主体自身的领悟程度如何?心境如何见物更精,无碍物相的呈现?杜威美学审美或选择的基础在于人生存的基本需要。愈能满足人生存需要的特征,其感受便愈强烈,形成了美感经验。于此,价值的伸延便存在着严重的限制。杜威围绕着认知活动而发展的答案,显然不能圆满解答审美价值的根源性问题。

但徐复观指出了非常重要的一点:不能说只存"无限"观念的人才能成为艺术家,因为如此说来,只有有限和感觉经验世界的人便没有了美的权利。[2] 他强调道家所建议的艺术性的超越,与其说是形而上学的超越,不如说是"即自的超越",即见出每一感觉世界中的事物自身,并看出其超越的意味,那是第二层的新的事物。他同时引用庄子"独与天地精神往来,而不敖倪于万物"作为譬喻与呼应,补充说明艺术主体将自我同于大通,一无知觉的滞碍,以见物之本性者,才是"不折不扣的艺术精神"。[3]

于虚静之心境中,发现一切关于人与物的本质或新气象,那是一种难得的自由与满足,也就是艺术创作的真谛。徐复观说:"艺术地超越,不能是委

[1] Dewey, J. *Art As Experience*. N.Y.: Dover Publication, 1958, 193. 中译引自刘昌元:《西方美学导论》,台北:联经出版事业有限公司,1987年,第125—126页。
[2] 徐复观:《中国艺术精神》,台北:学生书局,1966年,第104页。
[3] 徐复观:《中国艺术精神》,台北:学生书局,1966年,第104、106页。

之于冥想、思辨的形而上学的超越,而必是在能见、能闻、能触的东西中,发现出新的存在。凡在庄子一书中所提到的自然事物,都是人格化、有情化、以呈现出某种新的意味的事物。"①其所认定的"即自的超越",西方美学亦有所同,那是属于"多"的面相,也就是现象的缤纷;而庄子之虚静心体,则为统一"的超越性。但徐复观说"(心)统一中的多数性"与"多数性中的统一(心)"这点跟西方美学的区别,乃在"独与天地精神往来"的超越心体,因而同时是与艺术同型的人生哲学及宇宙观。②

这可见徐复观论艺术创造与艺术的起源,乃以庄子"游"的理念为核心,以比较美学的内容为支持,并以其中西方与道家美学的同异,认定道家美学的旨趣,更能彰显终极的艺术精神,因而含有判教的意味。

(四)"充实不可以已"

但谈到具体的艺术创作,还是需要艺术性的转换。徐复观分析精辟,特别以"庄子的艺术地创造"一章讨论其中的转换问题,关键在于"充实不可以已"这个观念。他说古今伟大的艺术家常常一生辛苦,从事艺术创作,其真实的原委,在他们以虚静为体之心,打开了个人生命因躯体欲望与认知等造成的障碍,迎接盖涵,连于天地万物,即所谓"同于大通"。此时虚静心体成为无所不在的"天府",也就是最充实的生命与精神,因而"不可以已",将其中的领会化为艺术语言,即艺术创造是一种必然的结果。③

艺术本源跟艺术作品的关系,于庄子来说是"鱼"与"筌"的关系。筌是得鱼的渠道,正如艺术主体在道境中"充实不可以已",因而创作以流露。但转换过来,欣赏艺术的时候,便会得鱼而忘筌。如果要在筌与鱼之间定出轻重,庄子之"用志不分"一语便见出艺术精神的凝神贯注。徐复观说"用志不分",是以美的观照观物及以美的观照作技巧之修养,在其中心与观照的对象合一,手(技巧)又与心合一。他说:"目凝于神,故当创造艺术时,非自外取,而独取之于自身所固有。"④他明言庄子所要求的艺术创造,为庄子"大宗

① 徐复观:《中国艺术精神》,台北:学生书局,1966年,第108页。
② 徐复观:《中国艺术精神》,台北:学生书局,1966年,第109页。
③ 徐复观:《中国艺术精神》,台北:学生书局,1966年,第118—119页。
④ 徐复观:《中国艺术精神》,台北:学生书局,1966年,第123页。

师"中所说的"雕刻众形而不为巧"。他说最高的艺术创造是"巧而忘其为巧,创造而忘其为创造",则创造便能完全合乎物的本质本性。① 但二者皆为必须要统一及配合的条件。

那么次高的艺术创造呢? 就是主体与客体出现隔膜而未能合一入道了。庄子用了"有所矜"一词:"其巧一也,而有所矜,则重外也。凡外重者内拙。"徐复观说只有当主观与对象合一,遂与对象相忘,大巧才出,而当有"矜"持的时候,对象不但未能为主体精神所涵摄,其间便发生了一种抗拒。

(五)"指与物化,不以心稽"

艺术创造如何能做到主客合一? 徐复观继续引用庄子《达生篇》中谈到尧时巧臣造艺的手技,在"指与物化,而不以心稽"两句。"指与物化",即技巧与被表现的对象没有距离;"不以心稽",即不以心求对象,上述之不重对象的外表,并因此造成心与物的距离。徐复观于此再度引用"庖丁解牛"中"以神遇不以目视"以及"徇耳目内通"做出提醒,如此才可达到"灵台是一"。庄子《田子方篇》中宋元君画图之纪事,不出同一道理,亦确如他所言,为后来中国画论所引述者。②

如此跟西方现代艺术重主观表现相比,徐复观又有一番评价。艺术的"涤除玄鉴"而求一安定之心境,为上佳艺术创造之源。但若未能入此心境而于主体与对象之间有所偏重,便谈不上主体精神的自由和安顿。如此客观外在世界之冲击便至,亦同时见出作品中的惊栗、挣扎和矛盾。他甚至说这是一种"反艺术"的倾向。此外,一些西方现代艺术流派,又是一种自外求的,要求一种特殊的艺术成就。庄子的艺术精神由于是出诸艺术性的人生,因而见道愈精,有关的审美是普遍的而非特殊的,不求成就某种艺术形式或主张,而求艺术精神的肯定性及普遍性。③

总结而言,徐复观即便也重视艺术创造的过程,但更重视"充实不可以已"的心境状态。关于创造,其总结说:

① 徐复观:《中国艺术精神》,台北:学生书局,1966年,第123页。
② 徐复观:《中国艺术精神》,台北:学生书局,1966年,第127页。
③ 徐复观:《中国艺术精神》,台北:学生书局,1966年,第130页。

艺术技巧要达到手与心应,指与物化;

精神状态要心物相融,主客一体;

由主体"心斋""坐忘""于形去知,同于大通"的工夫开始;

要由技入道,由超出实用与技术的要求与拘束,达到艺术的自由释放。

最后,庄子之道与艺术(家)之道之间有何区别?徐复观说区别在于艺术之"偏"与道家之"全",而无本质之别。所谓"偏"主要是指具象化,"全"则属超越理境,二者同源于心合于道之根源性与整全性。[①]

四、从比较美学再思徐复观先生的艺术创造论

回到摩根对西方美学艺术创造论的总结与批评(要注意的是摩根乃以西方美学包涵及普遍性的态度,泛指所有的艺术创造论,包括非西方美学),徐复观对庄子美学的阅读,似未见完全符应摩根列举的看法。

徐复观对庄子论"游",并不以艺术创造为"不可思议的,于内容上涌现出一份惊讶"。西方美学之所谓不可思议或惊讶,于庄子美学其实是非概念及非知觉的心领神会,是"即自的超越"以后见出的物自身,或第二层的新事物。

依徐复观的阐述,庄子的逍遥游并非如摩根所指涉的西方美学,乃"作者以自己的挣扎或痛苦作为代价,制造出来的一种强烈的看世界的经验"。"游"中的"独与天地精神往来,而不敖倪于万物",是一种令人神往的自由之境,可如"庖丁解牛"般曳然进入。这点可说是庄子美学的特点以及最高的依据。

西方美学重视艺术创造的"独特性"及"原创性",并以奇迹譬喻之。于庄子之"游"中所见并非奇迹,而是超越了日常蔽于感官及思辨活动以后,"徇耳目内通",以及在"精思天蒙"中所见的事物的本源本相。那是独特的,亦同时是与天地并生的原创性。

① 徐复观:《中国艺术精神》,台北:学生书局,1966年,第131页。

西方论艺术创造之从无至有,于庄子其实是"心斋""坐忘"后的效果,见物愈精,才知物之真有;那是在美的观照,物我两忘里之所见所从出。

如此来说,亦须预设西方美学所谓创作主体的性情。那份禀赋在能游、能"精思天蒙"、能"即自超越"、能"充实不可以已",这才是艺术创作的天才。西方论创造常以"鬼匠神工"的技巧论天才,但徐复观强调那是得道以后而有的。如石涛所言:"乾旋坤转之义得矣,画道彰矣。"跟西方美学以"技巧"取代"创造力"的趋势不可同时而语。

庄子论艺术创造,主要在述说艺术创作的过程和条件,这点大概跟摩根对西方美学的一些观察相同。但庄子美学中蕴涵的艺术创造论,的确得面对当代西方对传统美学,特别是对以形而上学为基础的创造论的批评。

庄子之"独与天地精神往来,而不敖倪于万物",作为艺术创造之源,如何解说外延因素(包括作者生平、文化及创作环境等)跟作品的形式及艺术语言的关系?能否以石涛之谓"太朴一散,而法自正矣"一言而蔽之?

西方美学之所谓新奇(Novelty),主要论据是指以特定文化环境中的成员及其传统与经验来判断。道家美学之新奇,固然不是摩根所提及的经验的重组或重新安排而已,而是"心斋"中超越心体的领会。徐复观即使强调所谓"神遇",是以能见、能闻、能触为开端才致发现的第二层的新事物,但社会文化之环境还是属于否定层,或"存而不论"的。

如此解说的缺陷,不免造成了艺术好坏及评价的困难。如何断定艺术主体于道中有所观照、有所体会,且又由中而出,即所谓"充实不可以已"?且艺术作品所呈现的,也就是徐复观所说的"统一中的多数性"与"多数性中的统一"[①],即必然是上佳的艺术,万无一失?如此艺术评论就只有欣赏的功能?如何论艺术创作的优劣?怎样设定较为客观的评价准则?

以上存在已久的艺术及美学问题,实有待当代语言及艺术阅读的应用及诠释。重要的探索方向,为如何在保存庄子艺术精神及境界说的大前提下,进一步阐释徐复观所说的"统一中的多数性"与"多数性中的统一",以及他所建议的在能见、能闻、能触中,进出于艺术的自由心境。

① 徐复观:《中国艺术精神》,台北:学生书局,1966年,第107页。

枕屏：内在之观

北京大学建筑景观学院　李　溪

一、空间、身份与意义

在现今的物体系中，屏风并非是一件很特别的物，它只是在室内承担着一种家具的角色。甚至，作为家具，在不再需要用其蔽风的现代建筑中，它更显得那样可有可无。时间的流逝带走了它在用具舞台上的光华，但在中国的历史中，它曾经承担着特别且重要的角色。周代的黼依，一种上面覆盖着绣以黼文的红色帛布的屏风，在最重要的大朝觐、大飨宴等礼仪活动中出场。在户牖之间屏风树立在王的背后，和其上威严的黼文一起，构成了历史上著名的"南面而王"的形象。到了汉代以后，逐渐进入私人空间内部的屏风，又开始作为一种"箴铭"的载体，成为以道德和政治为准绳的训诫的媒介。在唐宋的帝王中间，曾兴起了一阵将古代治国精要书写于内殿御座旁屏风上的风尚。在起居之时，在阅卷批文之间，屏风上的座右之铭，提醒皇帝要借以前人为龟鉴，而以天下为己任。

从一开始，屏风就将物质和符号紧密地结合，以整体的面貌存在于空间之中。空间的诞生，源于占有这一空间的权力的分配，这一点，尤尔根·哈贝马斯（Jürgen Habermas）已经清晰地告诉人们。如果观察黼依所处的那个仪式空间，它的确符合这个认识。明堂中央的屏风，彰示着南面的天子所代表的人间的至高权力，而在其下的诸侯，则各自列队，立于他被规定的位置点上。从某种意义上，包括天子在内，个人并没有在这个空间中出场。权力结构是这一空间中的执掌者。而对于在起居之殿的那些铭屏而言，这里

是皇帝私人的领地,他似乎应该可以随意安置屏风上的内容了。为什么不在这里安放一些清雅优美的图画呢?可箴铭在内殿屏风的普遍书写说明了,即便在这个表面上的私人空间中,它的使用仍然取决于帝王的身份——天下万民的代表。个人依然在消隐,偏好和品位仍然谨慎地隐藏在公的诉求之后,很少在此处出场。因此,在更本质的层面上,人的身份(identity)决定了空间的意义,而空间则决定了屏风的位置、形制以及它内部的图式。

身份的辨识依靠历史中话语的展开方式。在礼制和正史这一公共的话语的内部,屏风承担了从外到内维护社会结构和政治伦理的功能,它始终和帝王公天下的形象密切地联系在一起,并且,在中唐之前,这样的意义是具有统治性地位的。而伴随着唐宋转型的启蒙,一个"私人生活的天地",开始以诗文这种自由的形式密集地呈现出来。诗文本身具有悠久的传统,然而,正如宇文所安所洞察到的,直到中唐以后,这一形式才真正开始展示一个超脱于公共性表述之外的"个人"面貌[①]。这个面貌,是由此时崛起的文人士大夫对自身的认同所塑造出来的。他们对社会价值之外的"个人"的书写,开始全面转向了私人的空间中,卧房内部的小小枕屏,很自然地成了描述的对象。

枕屏起源于床榻边的屏风,这至晚在汉代的墓室壁画中就已经比较常见。淮南王刘安《屏风赋》中有"均衡器类,庇荫尊屋。列在左右,近君头足"的说法,这种床屏可在起居时单独置于身边作为庇护,也可在寝卧时移至床头以遮蔽风寒。到了五代以后,床边屏风尺寸更为矮小,多数只有一尺二寸高(约40厘米),并且固定于床的边缘,不再卸下而做他用。《韩熙载夜宴图》的一个局部同时表现了床边的枕屏以及坐榻上镶嵌的短屏风。此时的坐榻比以往更高,适应了垂足而坐的要求,上面的短屏嵌入了自然的云母文石,而在后面掩帐之内,一位女孩正在三面清幽的山水围屏中间缓缓睡去。从表面看,枕屏的功能和性质并无大的变化,然而,形制和功能上的承接并不意味着意义的连贯,宋代的士大夫们在这小小枕屏的身上,建立了一个不同于以往的世界。

① 参见〔美〕宇文所安:《中国"中世纪"的终结——中唐文学文化论集》,陈引弛、陈磊译,北京:生活·读书·新知三联书店,2006年,第48页。

士大夫对这件小小的物品的喜爱正与它的"私人性"有关。对所有的书写对象而言，枕屏可谓是最具有私密性的物品了，它只在卧房当中的睡床边出现，并且，它的存在分割出了一个更为隐蔽的空间。可以想象，所有对枕屏的书写，一定是经由在床上安眠之前的那种私人的经验。这个经验，不承担于任何公共的关系中间，在此刻，只有一个完全的个人的世界。因而在这一世界内部的感受，没有人可以分享或介入，主体的意向完全掌控了这一空间。对这一主体空间的营造基于宋代士大夫对个人身份的一种认同。王水照先生曾指出："宋代士人的身份有一个与唐代不同的特点，即大都是集官僚、文士、学者三位于一身的复合型人才。"①官僚当然是一种社会身份，但是文士和学者，却并非能够由社会的权力结构所定义，而取决于个人在心性上的自我选择。身份相似的士大夫们，在面向枕屏时正展现出作为"学者"与"文士"目光中的微妙差异：

> 远山近山各奇状，流水止水皆清旷。烟云到处固难忘，笔墨传之尤可尚。古人铭枕戒思邪，高士看屏助幽况。左有琴书右酒尊，怠偃勤兴时一望。②

这是北宋元祐年间的宰相苏颂的一首咏枕屏诗。这首诗看似统于一贯的生活空间的活动，指向了宋代士人对枕屏的两种不同态度。

二、儒者观理

从苏颂的诗句来看，通过铭写枕屏来审思慎行，乃是"古人"之为。在《大戴礼记》中，就有关于周天子在日用的几、席、盘、杖中铭文以自省的记载。这种省诫的方式在唐代转换为帝王在座右的屏风上书写箴铭的传统。置于枕屏之铭，则是将内殿铭屏在空间上进一步推向"私人"的领地。这可以称之为一种"内在的转向"，但内在并不意味着一种意义的式微。宋代的儒者，以具有普世意义的圣贤之思，消解了铭屏与帝王公共身份之间的连

① 王水照：《情理·源流·对外文化关系——宋型文化与宋代文学之再研究》，王水照编：《宋代文学通论》，郑州：河南大学出版社，1997年，第27页。
② 苏颂：《咏丘秘校山水枕屏》，《苏魏公集》卷二，清文津阁四库全书本。

结。透过枕屏这件最具私人性的身畔之物,将它的"戒思邪"推向广大而精微的宇宙至理。

这便是所谓"格物"的精神。《大学》有言"致知在格物",朱子解释说:"所谓致知在格物者,言欲致吾之知,在即物而穷其理也。"[①]格者,至也。在朱熹看来,格物包括三个要点,即"即物""穷理""至极"。格物在于超越于物的个体而贯通万物之理,从而达到心底澄明的境界。格物之中,物是格之对象。对于理学家而言,枕屏也是物,也即人"格"之对象,或称之为一个现象。他们试图通过思虑这个现象通达其中的义理。朱子的一位好友,理学家张敬夫曾经写过一首《枕屏铭》,曰:

> 勿欺暗,毋思邪,席上枕前且自省,莫言屈曲为君遮。[②]

对一个君子来说,屏风的遮蔽性所营造的私人空间,却不应该成为隐私的载体,他的思想和生活,始终统摄在"圣人"和"天理"永不眠休的审视目光之下。这种君子之性的鉴识,正发生在个人独处之地,夜间安眠之时。《孟子·告子上》中有"平旦之气""夜气"的说法,这是以为,当一个人的生理处于安全休息状态,欲望尚未与物相接,而未被引起,此时人的善端最易显露。[③] 枕屏正是夜晚这种状态下的身畔之物,也可以说,它是能够使人剥离欲望的裹挟,反归"本心"之物。面对枕屏,一位君子卸除了白日种种社会责任和欲望牵引的负累,进入反省式的"思"当中。因而,对理学家而言,枕屏边的安眠绝不意味着理性的丧失,反而此刻比白日里任何时候都更加"清醒"。这一点,在北溪先生陈淳的一首《枕屏铭》中更为明晰:

> 枕之为义,以为安息。夜宁厥躬,育神定魄。屏之为义,以捍其风。无俾外人,以间于中。中无外间,心逸体胖。一瘳一寐,一由乎天。寂感之妙,如昼之正。可通周公,以达孔圣。夜气之清,于斯以存。仁义之良,不复尔昏。咨尔司寐,无旷厥职。一憩之乐,实汝其翼。[④]

① 朱熹:《四书章句集注》,北京:中华书局,1983 年,第 6 页。
② 祝穆:《事文类聚》续集卷二十一衣衾部,清文渊阁四库全书本。
③ 徐复观:《中国人性史论·先秦篇》,台北:台湾商务印书馆,2007 年,第 173 页。
④ 陈淳:《北溪大全集》卷四,清文渊阁四库全书本。

陈淳是朱熹晚年的得意门生,朱子理学思想的重要继承者。此铭开头以述枕屏之实用意义为引。枕用来安寝,屏用来挡风。枕屏可以营造一个避开外人目光的私人的空间。夜晚寝卧之时,万籁俱寂,屏风使这仁义之念时时存于心中,因而可"育神定魄",不会让人昏沉。《周易·系辞》有"寂然不动,感而遂通"的说法。此刻,形下之气在这种"中无外间"的内在的全整状态中,可"感通"于形上之理。而在贯通当中那种恬适的感觉,真如双翼般令人可于天地间自由翱翔。

这种自由的乐适,实际上反映了儒者生活中的一贯性。他们将内省的行为,扩展到生活空间中的每个角落,也播散到生命经验中的每个片刻。在宋代永嘉学派的代表人物之一陈傅良的文集中,能够看到对这位儒者生活如此的描述:"公之学莅事虽谨,宅心唯平。其燕私,坐必危然,立必嶷然,视听不侧,欬虽厅狎,授言不以戏,自着抄书,及造次讯报字画不以行草,几、簏、笔、研、衾、枕、屏、帐皆有铭。毫厘靡密若苦,节然要其中,坦坦如也。"①在"燕私"独处时,他坐则危然,站则如山,目光不会窥视,耳朵不会去侧听。他说话的时候,也从来不说戏言,抄书时从来不用行草,在他所有的日常使用的私人对象中,都铭刻了自省的箴言。陈傅良时时保持着一位儒者"夕惕若"的风范,以保证"修身"在外部生活与私人生活中的连贯性。这种谨言慎思的风范,当然不仅仅在家内,也在官场或是交游中,在他的任何一种身份中出现,在他任何一个生活场景中出现,因此,他可以"坦坦如也"。

如果说帝王御屏上的箴铭是鉴于社会责任的实际要求,宋儒则将这种被动的社会性转化为个人主观意图中的普遍法则,从而在个人的意义上达成了天下至公的道德理想。这种普世的观念,不仅在他们作为官僚的政治生活中得到实践,也在日常生活的私人空间中传递,并在枕屏所营造的那个安眠时的个人领地中,达成了完整的实现。通过这样一种方式,内在的心性与士大夫的社会责任接轨,从而在一个普遍义理中间,完成了"内圣"与"外王"的统一。

① 陈傅良:《止斋文集》卷五十一,四部丛刊景明弘治本。

三、文 人 卧 游

对于具有强烈文人意识的士大夫而言,这种"公"与"私"的身份之间的张力就变得非常明显。他们在屏风背后,营造出了一片个人的"幽况",这与在官场上的职事,不仅仅是行为上的差别,更有根本的意识的差别。社会的身份和圣贤的理想并不是他们思量的前提,他们关注的,是在枕屏这一小小空间中寻找一个自由的"自我"。

与儒者的箴铭不同,文人的描写意向,主要是那些有着图画的枕屏。其中最常见的是山水枕屏,如:

> 绳床竹簟曲屏风,野水遥山雾雨蒙。长有滩头钓鱼叟,伴人间卧寂寥中。

——苏辙《画枕屏》

> 空山蕙帐眠清熟,一个渔舟堕枕边。却忆年时江上路,丹青浓淡是云烟。①

——韩淲《题山水曲屏》

> 乞君山石洪涛句,来作围床六幅屏。持向岭南烟雨里,梦成江上数峰青。②

——曾几《求李生画山水屏》

题枕屏诗中也并不缺乏对于其他物象的描绘,如:

> 拨雪寻行路,推书问枕屏。恍登瑶玉府,忆在锦官城。眠少灯相伴,愁多酒易醒。寒鸡唤清晓,匹马又遐征。③

——苏洞《上清雪》

> 我曾醉卧勇庵床,酒渴依然梦吸江。晚角吹回灯尚在,眼花错认月横窗。④

——章甫《书祖显墨梅枕屏》

① 韩淲:《涧泉集》卷十八,清文渊阁四库全书本。
② 曾几:《茶山集》卷八,清武英殿聚珍版丛书本。
③ 苏洞:《泠然斋诗集》卷四,清文渊阁四库全书本。
④ 章甫:《自鸣集》卷六,民国豫章丛书本。

> 甘菊缝为枕,疏梅画作屏。改诗眠未稳,闻雪醉初醒。
>
> ——陆游《书枕屏》

如果说绘画自身首先带来的是审美经验的话,仔细揣度这些诗句中的动词,竟没有一首直接触及"观看"这个动作。对于床头的小小枕屏,诗人的叙事中无一不牵连着卧眠的状态,并且,其中有一些暗示了这是一个酒后的"醉眠"。而苏东坡咏枕屏诗中也说:

> 峨峨扇中山,绝壁信天剖。谁施大圆镜,衡霍入户牖。得之老月师,画者一醉叟。常疑若人胸,自有云梦薮。千岩在掌握,用舍弹指久。低昂不自知,恨寄儿女手。短屏虽曲折,高枕谢奔走。出家非今日,法水洗无垢。浮游云释峤,宴坐柳生肘。忘怀紫翠间,相与到白首。①

东坡对画者的描绘,丝毫未及他的名气与风格,只说他是个喝醉的老翁,他在弹指之间,幻化出千岩万壑。画者与观者,同处在这个醉的状态,却是枕屏身上的山水画得以"完成"的要旨。在《列御寇》中,庄子嘲弄孔子"醉之以酒而观其侧",冷眼旁观,不若醉在其中,而后言道:

> 夫醉者之坠车,虽疾不死。骨节与人同而犯害与人异,其神全也。乘亦不知也,坠亦不知也,死生惊惧不入乎其胸中,是故逆物而不慑。彼得全于酒而犹若是,而况得全于天乎?

这段话引出《庄子》"醉者神全"的妙见。醉可以忘记外物之牵绊,至身心合一之"全"境,最终达至"全于天",与万物优游而然的境界。只有在醉之中,才能体验到一个真实的、全体的、敞开的世界。枕屏给观者的生命体验,绝不是单纯的视觉所能拟让的,而是在一种身心合一、近于醉眠的状态中,在一种忘记外物的形式,而与眼前之景融合为一的体验中,达到生命的极乐。在这样的经验中,物象的清晰甚至物象所绘为何物已经不再重要,因为观者并不意在将其看"清楚"。这时,观者身体处于放松的状态,不可能始终"盯着"枕屏仔细地看,他只不过是茫然一瞥,似幻似真。观看的意象在迷蒙中如不断涌出的泉水一般丰富起来。这似与不似之间,营造了一种真实

① 苏轼:《吴子野将出家,赠以扇山枕屏》,《苏轼诗集》卷三十六,北京:中华书局,1982年,第 1975 页。

的意义天地,这就是"法水"洗去"污垢"之后的世界。在枕屏间逍遥云游之时,迷醉中的朦胧物象,看上去仿若蒙上了一层纱笼,然而,恰恰相反,观者通过这看不清的物象,揭开了理性所带来的障蔽。这物象不在时空当中,不在感官当中,不在名利的结构当中,也不在真实的世界里。它在对这些理性可知觉之物的遗忘当中,于是它跳脱了对象的身份,在这小小的枕屏中,以一种最亲近的方式与观看者的经验慢慢交融,最终彼此化为一体。

枕屏的意象还时常让诗人常常付以某种记忆。这些所谓记忆或许是他从未体验过的,但是诗人对它们有一种天然的熟识,在半梦半醒之中,伴随着枕屏上物象的牵引,这个记忆自然地流出来。一个很著名的"记忆"是关于陶渊明笔下的桃花源,这是文人都曾在睡梦中邂逅的一个超然于纷乱尘世的家园。刘敞在《祠部王郎中送山水枕屏作》中说:"枕上万峰合,苍苍惊梦魂。如浮武陵水,卧向桃花源。①"桃花源的书写是诗人对于陶潜隐居生活的向往的隐喻。这张山水小枕屏是一位朝中官员送与集贤院学士刘敞的礼物,他们同朝为官,官员是他们共同的社会身份。但是在私下的交往中,当卸除了权力结构赋予他们的身份时,他们成了一个向往世外生活的文士。与陶渊明挂冠归田不同,这已经不是一个身份的转变,而是生命样态的变化。一个桃花源的世界,作为生命的栖居之地向他们敞开。"杖屦几时土,茅茨何处村。悠然独往意,欲问复忘言。"刘敞此刻仿佛已经来到南山的茅屋边。

桃花源也不是陶潜曾经真实"经历"过的地方,任何接受这一"记忆"的诗人也都非常清楚,这段回忆是不真实的。这不过是文人存留千年的一个梦。然而,面对枕屏时,他们却禁不住要追忆这个前人梦想中的地方。他们"看"到了屏风上的图景,但是,这图景在他们脑海中并没有形成一个"具象",而是通过回忆成为一种"梦境"。当空蒙的野山瘦水,苍冷的寒雪孤雁成为枕屏中的意象时,这"梦境"看上去并不温馨美好,也不雄壮奇绝。这种记忆从何而来呢?"绳床竹簟曲屏风,野水遥山雾雨蒙。长有滩头钓鱼叟,伴人间卧寂寥中。"子由这首咏枕屏之七绝透露出,也许《庄子·逍遥游》中

① 刘敞:《祠部王郎中送山水枕屏作》,《公是集》卷二十,清文津阁四库全书本。

的"无何有之乡,广莫之野"最能切合这寂寞的感觉。惠子曾向庄子抱怨关于自己家的樗树一无所用,庄子回应说:

> 今子有大树,患其无用,何不树之于无何有之乡,广莫之野,彷徨乎无为其侧,逍遥乎寝卧其下。不夭斤斧,物无害者,无所可用,安所困苦哉?①

一株丧失了用处的木材,不需受到刀斧的砍损,它自由地生长于一个"无何有之乡,广莫之野"的地方,而人可以自由地在其下面卧眠。枕屏就是这无用之木。从社会结构的角度看,枕屏因其无用,而不可能成为身份的标榜;从视觉的角度看,枕屏中模糊的物象,也并不适合作为观看辨识的对象。权力的象征,艺术的彰示,富贵的炫耀,这些可进入结构化认知的意图,都在它身上被荡去。在他身边的诗人,也作为一个无用的人,得以与其共存于一个逍遥的世界。这个世界,在枕屏所营造的这个极具私密性的领地发生着,"个人"在这一私密的空间当中得以显现了自身的意图。

四、平 远 之 梦

尽管枕屏的观者并不指向它身上的某种物象,而是意图呈现出一个世界,但这个意图最终还是经由枕屏的形制演变为宋代非常普遍的平远山水。史籍中记载的平远风格应于唐时始兴。宋人楼钥在跋吴道子的一幅《山水平远》时云:"延陵生丹青无不工适,兴作山水尤深远有意趣。宦游三载归心,荡摇渡口唤舟,殆属梦境。"②吴道子笔以线描著称,他的平远风格应也是勾勒而成,然他的作品对士大夫林泉之梦的唤起,却与宋之后的山水有异曲同工之妙。苏东坡在《跋宋汉杰画山》中亦云:

> 唐人王摩诘、李思训之流,画山川平流,自成变态,虽萧然有出尘之姿,然颇以云物间之,作浮云杳霭与孤鸿落照,灭没于江天之外,举世宗

① 《庄子·逍遥游》。
② 楼钥:《攻媿集》卷七十,清武英殿聚珍版丛书本。

之,而唐人之典刑尽矣。①

董其昌所定的南北宗鼻祖王、李二人,在苏轼笔下被统而论之,这是仅就形貌、不论笔墨之语。此段虽未明说二人用"平远"笔法,然山川平流、浮云杳霭、孤鸿落照、"灭没于江天之外"这些物象,皆表明二人皆善于描绘全景的平远山水。当然,反对"论画以相似"的东坡,比起描写景物的小李将军,更加青睐于画外生象的摩诘。

在画史的记录中,吴、王、李三人平远山水更多地不是绘于画卷,而是在墙壁和屏风上。② 作为以展示为目的的"建筑绘画",屏风使用平远的风格,实际上与壁画所呈现的物象的平远舒展一脉相承。这样的图景在陕西富平朱家道村出土的晚唐墓墓室南壁的六屏山水中亦可窥见。③ 这是唐代最典型的屏风形制。六扇高耸入云的山峰各自成章,每扇皆为类似一立轴的形制,然而贯通起来,也可以组成一个完整的横幅图景,尽显巍峨之势。然而这幅屏风画左边第二峰的上半部分显示出了与众不同的意图。画者使用了平远的线描,试图将画面的空间延伸到远方,这说明吴、王的平远手法此时已经被当时的画家所接纳,只是这幅画的作者,显然更倾向于表达一种高不可及的仙山之感,因而只是在局部尝试了他所熟悉的一种画法。这种尝试显然是失败的,除了笔法以外,这幅画中的处于狭长画幅中的平远,并不能真正体现出整幅画的纵深感。与高远一样,平远自身对空间的需求,使得画面向着更宽的方向发展。矮屏风逐渐取代唐代高大的多扇立屏,为平远风格的全面展开提供了一个空间。

矮屏风常见形制有三种:一字独扇屏、几字三联屏以及四扇连屏。无论是哪一种,它们在形制上的特点都是宽比高长些。这种形制,与高大于宽的立轴和《早春图》式的立屏都不一样。宽比高长这个特点决定了这类枕屏是平远的构图风格理想的"界框"。按照郭熙《林泉高致》的说法,平远指可以从画面中平视眺望到远山之起伏。在较窄的立轴或是立屏的形制中,很难

① 苏轼:《苏轼文集》,孔凡礼注解,北京:中华书局,1986年,第2216页。
② 《历代名画记》中有言"吴道玄屏风一片"。宋代周紫芝又有"何日王摩诘,潇湘画短屏。扁舟横远壑,晚翼在青冥"等诗论王维的屏风画。
③ 井增利、王小蒙:《富平县新发现的唐墓壁画》,《考古与文物》,1997年,第4期。

使用全部的画幅表现平远的感觉。但这并不意味着,立幅不能表达平远的意境。宋代画家中,李成和郭熙是两位最擅平远的画家。《图画见闻志》中说:"烟林平远之妙始自营丘。"日本澄怀堂文库藏的传李成《乔松平远图》立轴,或许也曾是屏风的一幅。米芾的《画史》中曾记录宋仁宗曹皇后搜罗天下李成的画作,贴在屏风上以供仁宗赏玩。这说明李成的原作,多是尚未裱过的屏风纸画或绢画。[①] 在这单幅《乔松平远图》之内,画面左侧的两株松树很好地弥补了平地起伏的远山可能造成的画面过于空旷的缺陷。

郭若虚《图画见闻志》中言郭熙的画,多是"巨障高壁,多多益壮",但是擅长屏风画的郭熙流传至后世的绘画却是平远的风格。除了《秋山平远图》《窠石平远图》外,郭熙还画过《树色平远图》《雪晴松石平远图》等。除了这些名为"平远"的作品外,郭熙平远风格的画更多。元好问《遗山集》记载一位紫微刘尊师晚年曾一下子得到四幅郭熙的平远图。[②] 明代张静居题米芾画本时曾有"郭熙平远疑有神,北苑烂漫皆天真"的诗句。[③] "平远"一词几乎成了郭熙风格的代名,在他的画学论著《林泉高致》关于春、夏、秋、冬四季的题材中,而夏、秋、冬中都提到了平远的画风。明代鉴赏家王世贞因此认为郭若虚记录有所偏颇。[④] 那么,郭熙最擅长的屏风画与他偏爱的平远风格,是否的确有矛盾呢?从郭熙流传至今的作品看,似乎并非如此。如他的《窠石平远图》,其尺寸纵 120.8 厘米、横 167.7 厘米,与《乔松平远图》的立轴形制不同,郭熙此图是在一个宽比高略长的空间中表现整幅的平远风格,如果作为手卷卷起,不但太短,而且太宽了,因而并不适合卷起收藏。这正符合他的另一幅《秋山平远图》屏风的形制。苏东坡在描述这幅屏风时说:"离离短幅开平远,漠漠疏林寄秋晚。"黄庭坚在和子瞻的诗中说:"郭熙官画但荒远,短纸曲折开秋晚。""短幅"屏风是与"立幅"或"立轴"相对,和手卷相似,但是并没有手卷那么狭长,而主要是用于在空间中展示。在这幅《窠石平远

① 米芾:《画史》,上海:上海古籍出版社,1991年,第8页。
② 元好问:《跋紫微刘尊师山水》,《遗山集》卷四十,四部丛刊景明弘治本。
③ 张羽:《米南宫云山歌》,《静居集》卷二,四部丛刊三编景明成化刻本。
④ 王世贞在题郭熙画《树色平远图》卷中说:"若虚称其施为巧赡,位置渊深,虽复学慕营丘,亦能自放胸臆。巨障高壁,多多益壮,至宣和帝则盛推李成,而谓宽与范宽王诜,虽自成名仅得一体。然熙之传世者,多号平远,与若虚所记颇不同。"(《弇州四部稿》卷一百三十七文部,明万历刻本)

图》中,画面的近景与《早春图》的近景十分相似,山石之上,耸立几枝枯木虬屈,旁有桠槎侧出。不同的是,远景中没有占据大部分画面的高大的山峰的屏障,只有一处起伏的山峦,由淡墨渲染,冲淡明灭。这样的安排,使得画面的视野更为开阔。屏风的形制,虽并非平远风格发展起来的唯一因素,但床屏上这种宽长的画幅空间显然更加有利于表现平远的意境。

五代的王处直墓是屏风上绘制平远山水的早期例证。墓室北壁正中的墓门上绘着一幅淡墨山水。画面的高度是前、后室门道的高度,为1.8米,宽度是门道的宽,为2.2米,因此这个画幅是一个近似的正方形。[①] 画面主要以墨线勾勒,近似于吴道子与王维的山水笔法,但已经有了初步的晕染和皴笔。山石和树木的层次感则通过线条粗细的变化营造出来。左边画幅的山峰巍峨耸立,层峦叠嶂,主要为高远与深远的空间表现手法。右侧亦为层叠的树石,中与左侧画面相隔很近,反衬出中部水势之急。在画面上方,有一处平山叠远,表现在留白处水势的辽阔浩渺。在这幅作品中三远皆现,说明这样的空间意识在五代已经成熟。而由于画面是表现在门道的墙壁上,受规格的限制,平远是无法展开的,为了画面结构的平衡,故要采取此种图写方式。

而在东耳室的东面所绘的床屏则呈现了全然不同的风格。画面分两部分,上半部是一面一字床屏,下半部为床榻。床榻上放有官帽、瓷盒、镜架等物件,说明这幅画是为了一位有官职、生活精致的男主人而作。[②] 屏上有帘帷遮挡,以致这段预留的屏风空间更加狭长。在这幅屏风上所绘两幅相对而出的峰峦,左边平远的山峰,实际上由较高耸的一叠山峦和平缓入水面的坡峦构成。画面最左边这段山峦的形制与北壁正中那幅方形的屏风画的左边其实非常相似。而由于在横向有较大的空间,山峦的图像得以在画面中平行舒展。此画的整体结构非常类似于同时期董源的《潇湘图》摹本,而后者纵50厘米、横141.4厘米的尺寸也非常适合被安放在枕屏之上。

平远的风格在视觉上一个最大的特点就是极目感。郭熙在《林泉高致》中说:"傍边平远,峤岭重叠,钩连缥缈而去,不厌其远,所以极人目之旷望

① 河北文物研究所、保定市文物管理处:《五代王处直墓》,北京:文物出版社,1998年,第18页。
② 河北文物研究所、保定市文物管理处:《五代王处直墓》,北京:文物出版社,1998年,第18页。

也。远山无皴,远水无波,远人无目。非无也,如无耳。"其实,高远、深远或可说为高、深,而平远方才是真正表现飘渺的远方,这飘渺源自远眺时视觉的真实感受,而观画之人却也由于飘渺的远山,感觉到此处极目而难穷。南宋末年诗人方回在《题郭熙雪晴松石平远图》描写道:"其下怪石卧狻猊,突兀嶙崒凝冰嘶。后幅渐远渐迤逦,一往不知其几里。目力已尽势未尽,平者是沙流者水。"①正是平远风格的写照。因此,一般认为,这种平远的风格,一定需要"远观",也即与画面保持相当的距离才可以观看。宋代沈括在《梦溪笔谈》中谈到董源和巨然这种平远风格的观看方式时说:"大体源及巨然画笔,皆宜远观。其用笔甚草草,近视之几不类物象;远观则景物粲然,幽情远思,如睹异境。如源画《落照图》,近视无功;远观村落杳然深远,悉是晚景,远峰之顶,宛有反照之色,此妙处也。"②明人《书画跋跋》中描述郭熙《树色平远图》时也说:"平远二字,已见图,大概亦宜远观者也。"③

可是,有些绘有平远山水的画幅并非悬挂在墙上,而是裱在立于床榻边的枕屏上,这是一种与观看者最亲密、最近距离的绘画形式。如果说,平远的绘画风格只适宜远观的话,为何许多平远山水要置于床边呢?远观的平远山水又如何"卧对郭熙画"呢?

根据沈括等人对远观的解释,远观的目的是视觉上的"粲然",也即"清晰"的要求,其实,这与平远风格的创立是有矛盾的。平远的风格并不是要求人通过眼睛与画面拉长距离去"看清"景物,恰恰相反,它是为了在视觉上营造一种"远"的感觉,这种远之妙正在朦胧处。细观郭熙的《窠石平远图》,就可以发现这些视觉的秘密。首先,近景的表现,使用了比较浓重的墨色,以及写实的手法,让人产生了一种存在感,仿佛这些景物,就在我们眼前。这营造了一种落脚于这些景物的错觉。观看的主体仿佛可以站在此处观看远方的山峦。其次,画家在近景与远景中,巧妙地使用了水流、雾霭以及空白这些"虚"的手法,将近景与远景隔开,让人产生这些与其落脚之处的景物有距离的感觉。再次,画家通过淡墨有明有晦的渲染,造成了一种飘飘渺

① 方回:《桐江续集》卷十二,清文渊阁四库全书本。
② 沈括:《梦溪笔谈》卷十七,《全宋笔记》第二编第三册,郑州:大象出版社,2006年,第131页。
③ 孙矿:《书画跋跋》卷三,清乾隆五年刻本。

渺、若隐若现的感觉,在实际的视觉上,离得越远的景物也就越模糊,这是常识,因此,观者自然会认为景物距离我们很远。最后,起伏的山峦的边廓被刻意地拉长,消失在雾霭之中,让人有一种极为旷阔的感觉,就像是在一望无尽的草原上,极目远眺地平线的群山。因此,人即便是立于画面之前,也会有一种胸臆开阔之感。

比如模糊不清的《勘书图》中,中扇屏的烟云明灭,山峦重叠的平远风格绵延到了两侧的屏风,形成了一个全景图。同时,山字屏风本身是可以折叠的,可以将人的身体半围住。屏风自身构筑了一个空间。在这个空间中,三面都环绕着屏风上的山峦,人在其中,并不需要凝视地看,一种"如临其境"自然地产生了。尽管视觉仍是接受这幅画的主要方式,但当画面上的图像主要的意图是呈现一个"境"而不是实际的"景物"时,"境"的生成却不是通过看,而是通过身体在世界之内的感知。一位观者卧于床上,以极近的距离面对这幅平远图景时,他能得到的是一个朦胧的影像,甚至,他可能会因为刚刚喝过酒而产生视觉上的模糊。只有平远的山水手法,与这种模糊的视觉印象,产生一种相得益彰的效果。这个环绕着人的身体,近在眼前的"境"在视觉上让人感到淡远飘渺,人的身体不禁想要追随着视线进入这个画面中的空间。倘若人真的游于山间时,视线会被高耸的山脊所遮蔽,而产生"横看成岭侧成峰"的"局限",但是人在这个平远的画幅前所看到的,却是如在高空拍摄的一个大千世界的全景。这样的全景不由得让人感到自己是在这屏间的世界中随着里面远山飞翔而去。

在床间这样一个狭小的、三面被屏风封闭的空间内,观看者通过平远的极目感,身体仿若进入到那广袤的荒野之间,倾听着孤雁的幽鸣;全景式的观感又让人有种翱翔于高空的体验,云卷云舒,烟岚明灭。这两种视觉的体验,都与挂在墙上需要驻足观看的,尤其是博物馆内远观的绘画的凝视感不同。在枕屏的题画诗中普遍触及的这样一种梦境式的感受,在平远风格的书写中得到了最佳的诠释。当然我们不能够说,平远风格的形成就是囿于屏风这种媒材形制的限制,甚至在某种程度上,亦有可能是平远的需要使得屏风的形制有了从立屏和多扇连屏到一字独扇卧屏和山字屏的变化。题画诗中已经表明,这种风格的形成,一定是源于某种文化的心理,这就是积郁在中国文人心中长久的江南情结。

五、永远的江南

"诗中有画,画中有诗",诗画交融的传统让人很难分辨出,究竟是"平远"山水在视觉上造成的"梦境"的感受引起观画者的某种联想,还是画家及观画者本身的"诗意空间"点化了屏风上的平远山水。平远,常被认为是表现江南的低矮山景,以及湿润的气候造成的烟雨迷蒙。可是,对平远的钟爱,并不仅仅是南方人才有,许多生于北方或是后来移居北方的北人家内的屏风上却有着江南意象。如王安石有绝句云:"汀沙雪漫水溶溶,睡鸭残芦晻霭中。归去北人多忆此,每家图画有屏风。"对江南的怀恋,让他们在起居之处施设屏风,茶饭寝卧日夜观之,这种江南景物遂融会于日常的生活空间之中。这未必就是对实景的真实回忆,其中更烙印着一种理想的生活图景。北宋诗人刘叔赣有一首题写画屏的诗云:

> 吾家古屏来江南,白昼水墨渍烟岚。我行北方未尝见,众道巫峡兼湘潭。山头老树长参天,水上猿公撑钓船。青蓑拥身稚子眠,得鱼不卖心悠然。久嫌时势趋向狭,颇思种药依林泉。桃源仙家不可到,但愿屏上山水置眼前。①

这是一首咏山水屏风的诗,家处北方的诗人来自一个收藏世家,家中藏有许多江南风格的画作。这张"古屏",应是北宋以前江南风格的作品,可能与董巨一脉有着牵连,而他们的作品在当时已是非常珍贵。可见,那时北方的收藏家,对江南题材以及风格是很欣赏的。不过,与其说诗人是对"江南之地"的偏私之爱,不如说是流连于一种"江南的情绪"。这种情绪,透过画屏上"白昼水墨渍烟岚"的飘渺平远的意境展开在这位北方人的心中。在诗里,众人都指认这古屏上的水墨"江南"之景是在"巫峡兼湘潭",也就是楚地一带。不过,这位北方诗人并不介意江南到底为何"实际地域",真正的江南、巫峡还有潇湘,都可代称为"江南",而这种偏爱的真正原因,却是"颇思种药依林泉",他在这画屏前,看到了一个悠然的桃源。

① 刘叔赣:《山水屏》,孙绍远《声画集》卷四,清文渊阁四库全书本。

对于身兼"官员"与"文人"双重身份的士大夫而言,"江南"与"潇湘"表达了卸下政治身份与社会责任后的性灵回归。南唐诗人李中曾有诗云:"公署静眠思水石,古屏闲展看潇湘。"①一个"闲展",用得绝妙。屏风固然是用来展示一幅画的,但是"闲"意味着这种展示是没有目的的,优落的,它并不是展示某一处"山水景色"给人看;因而,观者看到的,也未必就是一幅表现潇湘这个地方的图景,他只是用这一地点,指代屏上淡远的山水画,表达自己梦里的江南。还值得注意的是"公署静眠",这位诗人梦中所思泉石之所,竟是"公署"。在繁忙劳碌的公务生活中,诗人仍然难以割舍文人之所寄,这与黄庭坚"玉堂卧对郭熙画"之语正有异曲同工之妙。

江南的意趣实际上是从五代时起才真正与平远的风格结合起来。五代的南唐地处江南,这种地理上的优势,使当地的画家自然倾向描写烟雾隔障的远山之景。其中,最擅长平远画法的莫过于南唐后苑副使董源。董源有着非常深厚的江南情结,他是江西钟陵(今江西南昌市进贤县)人,但从来自称"江南人"。传为董源的《潇湘图》,虽是宋代摹本,但学者普遍认为其忠实地保留了董源原作的风貌。米芾评其画云:

> 平淡天真多,唐无此品,在毕宏上,近世神品格高无与比也。峰峦出没,云雾显晦,不装巧趣,皆得天真。岚色郁苍,枝干劲挺,咸有生意。溪桥渔浦洲渚,掩映一片江南也。②

"天真"不但是对董源笔墨的评价,亦是文人心中对"江南"的印象。董源幽冥琐细、不留痕迹的笔墨,在画布上展开一片淡然的意趣,这便是画面之后的那片"江南"。这里荡涤掉了冗杂的日常生活和名利世界,展现出生命最本身的面貌。在北宋初年,龙图阁直学士燕肃曾为翰林学士院玉堂绘制了一面六扇屏风。冯山有诗对其评价极高,认为其笔墨仅次于李成:"穆之洒落亦其亚,玉堂屏上《潇湘图》。董屈许范凡数辈,隐隐俗气藏肌肤。"③其实燕肃的玉堂屏风未必名为《潇湘图》,而是后人根据他的平远风格起的名字。北宋郭祥正也给燕肃之画高度的评价:

① 李中:《碧云集》卷上,清黄丕烈士礼居景宋钞本。
② 米芾:《画史》,上海:上海古籍出版社,1991年,第5页。
③ 陈思:《两宋名贤小集》卷七十五安岳吟稿,清文渊阁四库全书本。

> 我朝妙画能山水,燕公笔法精无比。燕公山水工平远,一幅霜绡折千里。潇湘洞庭日将晚,云物萧萧初满眼。虞帝之魂招不返,霜树冥冥红叶卷。二妃血泪知几多,竹上遗痕深复浅。渔舟片帆风已满,渔父横眠思犹懒。时时白鹭聚圆沙,亦有行人下前坂。江回岸断数峰青,仿佛灵妃曲可听。却逢深崦见茅屋,只欠桃花如武陵。①

诗中皆提到"潇湘"的要素,说明燕肃作品大抵都具有此类的风格。② 从这一首诗来看,作者对燕肃的绘画描写,完全是通过一种"想象",将其融入潇湘的情境中。复以虞帝之魂、湘妃之泪、渔夫之眠、白鹭圆沙等典故,将一种世外的仙境呈现出来。"只欠桃花如武陵",正说明这首诗描绘的不是潇湘之景,而是梦中之境。

潇湘与江南,已经不再是地图上的某个有边界的地域,它是文人长久梦寐的精神故园。对这一故园的找寻,不必亲临其地,就在这卧室里与身体无限亲近的枕屏上展开。在这个似梦非梦,如醉如醒的状态中,回眸间望见床边小小枕屏上,一段萧然远去的逝水,几峰极目张看的远山,人在视线的寻觅中,仿佛被画面中的景物引入了此间的情境。原来,梦中苦苦觅着的那片心灵的故乡,那片桃花源,就在这里。此时此刻,他已不再是用眼睛"看"这幅枕山,而是在迷醉中无所方向、无所欲求地"游"于其间。这种能够认知的物象,已在这里转化为一个全体的世界。此时的自我,已超然忘却世俗身份的负累与国家兴衰的担责,而作为在这山水之间披着破蓑的醉翁,独自在一片疏远的寒江中垂钓。

结　　语

枕屏塑造了一个私密的空间,在宋代,士大夫用他们的书写,阐释着自我作为"个人"在这片无碍的领地中的心性选择。宋儒,尤其是理学一脉,将

① 郭祥正:《燕待制秋山晚景》,《郭祥正集》,合肥:黄山书社,1995年,第197—198页。
② 郭题之前,画上已有王安石的题跋:"往时濯足潇湘浦,独上九嶷寻二女。苍梧之野烟漠漠,断垄连冈散平楚。暮年伤心波浪恨,不意画中能更睹。燕公侍画燕王府,王求一笔终不与。奏论谶死误当敕,全活至今何可数。仁人义士埋黄土,只有粉墨归囊褚。"(《王荆文公诗笺注》卷一)从这首诗题来看,此画并不是为皇家所作,而应是王安石通过与燕肃私交看到后题写于画上的。

这片私人之地与天下公理牢固地结合起来,枕屏的遮蔽性不但没有妨碍他们通达圣贤的路途,反而更加证实他们是一名"戒思邪"的合格儒者。他们的个人理想,对社会责任是一种主动的认同,从而也将原本在公共生活中的社会框架,巩固于内在的空间与内在的心性当中。

而文人的选择,则将这片领地中的"自我",用一种超越于社会框架之外的独立之态呈现出来。相比于儒者的箴铭,绘画的形式更能够契合于他们对这种自我状态的要求。这是因为,在绘画身上,他们看到了一种自由流动的生命经验,这种经验与在此刻床上似醉似梦的他们达成了一种连续性。如果说在儒者那里,枕屏依然是通过"思"而获取意义的对象,那么文人眼中的枕屏,是与文人相眠相息、不分你我的一个伴侣。从而,不仅仅是"思",连这"思"的源头"观看",也被消解在这样一种生命的体验当中。文人以整个身体融入了枕屏的世界,对于他们而言,这里不是小小的方寸之地,而是一个自由无碍的大全世界。

这个世界,透过平远山水的形式完整地呈现出来。尽管平远常被看做是一种画家的风格,但它模糊的物象和悠远的山景,更是作为一种"身体介入"而非视觉判断的"风格"而被体验。枕屏是这种体验过程中的载体。在今天看来,屏风更多地被理解为历史中艺术的一种媒材(medium),但这些枕屏上的艺术在它被经验的当场,是作为绘画和物质的整体,呈现给了它的主体。在这个显现的过程中,不但艺术与屏风是一个全体,屏风上的艺术也通过物象的呈现,将主体带入了它的内部世界。这里不再是一个被分割的使用空间,它就是生命作为一个独立的全体的面貌。而在这一世界中自在游荡的文人,常将这里称为"江南"。

晋代诗歌中的山水意象与怀古之情

北京大学哲学系　王一楠

在中国诗歌题材分类中,咏史诗与怀古诗常被等而视之。这一题材以班固《咏史》为先声,《文选》评其"老于掌故",把握住了根本特质——即着眼于历史史实,发古思之幽情。但细究之下,咏史与怀古却各有偏重。简单来说,咏史诗直叙古人古事品评得失,借鉴讽喻或抒发抱负,怀古诗则多借古迹抒发感慨,景与情的色彩更加鲜明。唐代吕向解读王粲《咏史诗》时将这一题材一分为二:"谓览史书,咏其行事得失,或自寄情焉。"[①]唐代是怀古诗发展之高潮,这种自觉正契合了唐代诗坛的变化,但却不能完全适合描述晋代的情形。二者历来难以彻底厘清,题材界定对处在"可谈与不可谈之间"(林庚先生语)的丰富诗歌文本来说又难免失之刻板。况且怀古诗在其发展中又与其他诗题相结合,使题材的边缘更加模糊不清。

目前对怀古诗的研究主要集中在唐代的名家专论,如陈子昂、刘禹锡、杜牧、李商隐等人,但对魏晋时期的怀古诗则缺乏论述。事实上,晋宋的许多诗歌在主题内容、时空结构、艺术手法、审美方面上,都不约而同地呈现出山水与怀古的内在联系,促进了山水意象与怀古之情的合流,为唐代咏史诗的涌现做了积淀。这也启示我们打破题材的限定,超越所谓隐逸诗、游仙诗、登临诗的分类,关注文本背后的思想系统:晋诗中怀古之情与山水意象的交织呈现出的生命观念。

中国历史上的晋朝,从公元266年司马炎篡魏,到317年晋室南渡,再

① 〔日〕遍照金刚:《文镜秘府论汇校汇考》,卢盛江校考,北京:中华书局,2006年,第1352页。

到420年刘裕改晋为宋,跨越了一百多年的时间。这是中国历史上礼崩乐坏的混乱时代,也是盛产家国悲剧的分裂时代,但在这样惨淡的背景下却催生着一种前所未有的文化风气,徐复观认为这是对长期政治压迫下的"反省式的反映"①,李泽厚将这一时代的特征归纳为"人的觉醒"和"文的自觉"②,宗白华更将这一时代标记为"精神上的大解放,人格上、思想上的大自由"③。晋宋时代的文化风貌对中国艺术基本性格的影响是有目共睹的,也正是这一时代赋予了自然以浓厚的思想性和深刻的人文意识。这一时期虽未有大量严格意义上的怀古诗,但通过"怀古"与"山水"的主题讨论,将有助于我们了解晋代复杂的社会风貌。

一、林泉之心与羲皇之想

中国历来有隐士传统:"纷纷战国,漠漠衰周。凤隐于林,幽人在丘。"④许由、巢父、鬼谷子、伯夷、叔齐、颜回、严光等都是先秦汉代有名的隐士。魏晋文人基于"邦有道则仕,邦无道则隐"的政治意识,进一步将这一隐士传统发扬光大。建安时期或以时代风貌之进取,世人皆渴望有所作为、建功立业,诗歌也往往慷慨遒劲。但从曹魏后期司马氏专政开始,越来越多的士人选择远离政事归隐林泉。比如可看作魏晋玄学总录的《世说新语》,其中的《栖逸篇》十七则讲述的几乎都是名士拒斥朝奉而隐居的故事。

诗学上也出现了思慕古人遗风的复古思潮。伯夷、叔齐耻食周粟,饿死首阳的故事就在魏晋成为诗歌中广为使用的典故,如曹操《善哉行》云"伯夷叔齐,古之遗贤。让国不用,饿殂首山"⑤,阮籍《咏怀·其一十一》云"步出上东门,北望首阳岑。下有采薇士,上有嘉树林"⑥,陶渊明云"采薇高歌,慨想

① 徐复观:《中国艺术精神》,上海:华东师范大学出版社,2001年,第5页。
② 李泽厚:《美的历程》,北京:文物出版社,1982年,第85—106页。
③ 宗白华:《论〈世说新语〉和晋人的美》,《中国美学史论集》,合肥:安徽教育出版社,2006年,第123页。
④ 沈约:《宋书》卷九十三,北京:中华书局,1974年,第2290页。
⑤ 沈约:《宋书》卷二十一,北京:中华书局,1974年,第614页。
⑥ 逯钦立辑校:《先秦汉魏晋南北朝诗》,北京:中华书局,1983年,第498页。

黄虞。贞风凌俗,爰感懦夫"①,谢灵运云"樵苏无爨饮,凿冰煮朝餐。悲矣采薇唱,苦哉有余酸"②。而唐代王绩的《野望》是"采薇"故事传播中最著名的版本,他归隐后常游北山、东皋,自号"东皋子"。在暮色降临的山林中他孤独游荡,并怀念起曾让这千年如一的景色变得不同的古人:

> 东皋薄暮望,徙倚欲何依。树树皆秋色,山山唯落晖。牧人驱犊返,猎马带禽归。相顾无相识,长歌怀采薇。③

商山四皓也是一例。歌曰:

> 昔南山四皓者,盖甪里先生、绮里季夏、黄公、东园公是也。秦之博士,遭世暗昧,道灭德消,坑黜儒术,诗书是焚。于是四公退而作歌曰:"莫莫高山,深谷逶迤,晔晔紫芝,可以疗饥,唐虞世远,吾将何归。驷马高盖,其忧甚大。富贵之畏人兮,不若贫贱之肆志。"④

"唐虞世远,吾将何归"的感叹引发了诸多共鸣,在晋代人的传颂中,四皓被赋予了固穷安贫、不与世俗同流合污的君子形象。同为隐士的阮瑀借怀想四皓以明守真之志:

> 四皓隐南岳,老莱窜河滨。颜回乐陋巷,许由安贱贫。伯夷饿首阳,天下归其仁。何患处贫苦,但当守明真。⑤

这首具有代表性的诗歌被学者认为"标志着咏史诗的一大主题——隐逸主题的正式形成"⑥。其作者阮瑀是阮籍的父亲,裴松之注《三国志》时,引《文士传》对他的记载:"太祖雅闻瑀名,辟之,不应,连见偪(逼)促,乃逃入山中。太祖使人焚山,得瑀,送至,召入。"⑦

曹末晋初,崎岖世道是把名士们推向山林的主要原因。归隐山林的情形在政治高压的年代中并不鲜见,这也是彼时士人们在怀想逸民圣贤、标榜

① 陶渊明:《陶渊明集笺注》,袁行霈笺注,北京:中华书局,2003年,第512页。
② 逯钦立辑校:《先秦汉魏晋南北朝诗》,北京:中华书局,1983年,第1149页。
③ 彭定求等编:《全唐诗》卷三十七,北京:中华书局,1960年,第482页。
④ 逯钦立辑校:《先秦汉魏晋南北朝诗》,北京:中华书局,1983年,第90页。
⑤ 逯钦立辑校:《先秦汉魏晋南北朝诗》,北京:中华书局,1983年,第381页。
⑥ 韦春喜:《宋前咏史诗史》,北京:中国社会科学出版社,2010年,第67页。
⑦ 陈寿:《三国志》卷二十一,裴松之注,北京:中华书局,1982年,第600页。

自己品格高洁之时的无声之诉。但是随着时间的推移和分裂局面的出现，特别是晋代的八王之乱、五胡乱华之后，中央政权受到沉重打击，对人口的控制能力也大为削弱，"西晋极盛时户口1616余万，是东汉的三分之一。刘宋的户口517万，陈朝灭亡时户口只200万"，"大量的人口流入私门"。[①] 门阀政治的凸显与中央政权的削弱形成了鲜明的对比。事实上，士族的崛起与对传统伦常礼法的否定，生命意识的觉醒与玄学的兴盛，是紧密联系的。玄学也未尝不包含着政治诉求，名教与自然的争端贯穿玄学始终：以王弼《周易注》为首，玄学辩论的焦点就集中在"有无"之上，"崇本息末""崇本举末"的根本意图都是为了推举自然之"本"。在改造儒家礼法和经学的层面上，魏晋玄学将老庄精神大大向前推演了。而参玄讲玄的主体贵族和士人阶层是门阀政治强盛和皇权低落的实际受益者，他们要求君主的无为而治，反对刑名礼法，实出于对专制皇权的制衡。再加上各地纷争讨伐不断，此时的文人士大夫选择归隐山林，往往不再因受到直接的政治迫害，而是出于明哲保身的愿望和顺应玄学风潮中崇尚自然的旨趣。

诗歌中不同的怀古之情透露出着归隐的微妙区别。阮籍和陶渊明是有代表性的两位诗人。

《晋书·阮籍传》记载：

> 籍本有济世志，属魏、晋之际，天下多故，名士少有全者，籍由是不与世事，遂酣饮为常……钟会数以时事问之，欲因其可否而致之罪，皆以酣醉获免。[②]

可见，曹魏末期的阮籍处在战祸连年和政治高压的环境中，因此忧怀避世的情感已刻入阮诗的骨殖。《咏怀诗》充满对世道的不安之嗟，如"挥涕怀哀伤，辛酸谁语哉""黄鹄游四海，中路将安归""杨朱泣岐路，墨子悲染丝""嗟嗟涂上士，何用自保持""素质游商声，悽怆伤我心""膏火自煎熬，多财为患害""一身不自保，何况恋妻子"等语，无不渗透着一种生存的焦虑，这显然不是米面之忧，而是精神层面的生命关切。[③] 在这样的灼心之虑中，他情不

① 阎步克：《波峰与波谷：秦汉魏晋南北朝的政治文明》，北京：北京大学出版社，2009年，第140页。
② 房玄龄等：《晋书》卷四十九，中华书局，1974年，第1360页。
③ 逯钦立辑校：《先秦汉魏晋南北朝诗》，北京：中华书局，1983年，第496—510页。

自禁写下了"何为混沌氏,倏忽体貌隳"的诗句,抒发对古代清平政治的向往。有钟会刺探一事,不难理解阮籍为何对政治人世始终保持一种刻意回避的态度,《晋书》记载:"籍虽不拘礼教,然发言玄远,口不臧否人物。"但他却喜广登名山、议论史实:"尝登广武,观楚汉战处,叹曰:'时无英雄,使竖子成名!'登武劳山,望京邑而叹,于是赋豪杰诗。"① 阮籍选择寄情山水,借清谈或游仙之想以解脱现实苦难与生命感伤:"泛泛轻舟,载浮载沉。感往悼来,怀古伤今。生年有命,时过虑深。何用写思,啸歌长吟。"② 沉浸于山水与过往成为不愿与朝廷合作的君子隐秘且不得已的情感出口。

阮籍的怀古之情由眼前的悲怆触发,而百年后的陶渊明身处的晋末宋初已是皇帝垂拱、士族放纵的时代。陶渊明虽不属于大士族之家,但也曾属于既得利益者,在做彭泽令时,曾得到公田三顷。"息交游闲业,卧起弄书琴。园蔬有余滋,旧谷犹储今。"③ 从《和郭主簿》一诗中也可以看出当时他的生活尚且宽裕。同样是怀古,相比之下陶诗中就少了几分悲愤孤决,多了几分恬淡与适足。

最早以"怀古"为题的诗《癸卯岁始春怀古田舍》提到"先师有遗训,忧道不忧贫。瞻望邈难逮,转欲志长勤",说明陶或出于对当今世道的失望转向躬耕生活,但该诗主要表达了"悠然不复返"的襟怀和"长吟掩柴门,聊为陇亩民"的志趣。④ 在《咏贫士》七首中,陶通过怀念古代的贤人高士,表达了自己对守穷固节君子品质的推崇。有论者认为这一部分陶诗"与阮籍《咏怀诗》'何为混沌氏,倏忽体貌隳'表现的乃是相同的感叹。可见陶渊明与嵇、阮一样,其怀古实源于对现实深刻的不满,因此在怀古中寻求精神寄托"⑤。此论可取,但似乎失之笼统。陶渊明在《咏贫士》中评论古人仕隐的得失,将古时君子气节与当下自己的安贫乐业结合起来,眼下的致力躬耕就是对道义的效仿和持守,如其二:

> 凄厉岁云暮,拥褐曝前轩。南圃无遗秀,枯条盈北园。倾壶绝馀

① 房玄龄等:《晋书》卷四十九,中华书局,1974年,第1361页。
② 逯钦立辑校:《先秦汉魏晋南北朝诗》,北京:中华书局,1983年,第494页。
③ 陶渊明:《陶渊明集笺注》,袁行霈笺注,北京:中华书局,2003年,第144页。
④ 陶渊明:《陶渊明集笺注》,袁行霈笺注,北京:中华书局,2003年,第203页。
⑤ 蔡彦峰:《玄学与陶渊明诗歌考论》,《中国韵文学刊》,2013年,第1期。

沥,窥灶不见烟。诗书塞座外,日昃不遑研。闲居非陈厄,窃有愠见言。何以慰吾怀?赖古多此贤。①

再如其六:

> 仲蔚爱穷居,绕宅生蒿蓬。翳然绝交游,赋诗颇能工。举世无知者,止有一刘龚。此士胡独然?实由罕所同。介焉安其业,所乐非穷通。人事固以拙,聊得长相从。②

与阮籍等名门世族不同的是,陶渊明辞去彭泽令后亲事农耕并将其当做自己的本业,《杂诗》写道"代耕本非望,所业在田桑。躬亲未曾替,寒馁常糟糠",《庚戌岁九月中于西田获旱稻》和《移居》中也明确指出"人生归有道,衣食固其端。孰是都不营,而以求自安""衣食当须纪,力耕不吾欺"。③葛晓音认为:"这种主张力耕的自然有为论,便是陶渊明与主张自然无为论的东晋玄学自然观的根本区别。"④陶诗中更有"羲农去我久,举世少复真""黄唐莫逮,慨独在余""真风告逝,大伪斯兴"等诗句,表达了他对古代抱朴含真的状态的怀念。但是对性爱丘山的陶渊明来说,躬耕不辍平静朴素的生活或许就是对羲皇之想的实践,有诗云:"五六月中,北窗下卧,遇凉风暂至,自谓是羲皇上人。"⑤而著名的《桃花源记》一字未言"怀古",却记录了一场身体力行的对古风的溯寻,是一个古代乌托邦般的梦境和乡愁。

"相忘东溟里,何晞西潮津。我崇道无废,长谣想羲人。"⑥在隐逸的传统中,山水自然成为晋代文人在世俗生活之外的一种向度,传递出一种士人共同的社会理想。这种对古代昌盛之世的怀念,或许并非由具体历史事件所触发,多来自于山林幽居或田园生活之中,但其中亦有真正的怀古精神。

① 陶渊明:《陶渊明集笺注》,袁行霈笺注,北京:中华书局,2003年,第366页。
② 陶渊明:《陶渊明集笺注》,袁行霈笺注,北京:中华书局,2003年,第375页。
③ 陶渊明:《陶渊明集笺注》,袁行霈笺注,北京:中华书局,2003年,第353、227、133页。
④ 葛晓音:《山水田园诗派研究》,沈阳:辽宁大学出版社,1997年,第77页。
⑤ 陶渊明:《陶渊明集笺注》,袁行霈笺注,北京:中华书局,2003年,第529页。
⑥ 逯钦立辑校:《咏怀诗》,《先秦汉魏晋南北朝诗》,北京:中华书局,1983年,第892页。

二、山林修道与羡仙怀古

自萧统《文选》将"游仙"专列一类开始,游仙诗就被认为是魏晋时期重要的诗体之一。讨论晋诗中的山水与怀古,就不能对具有仙道色彩的一类诗歌避而不谈。

山川长期被认作是神仙居住的地方,也是道教修炼长生之法的不二去处。早在先秦时期,神仙信仰便与高山远水联系在一起,它们象征着神圣的、难以企及之所,如《山海经》中记载神仙居住的地方,"西南四百里,曰昆仑之丘,是实惟帝之下都,神陆吾司之","又西二百里,曰长留之山,其神白帝少昊居之"。① 庄子《逍遥游》:"藐姑射之山,有神人居焉,肌肤若冰雪,淖约若处子。"②汉初黄老之学盛行,汉武帝犹信神仙方术,在五岳广修行宫③,"遥望五岳端,黄金为阙,班璘,但见芝草,叶落纷纷"描写了当时盛况。汉武帝还定期在五岳举行祭祀仪式,其目的是接引仙人、乞求长生以及宣扬王朝正统。在汉代人的观念中,山川将天与地、仙界与人间相联结,在地理和心理上都缩短了神仙与凡人的距离,而神山圣水也下落到人间的大河山川之间。

前往实存的山中修道的民间行为,最迟到东汉已经出现,葛洪《抱朴子·内篇》中多有记载。到魏晋时期,山中修道已相当普遍,甚至成为一种潮流。《说文解字》段玉裁解释"仙"("僊"):"仙,遷(迁)也。遷(迁)入山也。"可见道教与山川的密切性。晋代张华编写的《博物志》也提供了一种山川视角:"名山大川,孔穴相通,和气所出,则生石脂玉膏,食之不死。神龙灵

① 郭璞:《山海经笺疏》,郝懿行:《郝懿行集》六,安作璋主编,济南:齐鲁书社,2010年,第4724、4731页。
② 陈鼓应:《庄子今注今译》,北京:商务印书馆,2007年,第28页。
③ 《汉书·郊祀志》记载:"公孙卿曰:'仙人可见,上往常遽,以故不见。今陛下可为馆如缑氏城,置脯枣,神人宜可致。且仙人好楼居。'于是上令长安作飞廉、桂馆,甘泉则作益寿、延寿馆,使卿持节设具而候神人。乃作通天台,置祠其下,将招来神仙之属。""初,天子封泰山……为复道,上有楼,从西南入,名曰昆仑,天子从之入,以拜祀上帝焉。""自封泰山后,十三岁而周遍于五岳、四渎矣。"可见汉武帝时已将先秦时期遥远的神山与神仙概念接引入触手可及的治域内。班固:《汉书》卷二十五下,颜师古注,中华书局,1962年,第1241、1243、1247页。

鬼行于穴中矣。"①而《晋书》中亦多有山中寻仙问药甚至吮石髓的记载。②

可以看到,在社会动荡的魏末晋初,山水成了避世与怀仙的交集。"越名教而任自然"的嵇康在隐居岩穴时写道:"慷慨思古人,梦想见容辉。愿与知己遇,舒愤启幽微。岩穴多隐逸,轻举求吾师。"③他曾作"思与王乔,乘云游八极""凌厉五岳,忽行万亿""徘徊钟山,息驾于曾城""归我北山阿,逍遥以倡佯""凌扶摇兮憩瀛洲,要列子兮为好仇"等诗句,表达对古代仙人仙山的仰慕,料其隐居时慷慨所思,也很可能是相关的仙道内容。值得注意的是,嵇康的诗中显现出游仙之想与隐逸之情合二为一的倾向。如《四言赠兄秀才入军诗》就将想象的空间落于现实的场景之中:

 乘风高逝,远登灵丘。托好松乔,携手俱游。朝发太华,夕宿神州。弹琴咏诗,聊以忘忧。

 琴诗自乐,远游可珍。含道独往,弃智遗身。寂乎无累,何求于人。长寄灵岳,怡志养神。④

诗中游仙与隐逸混杂的特征随着时间推移更加明显,如郭璞《游仙诗》虽托名游仙,实际上却是致慕隐士,如:

 京华游侠窟,山林隐遁栖。朱门何足荣,未若托蓬莱。临源挹清波,陵冈掇丹荑。灵溪可潜盘,安事登云梯。漆园有傲吏,莱氏有逸妻。进则保龙见,退为触藩羝。高蹈风尘下,长揖谢夷齐。

又如:

 翡翠戏兰苕,容色更相鲜。绿萝结高林,蒙笼盖一山。中有冥寂士,静啸抚清弦。放情凌霄外,嚼蕊挹飞泉。⑤

① 张华:《博物志》,北京:中华书局,1986年,第1页。
② 如《嵇康传》:"康尝采药游山泽,会其得意,忽焉忘反。时有樵苏者遇之,咸谓为神。至汲郡山中见孙登,康遂从之游。登沈默自守,无所言说。康临去,登乃曰:'君性烈而才隽,其能免乎!'康又遇王烈,共入山,烈尝得石髓如饴,即自服半,余半与康,皆凝而为石。又于石室中见一卷素书,遽呼康往取,辄不复见。烈乃叹曰:'叔夜志趣非常而辄不遇,命也!'其神心所感,每遇幽逸如此。"房玄龄等:《晋书》卷四十九,中华书局,1974年,第1370页。
③ 逯钦立辑校:《先秦汉魏晋南北朝诗》,北京:中华书局,1983年,第489页。
④ 逯钦立辑校:《先秦汉魏晋南北朝诗》,北京:中华书局,1983年,第483页。
⑤ 逯钦立辑校:《先秦汉魏晋南北朝诗》,北京:中华书局,1983年,第865页。

庾阐的《游仙诗》《采药诗》等也是如此。有论者认为："弹琴咏诗，怡志养神，与其说是仙家之乐，不如说是隐居生活的写照。相应地，可与俱游的松、乔，实际上更应看作是孙登一类的高人隐士。"①访问山中的道士仙人是当时士人阶层中普遍流行的一种修道方式，标榜自己的隐逸之心也是晋代人伦鉴赏的风尚。

总之，魏晋士人的游仙之想多出于隐逸之需，"含道独往"与"弃智遗身"恰是思辨性的玄学与实践性的道教希求的目标，而后两者正是晋代人（尤其是西晋）超越现实、摆脱世俗束缚的寄托。与之对应的，晋人对自然之美的发现也是与山水作为玄、道的重要载体这一事实伴随而来的。

随着方外之想逐渐落回到自然之中，也随着晋室南渡后佛理的兴盛，于山水游览中怀念古代幽人、逸民、隐士的诗歌渐渐褪去了仙道色彩。"在支遁新理启发之下的玄言诗，则以山水体道为主题，着重表现诗人们在彻悟了自然之道以后所重新发现的自然美。"②自然与道相通，古人古事与山水也就具有了更纯粹的感通，如袁峤之《兰亭诗》："四眺华林茂，俯仰晴川涣。激水流芳醪，豁尔累心散。遐想逸民轨，遗音良可玩。古人咏舞雩，今也同斯叹。"③孙统："地主观山水，仰寻幽人踪。回沼激中逵，疏竹间修桐。"④支遁："五岳盘神基，四渎涌荡津……寻元存终古，洞往想逸民。"⑤及至晋宋，以慧远为首的庐山名士在《游石门诗序》中直接将游山水的目的解读为"悟幽人之玄览，达恒物之大情"⑥，最典型的是宗炳的《画山水序》，提出"圣人含道暎物，贤者澄怀味象……山水以形媚道"，他亦有诗句"长松列竦肃，万树巉岩诡。上施神农萝，下凝尧时髓"⑦，将自然景物看作是凝结着圣贤光辉的象征。

历史上的仙人道士提供了适逢乱世的人生路径和处世哲学，因而晋代士人返身于历史中寻找人生意义的支撑，其中蕴含着特定时代背景下的怀

① 孙海明：《魏晋玄学与游仙诗》，《文学评论》，1995年，第6期。
② 葛晓音：《山水田园诗派研究》，沈阳：辽宁大学出版社，1995年，第25页。
③ 逯钦立辑校：《先秦汉魏晋南北朝诗》，北京：中华书局，1983年，第911页。
④ 逯钦立辑校：《先秦汉魏晋南北朝诗》，北京：中华书局，1983年，第907页。
⑤ 逯钦立辑校：《先秦汉魏晋南北朝诗》，北京：中华书局，1983年，第1084页。
⑥ 逯钦立辑校：《先秦汉魏晋南北朝诗》，北京：中华书局，1983年，第1086页。
⑦ 逯钦立辑校：《先秦汉魏晋南北朝诗》，北京：中华书局，1983年，第1137页。

古精神。

晋人对三国名将张良的怀念就是一个例子,相传他辅佐高祖平定天下后隐居黄袍山,羽化登仙解形于世。《史记·留侯世家》记载,张良自言:"今以三寸舌为帝者师,封万户,位列侯,此布衣之极,于良足矣。愿弃人间事,欲从赤松子游耳。"①乃学辟谷,道引轻身。曹丕曾作《煌煌京洛行》赞曰:"保身全名,独有子房。"②阮籍也曾颂扬:"姜叟毗周,子房翼汉。应期佐命,庸勋静乱。身用功显,德以名赞。世无曩事,器非时干。委命承天。无尤无怨。嗟尔君子,胡为永叹。"③名将沈庆之作《侍宴诗》:"朽老筋力尽,徒步还南冈。辞荣此圣世,何愧张子房。"④司马光切中肯綮地指出了人们称慕张良的深层原因:

> 夫生之有死,譬犹夜旦之必然;自古及今,固未尝有超然而独存者也。以子房之明辨达理,足以知神仙之为虚诡矣;然其欲从赤松子游者,其智可知。夫功名之际,人臣之所难处。加高帝所称者,三杰而已。淮阳诛夷,萧何系狱,非以履盛满而不止耶!故子房托于神仙,遗弃人间,等功名于外物,置荣利而不顾,所谓明哲保身者,子房有焉。⑤

因此,反映在晋诗中的山林修道的风潮,既包含着一种隐逸的传统,也包含着对古代仙人人生轨迹的追求。"托于神仙,遗弃人间"更内化为一种君子人格理想,修道、羡仙与怀古其实都是一种超越世事、寻求困境出口的虚文,而这一点也使得狭窄的游仙诗在后世有了更广阔的思想关照,并在苏轼的前后赤壁赋中达到高潮。

三、游览登临与"遭遇"历史

出于对人生的自觉,晋人向外发现了自然之美,向内发现了林泉之心,

① 司马迁:《史记》卷五十五,北京:中华书局,1982年,第2048页。
② 逯钦立辑校:《先秦汉魏晋南北朝诗》,北京:中华书局,1983年,第392页。
③ 逯钦立辑校:《先秦汉魏晋南北朝诗》,北京:中华书局,1983年,第495页。
④ 沈约:《宋书》卷七十七,北京:中华书局,1974年版,第2003页。
⑤ 司马光:《资治通鉴》卷十一,北京:中华书局,1956年,第363页。

这似乎是他们所能给出的安顿生命的完美答案。但山水的存在又从深层照亮了生命根源的悲剧性。游览登临也促使晋人超越了政治与人生，在本体论的意义上思索历史与人的整体存在。

这种思索，首先源于自然与人生的对照。《世说新语》记载：桓公（温）北征，经金城，见前为琅邪时种柳，皆已十围，慨然曰"木犹如此，人何以堪"，攀枝执条，泫然流泪。① 后人庾信有感于其中普遍性的悲茫，作《枯树赋》感叹岁月之流逝。自然草木标记出时间之无情痕迹，使人想到生命的短促。

永恒的山水对有限的生命的诘问并非晋人所独有的。《论语·子罕》记载："子在川上曰：'逝者如斯夫，不舍昼夜。'"这是圣人对大道流衍运化的体察、对大道之行的直观，"天何言哉？四时行焉，百物生焉"，为孔子所体认的自然皆处于天道不间断的秩序之中，不舍昼夜的运转。但历代骚人墨客还从中读出了悲音：川流不息，而人的生命却囿于昼夜的流逝。川流以超越时间性的形态呈现给在场者，这种触目惊心的对比不能不使在场者直面自身存在命题的狭促。逝川之叹隐而未发的时间意识触发了汉代人生苦短的惊悟，如《古诗十九首》中充满了对生命流逝的感叹，"四时更变化，岁暮一何速""生年不满百，常怀千岁忧"，山水金石等永恒之物的对照更让人黯然生年不久，"青青陵上柏，磊磊涧中石，人生天地间，忽如远行客""人生忽如寄，寿无金石固，万岁更相送，贤圣莫能度"。②

比之汉代直抒胸臆的生命体悟，魏晋诗歌常常在四时运转的宇宙模式中叹惋人生。如阮籍《咏怀·其九》："四时更代谢，日月递参差。徘徊空堂上，忉怛莫我知。"③潘尼《三月三日洛水作诗》："暮运无穷已，时逝焉可追。斗酒足为欢，临川胡独悲。"④陆机《梁甫吟》："四运循环转，寒暑自相承……年命时相逝，庆云鲜克乘……慷慨临川响，非此孰为兴。哀吟梁甫巅，慷慨独拊膺。"⑤《文赋》："遵四时以叹逝，瞻万物而思纷。悲落叶于劲秋，喜柔条

① 徐震堮：《世说新语校笺》上，北京：中华书局，2006年，第101页。
② 逯钦立辑校：《先秦汉魏晋南北朝诗》，北京：中华书局，1983年，第329—334页。
③ 逯钦立辑校：《先秦汉魏晋南北朝诗》，北京：中华书局，1983年，第498页。
④ 逯钦立辑校：《先秦汉魏晋南北朝诗》，北京：中华书局，1983年，第767页。
⑤ 逯钦立辑校：《先秦汉魏晋南北朝诗》，北京：中华书局，1983年，第661页。

于芳春。"①陶潜《咏二疏》:"大象转四时,功成者自去。借问衰周来,几人得其趣?""迈迈时运,穆穆良朝……黄唐莫逮,慨独在余。"②名士们依然在思考"人在大道之形中扮演何等角色"的问题,但已经突破了汉儒的象数与名位的严格对应,甚至也不再拘泥于儒家的礼法秩序,而是将这种思考推向了更广袤的自然和宇宙,具有了空前开阔的气势。《论语》中的圣人在魏晋时转换为了俯仰天地、独立苍茫的人的形象,"逝川"也在诗学中逐渐转化为了浓缩着怅然、悲哀又有彻悟的意象。

在这样的传统之下,诗人在山水中更能直接的遭遇历史,并产生一种超越是非、超越时代、超越生命的苍茫感、空旷感、历史感。《晋书·羊祜传》记载:

> 祜乐山水,每风景,必造岘山,置酒言咏,终日不倦。尝慨然叹息,顾谓从事中郎邹湛等曰:"自有宇宙,便有此山。由来贤达胜士,登此远望,如我与卿者多矣!皆湮灭无闻,使人悲伤。如百岁后有知,魂魄犹应登此也。"湛曰:"公德冠四海,道嗣前哲,令闻令望,必与此山俱传。至若湛辈,乃当如公言耳。"……襄阳百姓于岘山祜平生游憩之所建碑立庙,岁时飨祭焉。望其碑者莫不流涕,杜预因名为堕泪碑。③

羊祜出身名门士族,是西晋的开国元勋、国家权势的垄断者之一。受任外内,每极显重之任的他面对岘山犹自发出了"如我与卿者多矣"的感叹。这是因为在永恒之物的映衬下,他感知到了无垠宇宙中人的渺小和终期于尽的悲剧命运,并清醒看到,再显赫的功勋与辉煌的朝代,也不过是大化之流里的浪花而已。羊祜在岘山上实现了与历史的接续,也正是这种厚重的历史感使得后来望其碑者莫不流涕。他虽未有诗句留下,却成为后世怀古诗中重要的诗题。

如沈炯《望郢州城诗》:"魂兮何处返,非死复非仙。坐柯如昨日,石合未淹年。历阳顿成浦,东海果为田。空忆扶风咏,谁见岘山传。世变才良改,

① 〔日〕遍照金刚:《文镜秘府论汇校汇考》,卢盛江校考,北京:中华书局,2006年,第1595页。
② 陶渊明:《陶渊明集笺注》,袁行霈笺注,北京:中华书局,2003年,第379页,第8—9页。
③ 房玄龄等:《晋书》卷三十四,中华书局,1974年,第1020、1022页。

时移民物迁。悲哉孙骠骑,悠悠哭彼天。"①杨素《赠薛播州诗·其八》:"滔滔彼江汉,实为南国纪。作牧求明德,若人应斯美。高卧未褰帷,飞声已千里。还望白云天,日暮秋风起。岘山君傥游,泪落应无已。"②张九龄《登襄阳岘山》:"信若山川旧,谁如岁月何。蜀相吟安在,羊公碣已磨。"③陈子昂《岘山怀古》:"秣马临荒甸,登高览旧都。犹悲堕泪碣,尚想卧龙图。城邑遥分楚,山川半入吴。丘陵徒自出,贤圣几凋枯。野树苍烟断,津楼晚气孤。谁知万里客,怀古正踌躇。"④孟浩然诗:"人事有代谢,往来成古今。江山留胜迹,我辈复登临。水落鱼梁浅,天寒梦泽深。羊公碑尚在,读罢泪沾襟。"⑤

宇文所安指出:"从表面看,羊祜留在后人的记忆里,靠的是'三不朽'中的'立德',是别人把碑文刻在石碑上。而后人通过回忆羊祜,只需'立言',就能把自己的名字刻在回忆的链条上。"⑥历代诗人文字中岘山往往天高云阔、语词平淡,无论是建功立业的豪情还是湮灭无闻的哀感,都有深沉的悲恸和哲思,这是因为山水的永恒之姿对人生意义做了一种否定的昭示。登临岘山(无论是否只是在诗人的想象中发生),变成了仪式性的、对轮回的致慕——新来的回忆者(诗人)在岘山回忆起了曾经的回忆者(羊祜),试图在被打上了时间烙印的自然风光中占有一席之地的同时,也都知道,他们对回忆者的回忆本身也将被后来者覆盖。

而记录着古人行迹的山川河流,以一种舞台背景式的空旷姿态呈现着历史的无情。晋诗清醒而哀伤的展示了这一认知。陶渊明有《拟古诗》其四:

> 山河满目中,平原独茫茫。古时功名士,慷慨争此场。一旦百岁后,相与还北邙。松柏为人伐,高坟互低昂。颓基无遗主,游魂在何方?荣华诚足贵,亦复可怜伤!⑦

① 逯钦立辑校:《先秦汉魏晋南北朝诗》,北京:中华书局,1983年,第2678页。
② 逯钦立辑校:《先秦汉魏晋南北朝诗》,北京:中华书局,1983年,第2678页。
③ 彭定求等编:《全唐诗》卷四十九,北京:中华书局,1960年,第603页。
④ 彭定求等编:《全唐诗》卷八十四,北京:中华书局,1960年,第912页。
⑤ 彭定求等编:《全唐诗》卷一百六十,北京:中华书局,1960年,第1644页。
⑥ 〔美〕宇文所安:《追忆:中国古典文学中的往事再现》,郑学勤译,北京:生活·读书·新知三联书店,2004年,第29页。
⑦ 陶渊明:《陶渊明集笺注》,袁行霈笺注,北京:中华书局,2003年,第326页。

其八：

> 饥食首阳薇,渴饮易水流。不见相知人,惟见古时丘。路边两高坟,伯牙与庄周。此士难再得,吾行欲何求?①

继承了小谢山水清秀诗风的何逊也曾作怀古诗《行经孙氏陵》：

> 苔石疑文字,荆坟失是非。山莺空曙响,陇月自秋晖。银海终无浪,金凫会不飞。阒寂今如此,望望沾人衣。②

银海是古代帝王陵墓中灌注水银制造的人工湖,《史记·秦始皇本纪》曾记载当年盛况："始皇初即位,穿治骊山乃并天下,天下徒送诣七十余万人,穿三泉,下铜而致椁……以水银为百川江河大海。"③而如今"山莺空曙响,陇月自秋晖",王朝盛世却已不可见,在强烈的对比中突出了人世的空幻感,历史朦胧的、空洞的真相昭然若揭,与羊祜岘山怀古有异曲同工之余韵。

同长安、洛阳、金陵、吴宫等后世怀古诗题一样,山水怀古也包含着朝代更迭、历史兴亡之感,基调感伤而悲凉。不同的是,前者激发诗人情感的往往是具体的物象,如女墙、台城、乌衣巷等历史遗迹,也常使用长江、青山、衰草、燕子、斜阳等意象以与人世变迁对比。这些怀古诗常常包含着诗人忧今、喻今、讽今的切身之痛,相比之下,山水怀古更能超越对历史事件的评鉴而上升为一种无垠宇宙与微渺生命的历史感受。衣若芬认为："（咏史诗）其目的总不离某种借古喻今的训示,历史事件或人物是素材的发端;怀古诗则通常表达对于'过去'的感念或哲理的反思,此'过去'往往以历史遗迹或地域作为依托,连及吟咏与之有关的历史掌故、轶文点滴,简而言之,咏史诗重在人事;怀古诗重在'时间感',前述以山川风月反观人事变迁的书写方式最常表现于怀古诗中。"④

从这一角度来说,山水为现实与历史的交融提供了场域,也为有限与无限的接续提供了入口,它叠印着历史的痕迹,触发着登临者形而上的生命感

① 陶渊明：《陶渊明集笺注》,袁行霈笺注,北京：中华书局,2003年,第334页。
② 逯钦立辑校：《先秦汉魏晋南北朝诗》,北京：中华书局,1983年,第1700页。
③ 司马迁：《史记》卷六,北京：中华书局,1982年,第265页。
④ 衣若芬：《战火与清游：赤壁图题咏论析》,《故宫学术季刊》,2001年,第4期。

受,山水怀古诗题的形成,离不开魏晋时期的生命意识的觉醒。

经过以上讨论,可以看到晋代诗歌中山水意象的普遍和怀古之情的多重维度。山水与怀古的联系呈现为三个面向:一类是避祸隐逸于山林田园,怀念古代治世与圣贤,标示了一种社会理想;一类是将山林作为方外之境,通过修仙与羡仙表达了一种人生理想;一类是登临游览,触目兴感,在永恒山水中感受到超越人生、时代的历史感。单就题材而论,这一时代虽未有严格意义上的"怀古诗",但为唐宋怀古诗的出现做了铺垫,尤其是第三类具有"历史感"的怀古,在后世走向了"山水怀古诗"的新题,并为我们管窥晋代士人的精神面貌开辟了崭新的角度。

目居于物:山水画与观看部署

台湾中山大学哲学研究所 宋　灏

一、缘起:如何看新媒介的影像?

当代人习以为常地经由种种数字化影像以及网络浏览接口这些新的观看媒介来关联到现实。有关支配当代的观看惯性中,值得注意的是,当代影像的快速转换及网络影像独有的吸引力,通常导致当代的影像用户似乎完全舍弃自己身处之场所和影像界面之间的距离。面对新媒介影像,在观看影像当中观者通常会进入一种"忘我"状态,也就是观者仿佛跨越自己与影像本来固有的间距,即自身和用户接口的间距,被影像卷入而沉迷于这个用户接口中,以至于将该影像接口理所当然地视为真实世界,即现实本身。由此来看,如今新出的这种影像接口已经取代了传统绘画对世界、现实介绍并诠释的功能,传统绘画所形成的那种"世界图像"和"世界观"已经由主要是数字化影像所组成的用户接口替代了。

那么,当代一般认为关怀网络与新媒介的研究者不必考虑历史向度,可以仅限于新媒介影像做相关研究,也就是通过对上述当代现象的观察与反思,来理解当代情形。然而,当今占据主流的这种狭隘的探讨通常忽视或低估自己的立足点,倾向于忽略自己的历史渊源和历史处境,以至于对新媒介影像、网络文化等整个研究呈现严重的不足:被探索的只是繁华迷人的对象,被关注的只是用户接口本身,没有获得关注的反而是自己的眼光,是自己观看影像的模式,即笼罩当世的基本观看架构。当代流行研究方式的这种"忘我"不正好反映网络的魔力?恰好是这种不足,逼迫研究者更深入地

探问：何为观看？如何看？看何物？有鉴于此研究需求，本文接续福柯的研究，主张：在当代人观看惯性中发挥作用的，是某种当代的"观看部署"（Dispositiv des Schauens），而且此"观看部署"自然规定被看影像的身份，甚至早已开始规定当代人对所谓现实的理解和对待。可是，为了能够凸显当代的"观看部署"，也为了揭示其内在缺点和危机，研究者不得不借由更深入的历史探讨及哲学省思，来厘清这个当代情境。

乍看之下，观与物之间的关系并不难懂：物是看得见的物，而观者便是我们，也就是经由感官知觉关联到种种视觉对象的意识主体。现成物存在，我们才有所见。可是，更深入地问"我们所看究竟为何物"与"观看是如何看"，观与物之间的关系便变得模糊不清，也就是暴露其错综复杂的真实容貌，引发古老的哲学疑问：真的先有物，我们才能看，还是我们先看才有所见之物？这就是与主客体先后次序相关的追问。透过某种观看模式拥有某种物，此事与人如何关怀存有的意义、与其如何拥有存有便存在关系。本文试图厘清的问题是：世界和存有的开显，与观看、与观看着的人、与我们的历史处境毫无关系吗？还是毋宁说，经由某种观看模式我们拥有某种看得见之物，亦即某种存有意义？观看若是拥有物的一种模式，那么如何看是否就设定所看为何物？经由观看活动通往物的途径是不是设定通往存有并拥有存有物之管道，进而同时也设定被拥有之物的存有身份？为了针对一开始所勾勒的当代情形来厘清这些问题，本文试图根据山水画与风景画这两种截然不同的绘画展示模式，揭示出两种颇有差别的观看架构。这样一来，恰好是通过与山水画所要求的观看方式以及其在观者身上所激发的"目居于物"这种情境，便可以更加明确地凸显出自欧洲文艺复兴时期一直以来支配着观看方式的那种眼光，而且此眼光早已全球化。只有透过这样的对照方式，才可能从历史渊源中清晰地理解当代"观看部署"的性质和危险。

二、观看山水画

山水画咫尺千里、物象万千、气势茫豪，乍看之下，这种特殊绘画类型是以仿真视觉对象为手段描绘自然景色，而且山水画描绘中国独有之地形与气象，是中国的"风景画"。这样的认识非常普遍，可以说是艺术界的一般常

识,而此基本架构迄今也支配着国内外学说,尤其是艺术史方面。然而,这样一来,山水画从一开始便被归结到垄断整个欧洲美学理论的"再现论"架构里。为了从哲学美学的视角来反对此普世的"再现论",也同时反驳另一种常见的主观表现说,徐复观与叶朗两位学者做出了较大的贡献。根据徐复观于1966年的研究,观山水画令观者达成一种"即自的超越"①。有关宗炳,徐复观强调艺术实践让人"与道相通,实即精神得到艺术性地自由解放"②。徐复观特别强调山水画此种效应"不可随便以一般的写实主义称之"③,"最高的画境,不是摹写对象,而是以自己的精神创造对象"④。当然,对徐复观而言,这是指道家对整个现实所怀抱的物化心志。叶朗曾提出黑格尔式的超越论,主张山水画不在于要"再现"现成物象,而是要"表现"某种真实情形,而且这不是主体自身的主观表现,而是对现实的客观"把握、显现"。叶朗强调画景让观者达成某种独特之"境"⑤,而且特别提出气论为恰当的研究架构,言"中国古代画家……都要表现整个宇宙的生气"⑥。

艺术史界以外,最值得关注的国外学者大概是法国汉学家弗朗索瓦·余莲(François Jullien)。如同一百多年来国内外大多数的艺术鉴赏者家,余莲仍持有欧洲艺术与欧洲美学所培育的眼光,其整个论述奠基于欧洲式的形而上学之上,而引入某种存有论、认知论架构。例如,为了界定山水画的特质,余莲会提出"超越形象""精神向度""可见的形状便能暗示无限"这种观点⑦,也会主张山水画是透过可见的形象指引某种不可见的"大基源"(grand Fonds)⑧,即一种"非象征性超越"(un au-delà non-symbolique)⑨。但是,余莲也已有新见解。他不但将山水画的展示界定为一种"去再现"(dereprésenter)作用,也将气论脉络纳入考虑,强调一幅山水画代表"生命气

① 徐复观:《中国艺术精神》,台北:学生书局,1988年,第104页。
② 徐复观:《中国艺术精神》,台北:学生书局,1988年,第239页。
③ 徐复观:《中国艺术精神》,台北:学生书局,1988年,第240页。
④ 徐复观:《中国艺术精神》,台北:学生书局,1988年,第257页。
⑤ 叶朗:《中国美学史大纲》,上海:上海人民出版社,1985年,第11—15页。
⑥ 叶朗:《中国美学史大纲》,上海:上海人民出版社,1985年,第224页。
⑦ 〔法〕弗朗索瓦·余莲:《势:中国的效力观》,卓立译,北京:北京大学出版社,2009年,第64页。
⑧ François Jullien, *La grande image n'a pas de forme ou du non-objet par la peinture*, Paris: Seuil, 2003, 75.
⑨ François Jullien, La grande image, 115.

息"(souffle vital)①的印迹或象征,也就是揭露贯穿整个自然界、整个宇宙流变的"力动机制"(dynamisme)②。

这至少有两种突破值得注意。其一,他分辨欧洲"形状"概念与中国的"势",认为画中的"势"等于是对某种"潜在的普遍性的力量"的"现实化"(actualisation)③。以余莲的美学立场来看,画景不再集中于视觉与展现这个脉络,画景不等同于所展示的静态物象。由于画景是由敏锐灵活的笔墨律动所组成,也就是充斥动力和时间性,因此画景的动态实现对某种动态情形的落实和呈现极为有利。整个景象不是某种展现工夫的成果,它犹如替身一般是创作活动的代表或体现,以便观者成为"力动机制"的媒介,而在观者身上引发某种具体的响应行为。

其二,余莲主张"在中国,图像的原则并不在于既是再现亦是认知权能,而在于一种成效能力"④。可是,至于此效能所发挥什么样的作用和目标,余莲的论述仍然有所不足,似乎只设想了观者与宇宙流变的合为一体这种效果,因此余氏多半只就画景的形式结构来分析山水画的特色,亦仍旧引进可见与不可见的这种指涉脉络。然而,凡是集中于作品的象征义涵或作品的形式结构,这种欧洲式的美学进路恐怕根本不适于观看并理解山水画,而且余莲所提出的仅稍微被勾勒的看法也不例外。余氏的设想还不够批判性,其解构不够彻底。

倘若我们更详细参考古人的艺术实践,尤其是以古代画论为例,则并不难发现当代观看方式为何隐藏着严重的不足。众所周知,五代荆浩曾谈"真景",而此"真景"势必落实在直观所得之画面上,所指仿佛不异乎画所展示的景象。可是,依据荆浩的阐释,我们应该注意的是,一幅"真景"除"景"与"思"之外,便始终是由"气""韵""笔""墨"等因素所组成。⑤ 画景的关键不在于景象与展示本身,其"真"与否取决于独特的创作方式。当一幅画景形成

① 〔法〕弗朗索瓦·余莲:《势:中国的效力观》,卓立译,北京:北京大学出版社,2009年,第72页。
② François Jullien, *La propension des choses. Pour une histoire de l'efficacité en Chine*, Paris: du Seuil, 1992, 71.
③ 〔法〕弗朗索瓦·余莲:《势:中国的效力观》,卓立译,北京:北京大学出版社,2009年,第56页。
④ François Jullien, La grande image, 166-167.
⑤ 荆浩:《笔法记》,俞剑华编:《中国古代画论类编》修订本,上册,北京:人民美术出版社,1998年,第605—609页。

"真景"之际,这不意味着该画景与某种可见或不可见之真实情景的"再像"雷同,反而基于其组成、营造方式,一幅"真景"足以在观者本身发挥某种效应。观画这种审美活动并不将观者带到某种独特的现实或境界,经由观画者反而在自身身上经历一种转化。观山水画不局限于知觉活动,亦不局限于美学领域,一幅山水画反而富有伦理学意蕴,它促进某种具体的自我转化。① 另外,北宋郭熙不但讲求某种"景外意",而且还进一步标榜一种观画所产生的更大的效应,来主张一幅画景会开启"意外妙"②。难道此"景外意"与"意外妙"所指又是某种形上学意义,就是指余莲的"非象征性超越""大基源",是指涉隐藏于图像之展现中的某种隐蔽者,而这种神妙的隐蔽者是图像的"去再现"才足以揭露出来吗?还是毋宁说,"意外妙"所指就是徐复观、叶朗均所提及的超越境界?

本文并不是要如此看,这种形而上学架构其实从一开始就并不恰当。疑点之一有关展示方式,即水墨笔触的运用以及笔印的性质,之二有关感受美学所专注的观画活动及其在观者本身所发挥的效应。首先探讨山水画中线条的身份。一般认为山水画与欧洲风景画属于同样的展示模式,不仅是对"自然界"的某种反映或思念,也是对某种景色、物象的描绘。因此,一般认为山水画中的笔迹均是近乎甚或相通乎欧洲素描的线条,也就是基本将其当成掌握视觉对象的媒介看,以至于视其为再现某种实物外观的"轮廓"③。同理,皴法从一开始便被归结到某个光影情形,以至于皴法被看成是描绘立体实物的空间体积抑或自然物的质料特色的手段。然而,一直以来被忽略的是,山水画的笔迹与欧洲素描的笔线归属于两种截然不同的实践脉络。

就其性质来看,山水画的笔墨印迹与书法上的笔迹有非常密切的关系。山水画的线条并不主要指向受展现的实物,即视觉对象的整体显现、静态形状,反而与书法一样,是关联创作者并保存创作过程的动态印迹。山水画的

① Mathias Obert, *Welt als Bild: Die theoretische Grundlegung der chinesischen Berg-Wasser-Malerei zwischen dem 5. und dem 12. Jahrhundert*, Freiburg/ München: Alber, 2007, 268-307.
② 郭熙:《林泉高致·山水训》,俞剑华编:《中国古代画论类编》修订本,上册,北京:人民美术出版社,1998年,第635—636页。
③ 〔法〕弗朗索瓦·余莲:《势:中国的效力观》,卓立译,北京:北京大学出版社,2009年,第75、81页。

笔墨印迹囊含运笔活动的身体向度,即血肉的敏感、活生生的气息以及时间性。这种笔墨印迹于细微处便彰显非常敏锐多变的笔锋动线以及整个着笔的律动,也就是说山水画的笔线首要体现创作实践,即绘画过程当中,处处发挥作用的笔触轻重、墨水浓淡、收送力、节奏、速率等因素。画山水画的关键,并不在于画者必须首先详细观察并捕捉视觉下的物象,亦不在于要构想拟图,整个展示工夫起源反而在于执笔这种身体工夫。

借此观察和批判,许多画图者与论画者历来所标榜的创作模式不再被误解,反而可以被充分清晰地阐释。如荆浩,他不但强调气息为重要的美学观点,而且断定此气息势必源自运笔这种时间当中被进行的身体动作,气是心思不可图谋而得的韵调,是身体本身的气息律动,而画者的手腕本身也才足以直接将气息的脉搏灌注于图画之中。因此,荆浩颇为吊诡地说:"气者,心随笔运,取象不惑。"①虽然山水画的确具有模拟向度,画者是要"取"物象以彰显某种景色,但其笔墨印迹本质上所隶属的架构并不是描绘、再现作用,落实、暴露于山水笔势上的反而是身体气息和身体运动。山水画中有山之势,但更为重要的是,画景中有画图之手及整个画者之生活体的拨动凝聚成的可看得见的形势。这种形势也就是极为独特的"动势"。

图画所展示的根本不是静态的物象,也不是某些事物的外观和形状,反而是灵活生动的气息,而此气息律动源自造画活动本身。然而,此创作工夫从一开始便归结到身体自我,归结到身体的姿势,而且此身体姿势又根植于画者的运动惯性:书写、画图锻炼以及任何其他的生活行为都沉淀于身体自我中,以培养种种身体运动模式。基本上,人的任何艺术创作势必赖于身体自我,甚至说任何创作活动势必为身体自我所实现出来,乃并不夸张。由此观之,上述引文即使仿佛与常识不吻合,但荆浩其实不过赋予艺术创作奠基于身体自我这个道理以新的关注,以赋予山水画家之真实创作情形以簇新且更为确切的阐明。总之,山水画中观者所看到的笔迹根本不代表欧洲"形象"(Form)范畴下的事物面貌,反而其从一开始就是画出来的笔线,因而等于是某种气息、脉搏的动态形势。再进一步推论,甚至可以说,这种"动势"根本不隶属于视觉脉络,反而在于,画中作为"动势"的笔墨形态是直接自身

① 荆浩:《笔法记》,俞剑华编:《中国古代画论类编》修订本,上册,北京:人民美术出版社,第606页。

体的气息、身体的律动以及身体自我的触觉流出来的印迹。

透过凝聚于画面中的种种动势,山水景象便从某种展示作用转换成为完全是另类的具体效能。如同观看书法一样,观者一开始所看到的根本不是静止于空间中的形象,而是生动的动势,因此一幅山水画足以在观者身上发挥独一无二的转化效应。画中动势,即充满气息的笔墨印迹、笔线,促使观者透过自身身体不知不觉地产生一种模拟活动。这种身体模拟源自于,画中动势召唤沉淀于观者身体自我中的运动体验,也就是就观者的运动功能来唤起种种细微冲动,而透过这些冲动,观者在自身身体上具体来重复画图的过程,也是以自身身体来拟造并体会所见山水的动势。观者是以身体模拟的方式将凝结成动势的山水景色转换成为自身身体的某种具体状态和姿势,亦即各种身体自我的动势。易言之,画中的动势在观者身上所带出的,现象学称其为"触发"(Affektion)效应,也就是说在直观下笔墨动势其实展开某种"动机"(Motivation),而借由此动机,观者所视笔墨动势将其具体引入于画景所体现的情境。此种引入作用作为画景动势的效能,它同时也是观者本身为了响应于景象动势的触发,就整个身体自我来实行的一种具体行为,即一种自我转化。基于动势所引发的转换,身体模拟这种特殊的观看效应就是山水画的转化效力的起源所在,而观者本身产生的转化牵涉其"在世存在"(In-der-Welt-Sein)。

下一个问题便在于,一幅山水画借由充盈气息的笔势,亦借由支配着整个展示情形的身体向度,便具体在观者的身体自我中所引发的应感及转化究竟涉及哪方面的存在?假如这种转化奠基于直观,难道意味着此转化会深入改变观者通往世界的途径?这难道就是由观看视觉对象,由面对对象化的世界,转换到某种程度上"投入世界之中""归宿于世界之中",也就是"栖居于处境"这种原本的转化?宗炳曾说他"坐究四荒"①,也就是"卧游"于画景中,而我们究竟应该如何理解这种立场?又该如何解释郭熙显然期望观者面对画景怀着"可游可居"②这种态度?观者投入山水画景,为了"游"或

① 宗炳:《画山水序》,俞剑华编:《中国古代画论类编》修订本,上册,北京:人民美术出版社,1998年,第584页。
② 郭熙、郭思:《林泉高致·山水训》,俞剑华编:《中国古代画论类编》修订本,上册,北京:人民美术出版社,1998年,第632页。

"居"于画景之中,难道这种观看效应意味着图像是给自然真相提供某种认知掌握抑或"精神超越"吗?还是毋宁说古代画论中这些说法仅是隐喻,指的是观者所想象的"游"或"居"吗?恐怕是我们自己所带入的前提逼使我们从一开始就将画论的印证全都归结至精神、心理、想象这种层面。我们基于套用近代欧洲艺术所营造的思考架构,于是就无法设想艺术如何可能从再现论所划分出来的"仿佛是某物",即象征性假象这个脉络中超脱出来,艺术如何能导出更深入观者一整个存在的效应。余莲已经说得很明白:要舍弃"既是再现亦是认知"这个脉络,而应该以"成效"观点取而代之。因此,我们必须重新提出这样的问题:难道山水画的观者与一般看视、观察背道而驰?那么,一幅山水画到底展示何种物,而且该如何看?

郭熙曾提出有关观看方式的若干说明,而从一开始就强调,面对一幅山水画观者采取的眼光应该与一般态度不同。他说"看山水亦有体:以林泉之心临之则价高,以骄侈之目临之则价低"①。根据此引文可以肯定两点:其一,艺术家、鉴赏家所抱着的心态很可能会妨碍其接触到一幅山水画的珍贵所在;其二,为了能够充分体会品味图画,郭熙要求我们将仿真式图像与现实、画景与自然场景本来既有的一种隔阂首先搁一旁,甚或完全舍弃它。观画不局限于某种懂艺术的常态所能实现的欣赏活动,观画的关键性条件在于一种生活态度上的转换,观画从一开始也就牵涉整个生活行为适当的脉络。我们要先对"林泉"这种境遇开放并怀着好感,才能观画。可是,"林泉"不就是指自然景与自然界、大自然吗?

若这样推论,我们恐怕会再误解郭熙这句话,亦错过山水画的优质。一般来说,古代文人提及的"林泉"当然不可能意味着当代语境上的"自然界"。如今"自然"概念是指都市人所怀抱的理念,亦指文化超脱或取代农业所归属、工业所破坏的天生环境,抑或"自然"概念表示近代欧洲科学所构成的研究对象。与之不同,古人言"林泉",即山林泉石,此词所唤起的观念连接到隐居情境,涉及官宦文人所怀念的"例外"生活方式和生活境遇。由此可得知,"林泉之心"是脱离万事匆忙的正常情况,亦脱离功名、社会等脉络,而且

① 郭熙、郭思:《林泉高致·山水训》,俞剑华编:《中国古代画论类编》修订本,上册,北京:人民美术出版社,1998年,第632页。

此心态牵涉个人与其个人所归属周遭之间的关系,进而是个人对其身处场所心中所酝酿的兴致。总之,观画之前,郭熙要求观者自身首先带出某种敞开与返转,培养面对隐居环境恰当的态度,以取代胡塞尔所说的"自然态度",进而投入类似处于"林泉"时人所踏进的那种通往世界之道路。换言之,一幅山水画并不是一种视觉对象或再现物,也不是某种认知现实的管道,但也不是对隐居境遇铺陈幻觉的工具。在此之前,画景从一开始就关联到观者所归属的实践处境,涉及观者与周遭环境所固有的生活关系。

那么,郭熙对观画体验能引发的效应又如何理解?有关审美经验,郭熙曾说:

> 看此画令人生此意,如真在此山中,此画之景外意也。①

当观者临近山水画所展示的山林石泉时,他可能会想象或感觉到自己正处于此山景。关键不在于画所展示景象,反而在于观者本身,在于其观画而产生之"意",即意想或意识。即使这种知觉情形只不过是幻想,可是此处已不难理解的是,就郭熙而言,由于有某种动态效能凝聚于画景中,随之图画经由观画活动在观者身上引发的效应是一种具体转化:观者取得一种整体感觉或经验,也就是体验到自己实际归属山林境遇的生活状态。然而为了进一步阐明观画最深刻的体验,从此想象脉络郭熙最终衍生出更难以理解的说法:

> 看此画令人起此心,如将真即其处,此画之意外妙也。②

郭熙这则引文揭示了学界迄今尚未充分斟酌之转化效应的至极。此句话所描述的观画体验似乎比想象来得更具体:现在观者打算实际踏进某种场所,而此场所显然又与画景有着密切的关系,是观者所直观画景之"处"。然而,"其处"所指是被展现之处,还是指向现实中实质存在的某一个处所

① 郭熙、郭思:《林泉高致·山水训》,俞剑华编:《中国古代画论类编》修订本,上册,北京:人民美术出版社,1998年,第635页。
② 郭熙、郭思:《林泉高致·山水训》,俞剑华编:《中国古代画论类编》修订本,上册,北京:人民美术出版社,1998年,第636页。

呢?这种"处"不可能是随便一个地方,这应该就是郭熙所言之"佳处"①。那么,此"处"究竟在哪里?此"意外妙"究竟在哪里?它在画景之中,是超越画景以外,还是指在观者的意识中涌现出某种美妙的意象吗?除此之外是否还有其他的可能性?假设此种"妙"根本不指某种物、理念或意象,不指任何观者所获得之对象,"妙"反而指观者身上被画所促进的某种"发生",难道上述提问方式都不恰当?

若由感受美学的角度来观,确实还有另一种解读。笔者想提出这样的解读方式:此"意外妙"必定是基于怀抱"林泉之心"这种观看态度才可能成立,也就从一开始就落实于观者与其自身所处的周遭之间的生活关联上。故此,"意外妙"所指应该是,借由适当的观看态度,画景是到观者"这边"所归属的境遇,在观者"这边"引发一种奇妙的"转化"。画景所发挥的效能超过第一则引文所划分出来的意象脉络,超脱整个意识活动这一层面。画景的效应关联到观者一整个行为脉络,深入贯穿观者的"心",也就是在观者的实践意志和动机状态中发挥作用,于是激发出彻底且整体的一个生活转化。观画活动若促使观者"起此心",观者就是心里养成一个实质的决心,他已经开始要实际动身而踏入某一个场景。观者感觉到自己不由自主地被卷入某种具体的行动势态中,也就是说观者于自身身上所体验的就是自己好像"将真即其处"这种转换。

然而,由于观者已经舍离对画景的单纯看视以及此观看活动所引发的想象意识,因此得知,如今观者正在踏进的场景不再可能指"对面"那幅画景,更何况亦不可能指涉被展示的"那边",此场景反而必须是观者透过其整个生活行为业已所归属并身处其中的"这边"的境遇,即其实在的生活处境本身。借观者本来业已所在的生活环境,画景不过只是发挥唤起此环境这种作用,画景逼使观者与自身的处境重新展开一个生活关系。换言之,画景并不是提供某种神妙境界,但观画这种艺术实践足以产生相较于任何画出来或为画所暗示到更为实在的"世界",即现实本身。透过观者的生活转化,画景展现出生活上实质"有效"之通往世界的途径。经由观画活动,观者终

① 郭熙、郭思:《林泉高致·山水训》,俞剑华编:《中国古代画论类编》修订本,上册,北京:人民美术出版社,1998年,第632页。

于能够回归到自身,犹如新生于其业已所是之自我中,他苏醒于其业已所在的世界之中,他就真实地"拥有"此世界。难道这种为观画所促使的转化不是既单纯亦妙极吗?

总之,山水画的观看方式是一种"目居于物",也就是山水画的特色,在直观活动当中画景促使观者产生由观看态度朝向栖居状态的一种转换,而且观画活动这个转化效应涉及观者一整个通往世界的途径,此转化等于是人在存在上发生的一种原本的转化。与其说观者透过观看关联到现实,倒不如借助海德格尔的说法:这个观者是以栖居的方式"依寓于世界"(Sein bei der Welt)[①]。

三、欧洲绘画的眼光

倘若逆着后殖民时代仍为"正常"的研究趋势,经由一种"逆向格义"对照方式,从以上所阐明的"目居于物"这种属于中国古代传承的情形,回到欧洲及如今已全球化的情况来探索自文艺复兴直至现代支配着欧洲的观看模式,以省思当代的观看部署及其历史渊源,便可以对垄断当代眼光及对新媒介影像之使用的那种观看部署进行深入的观察。

由近代欧洲绘画观之,一幅图画是一个不透明的媒介,而其再现式的展示使得某个不在场的实物对象转换成为在场的图像内容,再现式图像也就等于是一种在场的不在场。由于具象画的画面总有所展现之物象,因此展示物象的同时,图像开显某种广袤的空间并设定某种场所情形。众所周知,图画以内被展现的空间一般是按照合并几何学与光学的透视画法被构造起来,此画内的三维空间,即所展现之物与物之间的空间关系,乃呈现某种规律性的统一的秩序。画面的这个透视法营造主要有两种情形。其一,就画面的内部结构而言,欧洲每一幅画原则上必须对某一实际视野中一切可见的事物进行齐全而且是合理的展示,对某视野的实质再现中不准有任何漏洞,亦不准曲折固定视线下一切视觉对象实质所呈现的面貌。其二,每幅画从一开始必然设定视线和视点,也就是画面内容以外同时规律性且合理地

① Martin Heidegger, *Sein und Zeit*, 16. Auflage, Tübingen: Niemeyer, 1986, (§12) 54.

被设定的,就是观者务必得要采取的立足点和视角。换言之,一幅画不但支配画内所展示的布置规律,而且也控制到图画以外的观者本身。观者既无法跨越在自己与画面之间为此观看架构所划分的鸿沟,他不能变动自己的位置,亦不能以任何方式来松解画面以内的铺陈。画景等于是一种静止的观看部署,整个观看架构仿佛是不变的。

例如看文艺复兴时期的图像时,画面视框内所展示的是相似于舞台的三维度空间,而图像的运作与一般窗户一样,透过窗口所开辟的这个画面,观者看到画景。基于这种构造,观者多半会以"忘我"的心态穿透此窗口,他会感觉自己仿佛是透过自己的眼光,便得以沿着视线跨入再现式画景,沉迷于所看的"那边"。然而,观者真能进入画景吗?有几点通常被忽略:其一,观看的位置,即观画者的视点,被画面本身的构造所设定,而且不同于山水画的观者,欧洲的观画者务必采取此固定点来看,他丝毫不能移动。其二,观画者眼下有两种截然不同的场所同时被开辟,而且是透过同一个直观活动。借由其展示方式,图像同时明确地划分内与外,即图像画面所展示的空间以及观者所立足以面对的图像物的外表。观者所处被标记为一种"画外"。其三,这个切割表示,绘画的展示与一般视觉情况有一个基本的差异:我们能够既看视近在眼前的这个图像物及此内外隔阂,亦能观看画面的景象本身,甚至也可能由画面所展现的室内空间的"另一边"再往外看望,"看出去"另一个远景。换言之,我们能够同时看视悬挂于墙上的图像物以及具有颇大深度的画内空间。其四,就画面本身来看,我们能够同时清楚地观看近景、中景及远景,而且我们毫无困难地调整这几个对眼目有不同距离的画景层面。就这四点而言,欧洲绘画的展示方式并不符合自然视觉情形,图画反而是非常人为的构造,以展开独特的空间深度,也实现非自然的场所断裂和场所整合。

当然,从具体的艺术创作观看,虽然基本架构如上所述,但为了让观者跨越图像表面所划分出来的界线,画面构造可以运用几种展示手段。例如,借由画中展现小图或镜像,某种程度上观者仿佛为画景所纳入展现,以至于单一空间结构宛然被突破,看与被看之间的单向关系争得既正向又逆向这两种可能性。乍看之下,这种画作似乎推翻上述构设,视线上产生某种交错、往来情形,营造一种动态的直观情况。观者既观看亦被看,甚至如同自

画像一般,正在观看之际,此"观看"本身好像被自身所捕捉。然而,图像展示上产生的这种转换真是突破上述直观架构,废除画内外之间的隔阂吗？透视法所形成的构成和设定,此观画架构有可能被消除吗？恐怕不能,因为画中有画或镜像,这个环节始终属于画景以内的展示,此种设计恐怕仍然不足以触及画外的观者及其实际观看活动本身。

历史上还有另一种方案,乃是在浪漫时期特别受欢迎的一种画景构造。例如菲特列(Friedrich)在不少著名画作中,便设法使画外的观者被画中展现的人物背面犹如替身所重复,有肉有血的观者不知不觉便会认同画中人,而画景正在延续自己的视线遥望远方。这表示,原来被排除于画外的观者可以借助画内之人物的眼光,来察觉自己的观看活动。可是,这样一来观者真的能投入画景吗？还是恰好相反？在直观活动于画景中受展现之际,本来在作为窗口向画内开辟的图像物与观者的视点之间砌成的那面透明墙壁,现在就被移到更核心的位置去,它被迁移至切割画景内部的一种新的划分。换言之,画中的观者与画外的观者拥有一样的遭遇：自己被排除于所面对的景色之外,以至于加大了观看活动与所看景象之间的鸿沟,而观看主体更是感受到自己加大了无法跨过去,以融入对象化现实。与其说画中的观者有助于将画外的观者纳入到画景,倒不如说,基于文艺复兴时期以降垄罩整个绘画艺术的展示架构,这种构图只不过足以重复主客体之间固有的划分,这种图像只不过凸显出直观活动和所看对象之间跨不过去的距离,以至于加强"直观之绝望"。

不管画者尝试何种展示手段,欧洲的画景都只不过是肯定一个基本的隔离,画景始终每次又复转成海德格所阐释的"世界图像",世界的样貌仅是某一个主体的直观对象或观念,而主体一样被拘束于纯是观看这种身份中。面对世界的样貌,这种观者甚至感受到激烈不安或失落：在透视画法与理性的空间中,构造一个仿佛最可靠且完善的世界联系之际,被局限于画景以外的观者早已失败了,他无法真正进入此世界本身。故此,不管看荷兰画派的古典风景画,还是看保罗·塞尚(Paul Cézanne)一再所画的《圣维克多山》,特别是欧洲最热门的远景、远望及俯瞰这种展示、观看部署,基本上便将观者严格地置于非常孤独的画外方位。要说观者也能目居于画景之中,这种说法并不精确：这样的画者顶多能遗忘自己,而经由直观来沉迷于画景中。

可是,此种沉迷难道只是一种想象和错觉,只是唯独视线所得到的一种虚伪寂寞、毫无实际归属暨具体场所的栖居方式?眼光寄寓于物如何与山水画所敞开的"栖居"作为一个实际存在转化相提并论呢?即使梅洛-庞蒂曾经指出,身体自我如何透过视觉来"居住"实物,也就是"眼睛来居住存有"①,但是此种居住仍然依赖眼光与观看活动,看来这种居住只不过赋予观看活动身体向度,也就是以更完整的方式来理解知觉与现实之间的联系。梅洛-庞蒂似乎仍然归属知觉问题,而并未切入伦理学脉络,亦并未构想由观看向整体存在这种具体的转换。

四、当代部署的危机:观看与栖居

梅洛-庞蒂科学"操纵实物"(manipule les choses),而舍弃"居住"(habiter)于物。② 此种情况大概与观看部署息息相关。自古希腊以来,欧洲特别重视直观,透过观看的方式关联到世界,借由直观掌握到现实,也就是理所当然地将眼光视为拥有现实物最为适用的管道。这个古老的视觉典范如今恐怕已无所不在,经由全球化过程,这样的通往世界之途径似乎早已变成普世有效的唯一人关联到物的模式。有鉴于此,以上将山水画与欧洲绘画两种展示格式以及两种观看架构粗糙地对照起来,目标在于揭示某种观看架构如何必然关联所观物象的存有论身份。绘画对世界的展示让我们体会到种种截然不同"拥有物"的模式。经由这样的探讨可以被发现的事情如此:山水画的观者直接被画景所转化,以便从观看态度过渡到牵涉具体场所的一种栖居状态。为了发挥此种个人转化,山水画承袭书法而特别讲究笔运动势,借由凝聚于笔线这种动势中的气,具体影响到观者的身体自我,在其身体上具体引发具有伦理学意义的存在转化。结果,山水画景给观者敞开一个实际有效的存在场所,让其栖居于世界之中。书画这种艺术实践都在实践者促进伦理学向度下的生活转化,让其实际"归返"到最属己的生活处境。透过独特的效能,画景足以从图画中跨出,进而周围观者敞开一个生

① Maurice Merleau-Ponty, *L'œil et l'esprit*, Paris: Gallimard, 1964, 17.
② Maurice Merleau-Ponty, *L'œil et l'esprit*, Paris: Gallimard, 1964, 9.

活场所。画景实际铺陈观者所归属的处境,以便让其居处于物之间,依寓于世界之中。这样一来,以眼光关联到物的观者转换成为一个栖居者,其通往世界之途径不再是以远距离观看为轴心,转成时空中与现实物共居的情境。换言之,观看活动最终铺出涉及行为的生活场所,以领导观者返回实践脉络,使其能基于栖居状态以各种具体生活行为与现实物打交道。

另外,如由山水画这个角度观之,欧洲的眼光及观看模式与物所奠建的联系实截然不同。即便在欧洲的观画活动上也可能察觉到海德格尔所提及的某种"转变"(Wandel)①的效用,但此种转变恐怕局限于所见这个层面,而并不牵涉观者的存在本身,此种转变只涉及某种"世界图像"与另一个"世界图像"发生的对换,亦即"世界观"的转换。画景是透过物象的展示给观者开启一种整体性的"世界图像",而艺术一般会对不同世界的样貌导出转换效用。换言之,被艺术所转化的既不是观者,亦不是世界、现实本身,而不过是人对世界、现实所怀着的见识和领会。转变之前观者是观者,转变之后观者依然是观者,他仍然是以某种眼光看待实物,也就是直观关联到世界。经由这种转变,观者好像并未获得居处于世界本身之中的场所,而这样的观者仍然是依赖自己的眼光以及自己对世界所画出来的观念,仅只能"托目"而投入现实。这样的观者仍然是缺乏一个完整的生活境遇,他居处于自己的眼光之中,并未转化形成另一种更为整体的存在状态,来真正地"依寓于世界"。

纵使欧洲绘画所描绘出来的世界样貌确实是一个整体形状,它即使内部有理性的、系统性的结构,但这只是平的,或者说是向前方、向画景以内伸出的某种扩延和深度,看来此世界样貌永远局限于直观、眼光之对峙位置。即便巴洛克时期的绘画试用种种展示技巧,以使得画景仿佛是从框架里面朝着观者跨出,来包围观者,可是这一切始终出于幻觉,因为这些特殊效果依然根植于一个非常严谨的观看架构,而此种观看部署逼使眼光自始至终势必将所有所看视景象立刻对象化,将其定位于画面窗口的"那边",以至于给自己所在的"此处"只保留极为纯质、却亦极为虚空的一个视点,只不过留

① Martin Heidegger, "Der Ursprung des Kunstwerkes", in: M. H., *Holzwege*, Frankfurt a. M.: Klostermann, 1950, 59.

给自己眼睛的直观作用而已。基于欧洲的观看部署，欧洲的古典画景仅能是一种世界样貌，是无法实际围绕观者来敞开一种周围世界，亦无法将观者实质转化，将其从一个直观活动引入到一个栖居于世界中的处境。换言之，欧洲的绘画难以激发一种涉及身体自我以及伦理学向度的自我转化工夫，欧洲的绘画也就难以更加彻底贯穿观者的整个在世存在。针对欧洲的情况来看，任何"转变"只能源自直观所取得视觉对象本身的转变，局限于"变形"这种样貌上的转换，而人本身的任何转化似乎都取决于世界样貌"变形"在先，甚至于承认，人本身根本不能变，唯一可能变换的是眼前被展开的"世界图像"，即人对于世界所展开的看待。

自欧洲近代逐渐形成古典观看模式的上述观看部署，经由全球化过程早已经支配世界各地的当代眼光，而且涉及摄影、电影、数字化影像等新媒介和科技，以及无所不在之网络的用户接口的影像，使得此普世部署愈来愈强而有力地发挥全面化的霸权。然而，如上所述，此种情形并非局限于视觉领域，该观看部署更是垄断当代人整个通往世界的途径，亦彻底贯穿我们对所谓现实的接触和掌握。此观看部署愈来愈彻底且全面化的危机在于，基于观看部署从人的存在之中被剥夺的是具体存在归属和实际生活场所，因为该部署将人与世界关联到纯观看作用，也妨碍人展开更为丰富多元之"依寓于世界"的存在机会。由此观之，我们如今是否可以甚或应当接续中国艺术传承的启发，围绕美学上浮出的一个实际的归返工夫这种设想，来批判并且颠覆当代的观看部署？这一目标在于，要给当代人重新争取名实相符的"现实"，开辟丰富多元之通往世界的途径以及更为开放且完善的存在模式，也就是要致力于敞开可以满足人之原本存在需求的"栖居"这种情境。透过这样的思考努力，将来人类或许可能回归到人和世界之实际关联中，而将自身所处的这个周围世界重新当"可归之家"对待。

"现"象之美与"表"象之美：
以中国山水画为例

台湾中山大学哲学研究所　杨婉仪

导　论

　　像海德格尔谈梵高、福柯谈马奈、德勒兹谈培根一样，我们尝试从哲学的角度谈中国山水画。我们依照唐张璪"外师造化，中得心源"，尝试援外师造化之意，以"可见进山路径"的宋画谈"真实"；亦尝试从中得心源谈化造无我，选元清画作中有"不可入的山"者谈"境界"。立于宋元之分，以可入与不可入这两个看似对立的分类为出发点所要探讨的是，在不可跨越的距离之外"见"山之视觉形态，与"入"山之中、甚而得以缘路而行筑庐而居之视觉形态的差异，可以合理地看出入山的可能性。如同郭熙在《林泉高致》中提到的"可行、可望、可游、可居"，对于此可与人"栖居""行走""游戏"于其"中"的山，游于其间的人将如何"观"之？至于特别强调笔墨的元代作品，表现性强；不同于可入之山，此在人之"外"的山，是画家在距离之外所"观"之山。这两种不同的观法，所"观"为何？又如何"观"之？两种不同的视觉形态分别诠释出何种人与山的关系？① 本文尝试从"视觉"与"现"象（die Erscheinung/l'apparition）和"表"象（la représentation）之联系对此进行讨论。

① 这让我们想到明董其昌在《画禅室随笔》中提到"南北宗论"，他把追求物象的工笔山水称作北宗，且和禅宗北宗的渐悟连在一起。与之相对的是追求心象的文人山水的南宗，和明心见性的顿悟之禅宗南宗连在一起。

一、"现"象与美

关于"现"象的诠释，所取的是"显现"（paraître）这个动词。当主体以其视角择取了流变生命的某个时刻，就好比用一个碗从奔腾不息的生命之河中舀起一碗水；这碗被从河的流变中孤立出来的水，即观者以其"世界观"（une vision du monde）①所"显现"的世界。被视觉展示于我之"外"的世界是人的世界观所显现的片段，这个有所遮蔽、变动不歇的世界并非真理所在；因而西方哲学家常常不停留在世界观或"现"象的层次上，而探问本质的问题。当他们提问那存在于显现之下的"是"什么时，依照弗朗茨·罗森茨维格（Franz Rosenzweig），这类问题的答案总是：我不知道它是什么，但绝不是它所"显现"②的。那些"显现"出来的"现"象，因而被视为与真理相背反的"假象"［der (bloße) Schein/ l'apparence］。

西方对于观看的诠释，首先着重于视觉这向"外"开展的空间意涵所揭示的超越性，而想象空间这一形式所能展开的最大可能性，显示人对于神圣性的向往。传统哲学中的超越价值存在于形上界域，此远离实是性（die Faktizität/ la facticité）的价值被视为真理。而在此形上传统之下的人，是在超越的高度之下仰望着不可接近的真理，是即便承受生命和形上真理那不可化约的距离，却仍企图以语言猜解存在之谜的此在。③ 此视觉形式以距离显示了主体与对象的二元性，而那被我显示于我之上或之外的，分别为真理或假象世界。

从西方观点而言，视觉不具高度的水平位移所显现的并非真理（la vérité），而只是有限的人单向度的世界观；由此言世界观的差异个殊，而对

① 罗森茨维格曾以"世界观"表示被视觉所区分出的，我与非我之世界间的关系。不同于全视的神性观照，罗森茨维格把"世界观"比喻为一个碗；"世界观"因而意味着从生命之河的流变中舀起一瓢水，观者以此"世界观"诠释生命、给出生命的意义。
② Franz Rosenzweig, *Livret sur l'entendement sain et malsain*, Paris, Cerf, 1998, p.51.
③ 正如勒维纳斯所言：转向天空的目光摒除了占有对象的身体行动——生存，这个脱离身体载荷的纯洁目光瓦解了远在知与行区分之前眼睛与手最原始的共谋关系；转向天空观看，因而是与不可触摸的神圣事物间的纯粹观看，这个不可跨越的关系就是超越。E. Lévinas, *Dieu, la mort et le temps*, Edition Grasset et Fasquelle, Paris 1993, p.191.

反真理形态的普遍与客观。但若不从要求普遍真理的向度而言,此世界观虽然无法全然展现存在的本质,但却显现了个人看世界的方式,因而得以从中一窥观者的内在。在观者诠释世界的格局中所表现的,除了观者的气度、眼界与心胸之外,亦可窥见观者对于生命意义及存在价值的想象。正如同宗炳所言:"夫以应目会心为理者,类之成巧,则目亦同应,心亦俱会。应会感神,神超理得。"①从应会感神而言神超理得,实不同于西方以追求真理为目的之超越;实画家所显之"象"既非现实之模仿,亦非全然脱离现实而企达于真理,其所追求与向往的意义与价值是否实现于现实世界、是否与真理相符都已非所执,应会感神所显之理,已然展示了观者"内心"的"真实"(la réalité)。从此观法见个人内在心志的观点而言,所看的是观者的内心世界(l'intériorité),此在我之内的世界并非客观、普遍的,惟与其同样境界者方得以见;若非如此,即便有所显见,亦将流于视若无睹、听而未闻。由此而说人生知己难得,尤能显现从琴音得"见"伯牙之钟子期,内心可同比"巍巍乎若高山,荡荡乎若流水"。此从内在境界看生命意涵与人我关系,正所谓观其人知其心,观其画知其志,此由文人书画得以"见"其生命情调的"视觉"形态,显现为穿透"现"象而观其"内在性"(l'immanence)。此种不以"现"象的真假为计较,而从所"显"观其心的诠释形态,所体现的内在情志之高远,也不同于西方以"仰望"而开显超越价值的神圣性。②

从知音而说人对价值的向往,并非仅止于仰望崇拜客观真理,而更凸显出自身得以匹配他人之美善的意涵。此从真理的客观性转向他人特殊性的"视觉"诠释,使见与不得见脱离空间所组构的客观世界,而转向对于他人内在性的体验(das Erlebnis)。不同于以空间形态显示对象的视觉构建于区分主客的距离,此以体验而"见"者,是自身感受与他人内在性的融通。所谓的外师造化、师古人、师山水之画家,所"师"之法并不同于模仿,观其形、取

① 宗炳《画山水序》。
② "目光不是逐步攀升,而是尊敬;因而,它是赞叹,它是崇拜。面对着在封闭空间中运动的高度的异乎寻常的决裂,人们有着一种惊奇。高度因而获得了高级的尊严并成为神圣。从这个被视觉跨越的空间超越诞生了偶像崇拜。"E. Lévinas, *Dieu, la mort et le temps*, Edition Grasset et Fasquelle, Paris 1993, p192. 对于勒维纳斯来说,正是从这个被视觉所跨越的空间超越中,诞生了偶像崇拜。偶像崇拜象征着圣物的世俗化,依照勒维纳斯专家罗兰德的观点,勒维纳斯不仅不是一个有关圣物的思想者,而且他对立此种思想。

其势而显其"象"的山水画家所画的,并非以透视法为基础所呈现世界,也非以素描或写生等仿真对象物的表现手法所展现的现实,而是画家所"领会"(verstehen)的处身情境。以此领会为基调而运用笔法、布局展现画家内心体受的"情韵"(die Stimmung),是画家透过运笔和墨色的质感,显自身所"观"。其所观,已然是画家游于山水之得,是以画家所画并非客观的山与水,而是画家游于山水间所体受之景的再次布局,也因而在山水布局所交织的画面之间得以见身体性的动态,也可从画家笔墨的运用体受画家游于山水之内心情韵。在此意涵上,画家内心情韵和身体性的交织所呈现的画面调性并不纯粹是模仿自然,而已然蕴含了画家对于人与自然关系的感受与体悟。此种将"处身情境"(die Befindlichkeit)展现于绘画中的表现方式,使得山水画不同于西方的风景画,而"超出"(dépasser)自然本身,也因而脱离被柏拉图贬低为模仿现象的艺术形态,而呈现其独特风格。

当山水画脱离对于现象的模仿,而以画家内心的感受或处身情境为表现的基础再现画家所体会的自然时,透过画面我们已然可以"看"到画家的内心。就好比《晴峦萧寺图》不符合透视法却同时显现的丛山峻岭各有姿态,不同的视角与姿态之并呈,显现自然为含蕴、壮阔与高远;如此表现方式意味着画家对于自然的诠释已然超出客观性的限制,而"现"画家内心之"象"。山之美在于形与势,师山水之形而体其势,既为画家外师造化所显之真实,亦为画家化"造"所现之内心格局。《晴峦萧寺图》中不遮蔽山而被山支撑的树,并不遮蔽山形反显其势,似乎象征着画家内心格局与存在万物的长育关系;画家人格对于山水之体现,所融通之的真实,实能显山水之高与灵秀,反之亦然。又如《层岩丛树图》,初入山径的清晰对比于攀高进路之隐约,同时透显山形之似可入之和缓与不可达之深竣;看此画实感画家体受山水看似遥不可及之势,却可容人(入山之可能)之高远通透。于可入之山水所显之"真实"实通达于人与山水之间,其不仅是画家化造于心之所得,亦敞开了观者援道而入的场域。画面中隐约可见却非笔直通达的小道,不仅象征进入画家内心道路的隐微,也表现了画家从内在走向世界的曲折。而此走进画家内在的道路,是隐没于山的林中小径,唯有同等人格抱负者,方得以行至水穷而知幽微;未黯其理者,也只能隔山远眺不得其门而入,正所谓:"只在此山中,云深不知处。"同样地,有着独特抱负与人格的人,要以自身之

观法入世之难，就如同从画作之山走向世界(le monde)一般。

要走进、甚而理解自身与世界的关系，首先要走出象征自己思维的山径；但此丛山峻岭忽隐忽现的山路，似乎已然象征着山水与世界(人格所显之真实与流俗世界)难以通达的距离。西方哲学以"超越"(la transcendance)来表达真理与现象之间的分裂，超越所象征的是灵魂脱离生命的可变性而朝向绝对真理的高度，此超越意涵已然显示了"真"与生命的分裂。西方的真总在"他方"(au-delà)，而求取真理的代价是生命；但在山水画中看到寄情山水的画家们所展示的人格之真，却常是他们生命投注之所在。外在于现实的山水内在于画家的心中而显现为山水画；在西方显现为二元的真与假、内与外、内在性与超越性之对立，在山水画中呈现为以内在性为基础的超越。画家的内在人格成为其"越出"(dépasser)世界的动力与可能性；不同于背反生命与现象的他方，山水画是画家寄情生命之所在，也是画家"现"自身之"象"的"所在"(lieu)。

山水画作为画家寄情生命的"所在"，显现为自身心志的栖居之所：家的意象。说画是心志的家，意味着所画与所表达并非普遍的；它不同于客观的摹写，而是画家思想、人格的呈现。画之定域以这里(l'ici)的形态出现，其意义不同于海德格尔所提出的此在之"此"(Da)。海德格尔将此在之"此"定位为社会性的联结，被抛掷在世的此在所被迫面对的已经是与其他存在者的结构关系：世界。而画作所展示的这里作为世界之外的场域，不仅是画家思想的安居之所，也是同道中人寄情之地。在可入的山水画中得见傍山而居的屋舍，似乎意味着画家之心志已然成"居"而立。屋舍的形态之差异，也比为思想与心志之关系，如《晴峦萧寺图》的山居与山的巍峨交互显映，显现思想与心志的呼应。反之元画《夏山高隐图》中隐于壮阔的山里而几乎不得见的屋舍，似乎显现思想隐于心志中而不特别凸显，相较于《晴峦萧寺图》，《夏山高隐图》虽亦有可入之山径，但已可见画家心志之藏。"思"之显与隐关乎心志之现与藏，心志现则他人易以"思"观之而得其义，心志隐则唯有愿意循着画中路径游于画家心之蜿蜒，随着路径转换视角而见画者心中曲折的人，方得见其心居。从心志隐显可游可居之"观"法尤显画家人格、心志与思想；因欣赏而游于其中，细探其山径如深入其内心探究渊源；而若为同道中人，最终将从探究之"游"而致肯定他人，因而寓"居"他人思想之中，而以他人之

心志为自身之所向。

二、"表"象之美

对以超越性之高度为追求的观看形态而言，视觉不具高度的水平位移是背反真理的单向度世界观；但在本文中我们肯定世界观所展示的个人观点，并尝试从画家开展于山水的"世界观"一窥画家的内在心志。在此以画家内在性为基础的显现中，我们仍然看到出入之可能，画家为其内心与世界间保留的通达之道显示在山径的蜿蜒间。这些由理解的可能性所串联起来的山水与现实，如同海德格尔所提出的"疏明"(Lichtung)；那在林中空地所显示出的树影，是光之超越与树之"现实"(le réel)的交织，也如同画家所画之山水，是其看现实的独特"观"法所织就的"真实"。似乎在有明显路径可入之山水中游居其间的"观"法，是仍对于"真实"有所追求与向往，仍保留出入于世界、他人与自身内心的期盼。相较于西方以全照式的太阳之光显示真理之暴力，此在疏明之间显现的是心志的隐而未现。"真实"之可见与不可见因而并非是客观的，而是所欲观者因向往而游于画境；在画家与观者、自身与他者之间显现的因而不同于主客对立，而显示为参与、同游的关系。不同于上面可入之山以真实之显与见为依归，无明显路径可入之山所画者如何？在距离之外的观者又将以何等"观"法应之？如何诠释人与山的关系？

如果肯定"现"象是被西方哲学视为假象的"显现"，那么肯定"表"象将是更进一步地化解西方赖以为观看前提的主客二元，跳脱真假之别而直接肯定显现本身，也就是肯定画面为"显现"这一动词凝结的瞬间。一旦不以发现真理或真实为依归，也就不再需要问本质和现实为何的问题，画面即"表"(représenter)象。事实上，"表"象这个字在法文中也有演出(上演一出戏)的意味，而戏剧正是无本质的表现。故勒维纳斯在《从生存到生存者》中说道："戏剧是不留痕迹的一种真实，在它之前的那种虚无等同于在它之后的那种虚无。"此种无本质而相继"显现"的"显现"，我们称之为"表"象。我们以动词représenter强调其显现的动态性，凸显其不被要求本质的诠释所

限定的特性，也因此它无法被简单地归为"存在"①。"显现"与所显现的彼此影响，多重交叠的光影破坏了"现"象的同一与整体性，而显示为复杂的幻影。② 因而说阻断世界与他人的不可入之山，所显现的不再是居于真理与现实之交互关系之间的"真实"，而只是画家心中想象的直接投射。山水画家从"师"山水形、势之"造"，转向化"造"之笔墨，正所谓一心所用化形于笔，笔墨颜色唯一心所现，如张庚云："杨子云曰：'书，心画也，心画形而人之邪正分焉。'画与书一源，亦心画也。……试即有元诸家论之：大痴为人坦易而洒落，故其画平淡而冲濡，在诸家最醇。梅华道人孤高而清介，故其画危耸而英俊。倪云林则一味绝俗，故其画萧远峭逸，刊尽雕华。若王叔明未免贪荣附热，故其画近于躁。"③以心为本之画家所表之象，实非格物所致，亦非观山水之"得"。山水之象本非心外之物，而为心之所体，象之显亦即心之显，是以画家所观者非山水之形而已，实为其象。山水之象实心之所用，如王阳明所云："尔未看此花时，此花与尔心同归于寂。尔来看此花时，则此花颜色，一时明白起来。便知此花，不在尔的心外。"同此，山水画境不落画家心外，品山水画境亦品画家心格。

阻绝之山所呈现的是拒绝知识形态所强调的客观方式之表象，在此状况下观者所"表"之象已脱离以主客关系为前提的认识方法，在视觉受阻的"观看"中回返内心所"表"之象，实已为观者自身之向往。从山水画家的向度言，而说"受与识，先受而后识也。识然后受，非受也。……夫一画含万物于中。画受墨，墨受笔，笔受腕，腕受心，如天之造生，地之造成，此其所以受也。然贵乎人能尊。得其受而不尊，自弃也；得其画而不化，自缚也。夫受画者必尊而守之，强而用之，无间于外，无息于内。易曰：'天行健，君子以自强不息。'此乃所以尊受之也"④。不逃避现实也未诉诸因果的人，以一心体受显生命本身的流变，此无"边界"、无"限制"之象并非以"通达"为基础，而

① "显现绝对不与存在相关，它不能存在，否则它不再是显现。显现的事实是整个改变的关系的'世界的概念'和关系的改变的'世界的概念'奠基其上的唯一基础。"Franz Rosenzweig, *Livret sur l'entendement sain et malsain*, Paris, Cerf, 1998, p. 56.
② 如同罗森茨维格所言："一个如此多的'现'象相继显现的显现；每个部分只反射在'现'象所折射的其他'现'象中，并且就如此继续下去。"
③ 张庚《浦山论画》。
④ 石涛《苦瓜和尚画语录》，"尊受章"第四。

只是暂时脱离自我的人显现自身一瞬的感受与想象,此当下化"造"一悟直指"一超直入如来地",而别于禅定之造化。故董其昌云:"李昭道一派……盖五百年而有仇实父……实父作画时,耳不闻鼓吹阗骈之声,如隔壁钗钏,顾其术亦近苦矣。行年五十,方知此一派画,殊不可习。譬如禅定,积劫方成菩萨,非如董、巨、米三家,可一超直入如来地也。"①是以若"现"象是山水画家如镜般映射万物的心之所鉴,依然有本体之在为其凭依;那么"表"象所现,即为不显本体的浮光流云的刹那生变。前者可以神秀偈:"身是菩提树,心如明镜台。时时勤拂拭,勿使惹尘埃。"应之,后者则已入六祖惠能境界,正所谓"本来无一物,何处惹尘埃"。当下一悟本无法,乃通透之我而已,此我如众有之本,隐而藏,显而为万象之如如众生;因其为有无之合、亦为有无之化,而说此我本无一物,亦说此我本为天下。从无的观点言解脱,从有的观点言变化之灵动,后者可如石涛所云之"我用我法",此处之我即法②,我之意即法动,以其变而超脱于法之限,故两者不可须臾离也:"吾昔时见'我用我法'四字,心甚喜之。盖近世画家专演袭古人,论者亦且曰某笔肖某笔不肖,可唾矣。及今番悟之却又不然。夫茫茫大盖之中,只有一法,得此一法,则无往非法,何必拘拘然名之为我法。吾不知古人之法是何法,而我法又何法耶。总之,意动则情生,情生则力举,力举则发而为制度文章。其实不过本来之一悟,遂能变化无穷,规模不一。吾今写此卷,并不求合古法,亦并不定用我法。皆是动乎意,生乎情,举乎力,发乎文章,以成变化规模。噫嘻!后之论者,指为吾法也可,指为古人之法也可,即指为天下之法亦无不可。"此众有之本,此同为有无之合、有无之化之我,于画则如石涛所称"吾道一以贯之"之"一画":"太古无法,太朴不散,太朴一散,而法立矣。法于何立?立于一画。一画者,众有之本,万象之根,见用于神,藏用于人,而世人不知。所以一画之法,乃自我立。立一画之法者,盖以无法生有法,以有法贯众法也。……行高登远,悉起肤寸,此一画收尽鸿蒙之外,即亿万万笔墨,未有不始于此,而终于此,惟听人之握取之耳。……盖自太朴散而一画之法立矣,

① 董其昌《画旨》。
② 如石涛曾云:"画有南北宗,书有二王法。张融有言:'不恨臣无二王法,恨二王无臣法。'今问南北宗,我宗耶?宗我耶?一时捧腹曰:'我自用我法。'"自题《山水册》,1657年。

一画之法立而万物着矣。我故曰:吾道一以贯之。"①就此一画显山水,就此一画得解脱,画中天地原本一心。

对于活在瞬间的人来说,世界是略过其眼前的吉光片羽,此光影重叠、交错、形变的动态关系错纵于富创造性的无序中,如随风散落的花瓣也如折射光线的七彩琉璃,山水画家以笔墨显其心,或者映射出一令人目眩神迷的骚动(如:元王蒙《具区林屋图》隐隐略现的动态),或者刹见无云朗见的开阔清雅(如:元倪瓒《容膝斋图》以及元吴镇《渔父图》),又或者风云刹变的激烈(如:清石涛《为禹老道兄作山水册》其一),和不可亲近的高远难解(如:明文徵明《古木寒泉图》),以及可望而不可入之咫尺千里(如:明董其昌《青弁图》以及明文徵明《千岩竞秀图》)。笔墨所现的山水世界(l'univers)即"显现"本身②,亦即心本身。若观之以眼必显心之偏,心之偏亦即画之限。是以笔墨融通之山水境地所关乎人之赋受,其所指除才学之外更关乎心之体现;也唯有心之体现才得以化智识所由之二元,于此方得出于对立,而显笔墨之神、山水之灵。如石涛云:"古之人有有笔有墨者,亦有有笔无墨者,亦有有墨无笔者。非山川之限于一偏,而人之赋受不齐也。墨之溅笔也以灵,笔之运墨也以神。墨非蒙养不灵,笔非生活不神。能受蒙养之灵而不解生活之神,是有墨无笔也。能受生活之神而不变蒙养之灵,是有笔无墨也。山川万物之具体,有反有正,有偏有侧,有聚有散,有近有远,有内有外,有虚有实,有断有连,有层次,有剥落,有丰致,有飘缈,此生活之大端也。故山川万物之荐灵于人,因人操此蒙养生活之权。苟非其然,焉能使笔墨之下,有胎有骨,有开有合,有体有用,有形有势,有拱有立,有蹲跳,有潜伏,有冲霄,有崱屴,有磅礴,有嵯峨,有巑岏,有奇峭,有险峻,一一尽其灵而足其神。"③此一说法亦如同尼采笔下诗人,诗人满溢出罗格斯(logos)限制的"语言"(le langage)所

① 石涛《苦瓜和尚画语录》,"一画章"第一。
② "事实上,世界与显现自身并无差异,一个如此多的'现'象相继显现的显现;每个部分只反射在'现'象所折射的其他'现'象中,并且就如此继续下去。所有这些相互的反射无终点,以至于谈及一个全体是荒谬的;因为整体掌握界线,在此意义上,界线或至少边界,将是某种现实,而也不是某个其他反射的简单反射。"Franz Rosenzweig, *Livret sur l'entendement sain et malsain*, Paris, Cerf, 1998, p.55.
③ 石涛《苦瓜和尚画语录》,"笔墨章"第五。

显现的生命的情蕴(die Stimmung/la tonalité),是其以不断偏移(dévier)的想象力,以象征的运用灵动流变的生命,使语言如同鸟的自由歌唱与游戏①。

被画家所表现的不可入之山,以其不可入而无可通达保留了画家显现其中的生命情韵;就好比《容膝斋图》中的留白凸显了山与树的笔触清淡如浮光,而石涛《为禹老道兄作山水册》(其一)中的留白却映照山之笔触浓烈如狂。不被绘画技法所圈限的山水画家所表现的即当下自身之状态,此拒绝通达或不可通达之处身情境,我们可称之为"境界"。境界者正是自身所在状态之只可体会不可言传,同在境界之中者"神游",而在境界之外者只得以"观"。从境界的无可交流而言,画家于刹那间所"表"之象,已于显现当下随即成全。如王羲之《兰亭序》之错笔,从对/错二元观点看是为错;但从境界言,此笔实运成其洒落自在之神韵。全神贯注于与天地融通之当下,无所求于他人之理解,也无通达他人情志之期盼,而于运笔着墨间"表"当下之心的物我两忘,化成神品绝韵之孤远。此山水之不可入,因而并非如西方以空间上的无法抵达所呈现的向上"超越",而是如"一'超'直入如来地"之即使可见却无法领会、即使近在咫尺却不得通达。而得以神游其中者,亦可遇而不可求,如武陵人舍船而入得见落英缤纷,但见他人神游生求取之心而欲寻者,或迷不复得路,或寻之未果返而病终。即便画境宽疏清朗如寻常之境(如:《容膝斋图》),甚者如《桃花源记》所描绘之种作如常,其不可入之绝,实已现孤远之象。

不可入之绝所现的孤远之象,非刻意造作之孤高,实入不入非有迹可循而仅只当下一悟。当下一悟无内外之分唯一心所用,融于境界中者陶陶乎忘己,其无所"观"并非不能,实因陶然而忘。是以"子在齐闻《韶》,三月不知肉味。曰,不图为乐之至于斯也"。而境界之外者,以"观"法所见之孔子因而显得难以把握,正所谓仰之弥高,钻之弥坚,瞻之在前,忽焉在后。

处身于山外的观者问境界,或如贾岛之诗:"松下问童子,言师采药去,只在此山中,云深不之处。"中不得其门而入之问者,也或者如《诗经·关雎》

① F. Nietzsch, *Ainsi parlait Zarathoustra*, traduit de l'allemand par Maurice de Gandillac, Paris, Gallimard, 1971, pp. 284-285.

中的君子。关雎鸟飞在不可及的河洲象征着境界（淑女）的遥不可及，但一心向往通达境界的君子，却因渴望而"见"价值之"显"象，因期盼得以求得价值、得悟境界之美而寤寐辗转。如此渴望美好之心，使其即便无法"拥有"（avoir）价值而招挫，仍因向往而期许自身得以匹配，因而琴瑟友之、钟鼓乐之。是以君子，即处于境界之外而不可得心之所欲却仍一心向往者；也唯有不可得而仍心存向往，受绝于山水之外而仍以心和之，方显君子人格心志。是以不可入而以心远和之琴瑟钟鼓，相较于伯牙钟子期相知之乐，更显涵容虚澈之心，正所谓谦谦君子卑以自牧。

结　　论

本文尝试以山水画之可入与不可入为例，从显内在情志之"现"象，与无所为而显、纯然展现境界的"表"象，言两种不同的"观"法。前者仍系于现实与理想之通达，在如"思"之道的山径蜿蜒间，层层阻隔之山显通达现实与理想之难。此画境仍显真实，而寻山径之思而游于可入之山者，是得以一窥堂奥者。也只有愿意走入他人之思随其峰回路转，也才可能转换自身观点，因品"山穷水复疑无路，柳暗花明又一村"之绝现，而领会他人心志，此观者是为知音。显内在情志之真实的山水画，因而成为同道中人居游其间的场域，亦为文人墨客彼此领会、相互通达之境，文人寄情山水之归返，正所谓云无心以出岫，鸟倦飞而之还。

而于笔墨交融之间所现之只可神游不可入之山所显境界之孤高，原本一悟所化，亦即画家一心体悟、不求通达之境界。而受绝于山水之外的观者，其所"见"虽非画家之境界，但却已显见自身之人格心境，其所观之显象，实为自身向往价值之投射，亦即自身期盼成为的价值之现[①]。君子淑女不得

① 尼采曾言："因而这是一种视觉/幻觉和预见：——我当时在影像中看见了什么？因而，谁是那个有一天依然必须到来的人？"F. Nietzsche, *Ainsi parlait Zarathoustra*, Paris, Editions Gallimard, 1971, p.199. 回忆也许不只是回想起某件已经被淘空了情感内涵的事，当 l'anamnèse 被使用在祝圣祷告时，回忆受难、复活、升天的耶稣的人们，或许更尝试以情感接近耶稣主体性瓦解的时刻，此以感受接近他者甚至到了忘记我他区别的时刻，是回忆他者也是回归他者。如此当永劫回归被显示给尼采的时刻，身处回忆发生瞬间的他所"看见/幻想/预见"到的来者将会是他一心向往的人，也因此有学者认为尼采最终将变成戴奥尼索斯和耶稣基督。

匹配所显境界之不可求,却也成全了君子自身之镜所影射的价值之美。不可入之山所绝处,正是君子"表"自身之"象"时;通达之绝限,立君子风骨,无路之阻滞,成君子之思。不可入之山外的人格化成,除了画家于山水间所显自身不求通达的生命情致,也成就另一番不同于领会、通达、寄情,而显现为虽不可以识知之,却仍一心向往的君子人格。不可入之山水画,化画者与观者两端之造,而同显为无所为而为的生命情韵,此韵致之美同为山水化成之人文绝响。

纯粹观照下的绘画"绝对空间"

——由倪瓒谈起

北京大学哲学系　朱良志

本文探讨元代艺术家倪瓒（字云林）的绘画空间问题，认为他创造了一种"绝对空间"，此空间具有非对境、截断联系、消解动力、非时间和非计量等特点，这一空间模式创造的影响明清以来溢出绘画领域，成为中国艺术哲学中以小见大、当下圆满思想的代表性语言。

一、"绝对空间"的概念

中国历史上名画家多矣，但像倪云林这样的画家十分罕见，明李日华感叹道："此君真绘事中仙品也。"[①]这是一位极具创造力的艺术家，影响了六百余年来中国画乃至中国艺术的进程。云林绘画创造出一种独特的空间形式，虽出于晚唐五代以来大家之脉（如荆浩、关仝、李成），但究竟成其一家之法。其画面目主要有二：一是山水画，多于寒山瘦水中着萧疏林木；一是窠木竹石图（其墨竹图也可归入此类），由文同、苏轼一脉开出，往往只是一拳怪石、几枝绿竹，略其意趣而已。造型简单，甚至画面有重复之嫌。但就是这样一种空间形式，后世无数人临仿，像沈周、文徵明、董其昌等一代大师都

① 李日华《六研斋二笔》卷一。

感叹难以穷其奥妙。① 对其空间的解释,如从母题、画面结构等寻找图像形成的历史脉络和时代特征,进而上升到表意的分析,这种风格学的研究思路,虽不无价值,但也常有不相凿枘之处。② 云林的空间,是一个独特的生命宇宙,受制于他的生存哲学和艺术观念,从其思想深层分析其形成的原因,是一不可忽视的角度。

云林画具有突出的"非空间"特点。他的画当然是视觉中形成的"造型空间",具有物态形式、空间位置和运动倾向等视觉艺术的基本特点。然而云林却视这一空间为幻而非实的形式。他为朋友画竹,题跋却说,说它是竹子可以,说是芦苇、桑麻也无妨,外在的物像形式并不重要,他的意趣在"骊黄牝牡之外"③,他作画的目的是要传达胸中之"逸气"④。他为好友陈惟寅作画,题诗云:"爱此枫林意,更起丘壑情。写图以闲咏,不在象与声。"⑤不在象与声,是他一生绘画之蕲向。如他画一片空阔的江岸,并非为呈现江岸相貌,也不在叙述江岸所发生的事,画中树木、江水、远山、孤亭等虽是寻常之物,但经其纯化处理,"都非向来面目"⑥,成为展现其生命体验的形式。

空间在人视觉中形成,通过视觉将诸物联系起来。而云林创造的这一世界,显然不能仅从视觉角度去把握。视觉空间强调视觉源点(观察者位置),强调在视线中构成的四维关系(长宽高及时间变量关系)。而云林之空间不是依视觉源点位置来确定,其源点是飘移的。空间序列也不依视觉而

① 如沈周自题《古木幽篁图》云:"倪迂妙处不可学,古木幽篁满意清。我在后尘聊试笔,水痕何涩墨何生?"
② 夏皮罗说:"描述一种风格涉及艺术的三个方面:一为图式因子或母题,二为造型结构关系,三为一种特殊个性的'表现'。"参见 Meyer Schapiro, "Style", 1953, in Preziosi, in *The Art of Art History. A Critical Anthology*, ed. Doneld Preziosi, p. 145。
③ 倪瓒《跋画竹》:"以中每爱余画竹,余之竹,聊以写胸中逸气耳! 岂复较其似与非、叶之繁与疏、枝之斜与直哉? 或涂抹久之,它人视以为麻为芦,仆亦不能强辨为竹,真没奈览者何,但不知以中视为何物耳?"(倪瓒《清閟阁遗稿》卷十一)他又说:"虽不能规摹形似,亦颇得之骊黄牝牡之外也。"(倪瓒《清閟阁遗稿》卷十三《答张藻仲书》)本文引云林语,若不特加说明,均引自《清閟阁遗稿》十五卷本(万历刻本),由云林八世孙倪珵所辑。
④ 逸气,当然不是画史上所说的愤懑不平之气(表现对异族统治的不满),与五代北宋以来的"四格"说也没有多大关系,此"逸"大要在逸出规矩,超越表相,落在直接的生命觉悟和对生命真性的觉知上。
⑤ 倪瓒《清閟阁遗稿》卷二,此为陈惟寅作画并题诗。
⑥ 清吴升《大观录》卷十七:"迁翁画大抵平远。山峰不多作树,似此高崖峭壁,具太华削成之势,大树小树,点叶纷披,都非向来面目。乃知此翁绘妙中扫空蹊径,有如许大手笔也。"

展开,心灵的秩序代替了外在观察的秩序。它不是焦点或散点的问题,那终究还是透视问题,云林的空间创造是通过一个虚设的意度去整合空间序列。如果说这是造型空间,那应该是意度空间。超越视觉逻辑、尊重生命感觉是其根本特点。

如《渔庄秋霁图》(上海博物馆),董其昌认为,此为云林晚岁极品①,安岐认为,此画为云林"绝调"②,可谓云林晚年之代表作品。画面中央近景处,焦墨画平峦上枯树五株(所谓孤桐只合在高岗),向空天中伸展,体势昂扬。中段空景,以示水体。向前乃是沙岸浦溆,以横皴画远山两重,约略黄昏之景。这当与他在太湖边生活的视觉经验有关,站在近岸,朝暮看太湖远山,就有这样的感觉。而这又非视觉经验的直接呈现。"悲歌何慨慷"(云林题此画语)——江城暮色中,风雨初歇,秋意已凉,正所谓袅袅兮秋风、洞庭波兮木叶下,云林于此画一种悲切,一种高旷,一种不意自彷徨的精神,突出"凤凰鸣矣,于彼高冈;梧桐生矣,于彼朝阳"(《诗经·小雅·卷阿》)的潇洒。意度主宰着画面空间的选择,不是由江岸视觉源点的远望所及,只是突出树、石等符号,略去种种(包括小舟、行人、暮色中的鸟),虚化种种(陂陀中的沙水,也非目击下存之样态)。一切皆出于意度衡量之需要,需要在苍天中昂藏得法的高树,需要一痕山影的空茫,就尽意为之,而题诗中所说的"翠冉冉""玉汪汪"等,一无踪迹。③ 画与王云浦的渔庄实景并无多大关系,系一种精神书写。

普林斯顿大学教授牟复礼(Fredrick W. Mote)说:"中国文明不是将其历史寄托于建筑中……真正的历史……是心灵的历史;其不朽的元素是人类经验的瞬间。只有文艺是永存的人类瞬间唯一真正不朽的体现。"④记录瞬间直接的生命体验,是云林艺术的基本特点。如他在夏末秋初送别时所画《幽涧寒松图》(故宫博物院),萧瑟中注入了冷逸和狷介的情怀;为一位家

① 董其昌说:"此《渔庄秋霁图》,尤其晚年之合作者也。"参见李佐贤《书画鉴影》卷二十。
② 安歧《墨缘汇观》卷三。
③ 此画云林自题云:"'江城风雨歇,笔砚晚生凉。囊楮未埋没,悲歌何慨慷! 秋山翠冉冉,湖水玉汪汪。珍重张高士,闲披对石床。'此图余乙未岁写于王云浦渔庄,忽已十八年矣。不意宜友契藏而不忍弃捐,感怀畴昔,因成五言。壬子七月廿日瓒。"
④ 参见方闻:《为什么中国绘画是历史》,《中国艺术史九讲》,上海:上海书画出版社,2016年,第86页。

乡医生所画《容膝斋图》(台北故宫博物院),将对故乡的思念和对生命存在的体察溶入其中。通过瞬间而成的"书法性用笔"(笔迹)和空间组织形式,将当下的体验记下,创造出独一无二的空间形式。沈周等叹息云林之画难以接近,正在于形式本身所载动的瞬间生命体验是不可重复的,纵然你是绘画圣手,也难以临仿。

云林这种记录瞬间体验的纯化空间可称为"绝对空间",不是物理学中与相对空间区别的绝对空间,那究竟还是一种物理空间形式。这里所言"绝对空间",依中国哲学的概念(如庄子的"无待"、唯识宗所说的"无依"),强调其"绝于对待"的特性,超越视听等感官与外境的相对性;更强调它是瞬间生命体验的记录,是"独一无二"的,是无对的。它是生命空间,而非物理空间;虽托迹于形式(如物态特征、存在位置、相互关系),又超越于形式。一朵开在幽谷中的兰花,也是一个"圆满俱足"的生命宇宙,就因其"绝对性"。正因它是"绝对"的,所以并无残缺,不需要其他因素来充满;也因其"绝对",其意象总是孤迥特立,不可重复,无法模仿。

此"绝对空间"类似于《庄子》的"无何有之乡"。《逍遥游》记载惠子讽刺庄子的大而无当,不中规矩,无所为用。庄子说:"今子有大树,患其无用,何不树之于无何有之乡,广莫之野,彷徨乎无为其侧,逍遥乎寝卧其下。不夭斤斧,物无害者,无所可用,安所困苦哉?"①"无何有之乡"有四个特点。一、就存在本质言,这是人生命寄托之所:"乡"即有生命故园意,也即本文所言之"生命空间"。二、就存在状态言,此为非物质的存在,它是"无何有"的,如成玄英疏所云:"无何有,犹无有也。莫,无也,谓宽旷无人之处,不问何物,悉皆无有。故曰无何有之乡也。"②三、就视觉感知言,此为无空间方位的存在,纵目一望,不知何居。四、就与人的关系言,这是一种不与人作对境的存在,它是"绝于对待"的,如苏轼所言,乃是"无可之乡"③。这四个方面恰是云林"绝对空间"创造的核心意义。

① 《庄子》一书对"无何有之乡"多有论及。《应帝王》:"予方将与造物者为人,厌,则又乘夫莽眇之鸟,以出六极之外,而游无何有之乡,以处圹埌之野。"《列御寇》:"彼至人者,归精神乎无始,而甘暝乎无何有之乡,水流乎无形,发泄乎太清。"
② 《南华真经注疏》卷一。
③ 《择胜亭铭》,孔凡礼编:《苏轼文集》卷十九,第二册,北京:中华书局,1986年,第577页。

云林艺术在后世获"冰痕雪影"之评,他的艺术一如华林散清月、寒水淡无波,在飘渺无痕中说世界的真实意。云林的画,就是创造一个"无何有之乡"——非具体物象、不在独特的时空中存在、不是人观之对境,而是人的生命里居。

至正十年(1350)他在重居寺作《画偈》,此不啻为其一生绘画之纲领:"我行域中,求理胜最。遗其爱憎,出乎内外。去来作止,夫岂有碍。依桑或宿,御风亦迈。云行水流,游戏自在。乃幻岩居,现于室内。照胸中山,历历不昧。如波底月,光烛昐睐。如镜中灯,是火非诒。根尘未净,自相翳晦。耳目所移,有若盲瞶。心想之微,蚁穴堤坏,辗然一笑,了此幻界。"①"乃幻岩居,现于室内",说的是卧游之乐,此就绘画功能言。"照胸中山,历历不昧",说山河大地为胸中之发明,乃"一时明亮之闪现",非外在之山水,此就绘画创造过程言。"如波底月,光烛昐睐;如镜中灯,是火非诒",又说山水画是一种非物质存在,方便法门而已,此就绘画存在特点言。云林简直视绘画为"无何有之乡"的呈现。他有诗云:"戚欣从妄起,心寂合自然。当识太虚体,勿随形影迁。"②他的画,就是"太虚体"。

云林的画超越物质(欲望)、超越形式(知识)、超越身累(情感),有飞鸿灭没之韵,膺淡月清风之志。他以洞破历史的眼看世界。他有诗云:"笑拂岩前石,行看海底尘。"海枯石烂,沧海桑田,永恒并不存在,世界变化不已,沾滞于物象,斤斤于利益,终究为世所戏。他将强烈的历史感,寄托于超越历史表象的努力中。似乎他的艺术就是为了"勘破"的,勘破世相,勘破红尘,勘破流光逸影。他带着这份超越意,弹琴送落月、濯缨弄潺湲;他满负一腔凌云志,任波光浮草阁、苔色上春衣。

云林通过一系列方式来创造他的"绝对空间",这里谈几个主要方面。

① 倪瓒《清閟阁遗稿》卷一。
② 倪瓒《清閟阁遗稿》卷二:"金君伯祥名其先君墓左之室曰瞻云轩,盖以寓夫孝思油然之义也。若夫父祖之魂气精神其吻合感通之妙,斋思则如见,敬祭则来格,开牖而天光临,凿池而泉脉动,洋洋乎如在其上,如在其左右者云,岂足为喻哉,于是广其义而为之赋诗。"

二、泛泛：超越对境关系

超越对境关系，出现于画面空间的，不是外在于我的物象（心对之物），不是我欣赏的审美对象（情对之景），也不是象征或隐喻某种情感概念的符号（意对之象）[1]，而是在生命体验中，构造出的生命图式。在纯粹体验中，将人的知识、情感、欲望等悬隔起来，一任世界依其"性"而自在呈现。就像云林在自题《南渚图》诗中所说："南渚无来辙，穷冬更阒寥。水宽山隐隐，野旷月迢迢。"在寂寥之中，远离外在喧嚣和内在躁动，如在冬日寂然的天地中，水落石出，世界依其本相而呈现，让感觉中的"山光月色"活络起来，虽然画面中并无山光月色。它的重要特点就是"对象感"的解除，亦即"境"的超越。

云林艺术中存在两种不同的"境"。一是心对之境，如物、象、景等，可称为"外境"。此"境"是在对象化中存在的。云林说他的画"不在象与声"，此声色之境是他要超越的对象。一是自在兴现之境，可称为"实境"。心物一体，既无心对之境，又无境对之心。

"外境"与"实境"的区别，是由人的观照态度不同所造成的。因此，不存在对外在世界的背离，诸法即实相；也不存在改造"外境"使其合于"实境"的问题，而在于人的观照态度的变化。超越对象化，从世界的对岸回到世界中，在纯粹生命体验中，方可达于冥合物我的境界。

云林认为，要超越外境，就必须存有"无住""不系"的觉悟之心。他画中萧散疏落、简淡冷漠的气氛，他的寂然不动、似要荡尽一切人间风烟的形式，都与此思想有关。"无住""不系"的思想来自道禅，又融入他特别的生命体验，成为体现云林空间创造的思想支撑点。云林推崇道禅的"无滞境"思想[2]，他有诗咏叹孤云："烟浦寒汀雨，吴山楚水春。绝无凝滞迹，本是不羁

[1] 关于云林画的分析，不少研究从比喻象征去领会，与云林思想不合。就像上博藏《六君子图》，图名由黄公望题诗中"居然相对六君子"得来，但云林意思并不在儒家比德模式中。方闻先生由云林赠别款待自己的年轻朋友公远的《岸南双树图》分析，"高的一枝挺拔刚劲，多有枯枝，矮的一枝新直勃发，向旁欹侧，隐喻倪瓒、公远二人"，这样的思路与云林也是不合的。参见方闻：《中国艺术史九讲》，上海：上海书画出版社，2016年，第47页。

[2] 北宋计有功《唐诗纪事》卷七十二："吕温在道州戏赠云：'僧家亦有芳春兴，自是禅心无滞境。君看池水湛然时，何曾不受花枝影？'"

人。鹳鹤同栖息,蛟龙任屈伸。自嗟犹有累,斯世有吾身。"①心中有累,因吾有身;及其无身,便无所累。无身,不是外在身体的消失,而是超越身心的沾系,与物同流,目无留形,心无滞境,与世浮沉,所谓"身同孤飞鹤,心若不系舟"②。如前引《画偈》所说:"根尘未净,自相翳晦。耳目所移,有若盲聩。心想之微,蚁穴堤坏。"③耳目所移,对境心起,人为外境所束缚,便如"盲聩"。若去除沾系,便有离朱之目,可洞穿世界的表象;有千里之耳,可谛听世界微妙的音声。后人有以"冥冥漠漠""思入长空动杳冥"来评云林画,都是强调其心无所系、心境冥合的特征。

云林绘画空间创造,一如庄子所说的"寓诸无竟"(无竟,即无境,亦即"无何有之乡")④,一片无来由的空间,上不巴天,下不着地,无所从来,无所从去。如他画中的亭子,是人居所的纯化符号⑤,也即他所谓"蘧庐"。在空间方位上,它被置于"无何有"之地,如他所说:"亭子清溪上,疏林落照中。怀人隔秋水,无复问幽踪。"秋水缅邈,江天空阔,一亭翼然于清溪之上,夕阳余晖在萧疏林木里洒落,空空落落,一无所系。沈周式的亭中清话在这里不见,人活动的具体空间被抽去,空亭寂寞于天地之间,所谓"乾坤一草亭",成为一种艺术哲学的宣说。

宋元以来以云林为代表的绘画空间创造,循着物象——声色——境界的渐次超越模式。物象显现声色,声色表现意义。物象是具体的存在;声色是与人意识相接(所谓耳之于声、目之于色)而产生的,是人情感和知识投射的产物;而境界是在瞬间体悟中,脱略声色,还归世界(不是还归于外在物象,那还是被人的意识等剥夺的声色世界)所创造的生命宇宙。也就是龚贤所说的"忽地山河大地"的敞开。如云林画萧疏寒林,不是要彰显树的名、形、用,表现声色的存在,如佛经上说,若以色见我,以音声求我,是人行邪道,不能见如来,它通过体验创造一个生命宇宙,呈现意之清、之独、之洒脱、之脱略凡尘(不是概念和情感的"表现")。云林的树,没有光,如有光在;不

① 《孤云用王叔明韵》,倪瓒《清閟阁遗稿》卷三。
② 《答徐良夫》,倪瓒《清閟阁遗稿》卷二。
③ 倪瓒《清閟阁遗稿》卷一。
④ 《庄子·齐物论》说:"和之以天倪,因之以曼衍,所以穷年也。忘年忘义,振于无竟。故寓诸无竟。"
⑤ 参见朱良志:《南画十六观》第二观"云林幽绝处"有关亭子的论述,北京:北京大学出版社,2013年。

在招引,却引人腾踔。"因君写出三株树,忽起孤云野鹤情",正是言此。萧疏林木立在高地,四面空阔,没有遮挡,下有窠石,是在说"立"意,更在说"风"意,说从容,说潇洒,说长天中的飞舞,说空阔中的腾挪。李日华所谓"其外刚,其中空,可以立,可以风,吾与尔从容"是也。他的竹,忽依在石边,或一枝跃出,不随风披靡,抖落一身清气。其画要聊抒胸中逸气,此"逸气"非压抑之气、不平之气,乃是纵逸于天地、高蹈于古今之气,不为"连环"世相缠绕之气。与韩愈"不平之气"迥然相别,它恰恰是至平之气、不生不灭之气、不爱不憎之气。

云林的无对境艺术哲学,不是对"境"的否定,而是于具体的"境"中成就其绝对的生命境界,不在境,又不离于境,所谓"即外境即实境"。黄山谷说:"法不孤起,仗境方生。"①他将此视为一条重要的艺术原则。此语来自禅宗,禅宗强调,"心不自心,因色故有"(马祖语)、"法不孤起,仗境方生"(希运)。希运甚至说:"一切声色,是佛之慧目。"②不离声色,不落声色。缘境而生,于境中超越境。惠能的"三无"(无念、无住、无相)之学,不是对相、念、法的排除,而是"于相而离相""于念而不念""于一切法上,念念不住"③。

云林的绘画空间创造,不系于境,又不离于境。他奉行一种"泛泛"哲学,"泛泛"如江上之鸥,无碍于世,随境宛转,不住一念,外相无系于心,所谓水自漂流山自东。其《恻恻行》诗云:"人生宁无别,所悲岁时易。坐叹辛夷紫,还伤蕙草碧。仆夫窃相告,怪我悲愤塞。山中梁鸿栖,江上陆机宅。井臼今芜秽,鹤唳亦寂寞。余往经其墟,徘徊但陈迹。天地真旅社,身世等行

① 《豫章黄先生文集》卷二十八。
② 据《指月录》卷十引。
③ 此说在历史上颇有一些误解。章太炎说:"境缘心生,心仗境起。若无境在,心亦不生。譬如生盲,素未见有黑白,则黑白之想亦无如。"(《太炎文录》别录卷三,民国章氏丛书本)他的误解很有代表性,在唐宋以来哲学史中,不系于境,常常被理解成对外境的逃脱。《景德传灯录》卷五载唐代卧轮禅师事:"有僧举卧轮禅师偈云:'卧轮有伎俩,能断百思想。对境心不起,菩提日日长。'六祖大师闻之曰:'此偈未明,心地若依而行之,是加系缚。因示一偈曰:慧能没伎俩,不断百思想。对境心数起,菩提作么长?'"惠能从不有不无的无分别见出发,强调即幻即真,于境而离境,不是绝于外境。董其昌一段有关禅学的讨论也颇有意味:"三昧犹言正思惟,圭峰解云:非正不正,非思不思,今人不以一念为禅定者,非宗旨也。作有义事,是惺悟心,作无义事是散乱心。心不散乱,非枯木谓也。故石霜语云:休去歇去,冷湫湫去,寒崖枯木去,古庙香炉去,一念万年去。侍者指为一色边事。虽舍利八斗,不契石霜意,去六祖'对境心数起,菩提作么长'皆正思惟之解也。"(《容台别集》卷一)

客。泛泛何所损,皎皎奚自益。修短谅同归,数面聊欢怪。"①伯鸾离世之高名,华亭鹤唳之清越,虽得其荣名,虽曾经"皎皎",也在瞬息万变的世界中消遁不存,历史的陈迹所昭示于人的,不是对荣名的仰慕,而是放下利名的追逐,"泛泛"与世优游。"坐叹辛夷紫,还伤蕙草碧"(云林语),那如笔的辛夷滔滔地说,宣泄着自己的欲望(皎皎),而路边无人注意的兰蕙小草没有声音,没有宣说,自在地存在,无言而足堪人怜,他所重正是这自在呈现之境。"不知人事剧,但见青山好"(云林),他强调不以人的欲望去征服世界,不将世界"对象化",让一切既定的法则、等级的序列、高下尊卑的预设,都在西风萧瑟中落去,唯剩下人真实的性灵面向世界。

云林反对"皎皎"的叙述性、记录性表达,其画中"无人之境"就与此有关。云林画不画人,所谓"归来独坐茆檐下,画出空山不见人"(云林语),这在画史上曾引起热烈讨论。金农有诗云:"朱阳馆主荆蛮民,远岫疏林无点尘。也曾着个龙门衲,此老何尝不画人?"②云林最喜欢"荒村寂寥人稀到"(上海博物馆藏云林《溪山图》自题语)的境界,其画中的空间是无人活动的世界,主体消失了,故事讲述者消失了,对象也消失。张雨评云林画为"无画史纵横气息",不像历史上纵横家那样,有滔滔的诉说(即云林所言"皎皎"),就突出其画的"非叙述性"特点。

三、萧散:淡化联系纽带

朱熹曾说:"两物相对待,故有文;若相离去,则不成文矣。"③从天文到人文,一切创造都是在对待与流行中完成的。中国哲学这方面的思想有三个

① 倪瓒《清閟阁遗稿》卷二。
② 《冬心先生集》续集下卷。云林号朱阳馆主、荆蛮民。云林画此特点多有人指出,如故宫藏云林《树石幽篁图》(浙江大学中国当代研究中心编:《元画全集》第一卷第三册,杭州:浙江大学出版社,2013年,第73图),其上下荣题云:"倪迂醉吸湘江渌,吐出胸中芒角来。凤管无声人迹断,山空岁晏老长材。"故宫藏云林《古木竹石图》(浙江大学中国当代研究中心编:《元画全集》第一卷第三册,杭州:浙江大学出版社,2013年,第74图),上唐肃题云:"木客夜吟秋露翻,山空无人石榻寒。不似君家子午谷,云棋昼下玄都坛。"
③ 这样的观点朱熹多次谈及,语略有异,但意思是明晰的,《朱子语类》卷七十六:"两物相对待,在这里故有文;若相离去,不相干,便不成文矣。"清刘熙载《艺概》卷一概括云:"朱子语录:两物相对待,故有文;若相离去,则不成文矣。"

要点：一是相互对待，二是在对待中形成联系，三是在联系中有流动。这一思想深深影响着中国艺术的发展，如人们所说"一阴一阳之谓道"是书法的根本法则，就是强调流行与对待之关系。

但云林的绘画（包括其书法）的根本特点却是"散"，似乎云林一生艺术的努力，就在截断这种关联。"寒池蕉雨诗人画，午榻茶烟病叟禅"①，这是元末明初诗人高启心目中的云林形象，云林的艺术也像他的为人，以萧散历落著称。熊秉明在研究李叔同书法时说："弘一法师的字不飘逸，相反，带有一种迟重，好像没有什么牵挂。他的字可说是'疏'。"②熊先生所说"好像没有什么牵挂"的"散"的特点，正是云林书画艺术的根本特点。

"散"（或称"萧散""散淡""萧疏"等），是五代北宋以来中国艺术创造出现的新倾向，它是与联系、秩序、整饬感相对的一种审美倾向，与传统士人追求孤迥特立、截断众流的思想有关。明初松江顾禄（谨中）感慨："萧散云林子，诗工画亦清。"③云林的艺术将"散"的审美倾向推向极致。他有"云林散人"之号④，元末以来艺道中人也多注意到其艺术的萧散特点⑤，甚至有人将他称为"散仙"⑥。

李日华平生好云林之作，读过云林之作数十本，他认为云林由营丘家法中传出，"萧散"二字是其所得真诠。但他说："古人林木窠石，本与山水别行，大抵山水意高深回环，备有一时气象，而林石则草草逸笔中，见偃仰亏蔽与聚散历落之致而已。李营丘特妙山水，而林石更造微，倪迂源本营丘，故所作萧散简逸，盖林木窠石之派也。"⑦他认为山水与林木"别行"，如果画山水，必追求高深回环之势，故不脱整饬、联系和流动，而画窠石林木就不同

① 高启说："名落人间四十年，绿蓑细雨自江天。寒池蕉雨诗人画，午榻茶烟病叟禅。四面荒山高阁外，两株疏柳旧庄前。相似不及鸥飞去，空恨风波滞酒船。"参见《集倪隐君元镇》，《高太史大全集》卷十五。
② 熊秉明：《弘一法师的写经书风》，《熊秉明全集》第五卷，合肥：安徽教育出版社，即将出版。
③ 引见李日华《味水轩日记》卷二，这是顾禄在云林《南渚图》上的题跋。
④ 据张丑《清河书画舫》卷十一："大痴《松亭秋爽》小轴，为元初真士作，在相城，沈氏启南翁故物也。"上有题云："山木苍苍飞瀑流，白云深处卧青牛。大痴胸次有丘壑，貌得松亭一片秋。云林散人。"
⑤ 明杨士奇《东里集》东里诗集卷三《题倪元镇画》："琴床书几一尘无，散发云林不受呼。"明张大复《梅花草堂集》卷十五《倪伯远克葬作此诗以美二张》："萧散倪元镇，高山在上头。前冈松桧合，曲涧水云浮。"
⑥ 王汝玉题云林《清远图》云："清閟高人一散仙，常留遗墨世间传。"参见《石渠宝笈》卷三十八。
⑦ 据张丑《珊瑚网》卷三十四所引。

了,可以在萧散历落中出高致。云林多画林木窠石,所以画风萧散。这样的看法并不确切,其实云林的画无论山水还是林木窠石,都以萧散为崇高境界追求。①

正像清戴熙所说,云林"涉笔萧散,取境闲旷"②。其萧散贯彻在笔墨之迹中,贯彻在空间组织乃至境界追求等整个过程中。王蒙乃云林密友,他们一起切磋艺道,引为知己,二家并臻高致,然取向却有不同,王蒙密而紧,云林散而逸。王蒙说:"五株烟树空陂上,便是云林春霁图"③,他极赞这散中的深韵。一生崇尚云林的沈周,常常为自己学云林不得而苦恼。沈周十七开《卧游图》(故宫博物院),有一开为仿倪作品,上有自题诗:"苦忆云林子,风流不可追。时时一把笔,草树各天涯。"他极力追摩云林萧散历落的风神,画面也疏朗,不拍塞,一湾瘦水,几片云山,几棵萧瑟老树当立,云林的这些当家面目都具备了,然而画成之后,远远一观,却是"草树各天涯"——云林的萧散没有得到,却落得个松散的结果。

云林的萧散,不是松散。"莺啼寂寂看将晚,花落纷纷稍觉多"④,其中有妙韵藏焉。王行题其《林亭远岫》说:"乱鸿沙渚烟中夕,黄叶江村雨外秋。"乱鸿灭没,在夕阳余影里,在长河无波处,散中有深韵。文衡山说:"平生最爱云林子,能写江南雨后山。我亦雨中聊点染,隔江山色有无间。"山色有无间,似有而非有,云林萧散的形式,成为他的"最爱"。

他的画尽力避免牵扯系联,像《秋亭嘉树图》(故宫博物院),远山以折带皴画出,圭角毕露(与传统艺术论所言不露圭角颇异),有棱棱风骨,更有斩截之势,似乎要切断山的绵延,切断与湖面的环抱之势。他的山水林木之作,没有藤萝的缠绕,没有江流的盘桓,没有山水相依,总是脉脉寒流,迢迢

① 李日华倒是对云林萧散的特点有较深体会:"倪云林《安处斋图》,下层作冈笼漫坡,树三,一枯柳,一皂枻,一枯杞,意极萧散。屋二,在树根麓趾,石法俱用勾勒取势,淡墨晕其棱,复处浓墨点苔,如遗粒可数,此倪画作法之极异者。余平日见迂画不下三四十幅,如此幅画法仅一见耳。元人目云林绘事谓之减笔,李成营丘本学李思训,句勒思训法也。迂翁神明其道,故以点墨代丹绿,而气晕益飞动如此。古人胸次可轻测哉。"《味水轩日记》卷四载:"六日阅倪云林画,有荆蛮民一幅,乃赫烜有声者,一亭空虚,五树离立,碎石荦确,平坡坦然,上作连岫,在出没远近之间。秀冶幽澹,妙不可喻。"
② 戴熙《习苦斋画絮》卷四:"王廉州仿云林小页,涉笔萧散,取境闲旷。"
③ 《春霁图》是一件流传很广的作品,今不见。《清河书画舫》《式古堂书画汇考》以及吴其贞《书画记》等均有载。
④ 云林自题《题南渚春晚图》,参见《石渠宝笈》卷八。

远山,孤独的小亭,互不相关的疏树,没有人的活动,没有江中的舟楫,没有岸边的待渡,没有亭中的絮语,没有空山间的对弈,没有瀑布前人的流连。《秋亭嘉树》自题诗说"忽有冲烟白鹤双",画面中全无踪迹。云林《江渚风林图》(纽约大都会艺术博物馆),自题云:"江渚暮潮初落,风林霜叶浑稀。倚杖柴门阒寂,怀人山色依微。"树是稀的,潮是落的,山色在依微间,光影在暮色里,人在寂寥中。

云林精心营构的世界,往往让你想到应该出现的东西似乎都飘走了。他作《林亭晚岫》,自题云:"十月江南未陨霜,青枫欲赤碧梧黄。停桡坐对西山晚,新雁题诗小着行。"但这里无鸟亦无船,更无人在观看。题画者赵觐说:"山中茅屋是谁家,兀坐闲吟到日斜。坐客不来山鸟散,呼童吸水煮新茶。"远山中野亭,主客相会之所,客亦未来,鸟已散去,就是这样寂然地自在。他的画,花落下了,云飘去了,水流至远处,浦潋荡出了岸,远山在暧曃中踪迹难寻,萧瑟的林木,独对苍穹,草啊树啊,各个一天涯,互相不黏附。与王蒙不同,云林的画不做收束的功夫,一任世界从他的手中、眼中、心中,云散风吹去。在云林看来,当人无可把握世界之时,一切的执着,一切的沉溺,一切的计较和思量,等同愚蒙。《云林画谱》谈及画藤蔓:"树上藤萝,不必写藤,只用重点,即似有藤,一写藤,便有俗工气也。如树梢垂萝,不是垂萝,余里中有梓树,至秋冬叶落后,惟存徐荚下垂,余喜之,故写梓树,每以笔下直数条,似萝倒挂耳。若要茅屋,任意于空隙处写一椽,不可多写,多则不见清逸耳。"[1]存世此作可能非出云林手,但所言之语,符合云林整体思路。他从书法中取来"万岁枯藤"的古法,自天垂地,萧瑟的倒挂,苍莽中似要斩断千年的牵挂。屋宇多多,便有世俗风烟相,他早年画中还有零落点缀,晚年之作中基本省略,空落落的世界里,让清气流荡。缠绕、裹胁、覆冒、回抱、映衬、避就、顶戴、排叠、疏密、向背、朝揖、撑拄等形式法则建立起的关联[2],那种在所谓"书法性用笔"中外延所形成的空间张力,在此都被颠覆,只是一任空落落地。

① 《石渠宝笈·重华宫》所录《云林画谱》,今藏台北故宫博物院,容庚以此为伪,而黄苗子认为可能是真,我以为伪作的可能性比较大。所涉的思想符合倪云林的想法,可能是对云林的揣酌。
② 传唐欧阳询率更三十六法(传),在北宋以来书学中影响甚大,多为形式关系性原则,这一原则在绘画者也广泛存在,也就是形式之间的相互关系之存在。据孙岳颁《佩文斋书画谱》卷三所引。

云林的艺术世界,极力突破"某地存在某物"的空间序列。落于何方、处于何位之"方位",在云林这里,都化入恍惚幽眇间,"方位"只在"方寸"间。研究界常说他的构图,延续传统一河两岸格局,天在上,地在下,中间一亭,似为人居之所。但又不能过于执实看待,因他与董巨、李郭等前代山水大家的习惯构图方式迥异,"不确定的方位"才是他构图的基本准则。一河两岸,远近分列,平远展开,那是视觉中的延展,云林的空间是超视觉的心灵空间。

"疏林落日草玄亭"是云林艺术的一个象征。暮色里,疏林下,总有一个阒寂的小亭,向上是缥邈的江面,向远为伸展的远山。像秋亭嘉树、江亭山色、松林亭子、江亭望山、溪亭山色等画名所显示的那样,似乎云林只在突出江边、林下的这个小小的亭子。其实,云林的小亭,是一无定的所在,是疏林落日中飘渺的存在,是一幻化形式。它是人现实居所的抽象符号,被置于江边林下,与其说是借以确定人的位置,倒不如说为了超越世相、会同玄冥的特别安排。正像苏轼所说的"此身已是一长亭"①。他的画山色在有无间,亭子也在有无间。这亭,如老子的"谷神"——空谷之神,是"无何有之乡"的一典型符号。他诗中说:"履蹍苔衣破,窗承树影圆。空亭无与语,长夏曲肱眠。"亭子强化了他寂寞的语汇。

其题画诗多有"苔石幽篁依古木""素树幽篁涧石隈""古木幽篁假石根"之类的句子,似乎他要突出形式之间的"依""假"关系,但实际里他所强化的是一种"无赖"——无所依着的关系,这几乎成为他空间布陈的"文法"。这一"文法"就像"枯藤老树昏鸦,小桥流水人家,古道西风瘦马"那样的名词叠进,没有(或少有)介词或连词的提领。文衡山仿云林笔,感叹道:"遥山过雨翠微茫,疏树离离挂夕阳。飞尽晚霞人寂寂,虚亭无赖领秋光。"②一间寂寞的小亭,在"无赖"中寂寞地存在。云林诗云:"岸柳浑无赖,孤云相与还。持杯竟须饮,春物易阑珊。"③无赖方是其所赖。

云林艺术追求孤云出岫之美。他说:"慎勿与时竞,心境似虚舟。"④如坐

① 《和人见赠》,参见《苏文忠公全集》东坡集卷十四。
② 参见卞永誉《式古堂书画汇考》卷五十八。
③ 参见《式古堂书画汇考》卷五十。云林生写小山竹树为蘖轩老友。台北故宫博物院藏有云林《小山竹树图》,款:"云林子写小山竹树,辛亥(1371年)春。"此图的真伪还须考订。
④ 《答张炼师》,倪瓒《清閟阁遗稿》卷二。

上一叶小舟,孤行天下。"处世若过客,踽踽行道孤"①,他时常将自己想象为一缕孤云,在天际飘渺。张雨赠云林诗说:"孤云岂无托"——这真道出云林乃至中国文人艺术萧散孤行的实质,孤云就是他们的最终依托,他们"托于无托"中。在云林、张雨乃至很多文人艺术家看来,"深泥没老象,自拔须勇志。连环将谁解,旦暮迭兴废"②,人世间相互依托,互相牵扯,利益的连环,无所不在的联系和盘桓,遮蔽了真性的光芒。云林着力于"无赖"境界的创造,总是孤云、孤馆、孤石,即使是几棵疏树并立,也呈疏离之态,独立而无所沾系。长水无波,长天无云,老树无栖息之鸟,溪岸无暂放之花。这种种形式语言,都在表现他欲从世界的"连环"中拔出的志趣。

"一痕山影淡若无"③,这是李日华评云林的诗句,也道出云林形式创造的一个秘密,就是边际的模糊。"物物者与物无际"(庄子语),与物浑成,没有边际,人与世界共有一天,这是云林绘画形式创造的重要原则之一。在知识的视域中,物与物有了界限,人与世界有了判隔。云林"冥冥漠漠"的绘画空间创造,是"道未始有封"(庄子语)哲学的直接衍生形式。他往往在诸物之间的联系处作若有若无、影影绰绰的处理。如云林《安处斋图》(台北故宫博物院),采用李成棗植法,坡冈上画枯树三株,萧散历落,淡墨勾出石之轮廓,复以淡墨晕染棱角,漫溉其边际,再以浓墨点苔,苔痕历历之态跃现,以见浑沦之势。这样的处理方式是云林的常态。

他着意创造的"微茫"意境,就与此无边际哲学有关。南田说云林画"总在微茫惨淡处"。云林说,其取境在"微茫烟际望中无",在"源上桃花无处无",缥缈闪烁,无从把捉。他要在一片空无的世界中,让梨花萦夜月,柳絮入虚舟。他对僧人画家方崖说,他画中的物,似幻非真,他的追求只在"虚空描不尽,明月照敷荣"——微茫的光穿过生命的窗影。他以微茫之思,寄出尘之想,融进天地寥廓之中。其画关心树影、云影、花影、月影,热衷描写苔痕、藓斑、鸟迹、鹿迒。其诗心敏感脆弱,风林惊宿雨,涧户落残花,油然心动;芳气初袭蕙,圜文复散池,忽起惊魂。其《悼项山清上人》云:"幽旷山中

① 《次韵酬友人》,倪瓒《清閟阁遗稿》卷二。
② 此乃张雨《赠元镇》,《贞居先生诗集》卷二。
③ 参见周亮工《读画录》卷一。

乐,飘摇物外踪。梵余闲憩石,定起独哦松。花落春衣静,云垂涧户重。依依种莲处,林暝只闻钟。"①这是一首少见的悼亡诗,着意烘托微茫空渺的世界,空花自落,静水深流,松风自吟哦,莲花出清芬,悠远的钟声,一如梵教的深深教诲。云林的缥缈,不是笔墨的缥缈,也不是用思的不可捉摸,而是深邃的空茫的智慧,表现的是对人生的透彻觉悟。之所以重微茫,是因他需要一双迷蒙的眼,淡化这世界对他的钩牵。他需要一种无分别的形式,来敷衍他去留无系、不有不无的纯思。

四、寂寞:消解动力模式

淡化关系性,与之相应的是,作为空间构成因素之一的运动趋向也随之消解。云林创造的寂寞空间,与中国传统艺术追求的动力模式迥然不同。

康有为说:"古人论书,以势为先。"②我国在东汉时就形成比较成熟的"书势学",此可谓书学第一法则。书论中讲"书法如兵法",讲"一笔书"。绘画也讲"一笔画",在形式内部造势。书家像制造矛盾的高手,将欲顺之,必故逆之;将欲落之,必欲起之;将欲转之,必故折之③,都是为了造就这"势"——内部的动能。

在西方艺术理论中,动能被视为视觉艺术的基本特性。贡布里希认为,造型艺术的视觉空间,弥漫着无所不在的动力因素。他认为,空间不是一种物理存在,而是一种心理形式,在人的心理作用之下,视觉空间孕育着动能。在建筑艺术中,"土石与毗邻的水体及天空构成的一处景观,在这个范围内不同物质之间可以测量的距离就是物理空间的显现。除此之外,物质之间的相互影响也决定它们之间的空间,距离可以通过从一个光源达到一个物体的光能的数量,或者一个物体对另一个物体产生的吸引力的强度,或者一

① 倪瓒《清閟阁遗稿》卷二。
② 康有为《广艺舟双楫》卷五。
③ 笪重光《书筏》说:"将欲顺之,必故逆之;将欲落之,必欲起之;将欲转之,必故折之;将欲掣之,必故顿之;将欲伸之,必故屈之;将欲拔之,必故擪之;将欲束之,必故拓之;将欲行之,必故停之。书亦逆数焉。"

物体运动到另一物体的时间来描述"①。

然而,云林一生艺术似乎都在努力消解这动力。他执意创造一个寂寞的世界,让萧散形式间失去互相关联、彼摄互动的吸引,阴阳摩荡的"势"随着相互关系的缺位而无着落,咆哮的激流消逝于静静的浅滩,喧嚣的浪花归于不增不减的静水,各个一天涯的形式构成因素冷然相对,一任水自漂流云自东。其绘画的空间,可以说是"无动能的视觉空间"。

"戚欣由妄起,心寂合自然。""寂",是云林绘画最重要的特点之一。② 董其昌题云林《六君子图》(上海博物馆)说:"云林画虽寂寥小景。自有烟霞之色,非画家者流纵横俗状也。"恽南田认为"寂寞"二字是云林画的命脉。③ 云林的画通过苍莽简淡、秀润天成的笔墨,运用一些程序化的形式符号(如疏树、远山、空亭),创造带有强烈云林色彩的独特空间图式,体现出寂寞、萧瑟、冷逸的气象特点。从存世的《五株烟树图》(故宫博物院)、《六君子图》、《溪山图》、《枫落吴江》(台北故宫博物院)、《江亭山色》(台北故宫博物院)、《紫芝山房》(台北故宫博物院)等图中可以看出,云林在戮力营造寂寞的精神氛围,表达生命的忧伤和超脱的情怀。在他这里,"寂"大体有四层意思:

第一,寂,是世界的本相。云林说:"山意寂寥知者少,匣藏无使世人闻。"他从本真角度来理解寂寞。他画中萧瑟的林木,漠漠的寒流,近乎绝望而无所之之的流连,其实就是要归于这本真。其"寂"与佛道二家哲学有关。《维摩经》卷三说:"法常寂然,灭诸相故。"《华严经》卷二(实叉难陀译本)也说:"佛观世法如光影,入彼甚深幽奥处。说诸法性常寂然,善种思惟能见此。"④像云林的《秋庭嘉树》《林亭远岫》《溪山》等图,几乎就是这"常寂"的形式语言。他的画是"静"的。他说:"寂寥非世欣,自足怡静者。"⑤此寂静不是环境的安静和心情的平静,而是于非时非空的静寂中显露本真。即老子说的"归根曰静"。

① 〔美〕阿恩海姆:《建筑形式的视觉动力》,宁海林译,北京:中国建筑工业出版社,2006,第1—2页。
② 参见朱良志:《南画十六观》第二观"云林幽绝处"对此的论述,北京:北京大学出版社,2013年。
③ 《南田画跋》:"云林通乎南宫,此真寂寞之境也,再著一点便俗。""寂寞无可奈何之境,最宜入想。"
④ 中国佛学也秉持此寂然为本的思想。天台智顗《摩诃止观》卷一上说:"法性寂然。"卷七上说:"法性不动而寂然。"在佛教,寂然乃不染于法,不起念。延寿《宗镜录》卷八十二解释止观学说云:"夫云何一心而成止观? 答:法性寂然名止,寂而常照名观。"
⑤ 《清閟阁遗稿》卷二《寄穷窿主者》。

第二,在"寂"中息念,"息",就是动力的消解。"息"也是云林艺术的关键词之一。其诗云:"息景无狂驰""息景穷幽玄""聊此息跻攀","息"是他画中的"制动"因素。漠然相对,各各自在,抖落一切尘染。像《容膝斋图》等在近乎绝望的形式空间中,表达不爱不憎、不有不无、不增不减的"息"的思想。云林通过他的画,表达息妄想、息尘网、息烦襟的思想。他的道园是息兵之地,将狂澜止息于静所,所谓"萧然不作人间梦""幽栖不作红尘客"。人内在幽暗的冲动,在此化为静静的沙岸、若隐若现的云天。他的画是泠然风涛之静所、鼓枻银河之天区,渺无人迹,心可寄之。

云林推崇一种"不应"的哲学。我们知道,心物感应说是中国哲学乃至美学的基础理论之一,《易传》将感应之"咸"卦作为下经之始,《乐记》将心物感应作为大乐产生之本源,《文心雕龙》将"岁有其物,物有其容,情以物迁,辞以情发"作为诗兴的根本。云林的思虑与此完全不同。张羽题其《林亭远岫》说:"洒扫空斋住,浑忘应世情。身闲成道性,家散剩诗名。"他的艺术是"不应"的,决绝于"应世"之情,如庄子所谓"不将不迎"。

第三,寂有"空"意,是谓"空寂"。云林追摩的画中高致"寂寥"一语,本《老子》,其二十四章云:"寂兮寥兮,独立不改。"王弼注:"寂寥,无形体也,无物之匹。"寂,无声也;寥,无形也。寂寥,即无声无形的空灵境界。云林的画总给人云去亭空的感觉,空荡荡的江面,空无一人的孤亭,缅邈而空阔的远山,真是"别无长物"。他的画将"简"的境界推到极致。画梧石秀竹,就是一两株疏桐、几片竹筠,傍着孤立的湖石。山水面目更是如此。颇值玩味的是,明初以来着录云林之画者多矣,但说到云林的画面,像张丑、李日华、董其昌、卞永誉、吴其贞、恽南田等,往往所述仅只言片语,因为可以描述的画面布局实在太简单了,不像描述黄公望、王蒙等的作品要费很多笔力才能说清。云林空间创造中的空寂,不是追求画面的疏朗和留白,而是涉及云林的整体艺术哲学观念,本质上是即幻即真哲学的体现,也就是他所说的"乃幻岩居,现于室内"。

第四,在"寂"中追求活泼,这也是云林寂寞艺术的突出特点。虽然他的画尽皆寒山枯木,但并不是为了表现"休去,歇去,寒灰枯木去,冷湫湫地去,一条白练去",云林的空间创造仍然落实在对活泼的追求,是一种没有"生香活态"的活泼。

"天风起长林,万影弄秋色。幽人期不来,空亭倚萝薜。"这是元代画家曹云西的一首小诗,自题其画《秋林亭子图》,《珊瑚网》《式古堂书画汇考》都有著录,后者还录有王冕等多人题跋。曹知白,字贞素,号云西,是元代三大雅集主人之一(松江之曹云西、昆山之顾瑛、无锡之倪瓒),与云林关系密切,二人所持艺术观念相近。据乾隆《青浦县志》载,云林晚年"居曹知白家最久"。云林艺术深受其影响。

这首小诗反映出的趣味,与云林最是接近,几乎可视为云林一生艺术追求的凝聚。董其昌说:"云林画,江东人以有无论清俗。余所藏《秋林图》有诗云:'云开见山高,木落知风劲。亭下不逢人,夕阳澹秋影。'其韵致超绝,当在子久、山樵之上。"①云林萧散古木、空亭翼然的境界,与云西异曲同工。高启《题云林小景》诗说:"归人渡水少,空林掩烟舍。独立望秋山,钟鸣夕阳下。"明赵覲题云林画云:"天风起云林,众树动秋色。仙人招不来,空山倚晴碧。"②只是稍微改动了云西之诗。石涛《题郑慕倩仿倪高士拜柳亭图》亦云:"天风起云林,众树动秋色。仙人招不来,空山倚青碧。"③

以上所举云西、云林及后人评云林画的几首诗,反映出元代以云林为代表的艺术的一个重要特点,就是在静寂中追求生命的活络。就像明俞贞木《倪云林画》诗中所说:"寂寂小亭人不见,夕阳云影共依依。"静绝尘氛的空间,像《渔庄秋霁图》、《松林亭子图》(台北故宫博物院)、《容膝斋图》等,几乎将一切"活趣"等荡去,真是"寂然"了一切,没有飞鸟,没有云霓,水中没有渔舟,亭中没有人迹,甚至没有一片落叶在飘飞,画面似乎被"凝固"了。真是:"当万有俱寂之时,有些事情发生了,一朵浪花出现了。"这正是禅语"无风萝自动"所表现的境界。云林自题《良常草堂图》:"一室良常洞,幽深古太茅。风飘元自寂,畦瓮不知劳。"风飘元自寂,意同于禅家"无风萝自动",寂寞的世界里,照样有飞花入座香。

明汪砢玉说:"水墨不难于苍古,而难于穉秀,故春之始阳,花之犹含;女

① 参见董其昌《画禅室随笔》卷三。江兴祐校点本《清闷阁集》卷三,以此诗为云林所作。故宫博物院藏《林亭远岫图》上录有卞题云:"云开见山高,木落知风劲。亭下不逢人,斜阳澹秋影。"只有"斜"一字之别。
② 据李日华《六研斋随笔》卷一著录云林《耕云图卷》之题跋。
③ 神州国光本《大涤子题画诗跋》卷四。

之早娇,香色态趣,冲然媚人,请以此观云林笔,莲峰鹤岭中人。"他以云林为"莲峰鹤岭中人",以寂寞的空间创造,追求无边的春意。云林说:"尸坐以默观,静极自春回。"①他的空寂的追求,不是寂然而灭,风林的高旷,汀渚中的涵玩,远浦的收放等,均是意趣之宇宙。他的寂寞是"花落庭前树,风吹溪上舟",画中虽无舟,却见虚舟天河竞渡;他的画是"源上桃花无中无",虽无桃花,却有万般馥郁。其画的绝对空间,是心灵腾挪的世界。在凝滞之中,意度在流,在长天无物中,身云在飞。无托中的有托,不动中的自动。他的画诠释了禅家"飞鸟不动"的真义。

"无风萝自动",是理解宋元以来中国艺术的一个重要原则,它由道禅哲学影响而产生,深刻影响着文人艺术发展的进程。笔者在以前的研究中,将此称为"让世界活",以此区别于"看世界活"的中国艺术的创造方式。云林是其中极具代表性的艺术家。

正是在这个意义上可以说,云林的绘画空间,是一种"无动能的动力空间"。

五、苔影:抹去时间痕迹

元郑元祐评云林画说:"倪郎作画如斫冰。"②云林作画,就像造一个无上清凉世界,清净无尘,又冷逸清寒。看他的画有一种扑面而来的凉意。初接触他的存世之作,你会觉得这些作品可能都作于秋冬,因为画中分明都有或浓或淡的冷寒气氛。但细究会发现,存世云林画迹很多作于春夏以及江南还笼罩在暑气余威的初秋时节,真正作于秋末和寒冬的作品很少。面对葱绿的太湖两岸风光,处于温热的气氛之中,云林只是纵横淡写秋声,一味突出荒寒寂历的境界,力图抹去时间的痕迹。前人评其画云:"写得云林一段秋。"③这不是画家表现能力的单调,与他深邃的存在思考有关。

① 《冬日窗上水影》,《清閟阁遗稿》卷二。
② 《侨吴集》卷五。
③ 云林《南渚图》钱仲益之跋,据李日华《味水轩日记》卷二引。

他的《岸南双树图》(又作《古木竹石图》)①,题作于至正十三年(1353)二月晦日,是一个早春季节。1352年,云林因避乱离开无锡,至吴淞甫里住友人家,次年早春告别友人,作画并题诗以赠,诗云:"甫里宅边曾系舟,沧江白鸟思悠悠。忆得岸南双树子,雨余青竹上牵牛。"画惟作疏树两株,挺拔有力,后有数片寒竹,勾染后点苔,气氛清逸。整个画面给人萧疏清冷老辣的感觉,完全没有江南春来之时的葱绿和柔嫩。

云林《林亭远岫图》(故宫博物院),题作于癸丑(1363)夏五月初十。虽是盛夏,画中却是枯槎当立,学营丘法,以湿笔画出的碎枝,更见冷寒之状。远目遥岑,也是气象萧森。颇有他评李成画所言"林木苍古,山石浑然,径岸萦回,自然趣多"的特点。图中有元末明初高启、顾敬、吕敏(字志学,藏此画者)、王璲(汝玉)、王行、张羽、顾弘、卞同、陈则、金震、徐贲、俞允等多人题跋,几乎都将此视为秋景。高启云:"归人渡水少,空林掩烟舍。独立望秋山,钟鸣夕阳下。"认为此中画的是"秋山"。汝玉有两题:"云开见山高,木落知风劲。亭下不逢人,斜阳澹秋影。""群树叶初下,千山云半收。空亭门不掩,禁得几多秋。"几多秋意,淡然本色,给他深刻印象。所言"木落风劲"绝非虚语,画中就是如此表现。王行题诗中有:"乱鸿沙渚烟中夕,黄叶江村雨外秋。"他眼中的此画,满是黄叶秋风的萧瑟。徐贲云:"远山有飞云,近山有归鸟。秋风满空林,日落人来少。"俞允云:"青山隔横塘,疏林蔽幽径,山中人未归,闲亭秋色暝。"这些题跋,似也不是有意的误读,是对云林画中萧瑟清逸境界的恰当感受。题画者不可能不知道作画具体的时间地点,但他们没有觉得有任何不恰当的地方,因为不仅云林深知,一般倾向文人艺术观念的论者也知道,文人画妙在骊黄牝牡之外,而不是表面的形式。

《溪山图》,题作于"至正甲辰四月一日",为阳羡名士周伯昂所画,时在1364年暮春。构图略似《容膝斋图》,近景坡陀上画老木三本,树干以渴笔勾出轮廓,复经皴擦点染,枯淡中出秀润。江面空阔,淡水无波,以侧笔勾出的远山轮廓,似立而非立,飘渺而无着。山石画法干湿互进,间用积墨,体现出云林晚岁墨法精微的特点。云林题诗说:"荆溪周隐士,邀我画溪山。流水

① 现藏普林斯顿大学艺术博物馆,上有陈仁涛和张大千收藏印,画塘有文徵明题跋。曾经缪曰藻《寓意编》著录。

初无竞,归云意自闲。风花春烂熳,雨藓石斓斑。书画终为友,轻舟数往还。"诗中描绘春意阑珊,群花自落,画面气氛却使人时空错位之感,分明是冷寒历历。四年之后(至正戊申,1368)的六月,云林养病静轩时,曾两题此画,其一作于是月初一:"汀烟冉冉覆湖波,六月寒生浅翠蛾。独爱窗前蕉叶大,绿罗高扇受风多。是日阴寒袭人。"初五又题:"鲇鲇青苔欲上衣,一池春水鹤雏飞。荒村阒寂人稀到,只有书舟傍竹扉。"一池春水,六月寒生,以及风花春烂漫,在时间的流转中,他感受着这世界的气息变化,徜徉在生成变坏的时空河流中。画面空间依然是冰一样的冷,时间永远凝固在秋意萧瑟中,不让风起,不许波动,斥退一切喧嚣,鸟不曾飞入,舟未曾驶进,品茗清话的人也未到来,绝灭一切人境中出没的符号,天地就是一个如月宫般冷寒的四野。

至于他的传世名作《幽涧寒松图》(故宫博物院)也是如此,"秋暑"中送一位远行的朋友,天气燥热的初秋,云林却将其处理得寒气瑟瑟。他的代表作《渔庄秋霁图》画秋天之景,自题诗有"秋山翠冉冉,湖水玉汪汪",画面完全没有成熟灿烂的秋意,惟有疏树五株,木叶几乎脱尽,一湾瘦水,一痕远山,灿烂翻为萧瑟,躁动归于静寂。

云林画中的题识往往喜欢作清晰的时间交代,甚至详细注明在何地、因何事、为何人画,交代自己当时的处境,或分别,或追忆,或席间信笔,时、空都是具体的。而他的画面空间却极力荡去一切时间印记的刻痕,除去某人在某个时刻出现于某地的叙述,往往是一片石,几片竹,枯木参差,寒水淡淡,远山隐隐,全无某地存在某物的具体,没有某个特定时刻的际会。在他的"无人之境"中,似乎一切叙述都交给了冷逸。

云林的艺术,是在作"时间的遁逃"。其一,其绘画空间极力抹去时代痕迹,他的画是非叙述性的,超越记录一般事件的特性,以一种"普遍性的符号"表达他的纯思。荒野之中的茅亭(云林将早年画中的屋宇简化为野外空亭,就与时间超越有关),不泛一丝涟漪的水面,若隐若现的远山,可以出现在任何时代。人们评其画,常言其于暮色之中、秋风之时,其实云林的努力在没有朝暮、没有春秋,脱略景物随时间变化的节奏,呈现不来不去、无生无灭的生命本相。其二,无瞬间性,也即没有任何标识活动性的符号出现。造型艺术的特点是捕捉一个最具张力的片刻,将其表现出来,德国美学家莱辛

在《拉奥孔》中通过希腊雕塑对此有详细分析。而云林艺术却是非叙述性的,荡去化静为动的瞬间性特点,一任其寂寞。没有人在亭中,没有鸟在天上,没有舟在水里,没有远山泻落的瀑布(这是中国山水画最喜欢使用的符号),一切表示特定瞬间的图像因素尽皆弃去。其三,无变化特征。云林画的空间,是一个非变化、无生灭的世界,既不枯朽,也不葱翠;既不繁茂,也不凋零(如云林画萧瑟寒林,地上没有落叶)。他尽可能删汰可能造成过程性表述的语义暗示。其画中几个主要符号,古拙无用的散木,永不凋零的竹(竹为长春之花,他画竹赠人,谓"此君真可久"),亘古不动的假山,以及永恒的远山(其诗所谓"世情对面九疑山",世情瞬息万变,而山永远端然不动),都以其"不老"、不随时间流动而成其程序化符号。在他看来,"千载事还同",成住坏空都是表象,他要表达一种不变的真实。①

云林绘画非时间性思想受到庄子"不将不迎"、佛教"无生法忍"哲学的影响,但根源还是来自他直接的生命感觉。他的生平绝唱《江南春》诗写道:

> 汀州夜雨生芦笋,日出瞳昽帘幕静。惊禽蹴破杏花烟,陌上东风吹鬓影。远江摇曙剑光冷,辘轳水咽青苔井。落红飞燕触衣巾,沈香火微萦绿尘。(《清閟阁遗稿》卷六)

在一个微茫的春天,春花落满衣襟,春风扑面,杏花春雨江南的温润将人拥抱。为何这温柔的梦幻,转眼间归于空无?人的生命如此美好,感受生命的触觉如此敏感,追求无限性延伸的动力如此强烈,然而就像这倏忽飘去的春,一切都无可挽回地逝去。人徒然地将种种眷恋,一腔柔情,付与落花点点。那历史上的种种兴衰崇替,也如这春风荡然。那不世的英雄,如今安在?即使有累世的功名,还不是飘渺无痕。云林坐在清晨的静室,一缕茶烟,漾着他如雪的鬓丝;几朵浮云,飘来几许缱绻,将他推向寂寞的深渊。在熹微的晨曦中,忽听到取水的辘轳声声凝噎,布满苔痕的古井里,暗影绰绰,似丈量出历史的纵深。云林的《江南春》——这一引发后来吴门画家深沉阔

① 李日华题云林诗云:"寒沙细细插江流,木老陂荒蕟荬秋。书卷不离黄蘖背,钓竿只在白蘋洲。千秋战垒孤烟没,三楚精灵落日留。自笑平生臂鹰手,尽将雄思写矶头。"(《味水轩日记》卷四)木老陂荒蕟荬秋,一种枯朽的、凝定的存在,一个不在时间维度中展开的不变之物,成为云林笔下永恒的"矶头"(此指山水面目)。云林透过历史风烟的帷幕,追求当下的生命真实。

大咏叹的轻歌①,不是破灭之歌,而是人生命价值的反思之歌。

苔痕是最能体现云林这方面思考的一个符号。云林是中国艺术史上最重视苔痕的艺术家之一。胡宁题其《山郭幽居图》说:"千年石上苔痕裂,落日溪回树影深。"②这真是对云林艺术精湛的概括,它道出了云林艺术追求"瞬间永恒"境界的实质。苔痕历历,寓示时间的绵长,而落日余晖下的清溪回旋、树影深深,则是当下的鲜活,云林的艺术大要在弥灭时间的界限,将当下的鲜活糅入历史的幽深中。奚昊题其《溪亭山色图》说:"朝看云往暮云还,大抵幽人好住山。倪老风流无处问,野亭留得藓苔斑。"③在他看来,云林的"风流",在"野亭留得藓苔斑"中。苔痕是一个与时间相关的符号,它寓示时间的绵长,而人却要在当下此在"出场",时间的有限与无限构成张力,云林的艺术于此作时间的遁逃。

苔痕如一种覆盖物,所谓"苔封"——封存了时间,封存了人与世界的种种沾系。"苔封"突出不变性,任凭世态风云变化,我只在亘古不变中葆有初心,封着真实,封着永恒,封着春花秋月。"苔封"更强化其画中寂寞无可奈何的气氛,云林诗所谓"斋居幽闃无人到,屐齿经行破藓封",在苔封中听天地的声音。他题《春林远岫图》说:"我别故人无十日,冲烟艇子又重来。门前积雨生幽草,墙上春云覆绿苔。"不去掀起苔痕封起的世界,因为其中掩藏的幽暗冲动,会给人带来绝望。苔痕更泯灭了知识的纠缠,长满苔花的老屋,是这样生动地呈现出人生命的无奈和清澈。

苔痕强化了云林绘画的高古情怀。中国艺术中的"高古",不是对往古的追逐,而是无古无今的超越情怀。云林以他萧疏的笔致、荒寒的境界、寂寞的气氛,复演了一个高古纯粹的真实世界。所谓"苔生不碍山人屐""点点青苔欲上衣""黄昏蹑屐到苍苔""苔石幽篁依古木"等,他要到地老天荒的超越境界中寻找生命真实。青苔历历,潜滋暗长,人在与时间悬隔的世界中拾步,所谓"积雨琴丝缓,沿阶藓碧滋""阶前生绿苔,参差松影乱""鹿饮荒池

① 吴门沈周、文徵明、唐寅、文嘉等在云林《江南春》诗的影响下,创作了大量的江南春诗,并有多种形式的《江南春图》的出现。云林《江南春》诗万历刻本所录不全。详细考辨参见谷红岩:《江南春》,北京大学博士学位论文,2013年。
② 胡宁跋云林《山郭幽居图》,《珊瑚网》卷三十四。
③ 据《珊瑚网》卷三十四著录。

水,蜗耕石径苔",一如他晚岁避居的蜗牛居,总是迟迟,舒缓地打开生命的细径,一如蜗牛在布满苔痕的小径中耕种,这与"竞""疾""逐"的蝇营狗苟世相迥然不同,无声无息,自在圆满。

他将这苔痕梦影都归于历史沉思:"余适偶入城,本是山中客。舟经二王宅,吊古览陈迹。松阴始亭午,岚气忽敛夕。欲去仍徘徊,题诗满苔石。"①心意落在苔石上,言其恒定,不为世移。无争斗之欲,无竞进之思,不让朝三暮四的世界污染。他的"辇路苔花碧,御沟菰叶生"诗句,意味深长,王朝和威势,那样的喧腾,也随风吹雨打去。他有诗云:"石间有题字,苔蚀已难辨。"立碑而纪功扬名,经历世变,而连碑文本身也为苔痕剥蚀,真是"铜砣荆棘"(西晋索靖语),曾经的喧闹,曾经的名声,曾经的情仇爱恨,都在历史的风烟中消逝。他过一位友人旧居,曾与友人雅聚的追忆萦然在目,而今主人已逝,旧宅没于苔痕中。他写道:"女萝垂绿翳衡门,野水通池没旧痕。有道忘情观物化,清言如在想人存。凄凉江海空茅宇,惨淡烟埃委石尊。一奠山泉荐芹藻,古心寂寞竟谁论。"②凄凉江海,是无边的永恒;而曾经的一灯如豆已熄灭,曾经的居所茅宇已空落,只留下石上的几缕烟痕,人生如雪泥鸿爪,如芭蕉雪影,都无执实,无可留驻。诗中漫溢着抚慰人生之意。

王蒙题云林《五株烟树图》(故宫博物院)云:"云林弃田宅,携妻子,系舟汾湖之滨,日与游者,皆烟波钓艇、江海不羁之士,回视乡里,昔日之纷扰如敝屣,真有见之士也。"云林这试图抹去时间之痕的绘画空间,与他的生命感悟密切相关,具有深沉的历史感。

六、蘧庐:重置无量空间

云林的绘画艺术空间,似专为"一花一世界、一草一天国"的哲学思想而创造的。像本书开篇所引云林那首题画兰花诗:"兰生幽谷中,倒影还自照。无人作妍暖,春风发微笑。"他通过一朵兰花图,演绎了传统思想中自性圆满的哲学。云林虽然少有专门的理论论述,但他的思想极富穿透力,他通过其

① 《己卯正月十八日与申屠彦德游虎丘得客字》,倪瓒《清閟阁遗稿》卷二。
② 《同通书记过郑先生旧宅》,倪瓒《清閟阁遗稿》卷七。

艺术表达,将这一艺术哲学思想的精要突显出来。

云林绘画"绝对空间"的基本特点之一是不可计量,它是"无量"的,不"以人为量",而"以物为量"。以物为量,脱略人的知识、理性,让世界纯然呈现。顾阿瑛不无幽默地说,云林的画是"作小山水,有高房山"——高房山是当时极负盛名的前辈画家高克恭。这位玉山园主的意思是,云林的画虽然多为小幅(传云林生平不作大画,传世之作的确可以印证)①,没有多为大幅巨嶂的高房山乃至中国山水画史上的大叙述,没有那种千里江山的气势,但照样有磊落不可一世的风神。浪漫的杨铁崖评云林说得好:"万里乾坤秋似水,一窗灯火夜如年"——万里乾坤,无限之空间;夜如年,绵延之时间。一窗灯火者,当下存在之短暂;秋水者("乃见尔丑",此用《齐物论》意),存在空间之渺小。云林绘画的微小空间有吞吐大荒的高致,瞬间体验中有涵括千古的情怀。

"云林小景"已然成为画史上的熟用语。这是一种特别的图像语言,他的画常常是老树一株,疏叶凋零,丛筱石坡,各有幽致。老杜诗曰"乾坤一草亭",云林有云"天地一蘧庐"②,二者意即一也。后人就有评云林的疏林空亭之作为"万里乾坤一草亭"③。在老杜和云林看来,正如庄子所言,人生等寄客,世界只是人短暂的栖所,是一"蘧庐"(云林画的亭子,就寓有此意),世界留给人的是有限的此生和无限的寂寞。云林的寂寞艺术,指出一条超越的道路,不是选择远离尘俗,而是要在胸中起一种超越之志,像他的《容膝斋图》,画陶潜《归去来兮辞》文意,容膝者,极言人的有限性,人在世界上占有的时间短暂、空间渺小,即使有华屋万间,也只是"容膝";即使有百年之寿,也等同朝菌,一如这江边的空亭,寂寞而可怜。但在妙悟的心灵中,一亭,则是缅邈的历史和无限空间的交汇点,一粒微小生命也可同于荒穹碧落,作傲岸之游。他有诗云:"古井汲修绠,空斋絚素弦"——古井,无风波之谓也。空斋,亦如其画中空亭,无人可与语,无所沾系也。絚(gēng,意为维系)以素

① 李日华《味水轩日记》卷一云:"沈石田仿倪云林小景,上作嵯峨高岭层叠而下,林树劲挺,笔笔露刷丝蟹爪,真杰作也。有题句云:'迂倪戏于画,简到更清癯。名家百余禩,所惜继者无。况有冲淡篇,数语弁小图。吴人助清苑,重价争请沽。后辈多学人,纷纷堕繁芜……'"
② 《蘧庐诗并序》,倪瓒《清閟阁遗稿》卷三。
③ 明华幼武《为吴子道题云林画》,《黄杨集》卷下,明万历四十六年华五伦刻本。

弦,素琴(所谓无弦琴)淡然,无声无息;空亭萧瑟,寂寥无形。云林修来妙悟之长绳,来汲此无波之井水;置一空亭,听天地之音声,由此而成就圆满俱足之生命。

他赠陈惟寅诗云:"无家随地客,小阁看云眠。涉夏雨寒甚,似秋风飒然。舞鸾悲镜影,飞雁落筝弦。好转船头去,江湖万里天。"①此诗寓意深幽。他和惟寅一样,都是无家随地之客,被"掷"入世界中,超越有限,具"无滞之身",才有江湖万里之天。云林的画——他的窠木竹石和山水小幅,虽也可追溯到晚唐五代大家笔墨和题材的踪迹,但其载负的内涵则是出自云林一己的生命体悟,无论是江亭望山、林亭远岫、秀石梧桐,还是懒游窝、容膝斋、蓬庐、安处斋等作品,几乎都是为生命超越而作,带有坚决的生命信心,几乎有一种"准宗教性"内涵,寂寥的、神圣的、清澈的、高迥特立的情志寓于其中。赠惟寅诗中所说的"好转船头去"一句,是云林生命的醒悟,他要换一种思路,换一种活法,他的绘画空间形式,就是这一新思路、新活法的标识。

"小阁看云眠"的审美心胸,是云林艺术哲学的精髓,也体现出中国传统艺术"以小见大"思想的精髓。"小阁"者,容膝也,言人之处境。云眠者,一如云林诗所说,"因同白云出,更与白云归;白云无定处,岂只山中住",所谓身同白云与尘远是也。优游不迫,从容东西,虽小阁中,可披览江湖之事,可驰骋天下之怀。这里的"看",非外在之览观,乃是与世界优游,也即前文所言对境的解除。云林转过的"船头",关键在改变一种"看"法。

儒家"万物皆备于我"哲学和道禅与物优游的理论,成为云林"小中见大"哲学的思想基础。李日华曾见到云林《西神山图》(已佚),作于早年。李日华录其诗云:"谁言黄虞远,泊然天地初。回首抚八荒,纷攘蚍蜉如。愿从逍遥游,何许昆仑墟。"②他早年于兄长倪文光的道观玄文馆学习,就深谙"蓬莱水清浅"的道理,知道飘渺的神灵其实就在当下直接的体悟中,在生命的践履中。他一生好名物,精鉴赏,但点滴推崇的是平凡的生命、清洁的精神,

① 《六月六日卢氏客楼对雨一首呈维寅》,倪瓒《清閟阁遗稿》卷三。南朝宋范泰《鸾鸟诗序》:"昔罽宾王结罝峻祁之山,获一鸾鸟。王甚爱之,欲其鸣而不能致也。乃饰以金樊,飨以珍羞,对之愈戚,三年不鸣。其夫人曰:'尝闻鸟见其类而后鸣,何不悬镜以映之?'王从其言,鸾睹形感契,慨然悲鸣,哀响中宵,一奋而绝。"(据明梅鼎祚《宋文纪》卷十二引)
② 《六研斋二笔》卷二。

一碗茶，几卷书，清洁所，几高人，就可逍遥终日。他尽散家中之物，如佛道之"苦行"，也是如此。他画中出现之物，无华楼丽阁，无宝船香室，只是一片萧瑟的景，寄托翛然的意。

身为江南三大雅集主人、世有家财的云林，深领"小阁"的妙韵，欣赏小花的缱绻。看他的画，如仅知其寂寞、萧疏、冷逸，似显不够，这里更有充满圆融、放旷高蹈和从容潇洒，他的《容膝斋图》，不是展现居所狭小的难堪和渴望垂怜的环顾，主题就落在优游和从容，没有凄然可怜的情愫，洋溢着生命的欣喜。他的画真可谓无一物者无尽藏，有花有月有楼台，未出现于画中，即在此画中。也就是云林念念在兹的"源上桃花无处无"。他的画，如佛教因明学的"遮诠"，是佛教逻辑上的否定命题，通过其特别的空间布陈，表达类似于"遮诠"——说一物就不是一物——的思想，所谓花非花、鸟非鸟是也。

他为好友张以中画《良常草堂图》（已佚），题诗云："身世萧萧一羽轻，白螺杯里酌沧瀛。逍遥自足忘朋宴，漫浪何须问姓名……"①一个偏僻的处所，一个简单的世界，只要心灵通透，白螺杯里，自有沧瀛之广大，逍遥而自得圆满。他为一位姓孙的朋友画《雪林小隐》，题诗云："天地飘摇一短篷，小窗虚白地炉红。翛然忽起梨云梦，不定仍因柳絮风。鹤影褵褷檐上下，鹿近散漫屋西东。杜门我自无干请，闲写芭蕉入画中。"②读这样的诗，似乎能读出其江亭望山、林亭远岫、清溪亭子之类作品的用意，他写萧瑟的境，其实是"闲写芭蕉"——生命短暂，如"中空"的芭蕉，权当作短暂寄托的"绿天庵"。他在此幻景中，粉碎柳絮纷飞的牵扰，直入红炉点雪的彻悟。

云林常以至简之法表达至深之思。张丑《真迹日记》载云林于1361年所作《优钵昙花图》，题云："十竹已安居，忍穷如铁石。写赠一枝花，清供无人摘。"上有多人题跋，其中杏村主人题云："云林刻画称神手，不写人间万卉花。窃得一枝天是种，懒涂红白自清华。"由"万卉"压为"一枝"，不是量上的减损，而是当下圆满哲学使之然。北宋林逋诗云："山水未深鱼鸟少。"云林也追求这样的境界，林逋节制的表现方法对他有很大影响。世俗喜欢宣泄，

① 此画为以中所作，以中之祖父为张监（鹤溪），有二子张经（德常）、张纬（德机），其《水竹居》上就有张纬之题跋。张以中与云林为友。

② 《题孙氏雪林小隐》，《清閟阁遗稿》卷七。

喜欢滔滔地宣说,而他则提倡节制、收敛、迟滞。他的笔意迟迟,有一种欲语还吞的效果,如秋末冬初时节,天地在敛收。云林将此称为"啬"道(此来自老子哲学),他将可有可无的符号删去,删出一个清晰的、雅净的、不使人目迷五色的空间,如清秋中的高天、雪后的溪涧。

云林的小画图中,有大腾挪。安岐就曾评其画说:"晚年一变,遂有关家小景,古宕之致。尝自谓合作处,非王蒙辈所能梦见。"①张雨说他:"居然缩地法,挈入壶公壶。"②云林有诗云:"餐霞非腥腐,物化自修短。"短长之别、大小之辨,都是溺于外物、溺于尘俗之想,人与世界的沟壑,是心灵所造成的。去除这一计量的考虑,一朵小花,就是一个"圆满的世界"。云林有诗云:"吹笙猴岭月,理咏舞雩风。"前一句说道教境界,后一句说儒家气象,所谓"喟然点也宜吾与,不利虞兮乃若何"(云林诗句)。这都是说人的性灵优游。他有诗云:"手攀月窟蹑天根,已识乾坤即此身。安乐窝中方寸地,浩然三十六宫春。"③关键是方寸之地中腾挪,心安即满足,乾坤即己身。

云林毕生喜欢画竹,受时代风气影响,当时赵孟頫、柯九思、李衎、吴镇等都是这方面的大家。而云林之竹,又别成其一家法。"此竹数尺耳,而有寻丈之势"——他对"势"的追求并不热衷,却更愿意通过竹画来表达随处充满、无稍欠缺的精神。他很少画丛竹之景,即使是作为疏石枯槎的配景,也只是三两枝为之(如藏于故宫博物院的《秀石幽篁图》、南京博物院的《丛篁古木图》)。可能是受到湖州竹的影响,他最喜画一枝竹,他题《竹梢图》说:"此身已悟幻泡影,净性元如日月灯。"无须繁复的形式,只是略其意趣即可。他的竹画,通过书法性用笔之"笔迹"、特有的空间性布陈之图迹,来表达胸中之"逸气"而已。台北故宫博物院藏其一竹枝册页,上云林题云:"梦入筼筜谷,清风六月寒。顾君多远思,写赠一枝看。"④同样藏于台北故宫博物院的《春雨新篁图》,也画一枝竹,上有多人题跋,其中叶着跋云:"先生清气逼

① 安岐《墨缘汇观》卷三。
② 《题元镇为作天池石壁图》,《贞居先生诗集》卷二。
③ 《清閟阁遗稿》卷八。
④ 图见张光宾:《元四大家》,台北故宫博物院,1975年,第301图。

人寒,爱写森森玉万竿,湖海归来已蝉蜕,一枝留得后人看。"①他的一枝竹中有不凡的思考。

《竹枝图卷》(故宫博物院),为陈惟寅所作,二人久日不见,"暮春之辰,忽过江渚,出示新什,相与披咏,因赋美之"②。此作最能得其以小见大之意。披览此画,简直感到文同再世。唯画一枝竹,伸展于画面,真是参差有十万丈夫意。未系年,据上云林自题"老懒无惊,笔老手倦,画止乎此,倘若不意,千万勿罪。懒瓒"③,可知作于晚岁。画塘乾隆题诗倒是透出值得重视的问题:"一梢已占琅玕性,千亩如看烟雨重。"李日华说:"凡状物者,得其形者,不若得其势;得其势者,不若得其韵;得其韵者,不若得其性。"④此画可以说是得竹之"性",表现画家真实的生命感受。所谓一竹一世界也。外形的描绘(形),动力模式的追求(势),以至生机活泼意象之呈现(韵),都不能概括如云林竹画这样的创作倾向,它是得"性"之作,不是将外物(竹)的根性表达出来,而是表达人当下直接的体验,于艰虞之中寓于生命的信心。笔致瘦劲,潇洒清逸,凛凛而有腾踔之志。虽为墨笔,墨色晕染中,有光亮存焉。

云林题跋中所说的"画止乎此",即不待多言,一枝足矣。云林《修竹图》(台北故宫博物院),此图徐邦达曾鉴定为"真迹,上上"(《重订》),以为云林存世最佳之作。王季迁笔记也记此图云:"真,好。"此作亦画一枝之妙,作于

① 《石渠宝笈初编·御书房》(卷三十八)著录。上有云林题诗云:"今朝姚合吟诗句,道我休粮带病容。赠尔湘江青凤尾,相期往宿最高峰。"款:"辛亥秋写竹梢并诗奉赠次宗征士,瓒。"作于1371年秋。傅申认为此作存疑,他认为"书迹与同时期者极似",而画迹水平与云林水平不符,如果是真迹,可能"是他心绪不佳时的作品"。参见傅申:《倪瓒和元代墨竹》,《倪瓒研究》,上海:上海书画出版社,2005年,第298页。
② 杨仁恺《国宝沉浮录》曾谈到此作,此作本来三段,一段此竹画,一段是诗帖,题有云林诗和跋文,此见《清閟阁遗稿》卷七所录,其云:"陈君惟寅,天倪先生子也,天倪为黄清权高士之甥,清介萧峭,甚似其舅,读书鼓琴,不慕荣进,澹泊无欲,以终其身。惟寅能守其家法者也。世故险巇,安贫自乐,穷经学古,教授乡里,色养得亲之欢心,友爱尽弟之和乐,缀葺诗文,于以自娱。余尝爱其藻丽不群,飘然有出尘之想,聊摘鄙语,用咏才华。暮春之辰,忽过江渚,出示新什,相与披咏,因赋美之。不见方已来年,暮春孤坐此江边。政忧浪阔多风雨,却喜君来共简编。讽咏新诗非偶尔。艰虞远别更凄然。看花相约重过此,已放柳条维酒船。"最后一段是清初曹溶之跋文,《珊瑚网卷》三十四有录。
③ 吴斌认为此画可能作于1371年,时云林居华亭南里友人宅中,惟寅来访,故作此图。先是,惟寅弟、同是云林好友惟允"坐罪而死",此图之作,可能与此有关。
④ 李日华《六砚斋笔记》评马远《水图》语,民国中央书店,1925年。

寺院,赠无住上人,以竹表空幻之思。此画著录于《珊瑚网》卷三十四、卞永誉《式古堂书画汇考》卷五十,后者谓此作"水墨一枝最萧散"。正是云林之特色。清风玉一枝,但表性真,清风如许。①

① 上有云林题云:"二月六日夜宿幻住精舍,明日写竹枝遗无学上人。并赋长句:'春水蒲芽匝岸生,闻门山色着衣青。出郊已觉清心目,适俗宁堪养性灵。花落鸟啼风袅袅,日沉云碧思冥冥。禅扉一宿听鱼鼓,唤得愁中醉梦醒。'无住庵主宝云居士懒瓒甲寅。"并有多人题跋,题跋中多注意到云林竹画"以小见大"之特点。如张绅题云:"窗前疏雨过,石上晚云生。不是云林叟,无人有此清。"他认为云林此画,画出了清气。王汝玉题云:"瘦倚清风玉一枝,沧溟回首已尘飞。三生石上因缘在,应化辽东白鹤归。"他认为,云林通过长春之竹表现永恒之思。逃虚子题云:"以墨画竹,以言作赞。竹如泡影,赞如梦幻。即之非无,觅之不见。谓依幻人,作如是观。"他从空幻角度看云林墨竹,的确道出了其画的特性。

文徵明《真赏斋图》与"真赏"之观念

武汉大学哲学学院 刘 耕

一、"赏物"与《真赏斋图》

明代,特别是中期以降,在文人阶层乃至整个社会中,盛兴着一种风雅的生活方式,而尤以吴门为盛。这种生活方式可远溯至唐宋,而绍绪自元代,在明代则蔚为大观。它具体表现为兴造园林斋室、收藏书画器物、常邀二三友人、焚香品茗、吟诗弈棋、品书观画等。关于这种生活的描述,屡见于文献中。如《文徵明集》中,有《王隐君墓志铭》记述:"长洲之野,有隐君王处士,讳涞,字浚之,茗醉其号也。家世耕读,因其所居,称荻溪王氏。三吴缙绅,咸与交游,宅邻于湖中,蓄图书万卷,竹炉茶灶。日与白石翁,祝京兆诸名流咏吟其中,遂隐终身。"①又有《钱孔周墓志铭》记述:"家本温厚,室庐靓深,嘉木秀野,足以游适。肆陈图籍,时时招集奇胜满座中。"②其他如《华尚古小传》《沈维时墓志铭》《吏部郎中西园先生薛君墓碑铭》等,均有类似的记述。何良俊在《奉寿衡山先生三首有序》中称:"吴郡衡山文先生……性兼博雅,笃好图书,间启轩窗,拂凡席,爇名香,瀹佳茗,取古法书名画,评校赏爱。终日忘倦。以为此皆古高人韵士,其精神所寓,使我日得与之接,虽万钟千驷,某不与易。遇有妙品,辄厚赀购之。衣食取给而已不问也。"③文徵明自

① 文徵明:《文徵明集》,周道振辑校,上海:上海古籍出版社,1987年,第1503页。
② 文徵明:《文徵明集》,周道振辑校,上海:上海古籍出版社,1987年,第756—757页。
③ 何良俊:《何翰林集》,清文渊阁四库全书本。

己晚年的生活,也常寄情于"丹青翰墨,茗碗炉香"间。

而对这种风雅之生活的描绘和再现,也成为绘画中的一个重要主题,特别是在吴门绘画中。如沈周有《盆菊幽赏图》《东庄图》《岸波图》《东庄图》等,唐寅有《事茗图》(图一)、《竹亭高士图》《双鉴行窝图》《毅庵图》等,仇英有《倪瓒小像图》《竹梧消夏图》《蕉阴结夏图》《竹院品古图》等,而文徵明此类绘画也非常丰富,如《深翠轩图》《吉祥庵图》《高人名园图》《真赏斋图》《东园图》《洛原草堂图》《浒溪草堂图》等。

图一　唐寅《事茗图》,故宫博物院

"物"的收藏和观赏,构成了这种生活情态中非常重要的一个部分。园林之中,有奇花、异石、禽鱼;书斋之中,有典雅的家具、屏风、青铜器、瓷器、漆器、玉器、古琴……几案之上,有文房诸宝——笔、砚、镇纸、笔架、印章……墙上字画高悬,架上书函法帖卷轴罗列……明代许多著作,如《格古要论》《遵生八笺》《考盘余事》《长物志》等,对这些物的分类、形制、品鉴等有详尽的叙述。正是在观物赏物间,人们得以从纷繁世事中解缚而出,消融在物交织而成的情境中,以物之趣充盈自己的生活,在澄静闲适中悠然竟日,了此一生。

本文关注的,是这种生活中寄寓的思想和观念。如何营造一个生活空间并将物置于其中?人应该以何种方式来"赏物",和物打交道?物如何被赋予其意义?物如何为人的生命提供价值和安顿?这些问题的解决,既能为这种"风雅生活"的兴起(或者说复兴)提供一种深层的解释,也能发掘这种生活情态中所包含的哲学观念及艺术精神。而这"发掘",又可为艺术史、社会史乃至思想史的研究提供一种可资参详的依据。

然而,遗憾的是,明人虽醉心于这种生活,但极少提供观念性的阐释,他

们多停留在"描述"上。而诗歌诉诸体验,多抒发他们在生活中的"兴会之感"。因而,要敞现出生活中的观念性要素,有赖于一种直接的领会方式。在本文看来,绘画(图像)或许为这种敞现提供了一种方式。如前所述,明代有大量相关的绘画材料。这些绘画即是对文人生活的一种再现,描绘出他们居所的情境,居所中的收藏与陈设,文人在这情境中的活动等;而这些绘画的作者本身,也正浸染于这种生活的氛围中,他们笔下的物与境,同时也是自己生活理想的一种寄托。绘画可以把我们带入作者的生活情境——不仅是客观呈现的物境,也是主观构造的心境。在这种情境中,我们可以获得对观念的某种领会。

不过,绘画自身意义的确立,又有赖于图像学的考察,以及与绘画相关的文献。这些绘画上时常有题诗及题跋,他们和图像形成了一种互释关系。

基于以上考虑,本文选择文徵明的《真赏斋图》作为研究对象,以期实现"发掘观念"之目的。而具体的理由,本文将在简略介绍《真赏斋图》后,再加以详述。

《真赏斋图》是文徵明晚年时的作品,一共两幅,为无锡大收藏家华夏所作。第一幅作于嘉靖己酉年(1549),时年文徵明80岁,手卷,纸本设色,纵36厘米、横107.8厘米,现藏上海博物馆,可称为"上博本"。(图二)此幅引首有李东阳隶书"真赏斋",拖尾有丰坊长达万字的《真赏斋赋》,历述华夏之家世、交游、收藏及志趣;亦有文徵明88岁时补题之《真赏斋序及铭》(此铭经蔡淑芳考证或为80岁时写),序铭较赋简,但条理清晰,对"真赏"之观念

图二　文徵明《真赏斋图》,上海博物馆

做出了阐释。此文"可能是文徵明关于书画收藏最详尽条理最分明的陈述"[①]。第二幅作于嘉靖丁巳年(1557),时年文徵明88岁,纸本设色,纵28.8厘米、横76.4厘米,现藏中国国家博物馆,可称为"国博本"。(图三)此幅拖尾亦有文徵明88岁时所题的《真赏斋序及铭》,还有高士奇的题跋。除文徵明的两幅外,《大观录》还著录了一幅《真赏斋图》,吴升疑为朱朗等人的手笔,现已难觅。武汉文物商店亦曾送展一幅《真赏斋图》,其与"上博本"非常相似,然而"施色浮躁,笔法拘泥、平庸,缺少文氏晚年清苍工秀之趣,经专家鉴定为明晚期人临摹之作"[②]。

图三　文徵明《真赏斋图》,中国国家博物馆

文徵明的两幅构图相异,内容和主题则相似,都是描绘华夏及友人在真赏斋中赏鉴品评书画的生活,并展现其居所环境之清雅,收藏之丰富,以表明华夏的博雅好古、精于赏鉴、志趣高朗。两图风格都属"细文"一路,设色精工,用笔谨细,纤毫不爽,斋中鼎壶卷轴诸物,虽不盈一寸,然皆清晰可辨;居所之外,山石嘉树罗列。文徵明以80岁及88岁之高龄,仍费工夫及眼力作如此精细之作品,可见重视程度及用力之深。两幅画几乎涵盖了文人"风雅"生活的方方面面——园居、收藏、交游、鉴赏、焚香、茗饮等。斋室的中心,都是华夏与友人对坐于方桌两旁,摊开一幅手卷,似在品评画中意趣。它点出了绘画的主题:人对"物"的真赏。画面里置于人关注焦点中的手卷,只是"物"中的一种,虽然可能是画家较关注的一种。与此同时,茶室中煮茶

① 〔英〕柯律格:《雅债——文徵明的社交性艺术》,刘宇珍、邱士华、胡隽译,北京:生活·读书·新知三联书店,2012年,第165页。
② 许忠陵:《记"全国重要书画赝品展"的三件作品》,《故宫博物院院刊》,1996年,第2期。

的声响或许在引逗着听觉,而铜炉中的熏香,则安抚着嗅觉。画中人或许正醉心于书画中,而不曾注意到茶水之响、鼎香之浮……但这些物与事共同构成了赏画这一活动的氛围。而画中人随时可以放下画卷,将目光与心灵游移到画面中其他物上——室中的图书素屏家具等物,室外奇绝丑怪的太湖石、苍翠峭拔的松柏、繁茂挺秀的修竹,乃至一痕青苔、一抹远山、一片孤云……两幅绘画,并不曾设置一个封闭的居所、一个私人的空间。书斋被置于敞开的风景中。斋中的收藏陈设与斋外的木石山水交织出绘画的整体意境。人融身于此意境之中,展开赏物的活动,随处兴发意趣。

本文选择《真赏斋图》来探讨"物"与"赏物"的问题,理由如下:

一、两幅画的画家与受画人,似乎都践履着一种"寓意于物"的生活方式。华夏早年为阳明弟子,曾为阳明龙场之厄奔走周旋。但他后来弃举子业,谢却功名与浮华,退居乡里,筑"真赏斋"于太湖之畔,以毕生的精力收集书画器物,不吝金银,所藏几乎都是旷世奇珍。家势亦因此有所败落。而文徵明除醉心书画创作外,亦雅好收藏。他自北京辞官返乡后,"杜门不复与世事,以翰墨自娱"[1],与后生弟子辈"日相从评骘文字,考校金石。三仓鸿都之学,与丹青理,茗碗炉香,悠然竟日"[2]。朱良志老师在《南画十六观》中也提到:"衡山的艺术有一种'近物'之心。""他好古玩,擅书画,乐园池,精鉴赏,欣赏花鸟虫鱼、山光水色。他的画展现的是活泼的趣味。"[3]文徵明自50岁起与华夏交往,直至90岁,垂40年,而"岁辄过之",交情不可谓不深。文徵明在《真赏斋铭(有序)》中自称与华夏"雅同所好"。这种所好,表层上指两人在收藏鉴赏等生活方式上的相似,更深层次则关涉到两人对于赏物的见解及人生志趣上的投契。从这个意义上,《真赏斋图》是对这种见解及志趣的表达,并集中在"真赏"这一观念中。而文徵明主吴中风雅30余年,华夏亦是明代屈指可数的大收藏家。他们的这些见解和志趣,或许是时代精神在"赏物"问题上的精粹。文徵明作第一幅画之时已80岁,华夏亦已60岁;作第二幅图时,两人更垂垂老矣。但两幅图皆极为精工细致。因此,这两幅

[1] 王世贞:《弇州山人四部稿》,明万历王氏世经堂刻本。
[2] 姜绍书:《无声诗史》,于安澜编:《画史丛书》第二册,上海:上海人民美术出版社,1963年,第35页。
[3] 朱良志:《南画十六观》,北京:北京大学出版社,2013年,第192页。

图或许带有一定的总结性质,追思往日种种,抚怀艺术生涯,领悟"真赏"之深意,借图文以抒发。

二、从图像学的角度来看,两幅《真赏斋图》出于一人之手,中间相隔八年,构成了一种互释关系,通过比较画面的构图和一些细部的变化,能看出图像之间的联系和区别,而透露出意义的关联和变迁。文徵明其他园林、斋室题材的图画,以及吴门画派其他画家的相关作品比较,这两幅图也有一些独特的地方。

三、《真赏斋图》后文徵明和丰坊的文章洋洋洒洒、内容丰富,对图像中斋主——华夏的生活与收藏等作了清晰的交代,为图像确立了阐释的背景。更重要的是,两篇文章都对画之主题——"真赏"做出了阐释,其中丰赋曰"真则心目俱洞,赏则神境双融",而文铭曰"岂曰物滞,寓意于斯,乃中有得,弗以物移。植志弗移,寄情高朗。弗滞弗移,是曰真赏"。通过对这两种阐释的细致解读,我们可以对"真赏"有一个比较详尽的理解。像《真赏斋图》这样,在绘画的题跋中有画家自己及友人对绘画之观念进行阐释的非常少,大多数不过寥寥几笔,交代创作的情境、观画的感触乃至收藏的源流。因此,这两篇文章的理论意义显得尤为重要。

"真赏"讨论人如何观物赏物,与物打交道;但它并不仅仅如柯律格所理解的那样,探讨对书画器物的收藏和鉴赏。朱良志认为:"衡山生平非常重视的'真赏'观,产生于禅宗即物即真,任由世界自在兴现的思想。而《真赏斋图》则极力渲染这万古不变的境界,来谈'真赏'问题——对真实世界的欣赏之道,或者说是发现世界的真实之道。没有真赏之心,即无真实之物。"[①]这里,"真赏"是一种与体验生命与世界之真实的方式,有着深刻的理论内涵。

接下来,本文将首先分析这两幅图,对图像的意义进行解读;之后,将试图对由《真赏斋图》及其题跋所关涉的"真赏"之观念,做一个尽可能清楚的阐释。通过对"真赏"之观念的阐释,或许能为前文提到的"风雅之生活"以及"赏物"之问题提供一种理解的方式。

① 朱良志:《南画十六观》,北京:北京大学出版社,2013年,第205页。

二、对《真赏斋图》的图像分析

(一) 题材的划分

前文已经提到,明代,尤其是吴门画派产生了大量关于文人风雅之生活,与赏物之主题相关的绘画。但对这些绘画的题材进行进一步的分类,却比较困难。考校艺术史,这些绘画囊括了如下的题材分类:"园林题材的绘画""园林建筑绘画"或"园林山水画""斋室图""轩室图"或"书斋山水""博古题材的绘画"或"博古图""雅集图""别号图""观画图"等。这些分类不仅粗泛,彼此的界限和区别也非常模糊。而《真赏斋图》在艺术史的研究中也曾和这种题材发生关联。

如"园林山水画",指以园林风景及人们在园中的生活为题材的绘画。这或许是一个最宽泛的说法,不仅大部分"斋室图"可划归在内,而部分"雅集图"或"博古图"也将画中人的集会、观物之活动置于园林的风景中。

"斋室图",或许可以指各类以"斋""轩""室""堂"等命名的绘画。它主要描绘文人书斋内外的景物,及文人在斋中的生活。

"博古图"和"雅集图"的名称本就是画题。与"博古图"相近的还有"玩古图"和"品古图"等,大抵都是描绘文人品鉴古物,如青铜器、古画等场景。"雅集图"则描绘文人雅集之情境。

"别号图"指以别人的名号为题所作的图,主要见于吴门画家的作品中。这一概念可见张丑在《清河书画舫》的记载:

> 古今画题,递相创始,至我明而大备,两汉不可见矣。晋尚故实,如顾恺之《清夜游西园》之类。唐饰新题,如李思训《仙山楼阁》之类。宋图经籍,如李公麟《九歌》,马和之《毛诗》之类。元写轩亭,如赵孟頫《鸥波亭》,王蒙《琴鹤轩》之类。明制别号,如唐寅《守耕》,文壁《菊圃》《瓶山》,仇英《东林》《玉峰》之类。五等皆可览观,惟轩亭最为风雅。[①]

张丑的说法,大抵叙述了某种绘画题材兴起的年代。"别号图"往往首

① 张丑:《清河书画舫》,徐德明校点,上海:上海古籍出版社,2011年。

先要点题,即在绘画中表现别号所包含的意思,如唐寅《事茗图》,卷后有陆粲撰并书《事茗辨》称"陈子事茗",事茗为陈子之号。而唐寅此图正是描绘"事茗"之活动。画面中,主人正安坐几案前,右侧一白瓷茶壶,一茶碗,手下摊开一幅手卷,悠然品读。画面右侧桥边,有一友人携抱琴童子来访;画面右侧山石之后,有童子正煮茶。唐寅的自题诗叙述:"日长何所事,茗碗自赍持。料得南窗下,春风满鬓丝。"画面除直接点题外,更表达着"事茗"之号所包含的深层意思:忘却世事之烦扰,光阴之蹙迫,陶融于茶之清味间,荡涤心中尘染,超然物外,以一种闲适悠游的态度,体验生命之真意。正如此图一样,"别号图"除点题外,往往寄托着别号者其人、画家自己,或他们共同的思想、情感及人生志趣。从这个意义上,《真赏斋图》虽因"真赏"并非华夏别号,不能被称作"别号图",但与"别号图"也有相契合之处。

至于"观画图"的概念则更难界定。以上诸种题材的图中,都多有观画这一活动。

本文出于方便研究的考虑,凭借画题以及图像的区分,将上述题材大致归类为四种:"园林图""斋室图""雅集图""博古图",而将《真赏斋图》归于"斋室图"一类。下面,本文将以文徵明绘画为主,参以吴门画派其他画家的作品,来比较《真赏斋图》与这四类绘画间的联系与区别。这种比较,不仅能支撑本文的分类,也可以清楚地揭示出《真赏斋图》在内容和观念上的一些特别之处。

(二) 两幅《真赏斋图》与文徵明"斋室图"的联系与比较

文徵明的"斋室图"有一种典型的图像形式:画中的书斋通常为"两间式"或"三间式"构图,即这些书斋都有一个向正面敞开的厅堂,平行于画面。斋主与客人赏物等活动就在厅堂发生。而厅堂左右,有一间或两间侧室,或为藏图书典籍之室,或为茶室,或空无一物。斋室的图像多居画面之右,屋旁花木掩映,多为松竹,也有柏树、梧桐等,某些图中还有太湖石。而这个小的居所空间,常常被放置于更广阔的园林或山水风景之中。这种构图,在沈周、唐寅等的绘画中则较少见,或可证明它是文徵明个人的一种风格。

某些从题名上看起来与"斋室图"无关的绘画,也具备这样的形式。相

反,少数从题名上可归为"斋室图"的画,却有不同的形式。

文徵明一些重要的"斋室图",及具备此图式的绘画,可以清晰地佐证本文提到的这种图像形式。

1.《人日诗画图》,作于1505年。三间式,右侧室在前,隐于松后。窗户紧闭。左侧室在后,陈列图书。中堂三友人坐桌旁,方桌上卷轴一二,一人摊开手卷,目光不在画上,似正与友人论画。有童子立侍。画面左侧有溪流,溪流上有木桥一座,一人正持伞过桥。此图文徵明题记曰:"乙丑人日,友人朱君性甫、吴君次明、钱君孔周、门生陈淳、淳弟津,集余停云馆,谈燕甚欢。"此图描绘的是文徵明与友人在停云馆中的聚会,虽不名为斋室图,但也可被划归为"斋室图"。画中人与文徵明提及之人数无法对应,可证明此画并非聚会之真实再现,而出自画家简逸的构造。

2.《深翠轩图》,作于1518年。三间式,右侧室在前,隐于松后。左侧室在后,敞开而空无一物。堂中主人倚凭几而坐,摊开手卷,目光似不在画上。几旁有书架。屋畔有篱。岸边有石栏石阶,画面左侧有水,上有石桥,一文士正从桥上过。

3.《影翠轩图》,作于1520年。图像较特别,两文士在曲廊中坐谈,一童子煮茶在其后。

4.《吉祥庵图》,作于1521年。两间式,右侧室靠前,有童子煮茶。堂中文人与僧侣对谈。堂左有芭蕉与湖石,堂室前后有松。

5.《高人名园图》,作于1524。两间式,左侧室敞开而空无一物,蔽于堂后。堂中方桌上有一只花瓶,供有红花数枝。主人倚桌而坐。童子立侍。(图四)

6.《猗兰室图》,作于1529年。三间式,中堂在前。右侧室隐于松后,敞开而空无一物。左侧室有童

图四 文徵明《高人名园图》,四川省博物馆

子煮茶。堂中主人坐榻上抚琴,面前方桌上张琴一把,茶具若干。客人坐圆凳,似在听琴。一侧有童子立侍。

7.《茶具十咏图》,作于1534年。两间式。右侧室靠前,有童子煮茶。堂中主人晏坐席上,后列素屏,旁陈茶具。屋后有巍然之高山。

8.《风雨重阳图》,作于1541年。三间式。两侧室空空如也。堂中主人坐桌旁,摊开手卷,而目视窗外,似在玩味。主人背后列书架。

9.《句曲山房图》,作于1541年。此图虽主要刻画山房外连绵的山景,但山下的书斋仍以三间式结构画出,主人临桌,观看摊开之手卷。

10.《秋声赋图》,作于1547年。房屋面向观者,保持着两间式的结构。室旁除松竹外,有太湖石的假山,空灵奇绝,郁勃夭矫。

11.《葵阳图》,纪年不详。三间式,左室藏图书,中堂主人坐桌前,摊开手卷,目视屋外。两童子立侍,一捧琴,一抱卷轴。

12.《琴鹤园清高宗御笔图》,纪年不详。房屋正面为三间式构图,两侧室被木石遮挡,堂中有两人对坐,客人摊开卷轴,正与主人谈画。两人身后小桌上陈列小鼎、花瓶和书籍。

13.《真赏斋图》(上博本),作于1549年。三间式。左侧室藏书,右侧室有童子煮茶,墙边茶几上陈列茶具。华夏与友人对坐,手卷摊开,似在评画。画中两张桌子,横着的方桌上陈列着文房器具:笔洗、笔架、镇纸、三只卷轴,以及书。而竖着的长桌上也摆有器皿。童子立侍桌边,手中捧着装卷轴之圆筒。斋后是一大片竹林,斋前松柏与湖石罗列。画左侧是一汪碧水,水上有石桥而无人过。一文士在水边临赏。远处群山隐隐。

14.《真赏斋图》(国博本),作于1557年。两间式。左侧室有图书及卧榻。堂中华夏与友人对坐,仍摊开一幅手卷品画,华夏身后有一张素屏。童子立侍。画面中共三张桌子,除华夏与友人对坐之桌外,右侧小方桌上陈列图书卷轴,左侧条桌上摆放着数种青铜器皿,大约是尊、小鼎和一个小香炉。斋室外的树木,除松柏竹外,还有数株梧桐、一株橘树以及一树红花。这幅画比较特别的是占画面几乎一半的太湖石假山,合"瘦漏透皱"之韵,千奇百怪,莫可名状。

15.《浒溪草堂图》,作于1535年。此图或许应划归"园林图"一类,但画面右侧底部的斋室,是两间式结构,堂中两人对坐于桌前,展手卷论画,后列

素屏。右侧室中童子煮茶。

虽然上文并未将文徵明所有类似的绘画都囊括进来,但十几幅图的相似,已经能够说明很多的问题。

其一,在这些"斋室图"中,相似的图像形式反复出现,说明了文徵明是以一种程式化的方式来创作这些斋室图。它们不是对斋室实景的忠实再现,而更像一种诗意的反复咏叹。它们是画家构造出来的一种理想的生活空间和情境。这情境具有某种恒常性——超越于时间之外,物象之表的永恒之赏。

在这些图像里,斋室都被放置在自然风景中。厅堂向外敞开,人虽在斋里,但保持着与斋外风物的沟通,融身于整体的意境之中。郭熙说:"君子之所以爱夫山水者,其旨安在?丘园,养素所常处也;泉石,啸傲所常乐也。"又说:"世之笃论,谓山水有可行者,有可望者,有可游者,有可居者……但可行可望不如可居可游之为得。"①而文徵明之画,正是对山水之"可居"的一种呈现。

其二,在这些图像中,一些具有文人意趣的物事反复出现。如松树和竹子,几乎每幅图都有。柏树也常见。太湖石出现于第4、10、12、13、14图中。书籍也见于各图。而书架出现于第1、2、8、13、14图中。卷轴也经常出现,特别是展开之手卷,出现于第1、2、8、11、12、13、14、15图中。此外,如茶具、素屏、青铜器、瓶插、文房器具、琴等也曾出现。

这些事物,是文人生活中常见之物,但同时是文学史和图像史反复吟咏和描摹的对象。经过历史的积淀,它们已非单纯的物象,而各自寄寓着丰富的意蕴,或者可以用"意象"之词来称之。文徵明在诗中也屡屡提及它们,显示出他对这些事物之意蕴的领会。这些事物共同交织出生活之氛围。限于篇幅,本文不对这些物事一一展开追述。

其三,这些图像对斋内陈设的描绘相当简单,往往不过略点出家具一两件,器物一两件,部分侧室则空无一物。虽然像《真赏斋图》对具体物事的刻画非常精细,但也不过寥寥几件,与上文曾提到的华夏斋中收藏之丰富并不相应。在后文与"博古图"的比较中,我们将更清楚地辨识文徵明"斋室图"

① 郭熙:《林泉高致》,清文渊阁四库全书本。

的这种特点。它可以说明,文徵明的这类图像,虽然探讨人对物的观赏问题,但它的关注中心并不在物上,并非展示物之名贵,及主人收藏之富有;也不是展示物的外观与形制,像画中摊开的卷轴上,不着一笔,尽为空白。这类图像强调的或许是人对待物的一种态度,一种游心于物的生命体验方式,以及人与物相融相洽的意境。

与物相应,这些图像对人物的刻画也非常简单。斋中文士大多不过一两人,童子或有或无。

其四,斋中人的活动,无论是静坐、论画,还是抚琴,都体现出一种闲适和清静。茶室和煮茶童子的反复出现,交代了文徵明对于茗饮的重视。茗饮在文徵明诗画中也反复出现。《风入松》一词中提到"午困全销茗碗,宿醒自倒冰壶"。《五友图》则写道"小阁茶瓯歇,相看细雨中"。茶也关涉着一种清雅萧闲的生活态度。

其五,"品画"是这些图像中最常出现的一种文人活动。前面已经提到,这些卷轴上并无图像。更有意思的是,图像中的人物,不管是与友同坐,还是独坐,似乎都并未将目光投射到绘画上。这与典型的"观画图"之"画中观画",是非常不同的。而这正是本文把它称之为"品画"而非"观画"的缘故。斋主或与友人品评,或独自回味画中之意趣。赵希鹄在《洞天清录》中提到了"耳鉴"和"心赏"之别。米芾、苏轼诗中也提到"心赏"。华夏有"心赏"之印,而丰坊在《真赏斋赋》中说到"撲厥心赏,何者为真",以及"真则心目俱洞,赏则神境双融"。这里的"品画"图像,可能在着力表现一种"心赏",并非执着于物给予的视觉经验,在意心灵的体验和涵泳。当然,"心赏"并非对视觉的全然否定。

其六,这些画家的生活平凡而浅近,呈现出一种日常性,不过寻常的二三事。也许正是在这些凡常之事中,寄寓着文徵明关于生命之真实的领悟。这与第一条情境的"恒常性"是相关的。

其七,画面左侧时常出现的水景,似乎隐隐分隔出一个居所的空间,与"隐逸"之意相应。但部分图上的小桥,以及桥上之人,又指示着一种"似隔而非隔",随时可以有友人来访。隐非避世,而是为谢却俗事烦扰。文徵明在《过吉祥寺追和故友刘协中遗诗》中提到:"水竹悠然有遐想,会心何必在空山。"不可拘泥隐逸之形迹——逃于空山,远避人世。"会心处不必在远",

重要的是心灵之兴会感悟。

那么,《真赏斋图》和其他此类绘画比较起来,有什么特点呢?

从年代上看,除两幅纪年未定的绘画外(从风格来看,它们应不晚于《真赏斋图》),两幅《真赏斋图》晚于其他绘画。从图像上看,《真赏斋图》(上博本)是对上述图像形式的一种完备。以前图画中的斋室,或有茶寮而无藏书室,或有藏书室而无茶寮,而此图兼备。水与小桥也再度出现。太湖石的母题也得到了更多的描绘,透露出一种疏野之趣。

而《真赏斋图》(国博本),则在图像形式上有了更多的调整。比起上博本,它改为了两间式构图。右侧室得到了更精细的勾画,卧榻置于书架之旁,这种形式在此前诸画中未曾出现,而虚窗中则映出修竹森森。这勾画出华夏燕卧之场景。至于堂中的陈设,小桌上出现了上博本中没有的青铜器。此外,除松竹柏树外,斋外还画了此前没有的梧桐和橘树,而开红花之树,有人说是紫薇。不过与此前的图式差别更大的是,这幅图略去了山水之风景,将书斋移到了画面之左,而在画面右侧几乎一半的尺幅中集中刻画了太湖石之假山。这种对湖石假山题材的处理,在文徵明乃至吴门其他画家的画中都是非常罕见的。假山与居室间,形成了一种对应和冲突,令画面充满了张力。

《真赏斋图》(国博本)的这些变化,或许有某种更深的原因和意义。如青铜器的刻画,似乎应和了文徵明在《玩古图说》中对古董的态度。梧桐树为文人高洁之象征,如《庄子·秋水》中有"夫鹓鶵发于南海而飞于北海,非梧桐不止,非练实不食,非醴泉不饮"。而倪瓒曾有"洗桐"之举。橘树也有蕴意。屈原《橘颂》说:"嗟尔幼志,有以异兮。独立不迁,岂不可喜兮?深固难徙,廓其无求兮。苏世独立,横而不流兮。闭心自慎,终不失过兮。"橘树以其不迁不易,永葆初葆,可与文人之情志相比拟。

至于石头和假山,同样是诗画中时常表现的题材。白居易有《太湖石记》说:"霭霭然有可狎而玩之者。昏旦之交,名状不可。撮要而言,则三山五岳、百洞千壑,覼缕簇缩,尽在其中。百仞一拳,千里一瞬,坐而得之。此其所以为公适意之用也。"①文徵明此画之湖石,与白居易的记颇为冥和,奇

① 白居易:《白居易集》,顾学颉校点,北京:中华书局,1979年,第1543页。

奇奇怪怪,姿态万千,仿佛造化之机窍,元气之郁结。数座石峰,而千山万山之真趣俱在。

限于篇幅,本文暂时不对这些题材做进一步的阐释。但简而言之,这些物,都别有寄寓,是文人心境的一种呈现。

(三)《真赏斋图》与其他题材绘画的比较

"园林图"的概念,似乎比"斋室图"更加广泛。之所以把它们并列起来比较,是因为典型的"园林图"和《真赏斋图》等"斋室图"比起来,有一些显著的区别。

文徵明的《东园图》正是一幅典型的"园林图"。(图五)

这幅图中,园林呈现出非常清楚的空间布局和结构,园林的中心是一汪小池,小池中有湖石,围绕池畔,有轩,有楼台,有水亭,有竹林。楼台后有堂。画面右侧还有松林、小径与溪流。图中各种建筑依自然之势兴建,湖石错杂布置,文人之活动亦非常丰富,有对弈者,有品画者,有自小径而来者。

与这幅图相似的还有《洛原草堂图》。(图六)

图五　文徵明《东园图》,台北故宫博物院

图六　文徵明《洛原草堂图》,故宫博物院

还有一类"园林图",如沈周的《东庄图》、文徵明的《拙政园三十一图》等,则以册页的形式,分多图对园林进行描绘,每一页即为园林的一分景,或一种生活情态。

这些图与《真赏斋图》不同的是,它们关注的是园林本身,园林的风景、布局和建筑,并呈现出园居生活方方面面的样貌。《真赏斋图》则主要描绘书斋及其环境,而略去了其他可能存在的建筑。而斋中文人的活动亦相对简单,最主要的形式就是品画。《东园图》等"园林图"似乎更侧重于对园林风景的描绘或再现,而《真赏斋图》等"斋室图"是画家对于理想的生活情境的一种诗意性表达。它侧重于画家在心灵中体验到的意境。当然,这种区别并不绝对。

而对于"赏物"研究比较重要的一点是,"园林图"呈现了更贴近原貌的园林之风景和生活情境,而非"斋室图"中经过理想化、程式化后的样貌。

至于"雅集图",是以文人的雅集活动为内容的图像。它或许可以上溯至五代时"文会图""会友图"一类的图像。徐宗浩在传为唐寅的《西园雅集图》上题道:"《宣和画谱》载五代丘文播有文会图,南唐李景道有会友图。"《宣和画谱》载南唐周文矩"有文会图一"。此外,台北故宫博物院藏有一幅宋徽宗赵佶的《文会图》,高克明也有一幅题名为他的《文会图》。"雅集图"的经典图像就是《西园雅集图》。(参见图七)西园雅集相传是历史上一次非常重要的文人聚会,"在十一世纪的北宋,有 16 位著名的政治家、文学家、艺术家曾于某天到驸马王诜在开封的西园雅集"。相传李公麟以图描绘之,而米芾题记将画中众人的位置、活动与冠服等都清晰交代。梁庄爱伦等人对

图七　马远《西园雅集图》,美国纳尔逊·艾特金斯美术馆

这次盛会究竟是历史之真实,还是画家之理想有怀疑;而传为李公麟的《西园雅集图》被认为并非李公麟所作。但它究竟发展成了一种经典图式,并在明代重复出现。如仇英、唐寅都有以此名为题款的《西园雅集图》,唐寅的那幅肖似传为刘松年所绘的《西园雅集图》。

明代在《西园雅集图》外,也发展出了一些其他的"雅集图",如谢环的《杏园雅集图》。(图八)此图绘大学士杨荣、杨士奇、杨溥及阁员五人雅集杨荣家的杏园中,谢环亦被邀参加而作此画。

图八　谢环《杏园雅集图》局部,镇江市博物馆

这幅"雅集图"是对雅集活动的如实刻画,参会之文人必须一一罗列,不可遗漏。雅集活动包括听曲、作画观画、论道、品鉴古玩等。因为写实之性质,画中的物事也都得到了极其精致的刻画,一一杂陈。

到沈周及文徵明,"雅集图"有了新的形式。沈周的《魏园雅集图》用简逸的风格描绘了聚会的场景,一间倪瓒式的空斋立于山水风景之中,斋中四人席地而坐,一童子抱琴而立,除此之外,斋中更空无一物,松间一客拄杖缓步而来。图后有六人题诗。文徵明的《惠山茶会图》,虽不以雅集为名,但仍可视之为"雅集图"。(图九)它描绘的是文徵明正德十三年同蔡羽、汤珍、王守、王宠、潘鋭及汤珍之子朋茶会于惠山的情景。

《真赏斋图》虽然描绘了华夏与友人集于斋中,共品书画之场景,被某些研究者也视作"雅集图",但通过比较,我们发现《真赏斋图》与这些"雅集图"还是有种种差别的。

其一,《西园雅集图》和《杏园雅集图》等,通常是对某个集会之事件——无论画家亲身经历之事件,还是历史之事件,还是后人构造出的事件的记录

图九　文徵明《惠山茶会图》，故宫博物院

或者说追忆，有着一定的叙述性，图像的内容和聚会的场景人物等息息相关。如部分《西园雅集图》的内容，和米芾的题记几乎完全吻合。文徵明的《惠山茶会图》，虽不似《西园雅集图》或《杏园雅集图》那样忠于写实，但也是对事件的记录，画中人物基本能与集会者相对应。哪怕像《魏园雅集图》这样逸笔草草的图画，也对应着雅集之事件。而《真赏斋图》很难说是对某个具体雅集事件的记录，这种主人与友人对坐的图式，屡见于其他"斋室图"中。而在部分"斋室图"中，只有斋主独坐桌旁。这种图像或许反映了一种悠然自得的态度：无须盛大的文人雅集，无论有一二客人来访，还是独自晏坐，都恬淡自适。以平常心，处平常之生活，或饮茶、或观书、或抚琴，立处即安。

其二，这些"雅集图"，如其题意，更关注的是名士高贤的文雅风流之盛。虽然这些"雅集图"中多有赏物之活动，但物常常只是在文士间建立某种沟通和联系，或者是彰显与会者之文雅。而《真赏斋图》及其他部分"斋室图"中，赏物是绘画的主题，画面的意义在人与物的关系中呈现。

而"博古图"，是以鉴别和玩赏古物的活动为题材的绘画，如杜堇的《玩古图》、仇英的《竹院品古图》（图十）、尤求的《品古图》（图十一）等。仇英还绘有一幅《玩古图》（已佚），文徵明曾为其作《玩古图说》。唐志契在《绘事微言》中，引"仇实父云"，提到了"博古图"。

现存的几幅明代之前的"博古图"，经人考证，都是明代后的作品。因此，"博古图"的出现应当起于明代，尤其是中后期。这类图画与《宣和博古图》以及《西园雅集图》或许有一定的关系。

图十　仇英《人物故事图册》之《竹院品古图》，故宫博物院　　图十一　尤求《品古图》，故宫博物院

　　本文以仇英、杜堇以及尤求的这三幅图为例，和《真赏斋图》进行比较。虽然这些"博古图"与《真赏斋图》都涉及观物赏物的问题，但有着较大的区别。其一，《真赏斋图》的"赏物"发生在向自然风景敞开的斋室之中，而这几幅图都发生在由屏风包围或隔开的场景中。其二，三幅"博古图"，尤其是仇英和杜堇在赏物之空间中摆放了各种物。如大量的青铜器，形制各异，与《考古图》和《宣和博古图》中的图有相近之处。这仿佛在夸耀藏物之丰富。而两幅《真赏斋图》中都不过略陈数件。其三，三幅"博古图"中，仇英和杜堇的两幅，有很强的视觉性。色彩艳丽，图像丰富，屏风及册页上都有画中之

画,而图中人正注目于物之上。这与之前提到的《真赏斋图》及其他"斋室图"不同。

"博古图""玩古图"等涉及"古"的含义。"古"的含义非常丰富,包括古物、古代、古人、古意、古雅,乃至一种"超越的境界"等。而在这几幅图中,"古"首先是指古物。明代兴起了一种收藏古物的风气,如黄省曾《吴风录》记载:"自顾阿瑛好蓄玩器书画,亦南渡遗风也。至今吴俗权豪家好聚三代铜器唐宋玉窑器书画,至有发掘古墓而求者。若陆完神品画累至十卷。王延喆三代铜器万件。数倍于三代博古图所载。"[1]然而明代这种好古,与宋代欧阳修、赵明诚有所不同。欧赵等人多考校金石文字,以补充史籍之缺失;古物之所好,包含着对古人之事迹、前代之制度礼仪的追复。而明人更关心古物的收藏和把玩。这种风气扩大至整个社会,往往变得泥沙俱下。在文徵明看来,"今江南收藏之家,岂无富于君者?而真赝杂出,精驳间存,不过夸示文物,取悦俗目耳"。这仅仅是古物的收集而已,并无鉴别之能力,更遑论真赏。仇英等的"博古图"中,画中人的活动包含着鉴定古物。不过,这些图中"古"还有另一层意思,是古趣,品和玩是对古物之"趣"的一种欣赏。此外,鉴古、品古的活动,标示着画中人一种古雅的趣味。

而《真赏斋图》也对"古"的问题有所涉及。文徵明在《真赏斋铭》中提到"维中甫君,笃古嗜文",丰坊在赋中提到"余知其(华夏)志乎古,不同乎今也",以及"其于世也,若或丑之,其于古也,若或纠之"。根据这些材料,以及两篇文章的整体意思,华夏之古,是与"今"对应的"古",不是时间的对应。它意味着不流于俗,不趋于时,从光阴流逝中振拔而出,追慕古人之志趣与情操,与古人之精神相往来。这个"古"与《玩古图》之"古"意思不同。《真赏斋图》不强调对古物的收藏和鉴定,而以"古器、古树、千年之假山",营造出某种"亘古不变的氛围"[2],文人就在此恒常中,超越时间流逝的表象,乘物以游心,体味生命之真意。

[1] 黄省曾:《吴风录》,《学海类编》本。
[2] 朱良志:《南画十六观》,北京:北京大学出版社,2013年。

三、何为"真赏"

上文已为《真赏斋图》给出了基于图像的一些解释。在此基础上,本文需要进一步分析画之主题——"真赏"的含义。而"真赏"含义的确立,也是对画更深层次的解读。

华夏真赏斋之斋名,由李东阳题匾,取自米芾"平生真赏"之印。米芾《画史》曰:"余家最上品书画。用姓名字印,审定真迹字印,神品字印,平生真赏印。"而米芾《宝晋英光集》有词《减字木兰花·展书卷》曰:"平生真赏,纸上龙蛇三五丈。"这里的"真赏"已用来指欣赏书画。

下面,本文将围绕文徵明和丰坊对真赏给出的两个阐释——文徵明的"岂曰物滞,寓意于斯,乃中有得,弗以物移。植志弗移,寄情高朗。弗滞弗移,是曰真赏",丰坊的"真则心目俱洞,赏则神境双融",并结合图像以及文徵明和丰坊的全文,来对真赏做出一些阐释。真赏有两种意义——"真赏"或"真之赏"——前者关系到什么才是"正确的赏物方式",后者关系到什么是真实,以及对真实的体验。

(一) 赏物之方式——寓意于物

文徵明的"滞物"与"寓意于斯",应来源于苏轼关于"寓意于物"和"留意于物"的讨论。苏轼在《宝绘堂记》中说:

> 君子可以寓意于物,而不可以留意于物。寓意于物,虽微物足以为乐,虽尤物不足以为病。留意于物,虽微物足以为病,虽尤物不足以为乐。老子曰:"五色令人目盲,五音令人耳聋,五味令人口爽,驰骋田猎令人心发狂。"然圣人未尝废此四者,亦聊以寓意焉耳。
>
> 始吾少时,尝好此二者,家之所有,惟恐其失之,人之所有,惟恐其不吾予也。既而自笑曰:吾薄富贵而厚于书,轻死生而重于画,岂不颠倒错缪失其本心也哉?自是不复好。见可喜者虽时复蓄之,然为人取去,亦不复惜也。譬之烟云之过眼,百鸟之感耳,岂不欣然接之,然去而不复念也。于是乎二物者常为吾乐而不能为吾病。①

① 苏轼:《苏轼文集》,孔凡礼注释,北京:中华书局,1986年。

苏文"留意于物"的意思大概是：执着于物，而生物欲，有得失利害之心，物欲充盈胸中，则人为物所牵引羁绊，是为"病"，会损伤生命与性情。"滞物"的意思也应相近。文徵明还曾提到"物役"一词，如36岁时所作《题画赠许国用》有"好画与好藏，同是为物役"，42岁时所作《题柱国王先生真适园十六咏》提到"逍遥物所营，居然有真适。却笑牛奇章，千里为物役"。前句说因为有了偏好之心，为物所役；而后句则嘲笑唐牛僧孺因酷好收藏石头，而负载石头奔走千里，为物所累。

而"寓意于物"，首先"不复好"，即不再有偏好，也不再生物欲。视万物之来去如"烟云之过眼"。苏轼的思想受佛教影响很深。《金刚经》讲"一切有为法，如梦幻泡影"，《中论》讲"不来亦不出"。世间万物，离于生灭，譬如虚空之花，本无一物可得。自然无可执着。周密的书画著录之书，正取此意，以《云烟过眼录》为名。在这种对"物"的理解下，苏轼又提到"岂不欣然接之，然去而不复念也。于是乎二物者常为吾乐而不能为吾病"。荡涤了物欲后，物反而能给予苏轼"常乐"，这种"常乐"不再是与利益相关的快乐，而是当喜则喜、当蓄则蓄，以不沾不滞之心从容应物，乐在其中。苏轼有诗曰："君看古井水，万象自往还。"以古井不波之心，使万物自然兴现，兴会之间，自有意趣。"寓意"并非指人刻意将某种"意"投射到物之上，乃是生发于心与物的交会中。

"寓意于物"和"留意于物"与《庄子》的思想有很深的关联。《庄子》中有"役役"的说法，《齐物论》提到："一受其成形，不忘以待尽，与物相刃相靡，其行尽如驰，而莫之能止，不亦悲乎！终身役役，而不见其成功，苶然疲役，而不知其所归，可不哀邪！"形容人逐于外物，则为物所驱使，陷溺如生命的悲剧中。至于如何去对待物，《山木》讲"物物而不物于物"，物于物的意思近于"物役"；至于"物物"，《在宥》讲"有大物者，不可以物；物而不物，故能物物"。《知北游》讲"物物者与物无际"，"物物"的含义并不是反过来去"驱役万物"，而是消除成心，超越物我之对立，虚而待物，任万物自然运化，而乘物以游心。而寓意于物，即是游心于物而不为物役。

米芾有"好事家"与"鉴赏家"的区别，也包含着对物态度的区别。"好事家"以对物的占有为目的，务求琳琅满目，珍宝毕集。"鉴赏家"则超然于物，赏玩物之趣。不过，真赏之"寓意"不仅是赏玩，而是对物的观照，与意义之获得。

前文对图像的阐释中已经提到：文徵明的这类图画，虽然探讨人对物的观赏问题，但它的关注中心并不在物上，这类图画强调的或许是人对待物的一种态度，一种游心于物的生命体验方式，以及人与物相融相洽的意境。这与文徵明对"真赏"的第一个解释是相应的。

文徵明的"滞物"和"寓意于斯"，解释了与真赏相关的几个问题：人对物的态度，人的心灵状态，以及物的意义的生成方式。

（二）赏物之意义

"乃中有得"，文徵明强调的是在"寓意于物"中能有所领会——物生发出的意义，物与心交织出的境界。文徵明认为这种意义的获得，或生命之体验是重要的，"弗以物移"，不应被外物所干扰和迁移，不应再起滞物之心。就像董其昌所说的"每得一图，终日宝玩，如对古人，虽声色之奉，不能夺也"。

文徵明在这里强调了物自身及赏物之活动的意义和价值。朱熹批评苏轼的寓意于物，说："东坡云：君子也以寓意于物，不可以留意于物。这说得不是。才说寓意便不得。人好写字，见壁间有碑石，便须要看别是非，好画，见挂画轴，便须要识美恶。这都是欲，这皆足以为心病。某前日病中闲坐，无可看，偶中堂挂几幅画，才开眼，便要看他，心下便走出来在那上，因思与其将心在他上，何似闲着眼，坐得此心宁静。"

朱子和苏轼都提到了偏好和物欲带来的问题，但苏轼认为，在释去了偏好与成心后，可以从容应物，自然兴会。而朱子认为，"寓意"不可避免会将心思放在"他物"上，损伤宁静之心。归根到底，朱子是认为"书画器物"等他物是不具备着意的价值的，应将心思集中在致知和成德上。

文徵明并不赞同朱熹的观点，他在《何氏语林叙》中提到：

> 宋之末季，学者习于性命之说，深中厚貌，端居无为，谓足以涵养性真，变化气质。而究厥所存，多可议者，是虽师授渊源，惑于所见，亦惟简便日趋，偷薄自画，假美言以护所不足，甘于面墙而不自知其堕于庸

劣焉尔。呜呼！"玩物丧志"之一言,遂为后学深痼。君子盖尝惜之。①

在文徵明看来,"玩物丧志"的说法几乎成了后学的痼疾,后学蔽于此言,不敢着意于物与物相接,不敢去品味物意,日日拟于"涵养"之形迹,端居无为,其实并无所得,反而堕于庸劣——言语之无味,面目之可憎。

文徵明早岁即对物之意义有所体认。如他25岁时的《五星砚》一诗提到:"良充几格玩,何但挥洒设？便须袭锦囊,勿与俦类亵。"砚台不仅是书写之用具,还是有趣之物,可以把玩。不仅有趣,"细玩有余拙"一句,说明砚台还有一种拙意。而文徵明要善待这砚台,不让它被人亵玩,仿佛它有某种人格。

到了晚年,文徵明更是陶融于物之意义中,自在悠游。所谓"悠然处,古鼎香浮。兴至闲书棐几,困来时覆茶瓯。新凉如水簟纹流,六月类清秋"。

"弗以物移",涉及"志"的问题,寓意于物而有所得,这种生活方式,意义兴发之方式,不应被外物——功名利禄、声色犬马等所干扰。这与文徵明对于华夏的描述是一致的:"君于声色服用一不留意,而惟图史之癖",而"弱岁抵今垂四十年志不少怠。家坐是稍落,弗恤而弥勤"。保持这种生活以终其一生,这种"志"不可谓不坚定。而下面一句,文徵明又说"植志弗移,寄情高朗",因此下节集中讨论"志"的问题。

(三) 真赏与生命之志趣

"植志弗移",是说对上述的"寓意于物"的生活方式确立一种志趣,不为外物所移,安于其中,乐于其中。而"寄情高朗",也许意味着追慕一种高古超迈的人生境界。植志和寄情,讨论的是生命的情志。

这样,就来到了作者相当关心的一个问题:"真赏"如何能成为生命志趣的所在,为生命提供安顿？

无益之事与有涯之生

丰坊在《真赏斋赋》中,曾举到张彦远的例子,来比拟华夏之情志,说"揆兹雅抱,千载同符"。张彦远《历代名画记》卷二提到:

① 文徵明:《文徵明集》,周道振辑校,上海:上海古籍出版社,1987年,第472页。

>余自弱年,鸠集遗失,鉴玩装理,昼夜精勤,每获一卷、遇一幅,必孜孜葺缀,竟日宝玩。可致者必货弊衣、减粝食,妻子僮仆切切嗤笑,或曰:"终日为无益之事,竟何补哉?"既而叹曰:"若复不为无益之事,则安能悦有涯之生?"是以爱好愈笃,近于成癖。每清晨间景,竹囪松轩,以千乘为轻,以一瓢为倦。身外之累,且无长物;唯书与画,犹未忘情。既颓然以忘言,又怡然以观阅。常恨不得窃观御府之名迹,以资书画之广博……画又迹不逮意,但以自娱,与夫熬熬汲汲名利交战于胸中,不亦犹贤乎?昔陶隐居,启梁武帝曰:"愚固博涉,恵未能精。苦恨无书,愿作主书令史;晚爱楷隶,又羡典掌之人。人生数纪之内,识解不能周流天壤,区区惟恣五欲,实可愧耻。每以得作才鬼,犹胜顽仙。此陶隐居之志也。"由是书画皆为精妙。况余凡鄙于二道,能无癖好哉?[①]

"若复不为无益之事,则安能悦有涯之生?"这句话意思颇为丰富。它首先意味着一种对生命之真相的体悟。生命是有限的。"吾生也有涯,而知也无涯",如果以是非和利害之心去驰骛和追逐,只会陷入疲敝。但俗人却汲汲以功名富贵为业,外为物所驱使,内为名利之心所煎熬。人们用利益之心将整个世界框定在内,为万物规定出一个价值。在这种价值的陈见中,张彦远的行为被妻子童仆理解为"无益和无补"。如果不从利益之俗见中超脱出来,生命只会一日日耗散在奔忙中。

无益之事,恰恰意味着对利益之心的超越。在"有涯之生"中,许多在世人之所谓意义,其实并无意义。张彦远也并不认同"二道"对生命的理解,一以生为虚妄,一则汲汲以养生。在他看来,不如超然于物,不为物累,悠游于情性之所钟,以此为生命之志趣。"无益之事",其意义在于适性和自娱。

真赏作为生命之志趣

上文已经讲到,"无益之事"实有其意义,可作为生命之志趣。

《真赏斋赋》中多次述及,华夏为何会选择以"真赏"为生命之志趣,来安顿自己的生命。他在文章一开头就提到了种种不同的生命样态和志趣。有

[①] 张彦远:《历代名画记》,俞剑华注释,上海:上海人民美术出版社,1964年,第47—48页。

的力求圣宠高官,以期施展胸中抱负;有的追求享乐,在华屋美人之声色间消磨生涯;有的则纠缠于蝇头微利。而"后众之所趋,区以别矣,揆厥心赏,何者为真""心赏"之生命与前面这些相比较,究竟哪一种为"真实"的生命?而后文又提到"乃东沙子靡谐厥好,萧然一斋,自乐其道",而"东沙子之赏真也,所得深矣"。华夏的"真赏",在丰坊看来,是一种生命之"道",而于这种"道"中,有深隽之意义。

和张彦远一样,华夏之"真赏"包含着他对生命的理解。在丰坊看来,华夏之所以没有遵循他本来可能的路径——致力于学问经业,以科举获得功名,而是弱冠即退处斋中,以赏物为娱;是因为他领悟到生命之流逝,人情之错忤,世事之纷扰,政治之险恶,而不愿与世驰骛,来损伤自己的性情和生命。丰坊借素履山人之口,说这是一种"知命",是"知进退存亡而不失其正也","道之将行也与,命也。道之将废也,命也。君子知命,亦审其进退"。而"素履"之意,来自《周易·履卦》初九爻之"素履,往无咎"。象辞曰:"素履之往,独行愿也。""素履"意味着葆有一种纯素之心,怀抱己之初衷,而行于世。若与时俗不合,则自适而已。丰坊的解释还颇合宋儒"艮止"之意。

华夏的经历和文徵明有相似之处。作为王阳明、乔宇弟子,邹守益等友人,又家财丰盈,华夏本来有极好的条件读书以求功名。然而,他20岁即放弃举子业,选择"真赏"之生活。不知是否因为华夏在阳明触怒刘瑾,遭龙场之厄后,替他奔走求告,牵连其中,而触犯当权者之怒,退以避祸;或者因为他洞彻政治之波诡,不愿因此而悖逆自己的情性。文徵明在北京的几年,见证"大礼议"事件时朝堂之混乱,以及为官者利欲盈心的丑态,而辞官归去,筑室自处,陶然书画间,自适其志。文徵明晚年书《归去来兮辞》,或许正是在言说这种志。

文徵明86岁时有两首律诗:

> 病来万事总忘思,老对楸枰尚有机。静洲绿阴莺独语,闲庭芳草燕交飞。时情旧箧悲团扇,世态浮云变白衣。一笑虚舟堪引钓,底须江海问渔矶?

> 微官潦倒漫来归,敢谓从前独见机?浮世轻身如鸟过,长空老眼送鸿飞。蹉跎勋业羞看镜,荏苒光阴又授衣。堪羡五湖张野老,一竿长占

旧渔矶。

浮生如梦,世态变迁。自己洞察世事,而超然物外,万事尽付一笑,而悠然于江海之上,一竿钓丝,倘然适意。

华夏,乃至文徵明的"退处",和宋儒有所不同,并非退而涵养居敬以自处,是顺应自己的情性,在闲适中赏物,陶然寓意于物。退,非避世隐居,而是不陷溺在江湖风波中,无法自拔,而损伤情性,迷失本心。真赏是华夏和文徵明在超越世相中确立的人生志趣,在赏物中,他们觅得了丰富的意义。

真赏与性真

"真赏"之所以能作为生命之志趣所在,与文徵明关于性真的理解有很大关联。

《真赏斋铭(有序)》提到:

> 今江南收藏之家,岂无富于君者?而真赝杂出,精驳间存,不过夸示文物,取悦俗目耳。此米海岳所谓"资力有余,假耳目于人意作标表者"。呜呼!是乌知所好哉。若夫缇缃什袭,护惜如头目,似知所好矣,而赏则未也。陈列抚摩,扬榷探竟,知所赏矣,而或不出于性真。必如欧阳子之于金石,米老之于图书,斯无间然。欧公云:"吾性颛而嗜古,于世人之所贪者,皆无欲于其间,故得一其所好玩而老焉。"米云:"吾愿为蠹书鱼,游金题玉躞而不为害。"此其好尚之笃,赏识之真,孰得而间哉。中甫殆是类也。①

文徵明这里列出了几种对待物的方式:第一种仅仅为夸示物之丰富,不知"所好";第二种"似知所好",但"不知所赏";第三种"知所赏,而或不出于性真"。这里,"知所赏"的"赏"意味着审美之体验与知识之获得,所谓"陈列抚摩,扬榷探竟"。而文徵明强调的是"性真"之赏,而他给出的典范是欧阳修和米芾。这种赏,意味着对世俗的一种超越(前文已经提到),而从自己的性真出发,以"赏"来寄寓生命之情志。

张彦远提到书画之"癖",文徵明也常提到"癖"。如他33岁时为陈子复

① 文徵明:《文徵明集》,周道振辑校,上海:上海古籍出版社,1987年,第1304页。

画扇戏题:"亦知不疗饥,性癖殊事此。"35岁时题画赠许国用:"几欲谢胶铅,就中有深癖。"苏轼在文中提到"不复好",而文徵明晚年却肯定了"癖好",这种癖好并非物欲,而是一种从性灵中自然涌现出的喜好,不可背离。所以文徵明在赏物中,强调的是物与自己心灵的契合。而"真赏"从这种意义上,就是一种适性,是对自己情性的葆有。

(四) 真赏与静境

文徵明铭文的最后一句"弗滞弗移,是曰真赏",是对前三句的总结。不为物欲驱使,以澄澈之心应物,任物之意义自然兴现,以此为性灵之所钟,生命之所志,而不为外物迁易自己的志趣,这正是文徵明对于"真赏"的理解。这与图像呈现出的意思息息相关。

至于丰坊的"真则心目俱洞",则强调对物的真实体验,有赖于视觉和心灵的共同把握。而"赏则神境双融","神"与"境"在美学史上有丰富的意义,这里暂不详述。简而言之,它强调的是"双融",并非人去融于世界,也不是用心灵去统摄世界,而是物我两忘,心灵与世界交织成一个意境的整体。

这种意境,或许正是朱良志老师在《南画十六观》中提出的"静境"。吴门画派时常画《山静日长》之图。罗大经《鹤林玉露》载:

> 唐子西诗云:"山静似太古,日长如小年。"余家深山之中,每春夏之交,苍藓盈阶,落花满径,门无剥啄,松影参差,禽声上下。午睡初足,旋汲山泉,拾松枝,煮苦茗啜之。随意读《周易》《国风》《左氏传》《离骚》《太史公书》及陶、杜诗,韩、苏文数篇。从容步山径,抚松竹,与麋犊共偃息于长林丰草间,坐弄流泉,漱齿濯足。既归竹窗下,则山妻稚子作笋蕨,供麦饭,欣然一饱。弄笔窗间,随小大作数十字。展所藏法帖笔迹画卷纵观之,兴到则吟小诗,或草玉露一两段。再烹苦茗一杯,出步溪边,邂逅园翁溪友,问桑麻,说粳稻,量晴校雨,探节数时,相与剧谈一晌。归而倚杖柴门之下,则夕阳在山,紫翠万状,变幻顷刻,恍可人目;牛背笛声,两两归来,而月印前溪矣。识其妙者盖少。彼牵黄臂苍、驰猎于声利之场者,但见衮衮马头尘、匆匆驹隙影耳,乌知此句之妙哉?人能真知此妙,则东坡所谓"无事此静坐,一日似两日。若活七十年,便是百

四十",所得不已多乎?①

而所谓"静境",正如"真赏"之要求,荡涤物欲尘心,安于寂寞空灵之境,安于永恒的静谧中。生命脆弱,又无处不是搅扰和束缚,缠绕生命,损害情性。俗人驰骛世间,奄忽而逝,不见生命之真。而静意味着一种超越,斩断名缰利锁,破除心之藩篱,忘却时光之流转,生命之蹙迫,悠然与物相会,自在涵泳,意味无限,"日长如小年",须臾间,即是生命之永恒。

《真赏斋图》正试图创化出一个这样的静境。百年的轩室,古代的鼎彝和卷轴,千年的古松,万古的顽石,营造出一个永恒的静境,而斋中人的生活,似与古松顽石等物相偕而游,共同呈现出超越于物象之表的生命之真实。

① 罗大经:《鹤林玉露》,北京:中华书局,2008年,第304页。

"潇湘八景"之"八景"意涵考

北京大学哲学系 吴 湘

《潇湘八景图》是指包含"平沙落雁""远浦归帆""山市晴岚""江天暮雪""洞庭秋月""潇湘夜雨""烟寺晚钟""渔村落照"这八个画题的一组绘画。这一题材由北宋宋迪确立,并在后世绘画史上被反复创作。宋迪的《潇湘八景图》使"潇湘"题材在士夫阶层中产生很大的反响,并使得"潇湘八景"成为一个固定的绘画主题。

通常认为,《潇湘八景图》并非是对潇湘地区实际风景的如实描绘,但却不可否认,宋迪创作的这八个画题与潇湘风景有着重要的关联。宋迪在《潇湘八景图》的历史上十分关键,是因为宋迪既框定了"潇湘八景",又对之进行了图像的设定。[①] 宋人赵次公注苏轼《送吕昌朝知嘉州》诗有一条这样的记载:"昌朝得宋复古画《八景图》,来嘉州。其目曰:'洞庭晚霭''庐阜秋云''平田雁落''阔浦帆归''雨暗江村''雪藏山麓''泉嵓古栢''石岸拍松'。"[②] 这表明宋迪除了《潇湘八景图》之外,还创作过与"潇湘"有关的其他"八景"。由此可见,潇湘之地吸引宋迪的画面有很多,宋迪也都为之赋以如诗的标题,可为何在众多的画面与画题中,宋迪独衷心于创造"八景"呢?这种现象在中国的文学和艺术史上并非特例,本文尝试为之溯源。

[①] 此句并不是说宋迪先设定了标题,再根据标题进行八景绘画。先设定标题再绘画,还是先绘画后命题的问题并没有完全解决。但无论孰先孰后,宋迪都被认为是这两个方面的最初设定者。

[②] 苏轼:《东坡诗集注》卷二十一,四部丛刊景宋本。

一、"八景"意义溯源

"潇湘八景"每一景皆以自然地理风貌为原型,并在文学化的过程中,逐渐超出地理意涵;唐宋之际,出现绘画式的表达,使"潇湘八景"成为一种风景的框定。在由诗入画的过程中,"潇湘八景"又因其丰富文化内涵而超离于单纯的风景框定,成为一种融绘画与诗意于一体的境界化表达。虽然前文对"潇湘八景"的各个具体的画题,追溯了从《楚辞》以来悠久而深厚的文学传统,但是,却无法解释"潇湘画题"为何偏偏选择了"八景"。①

从数字的意涵上来看,在中国古人对数字持有一种神秘感。东周以降,从一到十的数字被分为两组以表示天地,奇数配天,偶数配地。当时最重要的数字天为三,地为四。四代表了地的四方"东西南北",四正(东西南北)加上四隅(东北西北东南西南)就形成了完整的地的概念。《管子·五行》中有:"天道以九制,地理以八制,人道以六制。"在中国的语境中,以"八"来表现地的全部的语汇很多,如"八方""八维""八寅""八寓""八隅""八埏""八海""八垓""八圻""八极""八垠""八区""八纮""八荒""八际""八州""八到""八都""八鄙""八面"等。②《系辞上》"八极""八风""八音"以"八"为最大的地数,"八"表示非常多的意思。

除了数字意涵上对于"八"的重视以外,"八景"本身作为一个独立的语汇,在中国文化史上也有其特殊的意义。"八景"一词最早是出现在道教文献中,它具有几个方面的含义。其一,"八景"可作"八宝妙景""八卦神景"或者是"八色光景"。《皇经集注》卷四:"与诸天眷属驭八景鸾舆。"原注中提到:"八景,一作八宝妙景,一作八卦神景,一作八色光景。大抵天上神舆,周八方之景,备八节之和,故云八景。"这里的"八景"是指"八方之景备八节之和",是作为一个修饰车驾的形容词,表明这个天人所驾驭的车驾能够收摄怎样的天象奇观,而"八景"则是这些奇观的总称。其二,以"八景"为八个节

① 宋迪应当创作了许多以"潇湘"为原型的四字标题的图画,但是最终却选择以"八景"的方式成组,这应该不是一种巧合。本文倾向于认为,"八景"不仅是在计数,而有自身的文化意涵。
② 参见杨希枚:《中国古代的神秘数字论稿》,《"中研院"·民族学研究所集刊》,1997年,第33期。

日气象,包括元景、始景、玄景、灵景、真景、明景、洞景、清景,它们分别是行道受仙之日。《上清金真玉光八景飞经》对这些日子有具体的描述。① 其三,"八景"还犹如"八星",分别指日、月、木星、火星、金星、水星、土星、北斗诸星。② 其四,除了对应天上的八个星辰外,"八景"还可以指"八门",对应人的身体器官,用以指代人的眼、耳、鼻、口舌等。《文昌大洞仙经》中云:八景、八门者,身中听具之门户,为神气之所出入。其五,"八景"除了指"八星"外,还可以指向八大行星,或者说是八大星宿。《度人经集注》:"八色也。八景,谓二十八宿列于四方,方有七星,则四方之宿与日、月、五星、北斗合为八景。八景者,景光也。上元总气为一景,七曜合为八景。"③

纵然"八景"的用法颇多,在道教文献之中出现也极为频繁,但其主要的用法还是集中在第一层意涵,即"八景"作为对仙人銮车的修饰。在后世的文献和诗歌中,"八景"常常以"八景舆"的方式出现,如《郊庙歌辞·太清宫乐章·序入破第一奏》:"瑶台肃灵瑞,金阙映仙居。一奏三清乐,长回八景舆。"④徐彦伯《幸白鹿观应制》:"舆乘八景,龟箓向三仙。日月移平地,云霞缀小天。"⑤孟郊《列仙文·金母飞空歌》:"驾我八景舆,欻然入玉清。龙群拂霄上,虎旗摄朱兵。"⑥吴筠《步虚词十首》:"爰从太微上,肆觐虚皇尊。腾我八景舆,威迟入天门。"⑦张绍《冲佑观》:"七圣斯严,三君如在。八景灵舆,九华神盖。清霄莫霄,明霜匪对。仿佛壶中,依稀物外。众真之宇,拟之无

① "立春之日,三素元君上诣天皇太帝游冥之时,元景行道受仙之日也……春分之日,太微天帝君上诣高上玉皇游冥之时,始景行道受仙之日也……夏之日,太极上真三元真人上诣紫微宫游冥之时,玄景行道受仙之日也……夏至之日,扶桑公太帝君上诣太微宫游冥之时也,虚景行道受仙之日也……立秋之日,太素上真白帝君上诣玉天玄皇高真也,元(真)景行道受仙之日也……秋分之日,南极上真赤帝君主诣阆风台诣九灵夫人游冥之时也,明景行道受仙之日也……立冬之日,上清真人帝君皇祖上诣高上九天玉帝游冥之时也,洞景行道受仙之日也……冬至之日,太霄玉妃太虚上真人上诣太皇宫太微天帝君游冥之时也,清景行道受仙之日也。"
② 参见南宋王契真编《上清灵宝大法》卷十。
③ 这一层意义与"八景"作为"八星"的意义较为接近,但是作为八大星宿的"八景"则指代了一个更为广阔的天象,可以用以指代当时最为重要的星象,而不只是具体的几颗星辰。因此,"八大行星"和"八星"意义上还是有很大区别的。
④ 《全唐诗》卷一四。
⑤ 《全唐诗》卷七六。
⑥ 《全唐诗》卷三八零。
⑦ 《全唐诗》卷七三六。

伦。"①"八景舆"成为一个特定的意象，与人们对于仙人的想象联系在一起。

在其他一些诗歌中，"八景"直接作为"八景舆"的代称出现，如刘禹锡《三乡驿楼伏睹玄宗望女几山诗，小臣斐然有感》："开元天子万事足，唯惜当时光景促。三乡陌上望仙山，归作霓裳羽衣曲。仙心从此在瑶池，三清八景相追随。"②孟郊《列仙文：方诸青童君》："大霞霏晨晖，元气无常形。玄辔飞霄外，八景乘高清。"③曹唐《小游仙诗九十八首》："八景风回五凤车，昆仑山上看桃花。"④"八景舆"的意义基于"八宝妙景""八色光景"，因此，除了车驾的修饰外，"八景"本身也有仙境风景的意义，如曹唐《小游仙诗九十八首》："公子闲吟八景文，花南拜别上阳君。"⑤王仁裕《题斗山观》："霞衣欲举醉陶陶，不觉全家住绛霄。拔宅只知鸡犬在，上天谁信路岐遥。三清辽廓抛尘梦，八景云烟事早朝。"⑥

因此，"八景"这个词最初出现在道教的文献中，后来广泛出现在诗文中，这些诗文大多是与仙界相关的内容，而"八景"大多也指向"八景舆"的含义。虽然"八景"作"八景舆"的代称，但是"八景"本身则是指"八色光景"或者说"八宝妙景"，亦即是说"八景"本身便带有"风景""光景"的意思，而"八景"则是绚烂的仙界景象的代称，充满了瑰丽想象的色彩，是人们对于美好景象的设想。而之所以是"八景"，则与人们对于方位和空间的认知相关，也就涉及前文所说的对于"八"这个数字的认识。无论是"八"这个数字本身，还是后来道教文献中"八景舆"中的"八景"，都是相互关联的。而其中"八景"作为"八色光景"和"八宝妙景"，也包含"风景"和"观看"的意义，这与"潇湘八景"之"景"的意义也有一定程度上的关联。

二、文学中的"咏八"传统

在中国文学的传统中，无论是诗歌还是散文，都可以找到一条咏"八"的

① 《全唐诗》卷八八七。
② 《全唐诗》卷三五六。
③ 《全唐诗》卷三八零。
④ 《全唐诗》卷六四一。
⑤ 《全唐诗》卷六四一。
⑥ 《全唐诗》卷七三六。

传统。在这一序列的文学创作中,最早的名作是南朝的沈约于永明十一年(439)到建武二年(495)春天所作的《八咏诗》。这一时期,沈约任东阳太守,传说这些诗歌是题写于东阳玄畅楼的墙壁上。到了宋朝至道中年(995—997)东阳郡守冯坑还将玄畅楼改名为"八咏楼",此后,八咏楼与岳阳楼、滕王阁等并称,而沈约的《八咏诗》也广为人知。[①]

《八咏诗》包括《登台望秋月》《会圃临春风》《岁暮愍衰草》《霜来悲落桐》《夕行闻夜鹤》《晨征听晓鸿》《解佩去朝市》《被褐守山东》等,单从这八首诗的诗名来看,它们皆包含有一定的时令特征,如"春""秋""岁暮""霜来"等,也有的是具体的时间限定,如"夕""晨""朝"等,这些时间并没有统一的特征,也存在一定的重复性,但是却表明了诗人对于时间极为敏感的感受。在这些特殊的时间之下,诗人又选取了最能打动自己的一些场景或者物象特征作为题咏的主题。从这种对时间的感受和选取以及对特定物象的吟咏,与"潇湘八景"八个画题的选择有一定的相似之处。

沈约的《八咏诗》是较早的以"八"为单位的一组文学名作,它对于后来的诗歌和散文在组成形式上一定会产生一些影响。虽然不能说后世以"八"为数量单位的一组创作一定与此直接相关,但是当我们看到这类文学作品时,便自然会追溯到沈约的《八咏诗》。杜甫《秋兴八首》和常达《山居八咏》这种八首一套的组诗较早的作品,可以沈约《八咏诗》为代表。而苏轼在其《南康八境图》题画诗的第一首中便提到"坐看奔湍绕石楼,使君高会百无忧。三犀窃鄙秦太守,八咏聊同沈隐侯",明确地讲出了《八境图》诗与《八咏诗》的关系。

到了唐代,文学家和哲学家柳宗元尤其喜好"八"。永贞元年(805)到元和八年(817),柳宗元在贬谪永州期间创作了著名的《永州八记》和《八愚诗》。《永州八记》包含《始得西山宴游记》《钴鉧潭记》《钴鉧潭西小丘记》《至小丘西小石潭记》《袁家渴记》《石渠记》《石涧记》《小石城山记》,是柳宗元在永州期间所至游览之处的小游记;《八愚诗》现已不存,但还存有《愚溪诗序》,其中柳宗元言:"以愚辞歌愚溪,则茫然而不违,昏然而同归,超鸿蒙,混希夷,寂寥而莫我知也。于是作《八愚诗》,纪于溪石上。"此一"愚"为作者之

① 《金华志》曰:八咏诗,南齐隆昌元年,太守沈约所作,题于玄畅楼,时号绝唱,后人因更玄畅楼为八咏楼云。

自嘲,亦包含有道家混同希夷,复超鸿蒙的对世界的智慧,以及一种寂寥而独往的生存哲学,其中的"八愚"指的是永州的八个地名,包括愚溪、愚丘、愚泉、愚沟、愚池、愚堂、愚亭、愚岛等。

柳宗元的这两组作品,皆寄托于实际的地点,并直接以此为题。而像这种对一个地方的地名加以选择,形成一组诗的情况在北宋也是很常见的,如韩琦《阅古堂八咏》、鲜于侁《八咏》、司马光和诗《和利州鲜于转运侁字子俊公居八咏》,苏辙也有《和鲜于子俊益昌官舍八咏》,此后,司马光还写了《奉和经略庞龙图延州南城八咏》。

除了这些作品之外,最为重要的一组作品当属苏轼的《凤翔八观并序》,这组作品写于苏轼赴任凤翔府签判的嘉祐六年(1061)冬,八观指的是石鼓、诅楚文、王维、吴道子画、维摩像唐杨惠之塑在天柱寺、东湖、真兴寺阁、李氏园、秦穆公墓。这八首诗之前有苏轼自写的序:"凤翔八观,诗,记可观者八也。昔司马子长登会稽、探禹穴,不远千里。而李太白亦以七泽之观至荆州。二子盖悲世悼俗,自伤不见古人,而欲一观其遗迹,故其勤如此。凤翔当秦、蜀之交,士大夫之所朝夕往来。此八观者,又皆跬步可至,而好事者有不能遍观焉。故作此诗,以告欲观而不知者。"①苏轼明确地提出自己作这八首诗的目的是"以告欲观而不知者",一则为想去的人做导引,一则为"虽不能至,心向往之"之人提供一种文字的观赏。当然,这里最为重要之处在于,他从凤翔当地的众多地理和人文景观中挑选出了八个,并命名为"八观"。"八观"即"八处"或者"八景",所谓"观"便是将地理特点和场所视觉化。"潇湘八景"也是在一定的地理范围之内,选取了八个不同的点,并将之视觉化和程式化。从最原初的状态来看,它们就是八处不同的地理风景,之后这些风景被选取出来形成了一组固定的观看方式,而《潇湘八景图》又是对这种观看方式的一个总结。因为山水画和风景之间本身便存在着这种原初的、质朴的关联。除了《凤翔八观》这组诗歌以外,苏轼还有直接与绘画发生关系的题画诗来印证这种关联。

熙宁十年(1077),苏轼在南康太守孔宗翰的图上题写了八首诗,其引如下:"《南康八境图》者,太守孔君之作也。君既作石城,即其城上楼观台榭之所见而作是图也。东望七闽,南望五岭,览群山之参差,俯章贡之奔流,云烟

① 苏轼:《苏文忠公全集》东坡集卷一,明成化本。

出没,草木蕃丽,邑屋相望,鸡犬之声相闻。观此图也,可以茫然而思,粲然而笑,慨然而叹矣。苏子曰:'此南康之一境也,何从而八乎?所自观之者异也。'且子不见夫日乎,其旦如盘,其中如珠,其夕如破璧,此岂三日也哉。苟知夫境之为八也,则凡寒暑、朝夕、雨旸、晦冥之异,坐作、行立、哀乐、喜怒之变,接于吾目而感于吾心者,有不可胜数者矣,岂特八乎?如知夫八之出乎一也,则夫四海之外,诙诡谲怪,《禹贡》之所书,邹衍之所谈,相如之所赋,虽至千万未有不一者也。后之君子,必将有感于斯焉。乃作诗八章,题之图上。"①

此一引言述及孔宗翰《南康八境图》的创作背景,言明其为孔君筑石城后,于城上楼台之中,向各个方向览观,得到不同的美景画于纸上。苏轼见此图,可思奇景,便慨然而叹作诗以配之。虽然这幅图并没有存世,我们不能得知这幅图的原貌,甚至并不知道此图的具体形制,但是从诗引的内容来看,孔宗翰很有可能是画了一幅图,而非八幅图。而所谓南康"八"境,其实是南康"一"景,之所以为"八",是"自观之者异也",后其言及一天之内太阳朝如盘,中如珠,夕如破璧,是太阳的形态变化,并非是有三个太阳;与此类似,虽然景为一,但是不同季节、天气,不同人、不同心境之下所见到的景象和体会到的境界又各不相同,其实是"不可胜数"的"境",而不只是"八"。

"此岂三日也哉"一在说明事物变化万千而其实质唯一,人须在把握不变之本质中再去看待物象的无限变化;"接于吾目而感于吾心者"则从时令、心境等差异出发,来说明人对景物的观看和把握的独特性和唯一性,其中更突出了"境"之不同;最终言"有不可胜数者矣,岂特八乎"则表明,他所写的"八"有言不尽之意,是因为这八境不可胜数,因此"虔州八境"的"八"是数目极大的意思。苏轼绍圣元年(1094)再次写《八境图后序》时言:"其后十七年,某南迁过郡,得遍览所谓八境者,则前诗未能道其万一也。"这里所谓"未能道其万一也"或许说的是文字的力量有限,自己的诗歌所表现出来的不及实际境界的万分之一,也或者说南康风景万万千千,文字无法将之穷尽。如果从风景极多而文字无法穷尽的角度并联系前面所提到的"不可胜数矣"来看,则"八"表示"数目多"这个意义的可能性极大。

《南康八境图》的序言和题诗中,苏轼特意提出了"境"的概念。"境"由

① 苏轼:《苏文忠公全集》东坡集卷一,明成化本。

实际的"景"产生,但又并非完全是"景",它与观看者相关,并包含观者对于时间、心境、变化的思考。而这些内涵都在宋迪的《潇湘八景图》中得到呈现,"潇湘八景"取材于八个典型的"景物",但是强调和呈现出来的却是"景"背后的"境界","八景"实是"八境",是观者所得的无限之境。

综上,宋迪的八景可能来源于沈约《八咏诗》,又受到苏轼《南康八境图八首》的影响。上述韩琦、鲜于侁、庞龙图、司马光、苏辙、孔宗翰、苏轼等都是宋迪同时代的文人,其都选出了八个景色或用绘画或用诗歌表达。宋迪的《潇湘八景图》与同时代文人都有过八咏诗、八观诗、八境图等类似的表达,他们应该在一定程度上都享有同一个文化的传统,其中,苏轼的《南康八境图八首》影响最为直接。

三、"八景"成诗

"潇湘八景"的画题"模仿着律诗的结构,包括破题、对仗的陈述和结尾……"[①],关于"潇湘八景"作为律诗的可能性,姜斐德在其著作中进行了十分详细的说明:"从沈括的条列中,我们考察八景标题的次序,可以看出它们在整体上与律诗形式很相似:

> 平沙雁落,远浦帆归
> 山市晴岚,江天暮雪
> 洞庭秋月,潇湘夜雨
> 烟寺晚钟,渔村落照

……在八行的律诗中,第一组标题设置场景并引入主题。'雁落'与'帆归'相对。在第二组标题中,对仗便非常工整,'山'对'江',具体而微且分散的

① 姜斐德曾在其文章中通过重建宋迪的政治生涯,得出"潇湘八景"的四言标题是立意于"诗可以怨"的文学传统,并认为其受到杜甫的极大影响,且提出政治性的意涵是"潇湘八景"的隐晦性来源。这种追溯"潇湘怨"的想法是姜斐德"潇湘八景"研究中的主导思想,本文在尊重这一想法的前提下,不采取一种以某一思想倾向为前提的研究方式,试图从诗歌本身寻找"潇湘八景"画题的可能传统。参见〔美〕姜斐德:《画可以怨否?"潇湘八景"与北宋谪迁诗画》,《台湾大学美术史研究集刊》,1997年3月,第65页。

'市'对茫茫雪海笼罩中的空寂浩渺的'天','晴'对'暮','岚'对'雪'。第三组标题中,洞庭湖畔的静谧月光对湘江之滨的瑟瑟细雨……在律诗中,最末一联应该点明用意和评语。在第七个标题中,鸣响的钟声暗示出新的顿悟的到来,最后一个标题则看起来像是一幅和谐宁静的图景。与律诗的标准结构进一步呼应的是,各组标题在声响和寂静之间形成对应……这一系列标题反映了诗人的赋诗技巧:八句、三步结构、隐喻的意象、统一的情调、结构的对仗以及前后呼应的词语。"①

这种对于宋迪"潇湘八景"这八个画题形成"律诗"的可能性的说明,十分详尽且具备说服力。这使得我们有理由相信,宋迪在最初创造这八个画题的时候,很有可能就受到了律诗的启发。

上面这种说法从形式上寻找到了"潇湘八景"画题形成的可能性源头。而从内容上看,姜斐德同样注意到了这组画题"强调暗沉的天色与时间的结束,如暮雪、夜雨、晚钟、落照,唯有《山市晴岚》和《洞庭秋月》较为开朗"②,但是对于为何会出现两个与其他画题并不同一的画题,却没有做进一步的解释。事实上,直到现在也没有确切的证据可以证明宋迪最初只创作了八个画题,这八个画题很有可能是宋迪基于诗歌,对这一类型的山水画所拟的众多四字标题中的八个。更为有力的猜想是石守谦所提出来的"潇湘八景"作为意境式的品题,是对潇湘"风景式的框定"③。无论宋迪最初创作了多少诗意化的四字标题,最终这八个标题被其选择出来形成一组绘画,应当存在着一种强烈的"成诗"倾向。

与此同时,无论"潇湘八景"的画题是因何产生,它们都毫无疑问地可以归入"潇湘"诗歌的序列之中。而其渊源,自然也可追溯至漫长的"潇湘"文学传统之中。

① 〔美〕姜斐德:《宋代诗画中的政治隐情》,北京:中华书局,2009年,第56—57页。
② 〔美〕姜斐德:《画可以怨否?"潇湘八景"与北宋谪迁诗画》,《台湾大学美术史研究集刊》,1997年3月,第65页。
③ 石守谦认为"潇湘八景"或许并不受地点的约束,而较接近于一种意境的品题。这种品题意味着在观赏大片潇湘风景的无限可能性之中,选择八个最佳观看的时机或角度,以充分领受潇湘意境的极致。宋迪的品题对这八个物象建议了最佳的观看方式,将潇湘风景便转化成八个可被观赏的意境。石守谦:《移动的桃花源——东亚世界中的山水画》,台北:允晨文化实业股份有限公司,2012年,第97页。

传承：从恽向到恽寿平

北京大学哲学系　刘子琪

在以往对恽寿平生平史料的整理和研究中，其早岁的人生经历，如与父隐居天台、南下抗清、鹫峰相会等，因故事具有丰富的戏剧性而受到人们的关注。王时敏之子王掞将之改编成《鹫峰缘》杂剧，吴伟业门生沈受宏以之作《赠毗陵恽正叔一百韵》，说明这些故事在当时就已经成为文人们取用的创作素材。思考的层次本应随着历史距离的拉开而有所深入，但目前的研究现状始终未能超越简单的故事叙述，并解答恽寿平画学学理讨论的诸多问题：除了跌宕起伏的人生经历之外，在绘画技巧的学习方面，恽寿平接受了怎样的创作训练过程？在创作实践的同时，其美学价值标准是如何树立起来的？这一训练又是怎样影响着恽氏个人风格和思维世界的形成？进一步地，我们尝试跳出单线程的影响理论，较为全面地呈现思维世界的演变以及各个层面的互动。这些问题推动着我们不断抛却模糊不清的传统认识，并达至恽寿平画风和学理上的双源头。此时，一些关键性史料将我们探寻的目光引导到恽寿平堂伯父恽本初的身上。

"恽向，字香山，以画名，其山水实开南田之先。"[①]"恽本初，字道生……弃官归，更名向，号香山老人。以画自娱，直入宋元作者之室，从子格实师之。"[②]二条方志较为明确地点出了恽本初作为恽寿平实际的绘画启蒙老师的事实。

① 王祖肃、献鸣球《(乾隆)武进县志》卷十。
② 王其淦、汤成烈《(光绪)武进阳湖县志》卷二十六。

恽向,原名本初,字道生,又字曙臣,号香山。约六十岁左右更名为向。通过梳理恽氏家谱可知,恽本初之父恽应明与恽寿平祖父恽应侯为胞弟。万历三十四年(1606),二十一岁的恽向补常州府学附生,以例贡国子监。崇祯七年(1634)左右曾受总河尚书刘荣嗣牵连而落职,之后曾一度南旋,留居在家。至崇祯十七年(1644)举贤良方正,除内阁中书舍人,又值国变易鼎,未能上任。后一度入洪承畴幕府为记室,旋弃官归于乡里,专心书画,并更名为向。晚岁十余年间在常州、江宁、扬州等地游历,以诗书绘画自娱终老。据张庚《国朝画征录》称,其早年学董源、巨然二家法,多用湿笔,墨色浓湿,悬腕中锋,骨力圆劲,气魄浑厚华滋。晚年师法倪、黄,用笔洗练,惜墨如金。著作方面,曾有后人所辑《香山诗抄》《香山近诗》《汝阴诗》等,今均已佚。又曾作画学理论之《画旨》四卷,而据周亮工《读画录》记载:"(恽向)《画旨》四卷,张尔唯太守属孙阿汇序而梓之。香山去世,枣梨遂不可问。"[①]这说明虽有友人张学曾(字尔唯)嘱托家人为其刊刻印行,但在香山翁过世之后,其书作稿也一同流散,甚为可惜。

虽然恽向著作已不可见,但是从其现存真迹以及各类丛书笔记中辑佚出香山画跋近百余条,我们发现其所论均非虚语叹词,画理含义丰富,用典详实,或评陟前人,或讨论画法,可以见得香山翁理论功底之深厚。我们将这百余条香山画语与《南田画跋》逐一对读,发现重合之处颇多,略举数例,如:

> 恽向《题自作画册》之《仿子久》:子久本如《富春》《天池石壁》《浮峦暖翠》《春山聚秀》等图,其笔多而墨不设,其步曲折而神不碎,其用纸片折而气不局。游移变化,随管城出没,而力不伤。董先生云,烟云供养,以至于寿而仙者,称曰高人。吾以为黄公子久外,无他人也。香山向漫笔涉园草堂。[②]

> 《南田画跋》:子久《天池》《浮峦》《春山聚秀》诸图,其皴点多而墨不

① 周亮工:《读画录》卷一,于安澜编:《画史丛书》第五册,上海:上海人民美术出版社,1963年,第13页。
② 陈撰:《玉几山房画外录》,黄宾虹、邓实编:《美术丛书》初集第八辑,杭州:浙江人民美术出版社,2013年,第139页。

费,设色重而笔不没,点缀曲折而神不碎,片纸尺幅而气不促,游移变化,随管出没而力不伤。董文敏所谓烟云供养,以至于寿而仙者,吾以为黄一峰外,无它人也。①

恽向《题自作画册》之《仿关仝》:关仝笔气兀岸,高视人表,如东园、绮里,端坐宾筵,下视洛阳年少,才情具尽。予尝见此意,数临橅,数易稿,数易短长纸,而笔不乱者,目上于天而其气全也。(下略)②

《南田画跋》:关仝气岸,高视人表。如绮里、东园,衣冠甚伟,危坐宾筵,下视五陵年少,裘马轻肥,不觉气索。③

恽向《仿古山水册》其一《迂老雾图》:元人幽亭秀木,自是化工之外一种灵奇。惟其品若天际飞鸿,故出笔便如急管哀弦,声情并集,非大地欢乐场中可得而方物者也。每笑世人辄学倪迂,不能引镜,何以为貌?玄宰先生尝云:不读书人不足与云画理,夫岂欺哉,作迂老雾图偶及之。④

《南田画跋》:元人幽亭秀木,自在化工之外一种灵气。惟其品若天际冥鸿,故出笔便如哀弦急管,声情并集。非大地欢乐场中,可得而拟议者也。⑤

以上三例充分说明了南田对于其伯父恽向的绘画理论和观点非常熟知,同时他吸收香山翁评骘前人得失时的一些主要论断,这种吸收和传承在涉及核心的绘画美学价值判断时,更加明显,如:

恽向《题自作画册》之《学李成》:画家以简洁为上,简者,简于象而非简于意。简之至者,缛之至也。洁则抹尽云雾,独存孤贵。翠黛烟

① 刘子琪:《南田画跋今注今释》,杭州:浙江人民美术出版社,2017年,第56页。
② 陈撰:《玉几山房画外录》,黄宾虹、邓实编:《美术丛书》初集第八辑,杭州:浙江人民美术出版社,2013年,第143—144页。
③ 刘子琪:《南田画跋今注今释》,杭州:浙江人民美术出版社,2017年,第192页。
④ 参见中国古代书画鉴定组编:《中国古代书画图目》第6册,文物编号为苏H98,北京:文物出版社,1998年,第60页;苏州博物馆:《苏州博物馆藏明清书画》,北京:文物出版社,2006年。
⑤ 刘子琪:《南田画跋今注今释》,杭州:浙江人民美术出版社,2017年,第66页。

鬟,敛容而退矣。(下略)①

《南田画跋》:画以简贵为尚,简之入微,则洗尽尘滓,独存孤迥。烟鬟翠黛,敛容而退矣。②

又如:

恽向《题自作画册》之《仿云林》:逸品之画,其象则王明君塞外马上也,以其意则三闾大夫之江潭也,以其笔则胡龙之舞,梨花不见枪也。以其墨则卢敖之游太清,而亦不见天也。嗟乎! 干屈橄、柏树子、青州布衫,尚不知此语是真语者、实语者,吾且不敢与言画,况逸品哉? 香山向书于雪霁后园。③

《南田画跋》:逸品,其意难言之矣。殆如卢敖之游太清,列子之御泠风也。其景则三闾大夫之江潭也,其笔墨如子龙之梨花枪、公孙大娘之剑器,人见其梨花龙翔,而不见其人与枪剑也。④

文字的高度重合,显示着思想传承的完整性,这使得我们更加确认伯父恽向的画学理念和审美标准对于南田的深刻影响。然而,简单的文字对比并不能贴近地描述思维世界的互动,我们需要进一步拉近焦点,还原二人的交集情形。

崇祯十六年(1643),恽寿平父恽日初应诏,作《备边十策》,而不为朝廷所采,早前又得其师刘宗周归隐读书、不闻时事之劝,故将家事托付给长子恽桢,携仲子恽桓、三子恽格(其年方十一)及书籍三千卷,隐居浙江天台。从此,恽格便在战乱与颠沛中逐渐成长。顺治三年(1646)离天台山流亡至福建,同年末至广州,次年便与父兄失散,而为新任浙闽总督陈锦养子⑤。四年后的顺治九年(1652)才与父亲辗转相聚于杭州灵隐寺,生活上的安定,终于为恽寿平带来潜心提升绘画的机会。而此时,伯父恽向的到来,成了影响

① 陈撰:《玉几山房画外录》,黄宾虹、邓实编:《美术丛书》初集第八辑,杭州:浙江人民美术出版社,2013年,第146—147页。
② 刘子琪:《南田画跋今注今释》,杭州:浙江人民美术出版社,2017年,第13页。
③ 陈撰:《玉几山房画外录》,黄宾虹、邓实编:《美术丛书》初集第八辑,杭州:浙江人民美术出版社,2013年,第142页。
④ 刘子琪:《南田画跋今注今释》,杭州:浙江人民美术出版社,2017年,第12页。
⑤ 参见蔡星仪:《恽寿平年谱稿略》,《恽寿平研究》,天津:天津人民美术出版社,2000年,第79—81页。

恽寿平绘画生涯的关键时刻。

通过比对恽本初与恽日初父子的来往交集可以确定,在1654年至1655年,三人相聚于杭州灵隐寺。① 另据恽敬《香山先生家传》所记,恽向"卒于顺治十二年(1655),年七十",其他材料也补充说明了恽向最后的岁月与南田颇有交集。② 因而,这一年多的时间,成为我们关注的重点。

一

恽香山存世作品并不多见③,而有明确纪年的不足一半,其中有一套现藏苏州博物馆的恽向八开册页④。这套册页完成于1654年冬日(顺治十一年),也就是香山翁去世前一年。其题跋称"灵隐寺老人香山恽向雪日自书""灵隐道中恽香山书"及"香山道人书于灵隐山房"等,充分说明此套册页为恽向与恽寿平父子同住灵隐寺时所作。这一套保存完整、风格涵盖广泛、又非应酬之作的册页,可以看作香山翁为恽寿平所做的"课本"和教学示范。在这套册页中,香山不仅树立了笔墨实践的标准,同时奠定了恽寿平对于画史知识和审美品位的认识基础,因此具有十分重要的学术价值;其提供的丰富材料,值得我们深入挖掘。

此套册页为纸本设色,纵26.5厘米、横26.9厘米。其题分别为《靠女贞,止顽山,望白云,水潺潺》《写梁子熙笔》《米南宫大翠黛》《拟黄子久笔》《灵岩锦岫图》《仿巨僧笔》《董北苑半幅图》《迂老雾图》,涵盖了倪瓒简笔、米家山水、黄公望笔意、董源巨然笔法等数种经典风格。每开册页之后又有香山老人自题的长篇画跋,对所用画法和自持的绘画理论加以详细说明。如

① 参见恽日初为其作《五兄道生七十乞言》诗等材料。
② 《清诗纪事初编》卷四《董文友诗集》录董以宁《挽恽中书香山先生诗》,并自注曰:"乙未春,为邹九辑索画于翁(按,指恽向),翁并图数幅赠曰:'行年七十矣,索尔长歌为寿以报我',予时许诺。会客游山东,归,闻翁已亡。"又,《玉几山房画外录》著录香山画跋一条,曰:"子敬没而琴亡,每叹今日之画,其善者皆空琴也。吾为伯紫画,约曰听吾琴之所言。灵隐学道人,香山弟向。"而纪伯紫曰:"此香山殁前七日所寄所言云云,殆谶语也。"其落款"灵隐学道人"者,与1654年于灵隐寺所作册页一致,据此可推知香山亦是卒于杭州灵隐住所。
③ 存世的恽向作品细目,参见朱万章:《恽向画艺研考》,《中国国家博物馆馆刊》,2014年,第2期。
④ 参见中国古代书画鉴定组编:《中国古代书画图目》第6册,文物编号为苏1—198,北京:文物出版社,1998年,第60页;苏州博物馆:《苏州博物馆藏明清书画》,北京:文物出版社,2006年。

在《米南宫大翠黛》一开中,香山翁以设色的横点皴来表现米家云山法。其又抄录宋人邓椿《画继》中关于米芾的记述,略有更改:"襄阳漫士米黻,字元章,尝自述云:黻即芾也。以恩补校书郎。发为太常博士,出知常州,复入为书画学博士,赐对便殿,擢礼部员外郎。人物萧散,被服效唐人,所与游皆名士……"可以想象,青年时期的恽寿平通过这样一图一文的形式,接受了叔父关于画史故实的讲述和名家笔墨风格的示范,从而达到技道合一、技近乎道的要求。然而,这套册页里提示的香山所传授给南田的绘画技法,不止于此:

> 书家正锋,诗家律体,皆所谓义兵不用诈谋奇计者,惟画亦然。不用正锋,则堕一面,不用律体,则气脉不厚。(图一)

> 巨然笔或用大力,或用细碎力,或用婉转力,而法不杂动、锋不离正,皆巨然也。此幅巨僧之学北苑,具用正锋,识者自辨。

图一 恽向《董北苑半幅图》,苏州博物馆

以上两条画跋来自于此册页的《董北苑半幅图》和《仿巨僧笔》二开,集中讨论了画法问题。宋荦在《漫堂书画跋·题恽香山仿北苑夏山图》中这样评价:"香山画有二种,一气厚力沉,全学董源,为早年笔。"入门须正,取法须高,香山自己早年即是从董、巨笔墨入手,扩至倪、黄诸家,"惟董、巨气象沉雄,骨力苍秀,为吾辈指南正路",可以说,恽寿平从董源、巨然这两位南宗正脉的笔法起步,是在恽向指导下,复制其早年走过的学画之路,并将"什么是

好的作品"这一美学价值标准传授给从子南田。而香山认为董巨笔法最精深之处,便在"正锋"二字。

所谓"正锋",又称"中锋",指入笔、运笔和收笔时,毛笔的笔锋都保持在笔画线条中心的位置。以正锋法写出的线条,浑圆饱满,苍劲有力。保持正锋的行笔法,十分考验书者的腕力、指力以及运笔的规范程度;而要做到笔笔正锋,更需协调笔、墨、纸间的相互配合。正锋的重要性,在另外一开现藏美国大都会艺术博物馆的恽向册页①画跋中可以得见:

> 王右军书如龙跳天门,虎踞凤阙。历代宝之,永以为训。盖非笔笔正锋,不足以为此。画家董北苑即书法中右军书也,须观其一笔中具有元气。(图二)

图二 恽向《山水书法册页》,美国大都会艺术博物馆

细审苏州博物馆和大都会艺术博物馆所藏的作品,无论山石坡脚的皴法,还是表现瀑布流水的线条,无一不出正锋之笔,而又能因着墨色的浓淡干湿显现出丰富的变化。《董北苑半幅图》横直的皴点,学仿的是递藏于文

① 恽向《山水书法册页》,纸本,设色,共十开,纵26厘米、横15.2厘米,高居翰在《山外山:晚明绘画(1570—1644)》一书中判断此册作于1638或1650年。参见〔美〕高居翰:《山外山:晚明绘画(1570—1644)》,王嘉骥译,北京:生活·读书·新知三联书店,2009年。

徵明和董其昌家的董源《溪山行旅图》,显现出笔墨内蕴那苍莽蒙茸的生机;大都会艺术博物馆此开册页更是以正锋笔法作长短披麻皴,表现山体和石脚的质感;山顶矾头和近景树木又以正锋作浓墨横点点醒,笔与墨的配合使得画面更加浑厚华滋。正是这样劲健有骨而又富于变化的线条,整体画面才能达到气象沉雄、浑厚华滋的境地,真可当杜甫"元气淋漓障犹湿,真宰上诉天应泣"之画评。香山将笔笔正锋推崇至书家右军、画家北苑的高度,强调"正锋"当为历代学书画者都应遵从的训则。可以说,围绕"正锋"产生的涵盖笔墨技法原则和绘画意境的审美体系,是恽向从对董巨风格学习和实践中总结出的最为核心的理论,也是其美学和画学观点中最为重要的组成部分。

恽向如此强调正锋笔法,引起了恽寿平相当的重视。在清人钱大昕《东园尺牍》辑录恽寿平致恽本初信札中,就有关于董巨笔法的讨论,如:

> 伯父称北苑画,笔不露骨,墨不堆肉,如行空中,飘渺无痕。侄每驱毫运思,辄研求斯旨,非钻仰所得,因知董巨墨精,真宇宙奇丽巨观……今呈所图十余纸,皆董巨法,一一驳正之。①

正是由于笔笔俱出正锋,才能使线条饱满,墨气始不凝滞。而富有弹性、兼有骨肉的线条就避免了因为笔锋不正、运腕不活而导致的僵硬、刻板、枯瘦如柴的刻画痕迹。"笔不露骨,墨不堆肉,如行空中,飘渺无痕",以此言董源,确为的评。南田刻苦钻研这一"宇宙奇丽巨观"笔法的"用"与"变",一次呈上十余幅拟董巨笔意的作品请香山翁一一指教,可以想见二人对于正锋笔法孜孜不断的研求。

同样在钱大昕所辑《东园尺牍》中,又有南田致香山的另一封信札:

> 伯父教我曰:"作画须求一笔是。"侄了不知此语。暇则又曰:"汝丘壑布置,次第颇近,惟此一笔未是耳。"临橅古人画册,既卒业,取己所橅本并观,面目不相远,而都无神明,乃于伯父所谓一笔者,欣然有入处。夫一者,什百千万之所从出也。一笔是,千万笔不离于是,千万笔者,总一笔之用也。即黄涪翁字中有笔也,禅家句中有眼之说也。凡画无所

① 《东园尺牍》二册,嘉庆丁卯年(1807)武进钱伯坰手录,首行题名"东园尺牍",卷末有钱氏跋语。

谓一笔者,虽长绡大帧,千岩万壑,谓之无画可也。前次所呈,皆成伧父,伯父许我,更望举隅。①

这封信札牵涉出了明清之际画坛中的一个热点话题——"一笔",或曰"一画""一笔画"。自唐张彦远《历代名画记》所记张芝变前人之法而成草书之体势,"一笔而成,气脉通连,隔行不断。唯王子敬明其深旨,故行首之字往往继期前行,世上谓之一笔书。其后陆探微亦作一笔画,连绵不断,故知书画用笔同法"②,对于"一笔"之义的讨论从未间断,然而却因概念和对象的指涉不清而产生重重迷障。不难看出,张芝"一笔书",强调的是其所创草书笔法的书写连贯性,以及因笔痕不断、笔势通连而形成的气韵畅达的通道。另外,画史上亦对"一画"产生了丰富的讨论层次。如清人布颜图认为:"古者伏羲氏之作易也,始于一画,包诸万有,而遂出个天地之文。画道起于一笔,而千笔万笔。大到天地山川,细则昆虫草木,万籁无遗,亦始于一画矣。"③他从生成论的角度,由天地之始推广至书画创作,认为作品在画家画下第一笔时便开始产生。之后的千笔万笔,其"道"都是这一笔的推广。"一画"之说,在石涛《画语录》中达到了哲思的高峰。朱良志老师的文章《"一画"新诠》发现了石涛通过"一画"而建立的自性创造本体的理论,解除了分别的、对待的、受概念拘束的认识。④ 这些辨析展现了"一笔"说复杂的面向,然而若将上述任何一种解释放在恽向的理论中,却发现都无法尽然地落实他对"一笔"理论的独特贡献。"侄了不知此语",带着和恽寿平同样的理解困境,我们须从恽向画学理论体系内部找寻突破的途径。

实际上,此幅恽寿平的信札已经为我们打开了极大的讨论空间。首先,他分析了"一笔"之"一"何谓:"夫一者,什百千万之所从出也。"这个"一",实际上是千万变化所出的来源;其次,他分析了"一笔"与"千万笔"之间的关系:"千万笔者,总一笔之用也。"二句互相映照可知,"一笔"乃是"千万笔"变化之体,"千万笔"乃是一笔之用。"一笔"与"千万笔"的关系不是量上的

① 《东园尺牍》二册,嘉庆丁卯年(1807)武进钱伯坰手录,首行题名"东园尺牍",卷末有钱氏跋语。
② 张彦远:《历代名画记》,《中国书画全书》第一册,上海:上海书画出版社,2009年,第128页。
③ 布颜图:《画学心法问答》,俞剑华编:《中国画论类编》下,北京:人民美术出版社,2006年。
④ 朱良志:《"一画"新诠》,《北京大学学报(哲学社会科学版)》,2002年11月,第39卷,第6期。

简单积累,也无关丘壑位置经营布局上的一笔一画;所谓"一笔"者,乃是"最高用笔法"之谓也,是恽向对笔墨本体根底上的最高要求,即上文所讨论的恽向"正锋"笔法的认识。

在辑佚出的恽向仿吴镇一开册页中有这样一跋至为关键,为我们具体而微地了解"一笔"提供作品案例:"仲圭所不可及者,以其一笔,而能藏万笔也。"在香山翁看来,吴镇不易学之处,便在于"一笔"而藏"万笔"。此处"藏"字回应了南田"一笔是,千万笔不离于是"的认识。这"一笔",并非具有存在论层面上的实体意义,而是一种可以被实践的价值标准。它具有含纳吴镇繁密风格中笔墨千万种变化的能力,变化出之,又不离之。若不用此"一笔",学仿古人,虽得其丘壑位置的面目相似,但终缺灵气,不得大家之"意"。黄涪翁庭坚曾论:"盖用笔不知禽纵,故字中无笔耳。字中有笔,如禅家句中有眼,非深解宗趣,岂易言哉?"(《自评元祐间字》)并直将王右军笔法看作"字中有笔"的典范。他极为重视用笔,详论其法曰:"心能转腕,手能转笔,书字便如人意。古人工书无它异,但能用笔耳。"(《题绛本法帖》)南田引述黄涪翁"字中有笔也,禅家句中有眼之说也",实可以说明他已经认识到伯父所论"一笔",即是对用笔之法的最高要求,因而是"正锋"说的进一步补充和解读。

实际上,正锋理论的影响,并非仅见于南田受教于香山翁之时,且贯穿南田习画的始终。不仅如此,在《南田画跋》中可以看到,恽寿平进一步发展了"正锋"说,使之更具完备的理论体系:

> 北苑正锋[①],能使山气欲动,青天中风雨变化。气韵藏于笔墨,笔墨都成气韵,不使识者笑为奴书。

在恽向那看来,"正锋"是画家应当严格遵循的法度规范;而恽寿平更加强调正锋用笔之"变",以及笔墨之技与气韵之道的相互作用。最终的目的,一是要形成自己的风格,二是展现山水"在变化当中"的状态。"奴书"者,用

① "北苑正锋"四字,借月山房本及叶钟进本均作"锋",而《瓯香馆集》本作"北苑画正峰"。细按其文,"正锋"与"正峰",实有义理上的区别。"正锋"指笔法,而"正峰"则指画面布局,即关涉章法。下文云"气韵藏于笔墨,笔墨都成气韵",可知此条重在讲"笔墨",文义上应作"正锋"为宜。故今据文义及借本、叶本为据,做出校改。

来讽刺刻意模仿,不得自家风貌的书画之匠。唐张怀瓘《论用笔十法》曰:"若执法不变,纵能入木三分,亦被号为奴书,终非自立之体,是书家之大要。"欧阳修《笔说》亦谓:"学书当自成一家之体,其模仿他人,谓之奴书。"在恽寿平看来,笔墨与气韵配合的结果,便是能形成自己的风格。这笔墨不是模仿他人的笔墨,而是带有自己独特风格的笔墨;气韵也不只是山水的气韵,更是画家自己的生命气象。中国文人画从不以制造形似的再现为目的,也没有一个"山的本体"作为其存有的依据,而是更关注多样形态的变化所蕴含的丰富哲思。山形步步移,山形面面看,四时之景不同而朝暮之变化亦不同,《林泉高致》曰"如此是一山而兼数十百山之意态",让人赏玩无穷。正如此幅恽寿平《仿巨然夏山图》,"生烟欲飞,灵气百变,得之巨然夏山图也",他在巨然风格中学习到的,不仅仅是香山翁强调的笔笔正锋,更是得于古人,化而为己有之笔墨,笔墨又生成出灵动百变的山水与我相对话、相共鸣而产生出的独特气韵。

二

上海博物馆现存有一套恽向晚年所作仿古山水书画册页,其跋语言:"此北苑法门也,其笔俱出正锋,而用法则出奇无穷耳。元四大家及诸家俱祖此……余往时画册,皆先此为黄河之源,而以云林无尽之意为殿。今以世人开口便说倪黄,故先以倪黄二种示现化身。"[①]这可以视作恽向晚年作山水册页的范式概括:先以北苑正锋为万法之宗,后作米芾、黄公望、吴镇、王蒙等大家风格,展现流变传承。而倪云林之法为全本殿军,以示"无尽意"之境,完成了由"技"到"意"的层层深入。若在这一诠释框架下把握苏博藏恽向册页,仿倪、黄风格所作三开,而"无尽意"三字得到了较为完整的阐释:

① 此册画跋著录于庞元济《虚斋名画录》卷十三,原作现藏于上海博物馆,共8开,纸本墨笔,作于顺治十年(1653),亦是恽向晚年风格的代表作。参见中国古代书画鉴定组编:《中国古代书画图目》第四册,北京:文物出版社,1990年,第70—71页。

图三　恽向《靠女贞,止顽山,望白云,水潺潺》,苏州博物馆

靠女贞,止顽山,望白云,水潺潺。此古人简笔,道远神远,如此谓之"无尽意"。复云批览者观其象,招其似,至当。必有如昔人所称湘灵鼓瑟,于秋江之上,曲终而人不见者。(图三)

往时临子久天际孤帆两种,大约天外无山,而此以余地益之。又册中笔具不甚用皴擦,而此以小麻皮带泥水。又笔具用秃时与叔明相通,大约古人笔法渊源,其最不相通处最多相合。李北海云似我者病,盖似其象者病,非似其意者病也。吾辈于此中着脚者,惟去板去媚,直躯俗字于东海之滨,则镕化古人,以意出之……(图四)

同时,在上文提及的上博所藏册页中,有一开与苏博册页同题《迂老雾图》,其画跋对"意"论述颇详,故并列之以作补充:

或曰:简则易尽。简而易尽,亦何以贵于简乎?或又曰:简笔固难气韵。此迂老雾图也,有气韵乎?无乎?昔人画仙山楼阁,只划一两楹点缀冥漠间,而吴生半日写嘉陵山水百帧,夫非笔笔有不尽之意,胡以能得百帧于半日也?而且曰"臣无粉本,并记在心",夫非胸中具有无尽之意,又非有似而不似,不似而似之意,胡以能传此无尽之意也。昔人赞迂老谓人所无者有之,人所有者无之,而吾直曰:人所有者有之,人所

图四　恽向《拟黄子久笔》，苏州博物馆

无者无之，而意已无尽矣。①

我们在分析如上的叙述文本时，必然要关注其背后所隐含的知识论基础以及叙述意图。可以看出，在香山翁的思维世界里，他对"无尽之意"的讨论有以下几个层次：

一是"意"和"象"的区分。象，既可以是景物本身的形象，也可以是画家描绘出的物象。形象可以观、可以模仿（"批览者观其象，招其似"），而展现的物象则是画家独特风格的产物，反映了个人天性，不可以亦步亦趋地僵化复制（"李北海云似我者病，似其象者病"）。而意既非实体存在，亦非概念。临仿画作，学习前人，学仿的是其"意"，是通过不断实践而体悟到的蕴养于画作之内的前人气韵。故"似而不似"，神合其意，且同时弃其皮相，才能与古人相通。事实上，香山翁在"不似而似"此层面上走得更远。在此幅作品中，他一反时俗之人学仿子久局限于天际孤帆、天外无山的图像性模仿，或作册页不甚用皴擦的外在教条；我们在这开册页里看到的，正是"人所有者有之，人所无者无之"——为了剥离"象"的束缚，他甚至是有点故意地打破画史的藩篱，既有黄公望式的孤帆图景，又用了范式之外的小披麻带水皴表

① 此册画跋著录于庞元济《虚斋名画录》卷十三，原作现藏于上海博物馆，共8开，纸本墨笔，作于顺治十年（1653），亦是恽向晚年风格的代表作。参见中国古代书画鉴定组编：《中国古代书画图目》第四册，北京：文物出版社，1990年，第70—71页。

现山石质感,却显现出大痴作品特有的浑然一片生生之机。南田评曰:"子久以意为权衡,皴染相兼,用意入微。不可说,不可学。"正是把握住了香山"离象重意"思想的精微之处。

二是"意"和"笔墨"之间的参差。意的具备,不因笔墨繁简而产生高下。嘉陵江三百余里山水,李思训费数月之功,而吴道子一日画毕,唐明皇认为其各有妙,可知画品高贵,在笔墨繁简之外。香山翁另一开册页的跋语最能说明此理:"画家以简洁为上,简者,简于象而非简于意。简之至者,缛之至也。"其简在笔,而其缛在意。而恰如倪瓒之画,愈简而愈见其幽绝和无奈,愈见意之道远神远。

黄宾虹发表于1944年《华北新报》上的《画法臆谈·总论》曰:"余常与友人论画,见有章法层次重叠,用笔细谨为毫发,而色彩烘染皆极修饰,大致一观,贬之曰:'不工。'又见章法简略,笔墨荒率,人所忽视者,或徘徊留览,至以极工称之。人每讶异,余应之曰:'工在意,不在貌。当于笔墨之内观神理,非仅于章法而论疏密也。'"[①]此段可谓对恽向"简者,简于象而非简于意;简之至者,缛之至也"的最佳解读。观画者,非观外在章法的工谨或粗率,观的是笔墨之内意的丰富性和艺术吸引力,是可以思、可卧游、赏玩无尽的真山水,这是中国文人画最具魅力之处。

实际上,"意"在恽向和恽寿平的画论体系中占据着极高的理论地位。香山数次强调"画以意为主,意至而气韵出焉",在被画笔捕捉并展现之前,"意"促成了艺术家个人独特风格的形成,每家之得意处,为他人之所无;在艺术家创作时,"意"不是被孤立起来,而是蕴于笔墨行走之中,得之则气韵备至,全体生动,正如南田所谓"气韵藏于笔墨,笔墨都成气韵";在形成视觉化呈现之后,"意"是令观者——我们不应忽视这一视角——感受到极强的艺术感染力时的那一点"灵气"。传神写照,尽在阿堵,譬如诗句之眼,有此而通体皆灵。"故论诗者以意逆志,而看画者以意寻意",其精微处在于,"意"不是再现性的,而是具有音韵上的延展性("余音绕梁");不是唯一性的,而是呈现多种多样的变化态;不是固定性的,而是在山水、画家与观者三方面两两互动时产生的共鸣内环——山水与画家、画家与观者、山水与观者

① 上海书画出版社、浙江省博物馆编:《黄宾虹文集·书画编》第二册,上海:上海书画出版社,1999年,第377页。

之间交流着、影响着,每一对关系的互动都会让画意增加理解的丰富可能性。好的作品,则是为"无尽意"在此间的展开提供巨大的美的空间,让这三者的交流能在这个空间内自由地传递、穿过。香山翁云"至平至淡至无意,而实有所不能不尽者。佛说凡夫,即非凡夫,是名凡夫",所谓"至无意,而能无尽意",终在这灵的空间内得到释放。

三

在思维的空间下讨论知识的流转时,我们不仅要分析单向性的输出,更要转换考察对象,敏锐地关注到接受一方的吸收、转化和应用,才能跳脱单线程的影响理论,把握思维"之间"的双向性流动和"之后"的发展。因此,当我们关注香山翁和恽南田在思维世界的传承过程时,前者的传授教导固然重要,但后者的接受和应用,甚至反思和修改,都是这一传承的重要组成部分。之前我们关注了南田对香山翁思想的正面接受,实际上,我们在《南田画跋》里也看到这样的讨论:

> 文征仲述古云:"看吴仲圭画,当于密处求疏;看倪云林画,当于疏处求密。"家香山翁每爱此语,尝谓此古人眼光铄破,四天下处。余则更进,而反之曰:须疏处用疏,密处加密,合两公神趣而参取之,则两公参用合一之元微也。①

作为元四家之一,吴镇以师法巨然且能跳脱时俗笔墨畦径而称名于后世。② 然而,在《南田画跋》里,恽寿平特别突出了少为他人关注的吴镇笔墨繁密一路风格,并常与倪瓒的简率清疏对看,如:"高简非浅也,郁密非深也。以简为浅,则迂老必见笑于王蒙;以密为深,则仲圭遂阙清疏一格。"如果说香山翁还要调和吴镇细密风格中疏密的矛盾,那么在南田这里则"更进而反之",要"疏处用疏,密处加密"。这种处理方法还反映在他对黄公望《浮岚暖翠》体现的细碎一路风格的偏爱上:"子久《浮岚暖翠》,董云间犹以细碎少

① 刘子琪:《南田画跋今注今释》,杭州:浙江人民美术出版社,2017年,第3页。
② 沈周《层峦图》题跋曰:"吴仲圭得巨然笔意,墨法又能轶出其畦径。烂熳惨澹,当时可谓自能名家者,盖心得之妙,非易可学。予虽爱,而恨不能追其万一。"参见明人郁逢庆《续书画题跋记》。

之。然层林迭巘,凝晖郁积,苍翠晶然,夺人目精。愈多愈细碎,愈得佳尔。小帧学子久,略得大意。细碎之讥,正未敢以解云间者自解也。"董其昌评《浮岚暖翠》"恨景碎耳",而南田却强调在繁密的皴点、曲折的布局中保有神韵,要"愈多愈细碎,愈得佳尔"。无论疏密,都要在反复强化中形成风格特色,才能得其神趣。

南田对香山翁的修正不仅体现在理论上,也体现在笔墨实践中,如:

> 香山翁云:"北苑秃锋,余甚畏之。既而雄鸡对舞,双瞳正照,如有所入。陈姚最有言:'蹑方趾之迹易,标圆行之步难。虽言游刃,理解终迷。'以此语语作家,茫然不知也。"香山翁盖于北苑三折肱矣,但用笔全为雄劲,未免昔人笔过伤韵之讥,犹是仲由高冠长剑,初见夫子气象。①

清人宋荦曾在其《漫堂书画跋》中有《题恽香山仿北苑夏山图》跋文一条,曰:"香山画有二种,一气厚力沉,全学董源,为早年笔;一惜墨如金,翛然自远,意兴在倪、黄之间,晚年笔也。"②可见,气韵沉厚、用笔雄健,的确是香山翁早年学董北苑一路风格时的特点。其自述"雄鸡对舞,双瞳正照",亦是说明他于学仿北苑笔锋时苦下功夫,最终使自己的笔墨与前人的笔墨一般无二,正如同人之双目同视一处,雄鸡对舞相称相似。但南田却用子路之有勇无谋,喻伯父笔墨太过雄劲导致"笔过伤韵",这符合南田形成个人风格之后的一贯认识。他认为,好的笔墨,应有秀润而苍茫之感,而不见笔墨刻画之迹;士夫画家往往为了追求笔力而"强为枯雄健举",实则已入于"作气",下诸一等。他提出逸品的最高境界,在于"没踪迹处,潜身于此",要求笔墨如羚羊挂角,无迹可求,这也符合他对于"没骨"的技法实践。

结　　语

对于整个家族来说,恽向是恽氏一族以艺事及画理见长的第一人;对于恽寿平来说,恽向不仅引导其学习宋元大师作品中的基本技法、笔墨技巧以

① 刘子琪:《南田画跋今注今释》,杭州:浙江人民美术出版社,2017年,第80页。
② 宋荦:《漫堂书画跋》,《中国书画全书》第十二册,上海:上海书画出版社,2009年,第278页。

及布置构图,同时通过总结和批判明代画家的数代积弊和僵化,纠正对于宋元艺术风格的错误认识和当下审美的误区,完成了对恽寿平绘画技法和美学观念的逐代传承。对于恽向与恽寿平双向交流的研究,补足了南田早期创作训练过程和美学价值标准树立过程的认知空白,亦极大地助益于我们理解恽寿平的知识底色,从而探寻其早年重山水而后期独青睐于"没骨"花卉一科的深层笔墨原因。